디자인철학

The Philosophy of Design

by Glenn Parsons

디자인철학
The Philosophy of Design

글렌 파슨스 지음

이성민 옮김

도서출판 b

| 일러두기 |

1. 이 책은 Glenn Parsons의 *The Philosophy of Design*을 완역한 것이다.

2. 원문에서 이탤릭체로 강조된 부분은 고딕체로 표기하였다.

3. 원서의 주(註)는 모두 미주로, 번역도 이에 따랐다. 본문에 있는 모든 각주는 독자의 이해를
 돕고자 역자가 덧붙인 역주이다.

4. 독자의 이해에 도움이 된다고 판단한 지점에는 원어를 병기하였다.

5. 단행본은 『 』, 논문은 「 」로 처리하였다.

6. []는 독자의 이해를 위해 옮긴이가 보충한 것이다.

윌리엄,
이건 널 위한 거야.

목차

고마움의 말

몇 년 전 이 프로젝트를 제안한 도미닉 롭스 그리고 그 이후로 이를 지원해준 폴리티 출판사의 에마 허친슨, 사라 램버트, 파스칼 포처런에게 고마움을 전한다. 또한 시간을 들여 원고 일부분을 읽어준 사람들과 관련 쟁점을 나와 논의해준 사람들도 고맙다. 앤드리아 사첼리, 라파엘 데 클레르크, 래리 샤이너, 유리코 사이토, 페 갈레, 제인 포지, 앤디 해밀턴, 스티브 데이비스, 앨런 칼슨, 로버트 스텍커, 위보 후케스, 그리고 2014년 겨울 나의 대학원 세미나에 참여한 학생들. 또한 익명의 두 논평자가 원고를 읽고 가치 있는 수많은 제안을 해주었다. 뛰어난 연구조교 크리스 드라고스와 미란다 바르부치, 지속적인 응원을 해준 유리코 사이토에게도 고마움을 전한다. 끝으로, 받쳐주고 참아준 나의 가족도 고맙다.

서론

두 종류의 철학이 있다. 하나는 철학 전통 및 그 전통의 가장 위대한 정신들의
잘 다져진 길을 따르며, "정신이란 무엇인가?", "신은 존재하는가?", "앎이란
무엇인가?" 같은 영원한 질문들을 집어 든다. 다른 하나는 이 확립된 길에서
빠져나와 더 넓은 영토로 들어가며, 지금까지 탐사되지 않은 어떤 주제에
철학적 접근법을 적용한다. 지금까지 디자인에 초점을 맞춘 철학 분야는
없었으니까 이 책은 뒤의 범주에 든다.

　물론 디자인 이론은 많이 있었다. "철학"이 지금은 느슨한 용어라서
이 탐구는 종종 "디자인 철학"이라고 지칭된다. 하지만 이론과 철학은
중첩되는 게 있기는 해도 한 가지 중요한 차이가 있다. 대략 그 차이는
이렇다. 철학과는 달리 디자인 이론의 주된 동기와 초점은 디자인 실천이다
(Galle 2011). 철학의 질문들과는 달리 이론이 제기하는 질문들을 추동하고
프레임 잡는 것은 현재의 실천적 고려들이다. 그렇다고 이론의 중요성이
줄어드는 것은 절대 아니다 — 실제로 실천하는 디자이너에게는 철학보다
이론이 훨씬 더 유용할 것이다. 하지만 바로 그렇기에 디자인에 대한 현재의
이론적 저술들은 가령 "예술철학"이라고 말할 때와 같은 의미에서 "디자인

철학"이라고 부를 수 없다.

그렇다고 했을 때 이런 질문이 떠오른다. 디자인철학은 무엇에 있는 것이며 디자인 학생이나 실천가에게 무슨 도움이 될까? 대략 말해보면, 디자인철학은 철학이 검토하는 근본적 질문들(앎, 윤리, 미학, 실재성의 본성 등에 대한 질문들)에 비추어 디자인 및 디자인의 특별한 목적과 문제를 검토할 것이다. 철학은 명백한 결과를 낳기보다는 저마다 장점과 난점을 지닌 그럴듯한 입장들을 낳는 경향이 있다고 말해야만 하겠다. 또한 이러한 철학적 입장들은, 그 본성을 생각해볼 때, 때로는 "실생활" 실천들에 곧장 적용하기가 어렵다. 학생이나 실천가에게 철학이 정말로 제공하는 것은 그들의 실천 및 그 실천이 인간 삶의 다른 중요한 차원들과 맺는 관계를 바라보는 더 넓은 관점이다. 일상적 실천을 이런 관점으로 볼 수 있는 능력, 사물들의 더 광대한 도식 안에서 일상적 실천이 놓여 있는 자리를 통해 생각할 수 있는 능력은 교육받는 사람의 한 가지 표시이다. 철학은 이것을 일구는 데 도움을 줄 수 있다.

이미 언급했듯이 디자인과는 달리 "순수 예술fine arts"에 대한 철학적 성찰은 오랜 전통을 갖는다. 어떤 의미에서 이해가 간다. 예술작품은 수천 년 동안 있어왔다. 반면에 디자인은 꽤 최근 현상이다. 그렇지만 오늘날 디자인은 널리 퍼져 있고 명망도 있어서 철학이 디자인을 무시하고 있다는 사실이 도드라진다. 실로 "예술의 종언"이라는 풍문이 최근 떠도는 가운데 이렇게 주장할 수도 있을 것이다: 오늘날 디자인은 문화적 중요성에 있어서 예술을 퇴색시켰다. 어찌 되었건 디자인에 대한 철학적 고찰을 위한 시간이 무르익었다는 것은 분명해 보인다.

그렇다면 이 책에서 나는 그와 같은 고찰을 제공할 것이다. 디자인철학을 위한 지형을 스케치할 것이고, 디자인의 관심사들이 철학자를 사로잡는 근본적 질문들과 깊게 연결되어 있다는 것을 보여줄 것이다. 운 좋게도 이는 실제보다 훨씬 더 야심 찬 말로 들린다. 두 가지 이유에서 그렇다. 첫째, "디자인철학"이라 불리는 탐구 영역이 따로 없기는 하지만, 미학,

윤리학, 인식론, 형이상학, 기술철학 같은 다양한 분야에서 수고하고 있는 철학자들이 해놓은 직접적으로 디자인을 다루거나 여하간 디자인과 관련이 있는 탁월한 철학적 작업이 풍부하게 있다. 다른 그 무엇보다도 이 책은 이 작업을 한데 모아서 체계적으로 취급하려고 한다. 둘째, 우리는 그와 같은 체계적인 취급을 위한 쓸 만한 본보기를 가지고 있다. 모더니즘 운동이 우리에게 남겨준 본보기.

이 마지막 사항은 한 마디를 덧붙여야 한다. "또 하나의 양식 그 이상의 것"이 되고자 하는 모더니즘의 철학적 주장을 일축하고, 모더니즘을 바로 그것[1] — 전성기가 이미 끝나 취미의 역사 속으로 사라진 다소 고압적인 양식적 국면 — 으로 보는 것이 아주 흔한 일이니까. 이 책에서 취하는 견해는 이렇다. 모더니스트들은 디자인과 관련된 핵심적인 철학적 쟁점들과 그 쟁점들 간의 연관성을 다른 누구보다도 분명하게 보았다. 종종 자신들의 철학적 통찰들을 개발하는 데 실패하기는 했지만. 그렇다면, 모더니즘의 핵심 관념들을 재구성하고 이를 비판적 분석에 맡기려는 시도가 이 책의 주된 내용이다. 모더니즘적 생각이 산출한 견해들이 언제나 성공적이지는 않지만, 그 견해들은 철학적 탐구를 위한 결정적인 출발점으로 남아 있다. 나는 여기서 이 견해들을 그러한 것으로 이용할 것이다.

이 책의 간략한 계획은 이렇다. 1장에서는 디자인 이론가들과 철학자들이 제공한 "디자인"의 정의들을 검토함으로써 주제를 초점에 가져다 놓는다. 그렉 뱀퍼드가 제공한 정의를 기반으로 삼으면서, 나는 주된 역사적 뿌리를 산업혁명에 둔 특정한 종류의 사회적 실천이라는 디자인 개념을 지지한다. 2장에서는 디자인을 특징짓는 문제해결 유형을 더 면밀하게 검토한다. 그리고 그로 인해 생겨나는 한 가지 중요한 철학적 문제를 확인한다. 3장은 이러한 맥락에서 모더니즘을 소개한다. 일차적으로는 역사적 운동으로서가 아니라 이 문제를 다루기 위한 철학적 노력으로서. 책의

• •
[1] 즉, 또 하나의 양식.

나머지 부분에서는 그 문제에 대한 모더니즘적 응답이 디자인에서 중심적인 다양한 쟁점들을 논의하는 시금석으로 봉사한다.

4장에서는 디자인의 표현적 차원을 혹독하게 삭감하려는 모더니스트의 시도를 검토한다. 그리고 이러한 시도를 디자인과 물질문화 일반의 의미에 대한 현대적 생각과 연결하여 놓는다. 5장에서는 모더니즘의 중심 개념, 즉 기능 개념을 검토한다. 그리고 이 개념을 해명하려고 하는 두 가지 철학적 이론을 논의한다. 6장은 아름다움과 미학의 문제로, 기능과 아름다움 사이에는 필수적인 관련성이 있다고 하는 모더니즘적 관념으로 방향을 돌린다. 끝으로 7장은 디자인의 윤리적 측면으로 방향을 돌린다. 여기에는 디자인과 소비자주의[2]의 관계, 디자인이 윤리적 틀에 미치는 영향, 윤리적 디자인을 위해 가능한 방법론 등이 포함된다. 나는 우리 자신의 철학적인 디자인 탐구를 위해 모더니즘적 생각의 유산에 대한 논평으로 결론을 짓는다.

디자인 영역의 지도를 만들려는 이 시도를 하면서, 나는 디자인과 관련된 모든 철학적 쟁점들을 확인했다고 주장하지는 않는다. 그 쟁점들에 대해 확실한 답을 제공했다고는 더더욱 아니다. 그렇지만, 디자인이 그 자체로 철학적 탐사의 가치가 있는 영역이라는 것을 보여주는 데 성공한다면, 나는 이 책을 가치 있는 책으로 여길 것이다.

● ●

[2] consumerism. "소비자중심주의"라는 번역어도 있지만, 간명한 번역을 택했다.

1
디자인이란 무엇인가?

디자인에 대한 질문이라고 할 때, 모든 질문 중 가장 기본적인 것은 단순히 이것이다. "디자인이란 무엇인가?" 이 질문에 응답할 한 가지 방법은 디자인 사례를 고르는 것이다. 디자인 웹사이트를 방문하거나 디자인 잡지를 넘기면서 동시대 디자인의 산물로 널리 인정되는 대상을 손쉽게 가리킬 수 있을 것이다. 애플 아이팟, 임스 체어, 미스 반 데어 로에의 판스워스 하우스, 알레시의 유명한 주시 살리프 레몬 착즙기. 하지만 디자인 사례를 몇 개 확인한다고 해서 우리 질문에 정말 완전히 만족스러운 방법으로 답하는 건 아니다. "디자인이란 무엇인가?"라고 물을 때, 우리는 무엇이 이러한 사물들 및 그와 유사한 다른 사물들을 디자인 사례로 만드는지 이해하길 원한다. 달리 말해서 우리는 개념의 한낱 사례들이 아니라 개념의 본성을 찾고자 한다. 이 장에서 나는 이 도전에 응하며, 디자인 활동을 정의하려는 몇몇 시도들을 검토한다.[1]

어떤 개념은 그 개념이 지칭하는 것이 친숙하지 않기 때문에 이해하기 어렵다. 신, 무한, 빅뱅 같은 개념들은 그 어떤 분명한 방식으로도 일상 경험에서 조우하는 사물들에 조응하지 않는다. 그래서 우리는 그 개념들의

15

의미를 알아내려고 분투하게 된다. 그렇지만 디자인 개념이 문제일 때는 이런 어려움에 직면하는 게 아니다. 앞으로 보겠지만 디자인의 경우 우리는 정반대 문제에 부닥친다. 디자인 개념은 우리가 경험하는 것의, 너무 적은 게 아니라, 너무 많은 것을 지칭하는 것처럼 보인다(Heskett 2005, 3-5).

1.1
"디자인" 정의하기

"디자인"의 몇몇 잠재적 정의들을 검토하기에 앞서, 우선 우리가 찾고 있는 정의의 종류를 논해야 한다. 어떤 개념을 이해하고자 할 때 철학자들은 전형적으로 특정 유형의 정의를 찾는다. 그것을 단순히 "철학적 정의"라고 부를 수 있겠다.[2] 철학적 정의는 어떤 개념의 사례이기 위해 하나하나 필요하고 합쳐서 충분한 조건들의 집합으로 이루어진다. 개념의 사례이기 위해 **필요한** 조건은 그 개념의 사례라면 반드시 가져야만 하는 어떤 자질의 소유를 명시한다. 예를 들어, "미혼"은 "총각"이라는 개념을 위한 필요조건이다. 어떤 사람이 총각이려면 필시 미혼이어야만 하니까. 어떤 조건 내지는 조건들의 집합은, 그것을 만족시키는 것이면 무엇이든 필시 그 개념의 사례이어야만 할 때, 그 개념의 사례이기 위해 **충분**하다. 그리하여 "미혼", "성인", "남성"이라는 조건들은 합쳐서 "총각"이라는 개념을 위해 충분하다. 이 조건들을 만족시키는 그 무엇이건 필시 총각이어야만 하니까. 어떤 개념의 사례이기 위해서 하나하나 필요하고 합쳐서 충분한 조건들의 집합을 명시하는 그 개념의 정의는 그 개념의 모든 사례들을 그리고 오로지 그 개념의 사례들만을 선별한다는 특별한 속성을 갖는다. 그렇게 하면서 그 정의는 우리에게 개념의 "본질"을 제공하며, 특별히 만족스러운 방식으로 그 개념을 이해할 수 있게 해준다. 미혼 성인 남성이라는 "총각"의 정의를 예로 들어보자. 이 정의는 정확히 총각이라는 게 무엇인지를 말해주며 임의의 주어진 것이 왜 총각인지 혹은 총각이 아닌지를 이해할 수 있게 해준다.

"디자인"의 정의를 찾고자 할 때 가장 본능적으로 할 수 있는 일은 아마 그냥 사전을 찾아보는 것이다. 하지만 사전 정의는 우리가 개괄한 철학적 의미의 정의로서 적당한 경우가 거의 없다. 예술 개념을 예로 들어보자. 우리는 이 개념의 사례들을 아주 쉽게 알아본다. 교향악단 연주, 피카소 그림, 제임스 조이스 소설 등등. 우리는 이 예술 사례들을 우편함, 책상, 식료품 목록처럼 예술이 아닌 것들과 구별할 수 있다. 『옥스퍼드 영어 사전』은 "예술"을 "창의적인 디자인, 소리, 관념 등의 생산과 관련 있는 다양한 부문의 창조 활동"으로 정의한다. 이 정의는 올바른 방향을 바라보도록 도움을 준다. 하지만 이 정의는 개념의 본질을 포착하지 않는다. 창의적인 디자인, 소리, 관념 등의 생산이 예술 활동을 위해 필요할 수는 있겠지만 분명 **충분**하지는 않기 때문이다. 시 예산 개혁을 위해 창의적인 관념을 가진 정치인이나 새로운 공장 냉각 시스템을 창조하는 엔지니어는 예술 활동을 하는 것이 아니다.

　사전은 사례 목록을 덧붙여 사전 정의를 보강하려고 한다. "그림, 음악, 저술." 이 목록은 지금 우리에게 필요한 구분을 제시하려는 뜻을 품고 있다. 입법, 회계, 엔지니어링은 목록에 포함되지 않으니까. 그렇지만 이 목록은 — 그리고 더 일반적으로, 이 정의는 — 이러한 구분을 위한 바탕을 전혀 제시하지 않는다. 창의적인 교향악 생산물이 예술이고 창의적인 회계 생산물이 그렇지 않은 데는 분명 어떤 **이유**가 있다. 하지만 사전적 정의는 그것이 무엇인지 말해주지 못한다. 사전적 정의는, 예술작품이기 위해서 하나하나 필요하고 합쳐서 충분한 조건들의 집합을 — 즉 본질을 — 명시하지 못하기 때문에, 철학적 탐구가 요구하는 방식으로 예술의 본성을 온전히 이해할 수 있게 해주지 못한다. 이런 이유들 때문에 예술의 본성을 이해하는 데 관심이 있는 철학자들은 사전적 정의 너머로 나아가야 하며, 철학적 개념 정의를 생각해 내야 한다(이 영역에서의 시도들에 대한 개관으로는 Stecker 2003 참조). 그렇다면 우리 역시도 디자인의 본성을 이해하고자 할 때 바로 이러한 프로젝트에 착수해야 한다.

철학적 정의에 대한 탐색, 혹은 철학자들이 이따금 "개념분석"이라고 부르는 것은 결코 논란의 여지가 없지 않다.[3] 어떤 철학자들은 그런 정의를 발견할 수 있다는 데 회의적이었다. 이 회의주의는 디자인을 생각할 때 영향을 주었었다(가령, Walker 1989 참조). 예를 들어 철학자 제인 포지는 디자인은 역사적으로 진화하는 현상이라는 근거에서 디자인의 철학적 정의나 본질의 가능성을 거부한다. 그가 보기에 이는 두 가지 바람직스럽지 않은 결과를 낳는다. 첫째, 그 어떤 철학적 정의든 현상이 변하면 실패하게 되어 있다. 그런데 현상은 불가피하게 변할 것이다. 둘째, 정의가 이 불가피한 반례들에 직면하게 되면, 철학자는 "자신의 이론적 야망의 길에 방해가 될지도 모르는 대상들은 관심을 두지 않고서"(Forsey 2013, 13) 그저 무시할 수 있다.

그렇지만 포지의 지적은 둘 다 과잉진술이다. 현상이 변한다는 사실은 현상이 본질적 속성을 바꾼다는 것을 함축하지 않는다. 자동차는 80년 전보다 더 빠르다. 하지만 이는 "자동차"의 정의를 재고할 이유가 되지 않는다. 둘째, 어떤 현상에 대한 철학적 정의를 제안하는 철학자는 그를 둘러싼 세계 안에서 무슨 일이 일어나건 그 정의를 고수해야 하는 건 아니다. 그는 그저 옛 개념이 더 이상 사용되지 않는다고 결정을 하고서는 지금의 새로운 개념에 대한 철학적 정의를 제안할 수도 있다. 요컨대 디자인의 역사적 본성에는 철학적 정의를 배제하는 것이 전혀 없다.[4]

이를 유념하면서, 디자인이라는 주제를 다루는 글을 쓰는 이론가들이 제안한 디자인에 대한 몇 가지 정의를 검토해보자. 한 가지 중요한 한 묶음의 정의들은 우리가 하는 모든 것이 디자인이라는 생각에 바탕을 두고 있다. 예를 들어 디자인 이론가 빅터 파파넥은 이렇게 썼다. "모든 인간은 디자이너다. 거의 모든 시간, 우리가 하는 모든 것이 디자인이다"(Papanek 1971, 23. 또한 Nelson and Stolterman 2012 참조). 파파넥이 보기에 디자인은 "삶의 주된 기반"이고 기계, 건물 등의 생산만이 아니라 심지어 책상 서랍 청소나 파이 굽기 같은 일상 활동도 포함한다. 비슷한 취지로

헨리 페트로스키가 말한다. "디자인된 것들은 우리가 바라는 목적을 성취하기 위한 수단이다"(Petroski 2006, 48). 이 정의는 인간이 어떤 목적 추구에 사용하기 위해 아주 조금 변경하거나 전혀 변경하지 않고 전용하는 자연적인 것들도 포함한다. 예를 들어 마실 물을 뜨는 데 사용되는 조개껍데기는 페트로스키의 관점에서 디자인된 대상으로 간주된다. 그가 말하기를, "어떤 목적을 위한 한낱 선택이 그것을 디자인된 것으로 만들었다." 이러한 정의들에서 디자인은 목적을 성취하기 위해 사물을 사용하는 것 이상으로 이해되지 않는다.[5]

그렇지만 이런 설명들은 철학적 정의로는 분명 문제가 있다. 물론, 파이 굽기 같은 일상적 과정과 아이팟, 주시 살리프, 임스 체어를 생산하는 과정 사이에는 몇몇 유사점이 있다. 다른 한편으로는 차이 또한 있으며, 우리는 그 둘을 실제로 구별한다. 가령, 파이 굽는 사람을 "디자이너"라고 부른다면 이상할 것이다. 사실 우리는 일상적인 생각 속에서 디자인을 우리의 목적을 성취하기 위해 사물을 사용하는 온갖 종류의 다른 활동과 구분한다. 그런 다른 활동으로는 예술, 과학, 스포츠, 전쟁이 있고, 또 청소 같은 일상 활동이나 막대기를 사용해 모래에 그리기가 있다. 이러한 구분을 정말로 하는 한 우리는 이 구분의 근거를 이해하고 싶다. 하지만 "디자인은 우리의 목적을 성취하기 위해 사물을 사용하는 것이다" 같은 정의는 그러한 이해를 전혀 제공할 수 없다. 그러한 정의는 그 구분을 그저 완전 무시하니까(Love 2002). 더 철학적으로 말해보자면, 문제는 이렇다. 우리의 목적을 성취하기 위해 사물을 사용하는 것은 디자인을 위해 충분하지 않다.[6]

이로 인해 흥미로운 질문이 생겨난다. 왜 이론가들은, 분명 그 범위가 너무 넓어 보이는 데도, 이러한 "디자인" 정의에 이끌리는 것인가? 여기서 한 가지 요인은, 앞서 언급하기도 했지만, "디자인"이라는 낱말에 내재하는 의미의 다양성이다. 이 낱말은 영어에 500년 넘게 있어 왔다. 『옥스퍼드 영어사전』은 영어 동사에 대해서만 16개의 상이한 정의를 목록에 올린다. 그 가운데 하나에서 디자인한다는 것은 단순히 "의도하다intend"를 뜻한다.

가령 "When I put up the fence, my design was to give us some privacy울타리를 쳤을 때 나의 의도는 우리에게 사생활을 제공하려는 것이었어"에서 그렇듯,[7] 파파넥과 페트로스키는 디자인 정의를 제안하면서 아마 이와 같은 인정된 용법에 의지하고 있을 것이다. 그렇지만 『옥스퍼드 영어 사전』이 보여주듯이, 그리고 앞서 다소 부자연스러운 사례가 보여주듯이, 이와 같은 낱말 사용은 이제 사실상 죽었다. 사람들은 보통 "디자인"을 이렇듯 아주 넓은 의미로는 더 이상 사용하지 않는다(앞의 사례에서 대다수 사람들은 아마 "I wanted to give us some privacy나는 우리에게 사생활을 제공하려고 했어"라고 말할 것이다).

그렇지만 "디자인"이라는 낱말의 다양한 의미들을 두고 벌어지는 혼동 말고도, 이러한 정의들을 제안할 때 어떤 다른 일이 벌어지고 있는 것일지도 모른다. 디자인은 "거의 모든 시간, 우리가 하는 모든 것"의 일부라고 말하는 한 가지 동기는 그렇게 말하는 것이 디자인의 중요성을 강조하는 방법처럼 보일 수도 있다는 것이다. 이 정의들은 소규모 전문가 집단이 저 멀리서 행하는 불확실하고 동떨어진 효과를 갖는 어떤 것이 아니라 온통 우리 주변에 있는 어떤 것으로 디자인을 묘사한다. 그런 다음 디자인에 대한 이러한 사실로부터 디자인은 우리 모두에게 중요한 결과를 낳는다는 것, 디자인에 더 큰 관심을 기울여야 한다는 것이 추론될 수 있을 것이다.

아마도 어떤 이론가들은 이런 종류의 논변에 이끌려서 저런 넓은 정의로 나아가는 것 같다. 분명 디자인에 대한 많은 동시대 저술이 맹렬한 성격을 갖고 있으며, 디자인에 더 면밀한 관심을 기울일 것을 공개적으로 촉구한다. 그렇지만 그런 목적을 성취하기 위한 전략으로 위의 논변은 잘못되어 있다. 이 논변처럼 디자인이 모든 인간 활동에 들어 있다고 해보자. 그런데 사실 우리가 하는 일 중 많은 부분이 상대적으로 흥미롭지 않으며 진지한 관심이나 분석을 받을 가치가 없다. 이전에 언급된 몇몇 사례로 돌아가 보자면, 책상을 청소하거나 막대기로 흙에 지도를 그리는 일은 특별한 중요성을 갖거나 특별한 관심을 요청하는 것처럼 보이지 않는 활동이다. 따라서 디자인을 이러한 활동에 연결한다고 해서 디자인 활동에 더 큰

흥미나 관심이 생길 것 같지가 않다(Walker 1989).

그렇다면 "디자인"이, 오늘날 우리가 일반적으로 이 용어를 사용할 때 그렇듯, 단지 목표를 성취하기 위해 어떤 것을 이용하는 것 이상을 의미한다고 해보자. 그렇다면 그것은 무엇을 의미하는가? 한 가지 아이디어는 이렇다. 즉 디자인은 그냥 오래된 종류의 행위에 불과하지 않으며 특별한 종류의 행위이다: 세계를 변화시키는 행위. 예를 들어, 디자인 이론가 크리스토퍼 존스는 변화의 의도적 개시라고 하는 디자인 정의를 제안했다(Jones 1970, 6).[8] 그렇지만 이 정의가 우리의 첫 후보를 개선한 정의가 되기 위해서는 "세계를 변화시키는"이라는 구절을 실질적인 방식으로 이해할 필요가 있다. 결국은 어떤 행위든 세계를 어떤 방식으로 변화시키는 것이니 말이다. 가령 당신이 파이를 굽는다면, 세계는 이전보다 파이 하나를 더 가진다. "세계를 변화시키는"을 좀 더 실질적인 방식으로 해석할 한 가지 방법은 새로운 유형의 사물을 낳는다는 의미로 해석하는 것이다. 이러한 견해에서는 파이를 굽는 것은 실제로 세계를 변화시키지 않는데, 왜냐하면 그것은 새로운 유형의 사물을 낳지 않기 때문이다. 그것은 단지 기존 타입의 사물을 하나 더할 뿐이다. 다른 한편으로 아이팟이나 임스 체어 같은 새로운 장치가 창조될 때는 세계가 실질적인 방식으로 변경된다. 세계는 이전과 다르다.

그렇다면 존스의 제안을 채택해서 "디자인"을 새로운 종류의 사물의 의도적 창조라고 정의해 보자. 이 정의는 동시대적 디자인 개념의 의미에 더 가까이 다가가지만 두 가지 측면에서 부적합하다. 첫째, 이 정의는 너무 넓다. 오피스 타워를 짓는 건설 인부들을 생각해보자. 그들은 어떤 의미에서 구조물을 창조한다. 하지만 그것을 디자인하지는 않는다. 오피스 타워 같은 구조물을 디자인하는 것은 일반적으로 다른 누군가, 즉 건축가의 일이다. 인부들은 필요한 부분들을 건축가가 지시하는 방식으로 조립한다. 이는 분명 기량을 수반하며 또한 건축가의 설계도에 명시적으로 표시되지 않은 어떤 부분에 대한 "현장" 결정을 요구할 수도 있다. 그럼에도 불구하고

그것은 구조물을 디자인하는 일과는 다르다. 여기서 문제는 이 정의가 아무런 창조성이나 발명 없이 성취되는 변화까지도 포용한다는 것이다. 우리의 정의를 "새로운 종류의 사물을 위한 **설계도의 의도적 창조**"라고 수정함으로써 이를 바로잡을 수 있다(Love 2002 참조).[9] 이러한 필요조건을 덧붙임으로써 디자인이 만들거나 짓는 육체적 활동과는 달리 본질적으로 개념적이거나 정신적인 활동이라는 사실이 부각된다. 건축가가 설계한 구조물이 실제로 건축되지 않는다고 해도 건축가는 무언가를 디자인한 것이다.[10]

그렇지만 우리의 정의는 아직 또 한 번의 개선이 필요하다. 빌이 엔진 크기를 줄일 목적으로 새로운 타입의 자동차를 위한 설계도를 창조하고 있다고 해보자. 엔진 부품을 새로운 방식으로 배치한 결과 그는 몹시 놀랍게도 새로운 엔진의 효율이 보통 엔진보다 두 배나 높다는 것을 발견한다. 빌은 새로운 그 엔진을 창조할 때 의도적으로 했다. 그렇지만 빌은 효율이 향상된 엔진을 생산하려는 의도가 전혀 없었다. 사실 그는 효율 향상을 전혀 생각해본 적이 없었다. 이는 전적으로 우연한 발견이었다. 이 사례를 곰곰이 생각해보면서 우리는 빌이 고효율 엔진을 **발명** 내지는 **발견**했지만 디자인한 것은 아니라고 말할 수 있을 것이다. 디자인 개념은 최종 산물과 창조 과정 사이에 어떤 종류의 합리적 연관을 함축하는 것처럼 보인다. 즉 어떤 사람이 X를 디자인한다고 할 때, X가 하는 일을 할 수 있는 어떤 것을 생산한다는 목표가 X를 위한 설계도의 창조를 이끌고 간다. 디자인 개념을 포착하기 위해서는 우리의 정의에 여하간 이러한 필요조건을 집어 넣을 필요가 있을 것이다.

그렇게 할 수 있는 한 가지 방법은 디자인을 위한 필요조건으로 디자인을 문제해결 활동으로 해석하는 것이다.[11] 디자인 과정은 단지 새로운 어떤 것을 위한 설계도의 생산에 불과하지 않다. 오히려 그것은 어떤 문제에 대한 잠재적 해결책을 생각해 내는 과정을 통해 그런 설계도를 산출하는 것이다. 이와 같은 생각에 기초하여 철학자 그렉 뱀퍼드Bamford(1990, 234)는

"디자인" 활동에 대한 다음과 같은 정의를 제안한다.

어떤 사람이 시간 t에 사물 X를 디자인한다는 것은 다음과 같은 경우이고 오직 그 경우만이다:

1. 그 사람은 t에 X를 상상하거나 묘사한다.
2. 그러면서 그 사람은 X가 조건들 C하에 어떤 요구사항 집합 R을 적어도 부분적으로 만족시킨다고,
3. R을 만족시키는 것이 하나의 문제라고,
4. X는 이 문제에 대한 참신하거나 독창적인 해결책이라고 생각한다.

뱀퍼드에 따르면, 이 네 조건은 디자인 활동을 위해 하나하나 필요하고 합쳐서 충분하다. 뱀퍼드의 정의는 더 단순한 언어로 이렇게 풀 수 있다: 디자인은 새로운 유형의 사물을 위한 설계도의 창조를 통한 어떤 문제의 의도적 해결이다.[12] 동사에 대한 정의가 이와 같다고 할 때, 이제 명사 "디자인"을 이 활동에 의해 생성된 문제해결 설계도라고 정의할 수 있다.[13]

그렇지만 마지막으로 해명이 필요한 사항이 있다. 앞서 우리는 디자인이 문제를 해결하기 위해 설계도를 창조하는 정신적 활동이라고 말했고, 이 정신적 활동은 만들기라는 육체적 행위와 구별된다고 말했다. 하지만 일이 그렇게 간단하지만은 않은 것 같다. 타임머신 설계도를 그리는 사람을 생각해보자. 설계도들은 다양한 기능을 가진 다양한 부품들 — 가령 "시공간 연속성 교란기", "실현 지점 로케이터" 등등 — 을 명시한다. 이 부품들을 어떻게 만들지 설계도가 말해주지는 않겠지만 말이다. 이는 우리의 "디자인" 정의에 딱 들어맞는 것 같다. 발명가는 설계한 장치가 타임머신의 "요구사항들을 만족시킬" 것이라고 생각한다. 하지만 이것은 직관적으로 진정한 디자인 사례 같지가 않다.[14]

처음에는 문제가 이런 것 같다. 즉 이 디자인은 관련된 문제에 대한

해결책이 전혀 아니라는 단순한 이유에서 타임머신을 위한 진정한 디자인이 아닌 것 같다 — 그것은 작동하지 않는다. 그렇지만 진짜 쟁점은 이게 아니다. 만들었을 때 작동하지 않는 진정한 디자인 사례는 많다. 우리는 레몬즙을 제대로 내지 못하는 레몬 착즙기 설계도를 그린 사람이 디자인을 한 것이 아니라고 말하고 싶지는 않을 것이다. 우리가 해야 하는 말은 이렇다: 그는 디자인하지만 형편없이 한다.[15] 타임머신 사례에서 문제는 설계도가 작동하지 않는다는 게 아니다. 문제는 그것이 너무 개연성이 없어서 이성적인 사람이라면 작동하지 않을 거라는 걸 곧장 볼 수 있다는 것이다. 요컨대 그것은 타임머신 디자인하기 사례라기보다는 타임머신 상상하기 사례 같다. 이제 우리의 정의를 마지막으로 수정해보자.

> 디자인은 새로운 유형의 사물을 위한 설계도의 창조를 통한 어떤 문제의 의도적 해결이다. 단 그 설계도는 이성적인 사람에게 곧장 부적합한 해결책으로 보이지는 않을 것이다.

이 정의는 앞의 착즙기 사례에 적용할 경우 정확한 결과를 낳는다. 착즙기는 해결책으로 실패라는 게 판명 난다. 하지만 그것의 실패는 타임머신의 실패만큼 곧장 분명하지 않을 것이다. 따라서 그것은 디자인으로 간주된다.

이 마지막 제약의 추가는 몇 마디 논평이 필요하다. 첫째, 우리는 원리상 명백히 부적절한 설계도를 (시간 제약이나 수반되는 비용이나 필요한 재료의 희귀성 같은) 실용적 이유 때문에 가망 없는 설계도와 구별할 필요가 있다. 오직 앞의 경우만 이 제약을 만족시키지 못할 것이다. 단순히 구성 비용이 너무 비싼 장치를 위한 디자인은 여전히 디자인일 것이다. 둘째, 우리가 디자인에 부과한 이 제약은 아주 최소한의 것이다. 그것은 디자이너가 자신의 디자인이 작동할 것이라고 생각하기 위한 특정 수준의 정당화를 가지고 있어야 한다는 것을 요구하지 않는다. 다만 디자인이

이를테면 "논스타터non-starter"가 아니어야 한다는 것만을 요구한다.

이 마지막 부분이 뜻하는 바는 이렇다. 이제 우리는 디자인이 성공할 것 같다는 믿음을 위해 이용 가능한 정당화의 수준을 바탕으로 디자인을 평가할 수 있다. 이성적으로 생각해서 성공할 것 같은 디자인은, 이용 가능한 증거로 볼 때 예상 성공 가능성이 그보다 못한 디자인에 비해, 더 합리적이라고 할 수 있다(Houkes and Vermaas 2010, 41; 또한 Hilpinen 2011 참조). 예상 성공 가능성이 일정 수준 밑으로 떨어지면 디자인하기는 어둠 속에서 쏜 화살[1]처럼 될 수도 있다. 2장에서 보겠지만, 디자인하기가 어느 정도까지 합리적 활동으로 여겨질 수 있는가 하는 것은 디자인철학을 위한 중심 쟁점 중 하나이다.

1.2
존재론적 쟁점들

우리의 정의는 디자인의 본성과 관련해서 아주 흥미로운 몇 가지 질문을 자아낸다. 한 가지는 디자인의 산물과 관련이 있다. 즉 디자이너들이 생산하는 것은 정확히 어떤 유형의 사물인가? 철학자들은 이런 질문을 **존재론적 질문**이라고 부른다. 이 질문은 존재의 다양한 유형들의 구분을 내포한다.[16] 여기서 "존재의 유형들"이란 무엇을 의미하는가? 어떤 의미에서 존재들의 무수히 다양한 유형들이 있다. 고양이, 양성자, 밀크셰이크, 기타 등등. 하지만 철학자들이 "존재의 유형들"을 말할 때 염두에 두고 있는 것은 이와 같은 특정한 사물들이 분류되는 아주 일반적인 범주들이다. 예를 들어, 방금 언급된 사물들은 모두 철학자들이 실체라고 부르는 것이다. 다른 그 무엇과도 독립하여 존재하는 것으로 상상할 수 있는 특정한 사물들. 예를 들어, 존재하는 유일한 사물이 한 마리 고양이라고 상상하는 것은

• •

[1] shot in the dark. 아무런 정도나 지식 없이 추측하는 일을 말한다. 56쪽, 76쪽에도 이 은유적 표현이 나온다.

가능하다.[17] 이와 관련하여, 실체들은 붉음이나 네모남 같이 속성이라는 존재론적 범주로 분류되는 존재자들과 대조할 수 있다. 우리는 이런 속성들이 다른 그 무엇과도 독립하여 존재한다는 걸 상상할 수 없다. 붉음이나 네모남이 존재한다면, 다른 어떤 것, 그 속성을 갖는 어떤 것(즉, 붉거나 네모난 어떤 것)이 있어야만 한다. 따라서 철학자들은 속성들을 별도의 존재론적 범주로 놓는다.

우리의 "디자인" 정의와 관련해서 다음과 같은 질문에서 존재론이 불쑥 솟아오른다. 정확히 무엇이 "새로운 사물"로 여겨지는가? 때로 디자이너는 새로운 대상을 위한 설계도가 아니라 기존 대상의 새로운 용도를 위한 설계도를 창조하여 문제를 해결할 수도 있다. 뱀퍼드는 다음과 같은 사례를 제공한다. "새집을 마련한 농부를 생각해보자. 현대적 아파트에 있는 화장실에 얼떨떨한 그는 수조가 올리브를 절여 저장하는 데 사용될 수 있을 거라고 짐작한다. 이 농부는 올리브 저장고를 디자인했다고 보아야 할까?"(Bamford 1990, n32). 뱀퍼드는 "그렇다"라고 답한다. 농부가 수조를 어떤 식으로도 변경하지 않는다는 사실에도 불구하고 말이다. 그렇지만 농부가 올리브 저장고를 디자인했다고 말하는 데는 좀 이상한 것이 있다. 이유인즉 그는 어떤 의미에서 새로운 **사물**을 창조하지 않았다. 그는 단지 이미 존재하는 사물을 이용하고 있을 뿐이다. 이 사례를 다룰 더 좋은 방법은 두 개의 존재론적 범주를 구별하는 것이다: 사물과 과정. 사물은 특정한 실체인 반면에 과정은 인과적으로 연결된 일련의 사건들이다. 농부는 올리브 저장고(사물)를 디자인한 게 아니라 올리브를 절여 저장하는 새로운 방법(과정)을 디자인했다고 말하는 게 더 정확하다.[18]

우리의 정의와 관련된 또 다른 존재론적 구분은 **타입**과 **토큰**의 구분이다. 타입은 일반적 종류다. 그 타입의 토큰은 타입의 사례가 되는 특정 사물이다. 타입을 토큰과 구분하는 것은 종종 애매함과 혼동을 피하는 데 도움이 된다. 예를 들어, 다음 문장에 있는 낱말의 수를 생각해보자. "The man held the cat." 토큰으로 셀 경우 다섯 개다. 하지만 타입으로 셀 경우 네

개인데, 왜냐하면 문장 안에는 "the"라는 낱말의 토큰이 두 개 있기 때문이다. 철학에서 토큰과 타입의 구분은 어떤 종류의 창조적 활동(가령, 예술)을 이해하려고 할 때 중요해진다(Davies 2003).

일부 예술에서는 예술작품이 타입 같아서 다중의 토큰 사례들이 있을 수 있다. 가령 음악 작곡에서 작곡가가 생산하는 것을 (악보에 기입된) 소리 구조의 일반적 타입으로 생각하는 것이 자연스럽다. 우리는 그 타입이 수많은 특정 공연들로 현시되는 걸 본다. 이 공연들 각각은 그 작품의 똑같이 적법한 토큰이다(Sharpe 2004, 54-63). 그렇지만 조각과 회화 같은 다른 예술에서는 그렇지 않은 것 같다. 여기서 창조되는 작품은 보통 일반적 타입이라기보다는 특정한 사물 ― 그림이 그려진 특정한 캔버스나 형상을 가진 대리석 ― 이다. 이는 다음과 같은 사실에서 분명하다. 즉 우리는 그러한 작품의 정확한 복제물이 원본과 같은 가치를 갖는다고 보지 않는다. 피카소의 그림 「게르니카」의 복제본은 피카소가 창조한 예술작품이 아니다. 그것은 단지 복제본일 뿐이다(그렇기에 우리는 그것을 아주 다르게 취급한다). 음악 작품에서는 그렇지가 않다. 베토벤의 7번 교향곡의 현대적 공연을 들을 때, 우리는 단지 베토벤이 작곡한 예술작품의 복제본을 듣는 게 아니다. 우리는 베토벤이 작곡한 예술작품을 듣고 있다.

이 두 종류의 예술작품을 구별하면서 금방 묘사된 유형의 회화와 조각을 타입이 아니라 토큰이라고 지칭하는 것은 좀 어색하다. 그것을 그저 "토큰"이라고 부르게 되면, 그것을 사례로 하는 일반적 타입이 있음을 암시하게 된다. 하지만 이런 작품에서는 실제로 그러한 타입이 전혀 없다. 따라서 철학자들은 **단독적** 예술작품과 **다중적** 예술작품이라는 구별을 선호한다. 다중적 작품은 한 번에 다중의 특정한 사물들 속에서 실현되거나 사례화될 수 있다. 반면에 단독적 작품은 오로지 하나의 특정한 대상으로만 존재할 수 있다.

디자인과 관련해서도 비슷한 존재론적 질문이 떠오른다. 디자인은 대부분의 조각들처럼 단독적인가, 아니면 악보처럼 다중으로 실현될 수 있는가?

디자인은 무언가를 위한 설계도 생산이고 그런 설계도는 일반적으로 타입으로서 여러 번 시행될 수 있으므로, 직관적으로 보면 디자인은 언제나 다중으로 실현될 수 있다(Dilworth 2001). 그렇지만 뱀퍼드는 "디자인"에 대한 자신의 정의를 논하면서 다른 견해를 제시한다.

> 어떤 디자인은 어떤 특정 사물을 위한 디자인이다. 예를 들어, 금방 고른 꽃들의 꽃꽂이 디자인. 더 나아가, 이 꽃들의 꽃꽂이는 한 번에 하나만 가능하다. 어떤 디자인은 타입 디자인이다. 예를 들어, 호주 자동차 홀덴 코모도어의 디자인. 이 타입으로 많은 토큰들이 제작된다. 이 토큰들 모두가 한꺼번에 존재하면서 [요구사항을] 만족시킬 수도 있을 것이다. (Bamford 1990, 234)

뱀퍼드의 언급은, 용어가 다르기는 해도, 어떤 디자인은 단독적이고 어떤 디자인은 다중적이라는 견해를 시사한다. 그가 옳은가?

물론 어떤 디자인은 특정 재료로 실현되어야 한다는 의도를 가지고서 만들어진다. 뱀퍼드가 묘사하는 꽃 사례가 그렇다. 다른 경우에 디자이너는 특정 재료를 염두에 두지 않을 수도 있다. 홀덴 코모도어의 제작은, 적합한 기능적 요구사항을 만족시키는 한, 아무 강철이든 될 것이다.

그렇지만 여기서 의도는 결정적이지 않다. 예술의 사례를 논하면서 스티븐 데이비스는 이렇게 말한다. "그 어떤 극작가도 자기 희곡을, 정통 방식으로 필사된 경우라도, 단지 의지를 통해 단독적 작품으로 만들 수는 없다"(2003, 159). 즉 어떤 극작가가 자기 희곡의 한 공연만 작품으로 인정하고 다른 모든 공연은 그저 복제본이라고 마음껏 주장할 수 있을 것이다. 하지만 그렇다고 그의 희곡이 다중적 작품이라는 사실은 바뀌지 않을 것이다. 오히려 작품이 단독적이려면 그렇다고 하는 공인된 사회적 관례가 있어야 한다. 조각이나 회화 작품의 경우 그런 관례가 있다. 꽃 디자인의 경우 그런 관례가 있는 것 같지 않다. 내가 내 앞에 있는 이 특정 꽃들을 위한(아마도

이 특정 꽃들을 가장 잘 보여주는 디자인이라서) 어떤 꽃꽂이를 디자인한다고 해도, 내가 창조하는 것은 여전히 타입이다(내 꽃꽂이 배치를 보고는 그걸 이용해서 결혼식 전체 테이블 배치를 만들어내는 사람을 상상해보라). 이 배치는 자동차 디자인처럼 수많은 토큰들을 생산하는 데 사용될 수 있다. 그것들 모두는 동시에 존재할 수 있으며, 그 디자인의 똑같이 적법한 사례들이다. 그렇다면 이 사례는 소설이나 악보처럼 본질적으로 다중적으로 실현 가능한 설계도의 제작자라는 디자이너 개념을 논박하지 않는다.[19]

그렇지만 건축과 건물 디자인으로 가보면 이런 결론을 위협하는 다른 사례들을 손쉽게 발견할 수 있다. 많은 건물 디자인, 어쩌면 대다수 건물 디자인은 다중으로 실현될 수 있다. 예를 들어 주거용 건물과 상업용 건물을 위한 디자인은 보통은 대량생산된다. 그렇지만 "그냥 건물"이 아니라 "건축 작품"이라고 부를 가치가 있는 설계도를 생각할 경우 문제가 달라질 수도 있다.[20] 어떤 이들은 건축 작품이 일반적으로 단독적이라고 주장했다. 작품의 사례는 오직 하나만 있을 수 있으며, 설계도의 여타 사례화는 작품의 사례가 아니라 복제물이라는 것이다(Davies 2003, 158; De Clercq 2012). 모든 건축 작품이 다 그런 것은 아닐 수도 있다. 가령, 대량생산되는 모듈식 주택인 키트하우스kitHAUS를 생각해보라(Lopes 2007, 79). 그렇지만 이러한 사례들에도 불구하고 건축은 본성상 다중적이지 않고 단독적인 디자인 사례들을 실로 풍부하게 제공하는 것 같다. 이러한 견해를 지지하면서 라파엘 데 클레르크는 이런 소견을 들려준다. "우리가 건축 작품과 결부 짓는 이름들(가령, '시그램 빌딩', '판테온')은 추상적 디자인이 아니라 구체적 건물을 지칭한다. 이런 측면에서 건축은 음악과는 다르다. 음악에서 유명한 이름들(가령, '베토벤 5번')은 작품의 특정 공연이 아니라 추상적 작품을 지칭한다"(De Clercq 2012, 211). 데 클레르크의 논점을 확장해서 우리는 건축 작품을 위한 이름들과 아이팟이나 임스 체어처럼 일상적 디자인 아이템을 위한 이름들 사이에도 비슷한 구분이 존재한다는 것을 주목할 수 있다. 우리가 "아이팟"이나 "임스 체어"에 대해 말할 때 이는 어떤 특정한

개별 대상이 아니라 타입을 뜻한다. 하지만 건축에 대해 말할 때는 그역이 맞는 것 같다. 그리고 이는 단지 어떤 디자인들만이 다중적이라는 것을 암시하는 것 같다.

그렇지만 데 클레르크의 지적은 결정적이지 않다. 건축 작품을 위한 일상적 이름들이 특정하고 구체적인 대상을 골라낸다고 하는 사실은 디자인의 단독적 본성에 호소하지 않고서도 설명될 수 있다. 시그램 빌딩이나 판테온과 관련해 우리가 어떤 특정한 대상을 말하게 되는 한 가지 명백한 이유는 이들 디자인 타입 각각의 토큰이 어쩌다 보니 하나만 존재한다는 것이다. 실제로 이는 다른 디자인 영역과는 달리 건축에서 흔한 상황이다 (Wicks 1994): 임스 체어가 단 하나만 생산되었다면, "임스 체어" 역시 단일한 특정 대상을 지칭할 것이다. 하지만 건축 디자인이 단 한 번만 실현된다는 사실은 건축 디자인이 단독적이라는 것을 함축하지 않는다. 어쩌다 한 번만 연주되고 다시는 연주되지 않는 악보는 단독적 작품이 아니다. 그것은 여전히 다중으로 실현될 수 있다. 따라서 진짜 쟁점은 이렇다. **만약** 누군가가 가령 시그램 빌딩을 위한 설계도를 또 다른 장소에서 시행한다면 우리는 뭐라고 할 것인가? 로버트 윅스는 원설계도의 이와 같은 재시행을 "재제작re-fabrication"이라고 부른다(Wicks 1994). 그렇다면 우리의 질문은 이렇다. 재제작은 또 하나의 시그램 빌딩인가 아니면 시그램 빌딩의 한낱 복제물인가?

이는 답하기 어려운 질문이다. 하지만 분명 많은 것이 이 상상된 건축(혹은 재건축)의 세부에 달려 있을 것이다. 원설계도에는 명시되어 있지 않은 원 건물의 특징들(가령 건축 이후의 변경들)도 복제된다면, 혹은 재제작의 동기가 "원" 시그램 빌딩에 대한 관광객의 관심을 **빼돌리려**는 것이라면, 두 번째 빌딩을 복제물이라고 선언할 수 있을 것이다.[21] 다른 한편, 그런 의도가 없는 경우, 재제작이 한낱 복제물인지는 전혀 분명치가 않다. 가령 같은 건축팀이 같은 설계도와 재료를 사용해서 약간의 시차를 두고 두 빌딩을 짓는다고 상상해보자. 이 경우 두 번째 빌딩을 첫 번째의 복제물로 여기지 않을 것이다. 이제 건설자들이 다르며 하지만 숙련도는 같다고,

그리고 한 팀은 첫 번째 빌딩이 지어지고 10년 후 짓는다고 상상해보자. 이 경우 우리는 두 번째 빌딩을 첫 번째의 한낱 복제물로 볼 무슨 추가적인 이유를 갖는가(Wicks 1994, 164)? 다시 말해서, 그것들을 단독적인 것으로 만드는 건축 디자인 설계도 관련 관례가 있다는 건 전혀 분명치가 않다. 그렇다면 건축 디자인은 악보처럼 다중으로 실현 가능하다는 견해가 결국 그럴듯한 것 같다(Wicks 1994).

그렇지만 스티븐 데이비스는 적어도 어떤 건축 디자인들은 단독적이라는 견해를 위한 논변을 제공한다. 그런 건물들은 "장소 특정적"이기에, 즉 아주 특별한 지리적 장소에 위치하도록 디자인되기에 그렇다는 것이다. "건물이 장소 특정적이라면, 그 건물은 단독적이어야만 한다. 장소 그 자체를 디자인하거나 건설할 수 있는 게 아니라면 말이다"(Davies 2003, 158).

데이비스의 논변에 설득력이 있는가? 우선 "장소 특정적"이라는 게 무엇을 의미하는지 규정할 필요가 있다. 이는 건물 설계도가 현장의 일정한 제약들에 정확히 맞추어 재단된다는 걸 의미할 수 있다. 예를 들어 건물 형태는 현장의 유별난 경사면에 맞추어 혹은 지역 기후를 견딜 수 있도록 혹은 주변 구조물들의 양식에 맞추어 재단될 수 있을 것이다. 하지만 이것이 "장소 특정적"의 의미라면, 건물 설계도가 유일무이한 현장에 특별히 맞추어 재단된다는 사실이 왜 그 건물 설계도를 단독적인 것으로 만드는지를 알기는 어렵다. 수많은 다중적 예술작품이 작품이 생산된 사회의 사회적 조건에 "맞추어" 재단된다. 예를 들어, 셰익스피어의 희곡들은 엘리자베스 여왕 시대의 말투를 사용하며, 『톰 아저씨의 오두막』은 노예제를 다루기 위해 쓰였다. 하지만 이 작품들의 오늘날 사례들이 같은 방식으로 오늘날 조건들에 맞지 않는다고 해서 작품의 진정한 사례가 아니라 단지 복제본이 되는 것은 아니다.

그렇지만 "장소 특정적"은 다른 걸 의미할 수도 있다. 즉 단지 건물이 현장에 맞추어 재단된다는 것이 아니라, 현장 자체가 작품의 **일부**라고

생각할 수도 있을 것이다. 이러한 견해에서 디자이너는 건물만이 아니라 전체 현장의 설계도를 창조한다. 이는 건축에서 통상적인 관행은 아닐 것이다. 하지만 그런 사례들이 있기는 하다. 프랭크 로이드 라이트의 그 유명한 낙수장Fallingwater을 생각해보자. 낙수장은 분명 집만 포함하는 게 아니라 그 밑으로 흐르는 낙수도 포함한다.[22] 낙수가 없다면 이 작품은 불완전해 보인다(어쨌든 그건 "낙수장"이라고 불린다). 그렇지만 낙수장의 경우, 요구된 자질들을 갖는 또 다른 현장을 찾는 게 어렵지는 않을 것 같다. 그런 현장을 찾을 경우, 그곳에서의 재제작이 한낱 복제물을 낳을 것이라는 건 분명치 않다. 하지만 언제나 그런가? 아니면 작품의 또 다른 사례화가 불가능한 전적으로 유일무이한 현장이라는 게 있는 것인가?

건축 설계도가 단독적일 수 있는 한 가지 방법이 있다. 설계도가 현장을 일반적 자질들을 가지고서 언급하지 않고 **특정한 현장**으로서 언급하는 것이다. 현장의 유일무이한 역사적 속성을 언급하는 설계도가 그런 경우일 것이다. 예를 들어, 신이나 혼령이 어떤 특정한 행위를 수행했다고 하는 지점에 지어진 사원, 유일무이한 역사적 사건(가령, 어떤 전투)의 현장에 지어진 건축물, 혹은 특별한 개인의 시신을 모시기 위해 지어진 무덤. 이 경우 건축 설계도는 어느 때건 오직 한 번만 실현될 수 있다. 설계도의 요소 중 하나가 정말 하나뿐이니까. 이 사례들은 건축에서 예외적인 사례이다. 그리고 다른 디자인 분야에서는 훨씬 드물 것이다. 하지만 다른 분야도 이따금 단독적 디자인이 발견되는 것 같다. 1937년 조지 6세 제국관 디자인을 생각해보자. 디자인의 한 가지 핵심 요소는 왕관에 삽입된 보석들이었다. 그 보석들은 이전의 영국 군주들이 사용한 왕관에서 가져왔다. 다른 보석을 사용해서, 심지어 화학성분이 동일한 보석을 사용해서 그 디자인을 새로 제작할 경우 그 왕관의 복제본일 것이다.[23] 그렇다면 전반적으로는 디자인이 음악에 비해서도 회화 같은 조형 예술에 비해서도 존재론적으로 더 다양하다고 생각해야 한다. 디자인은 전형적으로는 다중적이며, 하지만 단독적일 수도 있다.

1.3
활동, 직업, 실천

앞의 절들에서 디자인의 철학적 정의를 찾아냈다. 처음에 제시한 디자인 사례로 돌아가 보자. 아이팟, 임스 체어. 이것들은 저 정의에 말끔하게 들어맞는다. 가령 아이팟은 휴대용 음악 재생기가 직면한 일군의 문제들을 해결하기 위해 창조되었다. 우리의 정의는 또한 우리가 직관적으로 디자인 개념 안에 포함된다고 보는 건축 같은 여타의 것들을 수용할 수도 있고, 물리적 대상이 아닌 과정의 디자인을 수용할 수도 있다. 이런 점에서 이 정의는 개념에 부합할 정도로 충분히 넓어 보인다. 그렇지만 곰곰이 생각해 보면 지나치게 넓은 게 아닌가 하는, 너무 많은 것을 포용하는 게 아닌가 하는 걱정이 들 수도 있다.

예를 들어, 산업 엔지니어링을 생각해보자. 통상 엔지니어들은 명시된 요구사항들을 충족하는 새로운 장치를 창조하여 문제를 해결해 달라는 요청을 받는다. 좀 더 일상적인 차원에서, 새로운 집의 실용적 배관 시스템을 창조하기 위해 새로운 배관 열결을 찾아내야 하는 배관공을 생각해보자. 우리의 정의에 따르면 이런 것들은 디자인을 하는 것이다. 뱀퍼드는 이를 알아차렸고, 자신이 말하는 디자인이 경험과학에서도 발견될 수 있다고 덧붙인다. "르 베리에와 애덤스가 정식화한 그 다양한 천왕성 너머 가설과 관련해서, 그 가설들이 무엇을 하기 위해 디자인되었는지를 묻는 것은 아주 적절하다. (이 가설들은 … 설명하기 위해 디자인되었다는 것이 그 답이다.)"(Bamford 1990, 235) 이러한 생각 노선을 확장해서 우리가 정의한 바로서의 디자인을 한층 더 멀리 떨어진 곳에서도, 정치와 예술 같은 영역에서도 발견할 수 있다. 어떤 까다로운 입법 과정에서 대담하고 실행 가능한 절충안을 내놓는 정치인은 우리가 말한 의미에서 디자인을 하고 있는 것이다. 시나리오 작가가 내러티브 상의 어려움을 해결하기 위해 멋진 플롯 뒤틀기를 생각해 낼 때도 마찬가지이다. 디자인의 확장성이 다시금

재언명되는 것 같다. 디자인은 파파넥과 몇몇 다른 이론가들이 생각하듯 우리가 하는 모든 것은 아닐 것이다. 하지만 디자인은 분명 우리가 참여하는 거의 모든 종류의 활동의 일부분이다.

그렇지만 우리는 이러한 결론을 망설이게 된다. 과학적 가설, 화학 제조 공정, 배관 연결, 시나리오, 헌법 등의 창조가 우리의 디자인 정의에 부합하기는 하지만, 임스 체어, 판스워스 하우스, 온라인 투표 시스템 등이 디자인의 산물이라는 것과 똑같은 의미에서 디자인의 산물인 것은 아니다. 우리는 제임스 매디슨[2]을 위대한 디자이너라고 부르지 않는다. 우리는 자연선택에 의한 진화론을 위대한 디자인이라고 부르지 않는다. 디자인 쇼에 가서 전기공학 시스템 강의를 듣는다면 놀랄 것이다. 이러한 사실들은 디자인 활동에 대한 우리의 정의가 이 책 도입부에서 제시된 핵심 사례들에 적용되는 용어 의미를 붙잡기에는 너무 넓다는 것을 시사한다.[24]

이에 대한 한 가지 응답은 우리의 정의를 더 좁히는 것이다. 과학, 정치 등등에서의 디자인 사례라고 하는 것들을 배제할 수 있도록 말이다. 철학자 앤디 해밀턴이 그러한 방법을 제안하였다. 그는 디자인을 위한 다음과 같은 필요조건을 지지한다. "디자인은 시각적이거나 음향적인 외양이나 느낌이 중요한 구조물을 수반한다." 그가 말하듯, "디자인은 제거 불가능한 심미적 요소를 포함한다"(Hamilton 2011, 57).[25] 해밀턴이 보기에, 우리의 핵심 사례들이 모두 디자인으로 간주되는 것은 그것들을 위한 설계도를 만들 때 외양이 핵심 고려사항이었기 때문이다. 다른 한편으로 "세제를 더 효율적으로 만들기 위해 세제의 화학성분을 변경하는 것은, 프록터 앤드 갬블이 그걸 디자인이라고 말한다고 해도, 디자인으로 간주되지 않는다." (57) 이 조건은 헌법이나 과학적 가설 같은 앞서 언급된 문제적 사례 중 일부를 분명하게 제외시킬 것이다.

● ●
[2] 미국의 제4대 대통령이자 정치학자. 헌법제정회의에서 헌법 초안 기초를 맡아 "미국헌법의 아버지"로 불린다.

그렇지만 해밀턴의 제안은 문제 사례들의 전 범위를 적절히 다루지 않는다. 가령 그 제안은 우리의 정의에서 예술 사례들을 배제하지 않는데, 왜냐하면 예술 사례들에서는 보통 "시각적이거나 음향적인 외양이나 느낌"에 관심이 있기 때문이다. 많은 디자인이 이 심미적 요소를 예술과 공유한다는 것은 분명 맞다(건축이 분명한 사례를 제공한다). 하지만 우리는 직관적으로 「모나리자」 같은 예술작품을 디자인 범주 바깥에 놓기를 원한다. 그렇지만 해밀턴의 제안은 그렇게 할 수 있게 해주지 않는다. 다른 한편, 해밀턴의 제안은 아이팟이나 주택 같은 물리적 생산물의 "외양"에 분명하게 상응하는 그 무엇도 없는 여러 가지 과정들의 창조를 디자인 영역에서 분명 배제할 것이다. 예를 들어 새로운 온라인 투표 과정의 디자인에서, "시각적이거나 음향적인 느낌"은 사소한 관심사이거나 전혀 관심사가 아닐 것이다. 많은 디자인이 심미적 측면을 가지고 있다고 해도, 그것이 필요조건 같지는 않다.

하지만 이러한 쟁점들은 제쳐놓더라도, 우리의 원래 "디자인" 정의를 해밀턴의 방식으로 좁히려는 전체 전략에는 더 깊은 문제가 있다. 엔지니어링이라는 사례를 고려할 때 이를 가장 잘 볼 수 있다. 우리는 이 사례를 우리의 핵심 디자인 사례들과 떼어놓고 싶을 것이다. 하지만 심미적 외양에 대한 관심이 디자인을 위해 필요하다고 주장한다면, 프록터 앤드 갬블이 세제에 대한 화학연구를 "제품 디자인"이라고 할 때 낱말을 일탈적으로 사용하는 것이라고 말하지 않을 수 없다. 그렇지만 분명 그렇지가 않다. 우리는 그게 무슨 뜻인지 아주 잘 이해한다. "엔지니어링 디자인"은 잘 자리 잡은 표현이다. 따라서 그 표현을 이해 불가능한 표현으로 만드는 식으로 우리의 용어들을 정의하기가 망설여진다.

해밀턴은 이 점을 알고 있다. 그렇기에 그는 자동차 엔진처럼 은폐된 부품들은 디자인될 수 없다고 하는 결론을 피하려고 한다. 그는 말한다. "엔지니어들이 (우리 나머지 사람들과는 달리) 대상을 실제로 본다는 사실은 그 대상이 최소한의 심미적 요소를 **정말로** 가지며 따라서 디자인된다는

것을 의미한다"(Hamilton 2011, 57; 강조 추가). 하지만 만들어졌을 때 엔진 부품을 맨 눈으로 볼 수 있다는 단순한 사실은 시각적이거나 심미적인 쾌락을 주기 위해 만들어졌다는 것을 의미하지 않는다. 내벽 전기배선 역시 볼 수 있다. 적어도 그것을 설치하는 전기 기사는 볼 수 있다. 하지만 그것이 어떻게 보이는가는 분명 그것이 어떻게 배치되는가에 있어서 "중요한 요인"이 아니다. 실로 이 맥락에서 미학을 고려 대상으로 가져오는 것은 이상한 일일 것이고, 안전 문제가 걸려 있으니 부주의하기까지 한 일일 것이다. 그리고 여하튼 디자인에 분명 아무런 심미적 요소도 포함되지 않는 세제 사례 같은 경우가 여전히 있다.

그렇다면 해밀턴의 접근법은 우리의 디자인 개념을 지나치게 제약한다는 점에서 실수를 범한다.[26] 더 좋은 접근법은 1.1절에서 정의된 바로서의 디자인이 엔지니어링을 포함해서 수많은 다양한 맥락에서 역할을 하는 활동이라는 것을 받아들이는 접근법일 것이다. 하지만 그렇다면 매디슨, 아인슈타인, 당신의 배관공은 "디자이너"라고 불리지 않지만 임스, 아이브, 스탁은 그렇게 불린다는 앞서 목격한 언어적 사실을 어떻게 설명할 것인가? "디자인"의 두 가지 의미를 구분하는 뱀퍼드의 또 다른 유용한 제안에서 아마 해결책을 찾을 수 있을 것이다. 즉 일반적 유형의 "인지 활동"으로서의 디자인과 "사회적이거나 제도적인 실천, 또는 직업"으로서의 디자인(Bamford 1990, 233). 이 둘이 뒤섞이지 않도록 뱀퍼드를 따라서 대문자 **디자인**[Design]으로 실천이나 직업을 지칭하고 소문자 디자인[design]으로 더 일반적인 활동을 지칭하도록 하자).[3] 그렇지만 이 구분선으로는 충분하지 않다. 우리는 계속해서 이렇게 물어야 한다. 어떤 사람들을, 그저 디자인 **활동**에 참여하는 사람들과는 달리, **디자인 직업** 내지는 실천의 구성원으로 만드는 것은 무엇인가? 이 질문에 답하기 전까지 우리는 임스 체어와 아이팟을 배관 시스템, 헌법, 예술작품 등등과 다른 것으로 만드는 것이 무엇인지에 대한

• •

[3] 번역에서는 대문자 디자인을 진하게 처리하였다.

실질적 이해를 여전히 결여하고 있다.

그렇지만 그렇게 하기 전에 **디자인**이 실천인지 직업인지 질문해야 한다. 그 둘의 차이는 공식성과 정규성의 수준과 관련이 있다. 사회적 실천은 단순히 사람들이 긴 시간에 걸쳐 다소간 지속적으로 참여하는 활동이다. 반면에 직업은 모종의 공식 인정을 내포한다(Dickie 1984). 변호사는 공식 자격증이 필요하므로 법률은 직업이다. 반면에 그런 자격증이 필요 없으므로 달리기나 뜨개질은 한낱 사회적 실천이다. 모든 직업은 실천을 내포한다. 하지만 모든 실천이 직업은 아니다. 이 쟁점에 대해서 역사학자 존 헤스켓은 이렇게 말한다. "디자인은 법률이나 의료나 건축처럼 통합된 직업으로 응집되지 못했다. 통합된 직업의 경우 실천을 위해서는 면허증이나 자격증이 필요하며, 자율적 제도를 통해 표준이 정해지고 보호되며, 직업적 명칭의 사용은 규정된 절차를 통해 허가를 얻은 자들에게 제한된다"(2005, 4; 또한 Molotch 2003 참조). 그래픽 디자인이나 건축 같은 몇몇 특정 영역이 이 구조에 근접한 어떤 것을 가지고 있다고 말할 수 있을지도 모른다. 하지만 의료와 법률의 직업이 있다고 하는 의미에서 **"디자인"**이라는 직업은 없다(Bamford 1990). 더 나아가 많은 중요한 **디자인**이 이 직업들 바깥에서 이루어진다. 이러한 이유에서 실천으로서의 **디자인**에 초점을 맞추는 게 더 좋다.[27]

그렇다면 **디자인** 실천을 디자인이라는 좀 더 포괄적인 인지 활동과 어떻게 구별할 수 있는가? **디자인**의 세 가지 자질이 여기서 중요해 보인다. 첫째는 그것의 실천적 내지는 실용적 본성이다. **디자이너**는 실천적 기능을 갖는 아이템을 창조한다. 여기서 "실천적"은 "순수하게 이론적"과 대조를 이룬다. 실천적 기능을 갖는 아이템은 세계를 이해할 수 있도록 하기보다는 세계를 바꿀 수 있도록 하는 일에 맞추어져 있다. 반면에 과학적 가설들은 설명적이다. 그것들은 세계를 변경할 수 있도록 하기보다는 세계를 이해할 수 있도록 하는 일을 목적으로 삼는다. 이러한 대조는 과잉 진술되지 말아야 한다. 과학적 가설도 중요한 실천적 기능을 가질 수 있다. 즉 과학적 가설은

중요한 예측을 할 수 있게 해주고 유용한 기술을 낳을 수 있게 해준다. **디자이너** 역시 종종 세계를 더 잘 이해할 수 있게 해주는 대상을 창조한다. 그래픽 디자인에서의 지도들 내지는 GPS 내비게이션 시스템을 생각해보라. **디자인**과 경험과학의 진짜 구분은 이렇다: **디자인**은 세계를 설명하는 게 아니라 세계를 바꾸는 것을 **주된** 기능으로 갖는 제품을 창조한다. 반면에 과학에서 주된 기능은 설명이다.[28] 가령 GPS 내비게이션 시스템의 경우, 주된 기능은 내비게이션이다. 이 기능이 지리와 공간 레이아웃에 대한 우리의 이해를 증진시킴으로써 성취되기는 하지만 말이다. **디자이너**의 실천적 초점은 또한 디자이너를 앞서 언급한 예술가, 자신의 내러티브 문제에 대한 해결책을 디자인하는 예술가와 분리시킨다. 즉 많은 차이들에도 불구하고 예술과 과학은 세계를 바꿀 수 있게 해주기보다는 우리의 세계 이해를 증진시킨다는 주된 목적을 공유하는 것 같다.[29]

실천적 기능에 대한 이와 같은 주장에서 한 가지 걱정은 이렇다. 즉 그것은 인테리어 디자인이나 패션 같은 디자인 영역에서 무엇을 의미하는가? 정말로 이것들을 "주로 실천적인" 것으로 묘사할 수 있는가? 대체로 이것들은, 이해의 증진을 목적으로 하는 것이 아니라고 해도, 비실천적인 다른 무언가를, 즉 심미적 쾌락을 목적으로 하는 것 같다. 그렇지만 이 영역들은, 강한 심미적 차원을 가지고 있기는 해도, 여전히 주로 실천적이다. 여기서 생산되는 것들이 생활 공간과 의복이라는 의미에서 말이다. 안에서 살 수 없는 아름다운 방과 입을 수 없는 아름다운 의복은 예술로는 성공할 수 있겠지만 **디자인**으로는 아니다. 그래서 우리는 실천성에 대한 강조 때문에 이 영역들을 **디자인**에서 배제하게 될 것이라고 걱정할 필요가 없다.

지금까지 우리는 **디자인**을 자연과학이나 예술과 구별할 수 있었다. 하지만 우리의 기준은 **디자인**을 엔지니어링과 구별하는 데는 거의 도움이 되질 않을 것이다. 배선 시스템과 배관 시스템은 실천적이지 않다면 아무것도 아니다. 하지만 엔지니어와 배관공은, 앞서 보았듯이, **디자이너**로 간주되

지 않는다.[30] 여기서 요구되는 구분선을 긋기 위해서는, **디자인** 실천의 두 번째 자질을 도입할 필요가 있다. 즉 사물의 "표면"이라 할 수 있는 것에 초점을 맞춘다는 것. 이 용어는 좀 오도적이다. 대상의 내부 요소에 반대되는 대상의 가시적인 외부의 껍데기에만 초점을 맞춘다는 것을 암시하니까. 가시적인 외부는 분명 **디자인**의 한 가지 중요한 초점이다. 그리고 어떤 경우 외부 디자인과 내부 디자인의 분리는 아주 선명하다. 가령 오늘날의 자동차 디자인에서 섀시는 엔지니어가 디자인하고 차체는 별도의 **디자인**팀이 디자인할 수 있을 것이다. 하지만 **디자인**은 가시적 외부 그 이상의 것과도 관련이 있다. 어떤 경우 **디자이너**는 "가시적인 외부"라고 부를 수 있는 것이 전혀 없는 것을 산출할 수도 있다. 가령 과정을 디자인하는 경우가 그렇다. 그러므로 우리는 "표면"이라는 개념에 모양이나 색깔 같은 시각적 성질 이상의 것을 포함시켜야만 한다. 우리는 대상의 "상호작용 역학"이라 할 수 있는 것을 ─ 대상이 사용되는 방식과 대상이 사용에 반응하는 방식을 ─ 포함시켜야만 한다. 다시 말해서 대상을 바라보는 **디자이너**의 관점은 사용자의 관점이다. 사용자와 대상의 관계에서 중요한 요소들이나 측면들만이 **디자이너**의 분야이다.[31] 이는 엔지니어의 관점과 대조를 이룬다. 엔지니어는 종종 대상의 기능에 필수적이기는 해도 사용자와 대상의 상호작용에서는 중요하지 않은 요소들에 초점을 맞추어야 한다. 가령 자동차 엔진이 생성하는 오염 배출 수준.[32]

그렇지만 **디자인** 실천의 변별적 성격을 온전히 붙잡기 위해서는 이 실천의 특징적 자질을 하나 더 재강조할 필요가 있다. 그것은 대상 건설자가 아니라 설계도 구상자로서의 **디자이너**의 역할이다. 디자인이 건설과는 구분되는 개념적 활동이라는 것을 우리는 이미 주목했다. 하지만 어떤 경우 이 구분되는 활동을 같은 사람이 수행할 수 있다. 맞춤 가구를 디자인하고 그런 다음 손으로 제작하는 가구 장인을 생각해보라. 그는 아이브, 스탁, 임스 같은 **디자이너**처럼 디자인을 하지만, 전체적으로 볼 때 그의 일은 그들과는 사뭇 다르다. 아이브, 스탁, 임스가 창조하는 대상들은 그들이

상상한 것이지만 그들이 물리적으로 제작하지는 않았으니까. 그것들은 산업 과정을 통해 대량생산된 것이다. 그렇지만 **디자이너**와 가구 장인의 차이는 단지, 심지어 주되게도, 생산 규모의 차이가 아니다. 가구 장인처럼 건축가도 평생 적은 수의 작품만을 생산할 수도 있다. 건축가(더 일반적으로는 **디자이너**)와 가구 장인의 차이는 방법과 경험의 차이다. 가구 장인은 그의 대상들을 친밀한 방식으로 실제로 만드는 일에 관여한다. 전형적인 **디자이너**라면 그런 일에 관여하지 않으며 관여할 수도 없다. 다 합쳐서 이 세 가지 특징 덕분에 우리는 **디자인** 실천에 대한 다음과 같은 그림을 얻는다. 주로 실천적인 사물들에 있어서 그 표면을 — 구성하는 게 아니라 — 구상하는 일에 초점을 맞추고 있기에 디자인 일반으로부터 떨어져서 있는 그림.

　디자인을 이와 같은 특수한 종류의 실천으로 정의했으므로, 이제 우리는 **디자인**과 다양한 직업들의 관계에 대해 무언가 말할 수 있다. 이른바 "**디자인** 직업"에서는 **디자인** 실천이 주된 관심사다. 그렇지만 이 직업들은 고유의 **디자인** 말고도 다른 더 많은 일을 할 수 있다. 예를 들어, 어떤 이들은 비표면 자질의 디자인을 고집할 수도 있고, 아니면 디자인의 실제 사례를 만드는 건 아닐지라도 프로토타입을 만들면서 "손을 더럽히는" 일을 고집할 수도 있다. 또한 "**디자인** 직업" 바깥에 있는 직업들도 **디자인** 실천에 참여할 수 있다. 엔지니어들은 성향 때문이건 필요성 때문이건 자신이 창조하는 구조물의 표면 자질을 디자인해야 할 수도 있다. 경험과학자들은 자연의 세계를 설명하기보다는 일상 용도의 상업 제품을 개발하는 쪽으로 작업 방향을 돌릴 수도 있다. **디자인**을 실천으로 보게 되면 더 공식적인 직업 세계에서 **디자인**의 자리를 더 잘 이해할 수 있게 된다. 그래픽 디자인과 산업 디자인 같은 직업에서 이 **디자인** 실천에 참여하는 것은 직업인의 주된 역할이다. 하지만 그 실천은 다른 직업인도 수행할 수 있고, 심지어 제도화된 직업 바깥에서 일하는 사람도 수행할 수 있다.

디자이너의 부상

"디자인"이라고 부르는 실천을 확인했으니 이제 더 나아가 이 질문을 할 수 있다. 그것은 어디서 왔는가? 우리가 논의 과정에서 언급한 다른 직업 중 몇몇은, 가령 정치, 과학 등등은 아주 오래된 것이며, 무언가 알아볼 수 있는 형태로 고대까지 거슬러 올라간다. 그렇지만 **디자인**은 다르다. 그것은 본질적으로 근대적 현상이다. 역사가들은 정확한 기원의 연대를 놓고 의견이 분분하다. 하지만 일반적으로 **디자인**은 산업혁명 초기에 시작된 것으로 간주된다. 한 저자가 말하듯, "디자인 역사가들은 산업화 과정이 디자인이라는 별도의 실천이 출현하는 데 필요한 조건들을 제공하는 데 중요했다고 보는 경향이 있다"(Lees-Maffei 2010, 13).

　　디자인의 기원들 및 그 기원들로부터 생겨나는 몇 가지 중요한 개념적 문제를 알아보기 위해서는, **디자이너**를 **디자이너**에 의해 대부분 대체된 또 다른 인물, 즉 공예가와 대조해 보는 것이 핵심이다. 이때 조심해야 하는데, 왜냐하면 "공예craft"는 몇 가지 구별되는 의미를 갖는 또 하나의 미끄러운 낱말이기 때문이다. 그 의미 중 일부는 "예술"이나 "디자인"과 아주 많이 겹친다(Greenhalgh 1997; Shiner 2012). 우리가 필요로 하는 대조는 공예의 아주 오래된 좁은 의미와 관련이 있다. 이를 "전통 기반 공예"라고 부를 수 있을 것이다. 이것은 전통적 방법과 형태를 따르는 가구, 연장, 도자기, 건물 등의 수제작 같은 것을 포함한다. 전통 기반 공예에서 초점은 참신함에 있는 게 아니라 공예가가 장인에게서 배우는 확립된 기준과 규칙을 따르는 데 있다. 공예가는 사물을 창조하지만 디자인하지는 않는다. 그는 수 세기에 걸친 시행착오와 미세한 수정을 통해 시간이 흐르면서 진화해온 표준화된 형태들을 물려받는다. 전통 기반 공예에서 핵심 요인은 창조성이 아니라 확립된 규칙들을 적용하는 기량이다. 완성하는 데 수년이 거릴 수 있는.[33]

　　전통 기반 공예 생산시스템의 광범위한 붕괴는 17세기와 18세기에 산업

혁명이 대량생산 및 노동의 분업과 전문화를 가져왔을 때 시작되었다. 변화는 일차적으로 기술의 변화가 아니라 조직화의 변화였다. 18세기 초 조사이어 웨지우드가 그의 도자기 공장들을 재조직화한 경우처럼(Forty [1986] 2005). 과거에는 한 명의 숙련된 도공이 매 도자기를 전적으로 빚었던 반면에, 이제 그 일은 별개의 단계들로 나뉘었으며, 각 단계에는 다른 작업자가 할당되었다. 이들 중 한 명이 **디자이너**였다. 웨지우드는 화가를 고용하여 상이한 도자기 작업라인을 위한 패턴과 형태를 창조하도록 했다. **디자이너**는 매 도자기 타입을 고안하기는 했지만, 도자기를 만드는 일에는 전혀 관여하지 않았고 다만 도자기를 위한 패턴을 스케치하고 그리는 일에만 관여했다. 그렇지만 그의 역할은 그 어떤 다른 작업자의 역할보다도 더 중요했는데, 왜냐하면 오로지 그만이 생산될 아이템을 하나의 전체로서 고려했기 때문이다. 대량생산과 분업이 확산되면서, 이 모델은 광범위한 제품들에 적용되었다.

그렇지만, **디자인**의 기원에 대한 이러한 일반적 설명은 얼마간의 한정이 필요하다. 어떤 의미에서, 산업혁명에서 출현하는 근대 **디자이너**는 건축이나 배 건조 같은 고대의 직업을 보면 더 앞선 선구자가 있다(Jones 1970, 21). 가령 대형 선박의 규모와 복잡성은 한 사람이 건조할 수 없다는 것을 의미했으며, 더 나아가, 납득이 가는 디자인을 보장하기 위해서는 어떤 한 사람이 전체 설계를 감독해야 한다는 것을 의미했다. 그렇지만 — 어떤 배들은 분명 새로운 설계도와 변경이 필요했겠지만 — 조선공은 전통적 형태의 레퍼토리에 의존할 수 있었다. **디자이너**는 더 분명하게는 바로 건축에서 처음 출현한다. 새로운 유형의 배에 대한 필요보다는 새로운 유형의 건물에 대한 필요가 더 흔하니까. 그렇지만 고대의 건축조차도 현대적 형태의 **디자인**에 전적으로 조응하는 것은 아니라는 것을 염두에 두어야 한다. 고대의 건축가는 엔지니어이기도 했으며(건축에 대한 가장 유명한 고대의 논고인 비트루비우스의 『건축 10서』에는 수조와 공성 기계에 대한 논의도 들어 있다), 대량생산 같은 사례는 보기 힘들었다. 그럼에도

불구하고 건축이 **디자인** 실천의 가장 이른 현시라는 사실은 건축이 ─ 보통은 대량생산을 내포하지 않는다는 점에서 다소 변칙임에도 불구하고 ─ **디자인**을 생각할 때 중심 위치를 차지하고 있었다는 자주 언급되는 사실을 상당 부분 설명해준다(Sparke 2004, 58).

아무튼 대부분의 역사에서 건축은 예외적이었다. 산업화 이전에 대다수 재화의 생산은, **디자이너**에 상응하는 인물이 없는 상태에서, 전통 기반 공예를 통해 수행되었다. 따라서 산업화의 도래와 함께 하는 근대 **디자인** 직업들의 출현은 이전 제작 방식과의 일종의 결렬을 나타낸다. 그것은 사회의 전통적, 집합적 행동으로부터 **디자이너** 어깨로의 거대한 책임 이동을 나타낸다. 이러한 이동의 심원한 경제적 사회적 함축들은 **디자인** 실천의 출현 이래로 인지되어왔다. **디자인**이 주변에 있는 한, **디자인**은 예민한 사회적 불안의 주제였다. 정부와 사업가들은 퇴보하고 있는 **디자인** 기준이 수출 무역에 미칠 영향을 걱정했다. 교육자들은 미래의 **디자이너**를 어떻게 가르치고 육성할지를 놓고 애를 태웠다. 예를 들어 19세기 영국에서는 세 번이나 되는 의회 위원회가 영국 **디자인**의 상태를 조사하고 상태 개선을 위한 권고안을 내놓으라는 요구를 받았다(Forty [1986] 2005, 58-61).[4] 또한 19세기에 윌리엄 모리스와 존 러스킨 같은 영향력 있는 문화적 인물들은 **디자인**과 대량생산에 점점 더 의존하게 되는 것의 더 넓은 문화적 결과들에 대해 걱정했다. 우리 문화가 점점 더 소비주의에 의해 특징지어지면서, 이러한 불안은 격심해질 뿐이었다. 한 **디자이너**가 말하듯이, "디자인은 그 어느 때보다도 무시하기 힘든 중요성을 갖게 되었다. 단순히 더 많은 양의 디자인이 있다는 이유 때문에, 디자인을 보지 않고 피해 가는 게 점점 힘들기 때문에"(Pye 1978, 91). 한 20세기 **디자이너**가 "디자인은 우리의 삶 전체를 제어한다"라고 선언했는데(Grillo 1960, 15), 이때 그는 그렇게 크게 과장하고 있었던 게 아닐지도 모른다. 다음 장에서 우리는

• •

[4] 에이드리언 포시, 『욕망의 사물, 디자인의 사회사』, 허보윤 옮김, 일빛, 2004, 74-78쪽.

디자이너가 이 영웅적 과제에 착수하는 방식으로 돌아가며, **디자인** 과정을
더 자세히 검토한다.

2
디자인 과정

앞 장에서 우리는 **디자이너**가 근대 사회에서 중요하고도 꽤 벅찬 역할을 맡는다는 것을 보았다. 그렇다고 할 때, 어떻게 그가 이 과제를 해나가는지를 놓고 많은 관심이 있었고, 적지 않은 불안이 있었다. 이 장에서 우리는 창조적 **디자인** 과정에 대한 몇 가지 철학적 질문을 검토한다. 그가 자신의 결과를 성취하는 방법은 무엇인가? 그 일에 최선으로 준비를 시키려면 그는 어떻게 수련을 받아야 하는가? **디자인** 과정과 관련해서 본래 불가사의하거나 형언할 수 없는 무언가가 있는가?

2.1
디자인의 도전들

디자이너들이 이용하는 과정을 고찰하기 위해서는 그들이 직면하는 일반적 유형의 문제에 더욱 정확히 초점을 맞추려고 노력해야만 한다. 지금까지 우리가 말한 바에 따르면, **디자이너**는 주로 실천적인 어떤 문제를 해결할 새로운 장치나 과정의 표면 자질들을 위한 설계도를 창조하려고 한다. 하지만 그것은 정확히 어떤 유형의 문제인가?

45

가장 기본적인 층위에서, **디자인** 문제의 "실천적" 측면은 통상 기능 내지는 유용성 문제로 간주될 수 있다.[1] 수행되었으면 하는 어떤 과제가 있다. 가령 커피 한 주전자 끓이기. **디자이너**의 일은 이를 잘 수행할 대상을 창조하는 것이다. 이러한 기능적 요구사항은 전형적으로는 디자인 브리프 — 클라이언트가 제공하고, **디자이너**의 설계도가 만족시켜야만 하는 요구사항들의 명세서 — 에 명시된다(몇 가지 사례는 Cross 2011 참조). 그렇지만 일반적으로 브리프는 단순히 명시된 기능을 가진 대상을 창조하는 것을 넘어선 도전들을 제기하는데, 왜냐하면 브리프는 기능이 충족될 수 있는 방식에 대한 제약들을 명시하곤 하기 때문이다. 가령 대상의 최대 생산 단가를 명시할 수도 있고, 일정한 재료의 사용을 명시할 수도 있다. 브리프는 또한 다른 제약들, 가령 회사에서 생산하는 다른 제품과의 스타일이나 기능상의 호환 가능성 요구사항, 혹은 법률이나 제품 규정이 지시하는 안전 요구사항을 내놓을 수도 있다.[2]

디자이너의 과제의 이와 같은 경제적이고 법률적인 측면들은 물론 기능적인 측면과 얽혀 있는데, 왜냐하면 그 외에는 바람직스러울 수많은 기능적 해결책을 금지할 것이기 때문이다(Pye 1978). 하지만 그것들은 또한 기능성 너머로 확장되는 **디자인** 도전의 측면들과도 얽혀 있다. 지난 세기 **디자인**에서 가장 주목받는 의미심장한 추세 가운데 하나는 — 대상의 심미적 호소력, 대상의 스타일과 표현적 성질처럼 — 대상의 실용적 기능성과는 동떨어진 측면들의 점증하는 중요성이었다(Postrel 2003). 커피 제조 장치가 커피 한 주전자를 효과적으로 끓이는 것은 그 장치가 아름답거나 우아한 스타일을 갖는다든가 특정 생활양식을 표현함으로써 상상력을 사로잡는다는 것과는 별개의 일이다. 그렇지만 이 후자의 자질들이 종종 **디자인** 성공의 핵심 요소다. 한 저자가 멋지게 표현하듯, 수많은 제품들에서 "대상은 대상이 아니다"(Hine 1986, 66). **디자인** 제품에서 이처럼 더 추상적인 심미적, 상징적 성질들을 일구는 것은 **디자이너**의 도전의 주된 부분일 수 있다.[3]

이러한 고려사항들은 디자인 브리프라는 형식으로 **디자이너**가 직면하

는 문제의 잠재적 복잡성을 보여주기에 어쩌면 충분할 것이다. 하지만 **디자이너**의 문제는 한층 더 크다는 것을 시사하는 좀 더 철학적인 생각 노선 또한 있다. 이 생각 노선은 본질적으로 이렇다: **디자인**이 생산하는 인공물들은 기능적, 상징적, 심미적 목적에만 봉사할 뿐 아니라, 인간 삶에 영향을 미침에 있어 더 근본적인 역할을 한다. 여기서 기본적인 관념은 이렇다: 철학자 페터-폴 페르베이크의 말로, 이 인공물들은 "매개적 역할"을 하며, 그로써 "인간과 세계의 관계를 형성한다"(Verbeek 2005, 208).

이 생각 노선은 몇 가지 원천이 있다. 하나는 기술의 충격에 대한 철학적 반성이다. 20세기 초반과 중반에 많은 저자들은 텔레비전과 핵무기처럼 새롭지만 점점 더 만연해 가는 기술들이 초래하고 있는 급진적 변화들에 대한 불안감을 표현했다. 이 사상가들은 더 오래된 관행과 생활방식이 기술로 인해서 새로운 것으로 대체되면서 어떻게 사람들의 생각 방식과 행동 방식이 변하는지를 탐구했다(예를 들어 Mumford 1934; Borgmann 1984; Winner 1980 참조). 비록 "첨단기술" 혁신에 초점을 맞추는 경향이 있기는 해도 이 연구들은 어떻게 — 첨단기술 장치에서 시작해서 좀 더 일상적인 **디자인** 생산물에 이르기까지 — 모든 물질적 인공물들이 인간의 삶과 생각에 영향을 미치는가에 대한 더 큰 값매김[1]으로 자연스럽게 이어졌다. 예를 들어 평범한 식탁을 생각해보자(Verbeek 2005, 207). 식탁 디자인은 한낱 심미적 선택처럼 보일지도 모른다. 하지만 전혀 그렇지 않다. 직각 탁자에서는 누군가가(전통적으로 "집안의 어른"이) "상석"에 앉는다. 반면에 원탁에서는 모두가 동등한 위치를 갖는다. 그 효과는 미묘하며 관련된 사람들이 알아차리지 못할 수도 있다. 하지만 위계와 지위의 차이는 종종 바로 그러한 미묘한 영향에 의해 형성되고 유지된다.

이러한 효과들에 대한 인식은 수많은 **디자인** 역사 연구를 통해 강화되어

• •

[1] appreciation. "음미", "감상" 등등으로 번역되는 이 까다로운 낱말을 이 책에서는, 좀 실험적이지만, 어원을 참조해서, "값매김"으로 번역했다. 동사일 때 "값매김하다", "값매김되다", "값매김을 하다" 등이 사용되었다.

왔다. **디자인** 역사는 가구 같은 평범한 대상들이 우리가 행동하고 생각하는 방식에 깊은 영향을 줄 수 있는 미묘하지만 종종 심원한 방식들을 기록해놓았다(Lees-Maffei and Houze 2010). 20세기 사무용 책상의 변화에 대한 에이드리언 포티의 분석은 좋은 예다. 19세기에 사무원들은 일반적으로 서랍과 서류꽂이 구멍이 아주 많은 등이 높거나 접뚜껑이 달린 책상에서 일했다. 그러한 책상은 관리자의 엿보는 눈을 피해 사무원에게 일정한 프라이버시를 제공했으며, 서류 작업에 대한 어느 정도의 통제권을 주었다. 포티의 말처럼, "이러한 책상은 어떤 사무원들에게 주어지는 책임, 신뢰, 지위를 응축하고 있다"([Forty 1986] 2005, 124-5).[2] 20세기 사무실의 재디자인으로 인해 그와 같은 책상은 제거되었고 서랍이나 저장 공간이 거의 없거나 전혀 없는 간소하고 평평한 책상으로 대체되었다. 이 겉보기에 단순한 **디자인** 변화는 사무실의 인간관계에 깊은 영향을 미쳤으며 개별 사무원의 전통적 자율성을 극적으로 침식했다.

끝으로, **디자인** 직업 그 자체 내부에서 **디자이너**들은 자신들이 직면하는 문제들과 더 넓은 사회적, 윤리적, 정치적 문제들의 상호연관성을 오랫동안 인식하고 있었다. 이 연관은 자동차 같은 경우 분명하게 드러났다. 자동차를 널리 욕망되는 대상으로 만든 혁신들은 정착과 일의 사회적 패턴, 대기오염 증대 같은 환경 문제, 그리고 심지어 낭만적이고 성적인 관행에도 막대한 영향을 미쳤다(Harris 2001). 저명한 미국 디자이너 버크민스터 풀러는 이 상호연관성을 "포괄적 디자인"이라는 개념으로 표현했다. 이에 따르면, 임의의 주어진 **디자인** 문제를 다루는 일은 그것과 연관된 다른 다양한 문제들을 고려에 넣어야만 한다(또한 Jones 1970 참조).

디자이너의 과제가 이처럼 포괄적인 방식으로 이해될 때, **디자이너**는 자연스럽게 커다란, 심지어 메시아적인, 희망의 초점이 된다. 그는 근대적 삶의 "변화의 달인"(Heskett 2005, 20)으로, "산업사회의 직조 전체를 머리끝에

• •

[2] 포티, 『욕망의 사물, 디자인의 사회사』, 159쪽.

서 발끝까지 지속적으로 개조할 힘"(Jones 1970, 32)을 가진 인물로 등장한다. 다른 한편으로 **디자이너**가 직면하는 과제는 너무나도 벅차서 가망이 없어 보일 수 있다. 좀 더 비관주의적인 이러한 기분에서 바라볼 때 **디자이너**는 그의 선조인 전통 기반 공예가와 극명한 대조를 이룬다. 공예가의 도전은 예전부터 있던 수백 년의 전통을 통해 개발되고 완성된 형태들을 생산하는 데 요구되는 기량을 연마하는 것이었다. 그런 기량을 일구려고 노력해온 사람이라면 알겠지만, 그것으로도 충분히 엄청난 도전이다. 하지만 그것은 **디자이너**의 과제에 비하면 하찮아 보이는데, 그 과제란 사람들이 생각하고, 행동하고, 세계를 보는 방식을 재형성하는 것에 다름아니다. 크리스토퍼 알렉산더는 공예 전통으로부터 분리된 근대 **디자이너**를 묘사하면서 다소 시적으로 이 곤경을 포착했다: "갈피를 못 잡은 채, 형태 제작자는 홀로 서 있다"(Alexander 1964, 4).

　디자이너가 이 엄청난 도전에 어떻게 응답할 수 있을지 살펴보기 전에, 우리는 **디자이너**가 직면한 상황을 크게 과장했을 가능성을 검토해야 한다. **디자인**은 사회를 심원한 방식으로 재형성할 잠재력을 가지고 있다는 데 동의하면서도, 여전히 그것이 실제로 **디자이너**의 관심사가 아니라고 주장할 수 있을 것이다. **디자이너**는 이들 더 넓은 문제에 관심을 갖거나 "포괄적 디자인"에 관여하려고 하지 말아야 한다고 말할 수도 있을 것이다. 오히려 그는 다만 "브리프를 고수해야" 한다. 이들 더 넓은 쟁점들은 **디자이너**가 아니라 다른 누군가의 — 아마도 어떤 유형의 디자인을 의뢰하거나 생산할지 결정하는 회사, 또는 아마도 일정 제품의 사용을 규제하는 게 일인 정치인의 — 고유한 관심사다. "브리프 고수하기"라는 생각을 지지하여 적어도 한 가지 중요한 고려사항을 제안할 수 있다. 즉 브리프를 고수하지 않고 정치적이거나 윤리적인 쟁점에 관한 더 넓은 관심사를 끌어들이는 **디자이너**는 불복종을 이유로 고용주에게 해고당하기 쉽다.

　물론 다른 전문직 종사자들처럼 **디자이너**들이 그들이 그 안에서 일하고 있는 경제시스템에 상당히 제약을 받는다는 것은 사실이다. 그들은 세계를

내키는 대로 자유롭게 개조할 수 없으며, 회사 주인들을 만족시켜야만 한다. 그렇지만 그 회사 주인들이 더 폭넓은 고려사항을 검토하도록 점점 더 유인되거나 강제된다는 것 또한 사실이다. 상업 **디자인**의 한 요인으로 환경 쟁점의 역할이 극적으로 증가한 것에서도 볼 수 있고, 또한 다양한 소비자 요구를 만족시킬 수 있는 점증하는 제품 옵션의 성장에서도 볼 수 있듯이 말이다(Postrel 2003).[4] 더 나아가 **디자이너**들이 문제의 어떤 측면들은 무시하라고 강제 받을 때조차도, 그 측면들이 사라진다는 것을 뜻하는 건 아니다. **디자인** 문제의 이 측면들이 산업의 지휘관이나 정치인들에 의해 다루어져야 할 것이라면, 그들은 — 그들이 도대체 그것들을 다룬다고 한다면 — 결국은 **디자이너**에게 건네는 브리프 안에 그것들을 집어넣어야만 한다. 그러므로 **디자인** 문제를 그 완전한 범위에서 고려하는 것이 이상주의적으로 보이고 또한 대다수 **디자이너**들의 그날그날의 작업과 다소 틀어지는 것처럼 보인다고 해도 **디자인** 직업 일반을 고려할 때 여전히 최우선적으로 중요하다.

<div align="right">

2.2
확신의 위기
</div>

디자이너의 과제에 대한 우리의 스케치 덕분에 그 과제는 관련된 상이한 층위들의 숫자에 비추어 벅차 보인다. 실천적 측면에 더하여 **디자이너**는 분명 프로젝트의 기능적, 상징적, 심미적, 매개적 차원을, 그리고 심지어 사회적, 정치적 차원을 고려해야만 한다. 어떤 층위의 **디자인** 문제에서건 가능한 것들의 범위는 매우 크다. 상이한 층위에 있는 다양한 선택지의 양립 불가능성은 상황을 한층 더 복잡하게 한다: 예를 들어 기능적 요구사항을 만족시킬 재료가 잘못된 상징적 함의를 가질 수도 있다. 이런 상황을 논평하면서 **디자인** 이론가 크리스토퍼 알렉산더는 1960년대 중엽 이렇게 썼다. "오늘날 점점 더 많은 디자인 문제들이 해결될 수 없는 수준의 복잡성에 이르고 있다"(Alexander 1964, 3).

하지만 이러한 복잡성 너머, 한층 더 근본적인 어려움이 **디자인** 문제에 잠복하고 있다. **디자인** 이론가 크리스토퍼 존스는 그것을 "문제의 불안정성"이라고 불렀다. 그가 말하기를, 종종 "[**디자인** 문제의 해결에서] 중간 단계 탐색은 예상치 못한 어려움을 드러내기도 하고, 더 좋은 목표를 제시하기도"하는데, 그 결과 "원래 문제의 패턴이 너무 급격하게 바뀌어서 디자이너는 다시 출발점으로 내던져질 수도 있다"(Jones 1970, 10). **디자인**은 목적들이 고정되어 있어도 충분히 어려울 수 있다. 하지만 사실상 전반적 목적들 그 자체도 진척에 비추어서, 혹은 진척이 없어서, 변동될 수 있다. 많은 이론가들이 **디자인**의 이런 특징을 언급했다. 예를 들어 도널드 쇤은 **디자이너**가 일정한 목표와 목표 달성을 위한 가능성들이 초점에 들어오는 그러한 방식으로 자신들이 직면한 상황을 "프레임 잡을" 필요를 논한다. 그런데 **디자인** 과정의 어떤 지점에서 **디자이너**는, 쇤이 말하기를, 어떤 다른 문제에 초점을 맞추고 다른 목적을 검토하면서, 상황을 "다시 프레임 잡을" 필요가 있을 수도 있다(Schön 1983, 40-2).[5]

디자인 문제들의 이 모든 복잡성은 **디자인** 실천의 바로 그 토대와 관련해서 자연적으로 불안감을 고조시킨다(Alexander 1964; Jones 1965; Schön 1983; Simon 1996). **디자이너**는 도대체 어떻게 이 문제들을 해결할 수 있는가? 이 질문에 대한 한 가지 전통적인 답은 이렇다. 좋은 예술가가 아름답거나 아주 흥미로운 예술작품을 창조하는 재주를 타고난 것처럼, 좋은 **디자이너**는 "묘수를 부리는" 어떤 것을 내놓는 재주를 그저 타고난 것이다. 다시 말해서 좋은 **디자이너**는 자신을 인도해주는 직관에 의지할 수 있다(Molotch 2003, 31).

그렇지만, **디자인** 문제의 전 범위를 고려할 때, 이 답은 다소 불만족스럽다. **디자이너**는 이 모든 것을 처리하기 위해 정말로 "직관"에 의존할 수 있는가? 이러한 걱정은 **디자인**이 전형적으로 몸담고 있는 대량생산 체계의 본성에 의해 강화된다. 이러한 체계에서 결정들은 기업이나 상품의 운명에, 혹은 심지어 글로벌 시장에서 경쟁하는 전 국가의 운명에 엄청난 영향을 미칠

수 있다. 그렇다고 할 때, 이런 질문이 제기된다. 우리의 **디자이너**들이 직업상의 도전들에 대처할 준비가 되어 있도록 올바른 방식으로 수련을 받고 있다는 것을 우리는 어떻게 확신할 수 있는가? **디자이너**들은 가늠되거나 이해될 수 없는 불가사의한 성질인 직관을 가지고 있어야 한다고 말하게 되면 우리는 더 좋은 **디자이너**를 산출하는 목적을 갖는 우리의 교육 체계를 향상시키는 일에서 분명 무력한 상태로 남게 된다.

디자인 실천의 역량과 온전함에 관한 이러한 걱정들은 몇몇 반응을 낳았다. 그중 하나는 1960년대에 이른바 "디자인 방법" 내지는 "디자인 과학" 운동의 부상이었다. 운동의 배후에 있는 기본 전제는 알렉산더의 말로 "동시대 디자인 문제들의 직관적 해결은 그야말로 단일 개인이 온전히 파악할 수 있는 게 아니다"(Alexander 1964, 5)라는 생각이다. 그러므로 **디자인** 과정에 대한 새로운 설명이 필요했다. **디자인** 과정이 **디자인** 문제를 효과적으로 다룰 수 있음을 입증해줄 설명. 그와 같은 설명은 또한 **디자이너**에 대한 일반 대중의 확신을 강화할 것이다. 경제학자 허버트 사이먼이 말하듯이, "디자인 과정이 '판단'이나 '경험'의 망토 뒤에 숨을" 가능성은 더 이상 없을 것이다(Simon 1996, 135).

사이먼은, 이 운동과 관련된 선도적 인물 중 한 명인데, 직관에 대한 의존은 동시대 대학교 안에서 **디자인**의 주변화를 낳았다고 주장했다. 사이먼이 주장하기를, 대학교 환경에서 최고의 위신은 객관성과 합리성의 패러다임이자 물질적 진보의 열쇠로 널리 간주되는 크나큰 자랑거리 "과학적 방법" 덕분에 순수과학들에게 축적된다. 순수 과학들 옆에 위치하고 있는 **디자인**은, 직관적이고 "요리책 같은" 방법론을 가지고서는, 엉성하고 아마추어적으로 보였다. 사이먼이 주장하기를, 그 결과 **디자인**을 하고 있어야 하는 학과들이 그 대신 재료 연구 같은 순수 과학을 하고 있었다. 그리하여 문제는 단지 **디자인**의 위신 침식이 아니라 학과 그 자체의 침식이었다. 이를 멈추는 길은 "디자인의 과학, 즉 디자인 과정에 관한 지적으로 강인하고, 분석적이고, 부분적으로 정식화 가능하고, 부분적으로 경험적이

고, 가르칠 수 있는 방침"을 명확히 하는 것이다.[6]

　디자인 방법에 있어 초기의 많은 저술들은, 사이먼의 비전을 따라서, 성격상 고도로 정식화되고 수학적인 경향이 있었다(예를 들어, Alexander 1964; Gregory 1966; and Jones 1970 참조). 그것들은 지나치게 "과학적"이라는 이유에서 이후에 많은 비판을 불러일으켰다. 그 운동의 선도적 인물 중 몇몇은 나중에 자신들의 이전 노력과 거리를 두었다(Alexander 1971; Jones 1977). 그렇지만, **디자인** 과정의 본성에 대한 탐구는 멈추지 않았으며, **디자이너**들이 어떻게 작업하고 생각하는지에 대한 이론적 연구와 경험적 연구 양쪽 모두에서 계속되었다(이에 대한 검토는 Bayazit 2004 참조). 이 작업을 지지해주는 핵심 관념은 브루스 아처에 의해 표명되었는데, 그는 이렇게 주장했다: "과학적이고 학문적인 사고 및 소통 방식과 다르면서도, 디자인 고유의 문제 유형에 적용될 때 … 못지않게 강력한, 디자인적 사고 및 소통 방식이 있다"(Archer 1979, 17). 이 관념을 이어가면서, **디자인** 이론가들은 **디자이너**들이 현실 문제를 해결하는 데 사용하기 적합한 다양한 기법과 전략들을 계속해서 확인하고 성격 규정해왔다(이 작업에 대한 논평으로는 Cross 2011 참조).

<div align="right">

2.3
인식론적 문제
</div>

디자인 문제들의 어려움, 그리고 그로 인해 고무된 **디자인** 방법론 정식화 시도들을 생각할 때, 근본적인 어려움이 정말로 무엇인지를 더욱 분명히 하는 것이 도움이 될 것이다. 이 어려움은 **디자인** 문제의 복잡성에 기인한 규모의 문제가 아니다. **디자인** 문제 자체의 다소 불안정한 성격과 관련된 어려움도 아니다. 오히려 **디자인** 과정에 있어 근본적인 문제는 인식론적 문제다. 좋은 **디자이너**들에게 필요해 보이는 앎의 유형과 관련된 문제. 이 문제를 보려면 우선 이렇게 물어야만 한다. 어떤 사람을 좋은 **디자이너**로 만드는 것은 무엇인가? 좋은 **디자이너**란 단순히 좋은 **디자인**을— 즉 **디자인**

문제에 대한 효과적인 해결책을 — 내놓는 사람이라고 답할 수도 있을 것이다. 하지만 이는 좋은 **디자이너**가 되기 위해 필요할 수는 있어도 충분하지는 않다. **디자인**은 단지 문제에 대한 해결책을 생산하는 행위에 불과하지 않다. 오히려 문제가 해결의 정식화를 합리적인 방식으로 인도하는 것이 핵심이다. 엄청 운이 좋아서 몇 가지 환상적인 **디자인**을 어쩌다 툭 내놓는 사람은 위대한 **디자이너**가 아닐 것이다. 단지 엄청 운이 좋은 것일 테다. 앞서 1.1절에서 합리적 **디자인**을 논한 것에 기대어 우리의 요구사항을 표현할 또 다른 방법은 이렇다: 좋은 **디자이너**는 문제의 성격과 그가 제안하는 해결책이 주어질 때, 그의 해결책이 작동할 것이라는 정당화된 믿음을 갖는다. **디자이너**가 자신의 설계가 작동할 것이라고 믿는 것으로는 충분하지 않다: 맹목적 행운과 마찬가지로 맹목적 자기 확신도 당신을 좋은 **디자이너**로 만들어주지는 않을 것이다. **디자이너**의 확신은 정당화되어야만 한다: **디자이너**는 그 확신을 지지해줄 어떤 증거나 이유를 가지고 있어야만 한다.[7]

정당화에 대한 요구사항을 과잉 진술하지는 말아야 한다. **디자이너**들은 자기 **디자인**이 성공할 거라는 결정적 증거를 거의 갖지 못할 것이다. 그리고 확실히 그런 증거를 필요로 하지도 않는다. **디자인**은 — 우리도 인정할 수 있듯이 — 본래 어느 정도의 위험을 내포한다. 하지만 성공이 언제나 어느 정도 불확실하다고 하더라도, 우리는 여전히 성공에 대한 이성적인 확신을 가질 수 있다. 그리고 이런 정도의 확신이라고 해도 우리는 바로 그것의 가능성에 초점을 맞추어야 한다. **디자인**의 인식론적 어려움을 게일은 이렇게 말한다: "어떻게 디자이너는 그 당시에 그 인공물이 궁극적으로 목적에 봉사할 거라는 걸 알 수(혹은 확신할 수) 있는가?"(Galle 2011, 94). 이 질문에 답할 수 없다면 우리는 좋은 **디자이너**가 있다고 말할 수 없을 것 같다.[8]

왜 이 문제가 **디자인**에서 발생하는지 알아보기 위해서는 우선 왜 이 문제가 다른 두 종류의 생산 — 즉 전통 기반 공예와 동시대 예술 — 에서는

발생하지 않는지 살펴보는 게 가장 좋을 것이다. 우선 전통 기반 공예의 경우를 생각해보자. 전통 기반 공예가는 자신이 만드는 것이 — 예를 들어, 탁자나 마차가 — 성공적일 것이라고, 작동할 것이라고 믿을 어떤 이유를 가지고 있는가? 우선 볼 것은 이렇다. 즉 이 질문("그것은 작동할까?")은 경험적 질문 내지는 사실 문제에 관한 질문이다. 기능성 목적에만 초점을 맞추는 한 이는 분명하다. 예를 들어 어떤 주어진 유형의 탁자가 잘 기능할 것인지 알기 위해서는 사용해보고 어떤 일이 일어나는지 보아야 한다. 하지만 질문의 범위를 **디자인** 문제의 다른 측면, 예를 들어 상징적, 심미적, 매개적 측면으로 확장할 때도 질문의 경험적 본성은 여전히 남는다. 이 다양한 차원에서도 그것은 성공적일까 아닐까? 물론 우리는 그것이 성공적일 거라고 혹은 그렇지 않을 거라고 어림짐작할 수 있다. 하지만 그것이 사람들에게 어떻게 영향을 미치는지 실제로 관찰하지 않고서는 정말 이렇게도 저렇게도 말할 수가 없다. 따라서 전통 기반 공예가가 자신의 생산물이 작동할 것이라고 믿을만한 이유를 가지고 있다면, 그는 분명 대상의 작용에 관한 경험적인 앎을 가지고 있을 것 같다.

실제로, 공예가가 그런 앎을 가지고 있다고 생각해볼 만도 하다. 공예가가 자신의 제품이 작동할 것이라고 믿는 그 이유는, 형태와 기술의 레퍼토리와 더불어서, 공예 전통으로부터 물려받은 것이다. 그 물품은 오랜 시행착오 과정의 결과물이다. 그 과정에서 그것은 문제에 대한 대응으로 형태상의 작은 변경들이 이루어졌고 경험을 통해 시험되었다.[9] 이를 바라보는 또 다른 방법은 이렇다. 즉 공예가가 그런 앎을 가지고 있는 것은 그 과정이 비록 기량에 매우 의존하기는 해도 실제로는 창조적인 과정이 아니며, 이미 시험되어 충분히 성공적이라고 알려진 어떤 확립된 타입을 능숙하게 재생산하는 과정이기 때문이다.

그렇지만 **디자인**의 경우는 그렇지가 않다. **디자이너**의 과정은 실로 창조적이며, 새로운 사물이나 과정을 생성한다. 공예가의 경우처럼 좋은 **디자이너**도 그의 제품이 작동할 것이라는 생각은 정당화되어야 한다. 하지만

그 제품이 새로운 것이고 전통을 통한 시행착오 시험을 겪지 않았다는 사실을 고려할 때, **디자이너**에게는 제품 창조의 목적을 제품이 만족시킬 수 있다는 확신을 지지해줄 아무 이유도 남아 있지 않은 것 같다. 그것은 이를테면 어둠 속에서 쏜 화살이다. 물론 **디자이너**는 그것이 잘 작동할 것이라고 어림짐작할 수 있다. 하지만 어림짐작은 잘 작동할 것이라는 정당화된 믿음이 아니라 잘 작용할 것이라는 믿음에 불과하다.[10]

우리는 **디자인**에 내재하는 인식론적 문제를 그런 문제가 생겨나지 않는 또 다른 생산방식인 예술과 대조함으로써 약간 다른 방식으로 드러낼 수 있다. 이미 언급했듯이 **디자인**은 창조적 생산방식이라는 점에서 전통 기반 공예와는 다르다. 이 점에서 **디자인**은 예술과 긴밀한 친연성이 있는데, 예술은 창조성과 독창성을 크게 강조한다(앞서 언급했듯이 최초의 **디자이너** 중 일부는, 가령 웨지우드가 도자기 패턴을 만들기 위해 고용한 화가들처럼, 문자 그대로 예술가였다). 그렇지만 예술에 대해 생각하는 적어도 어떤 방식에서는, 순수 예술가들은 **디자이너**의 인식론적 어려움에 직면하지 않는다.

이를 보기 위해 예술에 대해 생각하는 한 가지 흔한 방식을 생각해보자. 이 견해에 따르면 예술가의 목적은 자기 내부에 있는 어떤 것을 표현하는 작품을 만드는 것이다. 그 어떤 것이란 느낌이나 정서적 상태일 수도 있고, 아니면 관념이나 관점일 수도 있다 ― 예술가가 "말해야만 하는" 어떤 것. 앞의 것의 사례로는 R. G. 콜링우드의 표현으로서의 예술 이론을 들 수 있겠다. 이 이론에서 예술가는 자신이 느끼고 있는 불분명한 정서적 상태의 특수한 본성을 이해하는 수단으로서 작품을 창조한다(Collingwood 1938). 뒤의 것의 중요 사례는 아서 단토의 예술 이론이다. 이 이론에 따르면 예술가들은 예술사나 예술 이론의 맥락에서 특정 유형의 상징적 의미를 띠는 작품을 창조한다(Danto 1981). 둘 중 어느 이론이건 예술가는 느낌이나 관념의 운송 수단을 생산한다. 이 느낌이나 관념은 자기 내부로부터 오기 때문에, 예술가는 생산물이 마음속 감정이나 의미를 구현하도록 창조과정

을 이끌고 갈 수 있다. 물론 이는 순수 예술의 생산이 쉽다거나 언제나 성공이라는 뜻은 아니다(나쁜 예술은 많다). 하지만 이러한 일반적 묘사만으로도 우리는 적어도 그것이 어떻게 가능한지 알 수 있다.[11]

그렇지만 이 가능성은 다음과 같은 사실, 즉 생산물은 예술가가 자기 내부에서 접근할 수 있는 어떤 것의 운송 수단이라는 사실에 달려 있다. 예술가는 내관introspection을 통해 자신의 감정이나 관념에 직접 접근할 수 있으므로 언제 자신의 창조물이 그것을 표현하는 데 성공하는지를 이를테면 선험적으로, 즉 경험과 무관하게 알 수 있다. 하지만 **디자인**의 경우 이런 종류의 선험적 앎은 가능하지 않다. 왜냐하면 **디자이너**의 목적은 단지 자기 내부에 있는 어떤 것을 표현하는 것이 아니라, 세계 안에서 적절히 기능할 어떤 것을 창조하는 것이기 때문이다. 새로운 사물이 세계 안에서 적절히 기능할 것인지는 선험적으로 알 수 있는 것이 아니다. **디자이너**는 자신의 목적을 실현하는 방법들을 상상할 수 있다. 하지만 예술가와는 달리 그 방법들이 성공적일 거라는 걸 확인해줄 아무 수단도 자기 내부에 가지고 있지 않다. 그가 공예가의 확립된 유형의 전통에 접근할 수 있다면 이를 확인해줄 방법을 갖게 될 텐데. 하지만 물론 그런 전통에 접근할 수 없다는 것이 그를 **디자이너**로 만드는 것의 일부이다.

동시대 예술과 **디자인**의 비교는 아마 더 이른 시기의 예술 개념을 고찰함으로써 다른 방식으로 조명될 수 있을 것이다. 고대 그리스에서 호메로스의 서사시는 중심적인 문화적 역할을 했다. 이 역할의 한 가지 측면은 호메로스의 시가 앎과 관련되어 있다고 하는 것이었다(Irwin 1989). 그리스인들은 호메로스의 시들이 쾌락의 원천이나 역사의 원천일 뿐 아니라 군사전략과 마차 몰기 같은 실천적 문제와 도덕과 정치 같은 좀 더 이론적인 문제를 포함해 수많은 주제에 대한 진정한 앎의 원천이라고 생각했다. 우리는 이런 방식으로 시를 생각하기가 어렵다. 우리는 넓은 의미에서의 학문과 철학이 이런 역할을 한다고 보게 되었고, 시를 주로 개인적 표현에 관한 것으로 보게 되었다. 하지만 고대 그리스의 경우 호메로스의 시는 지혜의

원천이라는 견해가 단단히 자리를 잡고 있었다.

그렇지만 반대가 없었던 것은 아니다. 잘 알려진 것처럼 철학자 플라톤은 『국가』에서 시를 공격했다. 플라톤은 시인의 기량은 실제 사물을 만드는 데 있는 게 아니라 그것의 이미지나 모방을 만드는 데 있다고 지적하는 것으로 시작한다. 시인은 아킬레우스의 실제 말을 창조하는 게 아니라 단지 그 말의 모방을 창조할 뿐이다. 시인은 실제 좋은 사람이 아니라 그런 사람의 모방을 창조한다. 시인의 작품들이 정말로 앎을 전달한다면 묘사되고 있는 것에 대한 참된 이미지나 충실한 모방을 포함하고 있어야만 한다. 하지만 플라톤은 어떻게 시인이 그와 같은 참된 이미지나 재현을 만들 수 있는지 묻는다. 모방의 창조 자체는 모방되는 것에 대한 앎을 전혀 요구하지 않는다. 플라톤은 묻는다. "모방자는 자기가 그리는 것에 대하여 그것들이 아름답고 옳은지 아니면 그렇지 못한지에 대한 앎을 그것들의 사용을 통해서 얻게 되는가?" 그렇지 않다. 그는 또한 실제 사물 그 자체에 대한 지식을 소유한 사람에게 물어서 이를 아는 것도 아니다. 결론적으로 "모방자는 자기가 모방하는 것들에 대해 언급할 가치가 있는 것은 아무것도 알지 못한다"(602a-b).[12]

근대 **디자이너**는 약간 비슷한 어려움에 처한 것 같다. **디자이너**는 시인처럼 한낱 모방들만 만드는 것은 아니다. **디자이너**는 실제 사물을 창조한다. 하지만 **디자이너**는 시인이 직면한 것과 비슷한 인식론적 걱정으로 괴롭다. 어떻게 그는 자신이 생산한 사물이 작동할 것인지를 아는가? 시의 경우 우리는 문제가 방법과 목적의 부조화 때문에 생겨난다고 할 수 있을 것이다. 모방물이나 이미지의 구성을 포함하는 시의 방법은 그리스 대중문화가 시에 귀속시킨 목적, 즉 세계의 존재 방식에 대한 앎의 전달이라는 목적에 부합하지 않는다. 우리는 **디자인**을 비슷한 용어로 분석할 수 있다. 즉 어울리지 않는 두 요소의 혼종 — 전통 기반 공예의 목적들과 그 목적들[3]을

<hr>

[3] 기능적, 상징적, 심미적, 매개적으로 성공하는 제품의 디자인.

달성하기에는 부적합한 방법의 혼종 — 이라고 분석할 수 있다.

그리스 생각은 호메로스의 시와 관련한 플라톤의 어려움을 해결할 어떤 방법을 실제로 가지고 있었다. 그것은 시인이 소유한 설명할 수 없는 특별한 능력에 호소하는 것이었다. 예를 들어 그리스 문화에서 시인들은 영감을 통해 직접 신들로부터 지혜를 받는 것으로 여겨졌다. 플라톤은 『국가』에서 서사시를 잘못 이해된 유형의 기술이라고 묘사하는 반면, 이 견해에서 시는 기술이 전혀 아니며 신들이 어떤 운 좋은 사멸자에게 수여하는 일종의 신성한 권능이다.[13] 앞서 보았듯이 **디자인**의 경우 거의 동일한 방식으로, 즉 주어진 문제에 필요한 해결책을 알아차리는 특별한 "직관"을 **디자이너**에게 귀속시킴으로써 인식론적 어려움을 해결할 수 있다. 그렇지만 그러한 해결책은 쟁점이 되는 문제를 없애는 게 아니라 재명명할 뿐이다. 자기 시대에 플라톤은 신성한 영감에 대한 호소로는 사회적 권위와 명망의 위치에 대한 시인의 권리 주장을 정당화하기에 더 이상 충분하지 않다고 주장했다. 우리 자신의 시대에 **"디자이너의 직관"**에 대한 호소는 이와 비슷하게 공허하게 울린다.

<div align="right">2.4</div>

디자인 문제들은 잘못 정의된 것인가?

인식론적 문제의 바탕에 놓인 전제는 **디자인** 문제들이 비록 복잡하고 어렵기는 해도 합리적 접근법을 요청하는 진정한 문제들이라는 것이다. 인식론적 문제란 그와 같은 합리적 접근법이 어떻게 **디자이너**에게 이용 가능한지를 알아내는 것이다. 이 문제에 대한 몇 가지 가능한 해결책을 검토하기에 앞서, 문제와 문제 바탕에 놓인 전제를 거부하는 한 가지 대안적 견해를 고찰해야만 한다. 이 접근법은 좋은 **디자이너**가 어떻게 **디자인** 문제들에 합리적으로 접근할 수 있는가를 설명하려고 노력하기보다는 오히려 그런 문제들이 실제로는 애당초 전혀 존재하지 않는다고 주장한다.

이러한 견해의 한 가지 원천은 **디자인** 이론가 호스트 리텔과 멜빈 웨버의

영향력 있는 논문 「설계 일반 이론의 딜레마들」(Rittel and Webber 1973)이다. 이 논문에서 리텔과 웨버는 "정책 문제" 내지는 "사회적 시스템의 문제"에 주로 관심이 있다. 예를 들어, 공립학교 교육과정 결정, 세금 정책, 범죄와 빈곤을 다룰 정부 전략 같은 것들. 하지만 그들의 논의는 또한 지하철과 고속도로 같은 공공 기반시설의 디자인 같은 좀 더 전통적인 **디자인** 문제로 확장되기도 한다. 아래에서 논의하겠지만, 또한 그들의 견해는 종종 한층 더 확장되어 더 작은 규모의 제품과 과정의 **디자인**에 적용되기도 하고, **디자인** 문제 일반에 적용되기도 한다.

리텔과 웨버는 설계 문제가 특히나 성가신 문제라고 주장한다. 그들이 표현하기를, 설계 문제는 "사악한 문제"다. 그들이 인정하기를, 이 용어는 좀 오도적이다. 그들의 생각은 이런 것이다. 즉 설계 문제는 사악한 어떤 것과 관련되어 있다는 게 아니라 문제 자체가 까다롭고 다루기 힘들고 본성상 다소 기만적이라는 것이다. 그들은 사악한 문제를 "온순한 문제"와 대조한다. 온순한 문제는 합리적 접근을 통해 다루어지고 해결될 수 있는 "품행이 바른" 문제다. 리텔과 웨버는 온순한 문제의 사례로 주어진 위치에서 다섯 수로 체크메이트 달성하기 같은 체스 문제와 특정 물질의 화학구조 분석 같은 응용과학 문제를 제시한다.

왜 설계 문제는 "사악한 문제"인가? 리텔과 웨버는 사악한 문제의 열가지 특징, 합리적 해결을 특히나 어렵게 만드는 사악한 문제의 특징을 확인한다. 이 특징 가운데 몇몇은 우리가 앞서 논의한 인식론적 문제를 가리키고 있다. 예를 들어 그들은 많은 경우 설계 문제의 잠재적 해결책을 시험하는 것이 어렵거나 불가능하다는 데 주목한다. 가령 설계자는 종종 설계도에 대한 적절한 시행착오 시험을 수행할 수가 없다. 그들은 또한 매 설계 문제가 유일무이하며, 그렇기에 설계자가 새로운 사례를 다루는 데 필요한 전문성을 어떻게 개발할 수 있는지를 알기 어렵다는 데 주목한다. 이미 보았듯이 이러한 특징들은 **디자인** 문제를 인식론적으로 문제적으로 만드는 것의 일부다. 하지만 리텔과 웨버의 사악한 문제 개념은 이러한

요인들 너머로 나아가 좀 더 근본적인 어려움을 상정하기에 이른다. 그들이 주장하기를, 사악한 문제에 있어서 "문제는 해결책이 발견되기 전까지는 정의될 수 없다."

그들은 "빈곤 문제" 해결 전략이라는 사례를 사용하여 예증을 한다. 빈곤 문제란 도대체 무엇인가? 그들은 이렇게 말한다.

> 빈곤은 낮은 수입을 의미하는가? 부분적으로는 그렇다. 하지만 낮은 수입의 결정요인은 무엇인가? 국가 경제와 지역 경제의 결핍인가, 아니면 노동력 내부의 인지 기량과 직업 기량의 결핍인가? (…) 아니면 빈곤 문제는 육체적, 정신건강의 결핍에 있는가? (…) 그것은 문화적 박탈을 포함하는가? 공간적 불안정은? 자아정체성 문제는? 정치적, 사회적 기량의 결핍은? 기타 등등. 문제를 모종의 원천들로 추적하여 정식화할 수 있다면 … 우리는 그로써 해결책 역시 정식화한 것이다.
> (Rittel and Webber 1973, 161)

리텔과 웨버는 여기서 두 가지를 지적한다. 첫째, "빈곤 문제"라는 표현은 잘못 정의되었거나 애매하다. 이 표현은 얼마든지 많은 구별되는 상황들을 지칭하는 것으로 간주될 수 있다. 저임금을 지칭할 수도 있고, 정치적 영향력의 결핍이나 문화접근의 결핍을 지칭할 수도 있다. 기타 등등. 둘째, 이 특정한 문제들 각각은, 그 자체만 놓고 보면, 해결하기 쉽다. 사실상, 일단 인지되면 문제는 실로 해결된 것이다. 그들이 말하기를, "정신건강 서비스 결핍을 문제의 일부로 인지한다면, 정말 싱겁게도, '정신건강 서비스 개선'이 해결 명세서이다"(161).

그렇다면 어떤 의미에서 리텔과 웨버에게는 설계 문제의 해결책을 찾는 일이 정말 전혀 어렵지 않다. 문제가 일단 해석되고 나면 해결책은 싱겁게 등장한다. 설계의 도전은 전적으로 문제를 우선 어떻게 해석할 것인가를 결정하는 데 있다. 하지만 문제를 어떻게 해석할 것인가는 기술적

문제가 아니라 정치적 선택이다. 바로 그 문제라고 하는 것은 실제로 존재하지 않으니까 말이다. 따라서 이 선택은 또한 설계자가 아무런 특별한 전문지식도 이용하지 않는 선택이다. 그들이 말하기를, "설계는 정치의 한 구성요소다." 이는 설계자의 역할을 어떻게 보는가에 있어서 심원한 함축을 갖는다. 리텔이 다른 곳에서 "설계자는 전문가가 아니다"라고 진술하면서 시사하듯이 말이다(Protzen and Harris 2010, 161). 이는 또한 설계가 어떻게 이루어지는가에 있어서도 함축을 갖는다. 리텔은 이렇게 말한다. "설계자의 역할은 타인을 위해 설계하는 사람이라기보다는 차라리 산파나 교사의 역할이다. 그는 타인에게 어떻게 *스스로* 설계할지를 보여준다"(146).

　이러한 관점의 다소 극적인 결과들로 인해 "사악한 문제"라는 개념이 어느 정도로 디자인 문제들 일반으로 확장되는지를 결정하는 일이 중요해진다. 때로 "디자인 문제들 일반이 리텔과 웨버가 '사악한 문제'라고 불렀던 것의 사례다"라고 주장되기도 하고(Vincente 외 1997; Cross 2011, 147), 디자인에서 "사악함은 정상이다"라고 주장되기도 한다(Coyne 2005; 또한 Buchanan 1992 참조). 이러한 견해에서는, 단지 리텔과 웨버가 논한 문제 같은 대규모 공공 정책 문제만이 아니라, 공장 제어실 설계나 새로운 가구 디자인 같은 평범한 사례에 이르기까지 모든 디자인 문제들이 다 사악하거나 잘못 정의된 것이다. 하지만 정말로 그런가? 모든 디자인 문제들이 잘못 정의되었다고 생각할 만한 이유가 주어질 수 있는가?

　디자이너의 클라이언트 자신이 종종 무엇을 원하는지 정말로 알고 있는 것 같지 않다는 사실이 한 가지 고려사항으로 제출될 수 있다. 클라이언트가 디자이너에게 일정한 요구사항과 목적을 명시하는 브리프를 제공할 수 있겠지만, 브리프가 개략적일 수도 있고 가령 "효율성 제고" 내지는 "흥분되는 새로운 생김새"처럼 아주 포괄적인 요망 사항을 언급할 수도 있다. 더 나아가 종종 클라이언트는 어쩌다 관심을 끌게 된 다른 목표를 위한 계획을 접하고는 브리프 요구사항을 전적으로 무시하기도 한다(이는 "브리프를 고수하는" 디자이너들에게는 무척이나 원통한 일이다). 이는 애당초

그 어떤 명확한 문제도 존재하지 않았음을 시사한다.

그렇지만 클라이언트 쪽에서의 이러한 행동은 신중한 검토가 필요하다. 논변의 목적상, 클라이언트는 프로젝트에 대해 아주 특별한 목적을 실제로 마음속에 두고 있다고 해보자. 가령 경차의 운전자 안락함을 높이는 것. 그런데 그렇다고 하더라도, 우리는 물론 클라이언트가 자신이 원하는 것을 정확히 알지 못할 거라고 여전히 예상할 것이다. 왜냐하면 그가 정확히 원하는 것은 그의 문제를 해결하는 것이고, 만약 그가 해결책을 이미 가지고 있다면 애당초 **디자이너**를 고용하지 않았을 테니까. 따라서 클라이언트 쪽에서의 어떤 불명확성은 진정한 문제가 없다는 것을 함축하지 않는다. 그렇지만 더 중요한 점은 다음과 같은 것이다. 즉 **디자인** 문제가 해결 시도 과정에서 중간에 바뀔 수 있다는 사실은— 우리는 앞서 이를 "**디자인** 문제의 불안정성"이라고 불렀는데 — 문제가 처음부터 잘못 정의되었다는 것을 함축하지 않는다. 다시금, 클라이언트가 해결하려고 했던 최초 문제는 운전자의 안락함을 높이는 것이었다고 해보자. 클라이언트나 **디자이너**는 **디자인** 과정 도중에 온갖 종류의 이유로 이 특정 문제를 그만두고 다른 문제를 다루기로 결정할 수 있다. 이는 원래 문제가 잘못 정의되었다는 것을 함축하지 않으며, 문제를 해결하려는 노력에서 합리적 방법이 적용될 수 없다는 것을 함축하지도 않는다. 이를 보기 위해서는, 자연과학에서 이와 유사한 종류의 변경이 항시 발생한다는 것을 주목해볼 수 있겠다. 과학자는 한 현상을 설명하려는 시도를 개시한다. 하지만 주어진 상황에서 원래 문제보다 해결하기 더 쉬워 보이거나 더 흥미로워 보이는 다른 문제로 방향을 바꾼다.

그렇다면, 리텔과 웨버의 사악한 문제 개념을 **디자인** 문제들 일반으로 확장해야 할 설득력 있는 이유는 없는 것 같다. 즉 **디자인** 문제들이 언제나 잘못 정의된 문제는 아니다. 물론 때로 그런 경우가 있기는 하다. 그리고 신중한 **디자이너**라면 그런 가능성을 경계할 것이다. "더 효율적인 사무실"을 만들어달라는 요청을 받을 때 **디자이너**는 "효율성"이 정확히 무슨 뜻인지를

물어야 한다. 하지만 사악한 문제를 다루는 것은 **디자인** 과정의 일부분일 뿐이다. 실제로 사악한 문제를 다루고 있을 때조차도 **디자인** 과정에는 리텔과 웨버가 묘사한 것보다 더 많은 것이 여전히 있다. 그들이 말한 것과는 반대로, 사악한 문제의 애매성이 제거되고 나서도 문제는 좀처럼 해결되지 않으니까. 그들은 예를 들면서 일단 빈곤이 정신건강과 관련이 있다고 보면 "'정신건강 서비스 개선'이 해결 명세서이다"라고 쓰고 있다 (1973, 161). 하지만 이것은 "해결 명세서"로 간주될 수 없는데, 왜냐하면 "정신건강 서비스 개선"은 충분히 성공하리라고 볼 수 있는 "설계"가 전혀 아니기 때문이다. 그것은 설계가 아니라 목적이다.

요컨대, **디자인**의 어려움을 **디자인**이 다루는 문제들의 애매성으로 전적으로 귀속될 수는 없다. **디자이너**들은 합리적 접근법을 요청하는 진정한 문제들과 정말 대면한다. 그렇지만 이는 곧바로 우리를 다시 인식론적 문제로 데리고 간다. 그와 같은 접근법은 어떻게 가능한가?

2.5
몇몇 응답들

디자인 과정의 심장부에 있는 인식론적 문제에 어떻게 응답할 수 있을까? 한 가지 급진적인 응답은 **디자인** 실천을 전적으로 거부하고 그 대신 전통 기반 공예에 구현된 생산시스템의 어떤 판본으로 회귀하는 것일 터이다. 동시대 건축을 거부하고 그 대신 전통적이고 "세월이 입증한" 건축 패턴의 재시행을 지지하는 견해들 속에서 이러한 응답 같은 것을 볼 수 있다. 예를 들어 로저 스크루턴은 이렇게 말한다. "내가 보기에 모더니즘의 실패는 위대하거나 아름다운 건물을 전혀 생산해내지 못했다는 사실에 있는 게 아니다. (…) 모더니즘의 실패는 믿을만한 패턴이나 유형이 전혀 없다는 데 있다"(Scruton 2011, 317).

스크루턴은 동시대 건축에 성공작들이 있다는 것을 인정한다. 하지만 전통으로의 회귀에 대한 그의 요청은 동시대 건축이 전반적으로 실패였다

는 생각을 전제로 한다(Scruton 1979, 1994 참조). 하지만 이는 지나치게 냉소적이라고 주장할 수도 있을 것이다. 나쁜 **디자인**이 있는 반면에 좋은 **디자인**도 많이 있다. 그러므로 인식론적 문제로 인해 우리는 **디자인**을 거부하지 말아야 한다. 오히려 어떻게 그처럼 성공해 내는지를 설명하려고 노력해야 한다.

그렇게 할 한 가지 방법은 이렇게 주장하는 것이다. 그냥 어떤 **디자이너들**은 문제를 검토하여 "작동하는" 아이디어를 내놓을 수 있는 것 같다. 하지만 이는 놀랍지 않은데, 왜냐하면 창조성은 본래 다소 불가사의한 능력이기 때문이다. 어떤 이들이 다른 이들보다 더 창조적인 다른 직업들이 많이 있다. 그들이 어떻게 아이디어를 얻는지 누가 알겠는가? 심리학이 어쩌면 왜 어떤 이들이 다른 이들보다 더 창조적인지를 규명하는 데 궁극적으로 성공할지도 모른다. 그렇게 될 경우, 우리는 무엇이 위대한 **디자이너**가 되는 데 기여하는지를 더 잘 파악하게 될 것이다. 하지만 창조성이 여전히 상대적으로 잘 이해되고 있지 못하다는 사실을 고려할 때, 어떤 사람들은 그저 **디자인**을 아주 잘하는 "재능"을 가지고 있다고 말하는 걸 부끄러워할 필요가 없다. 우리가 어떤 사람들은 수학적 이해나 시 쓰기를 그저 더 잘하는 재능을 가지고 있다고 말하는 걸 부끄러워하지 않듯이.

창조성이 **디자인** 과정에서 중심적 중요성을 갖는다는 데는 의심의 여지가 없다. 그렇지만, 쟁점이 되고 있는 문제는 실제로 창조성에 관한 문제가 아니라 앎에 관한 문제라는 것을 재강조하는 게 중요하다. 창조성은 새롭거나 기대하지 못했거나 예견하지 못한 아이디어를 내놓을 수 있는 능력이다. 창조적으로 생각하는 것은 다르게 생각하는 것이다. 하지만 우리가 확인한 문제는 "**디자이너**는 어떻게 새롭거나 다른 아이디어를 내놓을 수 있는가?"가 아니다. 오히려 그것은 "**디자이너**는 어떻게 디자인 문제를 충분히 해결할 것 같은 아이디어를 내놓을 수 있는가?"이다.[14] 논점을 달리 표현해보자면 이렇다. 즉 왜 어떤 개인들은 아주 창조적인 **디자인** 개념들을 정식화할 수 있는지를 우리가 완전히 이해하고 있더라도, 어떻게 그들은 그 **디자인**

개념들이 실제로 그들이 다루는 문제를 해결할 거라는 확신을 가질 수 있는가를— 그들이 그러한 확신이 요구하는 유형의 경험적 앎을 겉보기에 분명 결여하고 있을 때 — 우리는 여전히 설명할 필요가 있을 것이다.

또 다른 응답은 우리가 **디자이너**의 활동의 본성을 근본적으로 잘못 성격 규정했다고 주장하는 것일 터이다. **디자이너**의 일은 문제에 대해 확신할 수 있는 입증된 해결책을 제공하는 것이라기보다는 해결을 위한 제안을 제공하는 것이라고 말할 수 있을 것이다. 우리는 **디자이너**가 제시한 설계도를 어떤 자연현상을 설명하기 위해 과학자가 정식화한 가설과 유사한 것으로 간주할 수 있을 것이다.[15] 가설을 제안하기 위해 과학자는 그 가설이 참이라는 증거, 심지어 참일 것 같다는 증거조차도 있을 필요가 없다. 철학자들은 과학 내부에서 **발견의 맥락**과 **정당화의 맥락**을 구분함으로써 이를 지적한다. 정당화의 맥락에서는, 과학자들이 자기 가설을 진리 가능성을 통해 평가할 때는, 뒷받침해주는 증거가 필요하다. 하지만 가설을 정식화하는 일은 다른 맥락에서 발생하며, 뒷받침해주는 증거에 의해, 심지어 여하한 합리적 과정에 의해서도, 인도될 필요가 없다(과학자는 가령 꿈속에서 새로운 가설을 찾아낼 수도 있다). 이와 유사하게, **디자인** 문제의 해결책을 제안하기 위해 **디자이너**는 그 해결책이 작동할 거라는 증거가 있을 필요가 없다. 물론 궁극적으로 우리는 **디자인**이 실제로 작동하는지 확인하기 위해 **디자인**을 시험하고자 할 것이다. 과학적 가설이 참인지 확인하기 위해 그 가설을 시험하고자 하는 것처럼. 하지만 이 시험을 하는 것은 **디자이너**의 책임이 아니다. 따라서 좋은 **디자이너**는 우리가 묘사한 유형의 앎을 필요로 하지 않는다.

이와 더불어서, 새로운 **디자인** 시제품에 대한 많은 제품 시험이 실제로 대량생산에 들어가기 전에 기업에 의해 이루어진다는 것이 물론 사실이다. 시장조사와 연계되는 이런 종류의 시험은 종종 제조 과정의 중요한 부분이며, **디자인** 실천과 밀접하게 연결되어 있다. 법적 안전성 요구사항이 있는 제품의 경우, 이러한 종류의 "인하우스" 시험은 필수일 것이고, 법적 제품

사양과 연계될 수도 있다. 물론 **디자인** 문제에는, 안락함이나 심미적 호소력 같은 질적 측면들을 포함해서, 이런 식으로 시험하기가 더 어려운 측면들이 있다(Alexander 1964, 98). 그렇지만, 원칙적으로는, 어떤 새로운 **디자인**의 이러한 측면들에 대해 적어도 표본 반응을 수집하는 것은 가능할 것이다. **디자인**의 이러한 측면은 종종 **디자인** 과정의 형식적 이론적 모형들 안에 반영되는데, 이 모형들은 대체로 "분석"과 "평가" 같은 단계를 포함한다(예컨대, Gero and Kannengiesser 2004의 "기능-행동-구조" 모형. 관련 논의로는 Dorst and Vermass 2005 참조).[16]

그렇지만 실제로 이런 종류의 인하우스 제품 시험은 아주 제한적일 수 있다. 어떤 경우 생산 이전에 행해지는 시험이 거의 없을 수도 있다(Molotch 2003, 45-7). 하지만 우리는 이런 경우라도 제품은, 비록 생산 이후라고는 해도, 여전히 시장에서 시험되는 것이라고 응답할 수 있을 것이다. 결국 수많은 제품들이 생산된 후 **디자인**의 어떤 부적합성 때문에 신속히 사라지고 만다. 그렇지만, 그 "시험"을 하는 게 누구라고 보건, 핵심은 그게 **디자이너**는 아니라는 것이다. **디자이너**에게는 **디자인**을 내놓을 의무만 있는 것이지, 그 **디자인**의 효능을 정당화할 의무가 있는 것은 아니다.

이러한 생각 노선은 **디자인**에 대한 다원적 견해를 낳는다. 이에 따르면, **디자이너**들은 단지 다양한 새로운 사물 내지는 과정을 제안할 뿐이며, 그 가운데 일부는 "생존"하고 일부는 "사멸"한다. 그렇지만 이 유비는 우리의 문제에 대한 응답으로서 이 생각 노선에서 정확히 무엇이 문제인지를 부각시킨다. 자연종에서 자연선택에 의한 다원적 진화의 경우, 선택적 힘의 작용을 받는 돌연변이들은 무작위로 생성된다. 그것들은 적응 문제의 해결에 대한 "좋은 추측"일 필요가 없다. 진화가 발생하기 위해 중요한 전부는 충분한 수의 다양한 추측들이 있다는 것이다. 하지만 **디자인**은 그렇지가 않다. **디자인**은 무작위로 만들어지는 엄청난 수의 형태들을 생성하여 그것들을 시험하고 제품으로 만드는 것에 관한 것이 아니다. 분명 이는 엄청난 비용이 들 것이고 **디자이너**의 전문성을 쓸데없이 낭비하는

일이 될 것이다. 오히려 **디자이너**들은, 염색체와는 달리, "좋은 추측"을 낳으려고 정말로 노력한다. 그리고 좋은 **디자이너**는 자주 성공한다(Rittel and Webber 1973). 하지만 그렇다면, 우리는 곧바로 다시 원래의 문제로 돌아온다. 즉 **디자이너**는 어떻게 이 "좋은 추측"을 할 수 있는가?[17]

한 가지 제안은 다시금 과학적 가설의 경우를 고찰하는 것일 수 있겠다. 앞서 언급했듯이, 과학적 가설들은 정당화의 맥락이 아니라 발견의 맥락에서 정식화되며, 따라서 참인 것으로 알려질 필요가 없으며, 심지어 개연적인 것으로도 알려질 필요가 없다. 하지만 다른 한편으로 과학적 가설들은 또한 완전히 무작위적인 추측도 아니다. 과학자들은 적어도 알려진 사실에 부합하는 "좋은 추측"을 내놓으려고 노력한다. 그렇지만 불행히도 이 유비는 **디자이너**에게 도움이 되지 않는다. 왜냐하면 좋은 과학적 가설 — "알려진 사실에 부합하는" 가설 — 에 기여하는 특징들은 **디자인** 제품에는 적용될 수 없기 때문이다. 예를 들어 좋은 과학적 가설들은 높은 설명력을 갖는다: 다양한 경험 자료를 설명할 수 있는 가설은 그러한 자료를 수수께끼로 남겨 놓는 가설보다 우월한 것으로 간주된다.[18] 디자인 제품은, 재현이 아니라 실용적 용도를 위한 대상이기에, 이러한 방식으로 평가될 수 없다.

그렇다면, 좋은 **디자이너**들은 자신들의 해결책의 타당성^feasibility에 대한 정당화된 믿음을 가지고 있어야만 한다는 것을 단순히 부정할 수는 없는 것처럼 보인다. 문제에 응답할 또 다른 방법은 적어도 어떤 **디자이너**들은 정말로 그와 같은 정당화된 믿음을 갖는다는 것을 보여주는 것이다. 그렇게 할 수 있는 한 가지 방법은 더욱 특정해서 이 믿음이 정확히 무엇에 해당하는 것이어야 하는지를 묻는 것이다. 어떤 경우, 합리적인 성공 기대를 가지고서 일정한 과제를 수행하는 일은 어떤 명시적인 앎을 요한다. 예를 들어, 연소기관이 어떻게 작동하는지 적어도 대강이라도 알지 못하면, 십중팔구 그것을 수리할 수 없을 것이다. 하지만 다른 어떤 과제들은 분명 그와 유사한 앎 없이도 정상적인 성공 기대를 가지고서 수행될 수 있다. 자전거 타기나 바이올린 연주하기를 생각해보자. 이런 것을 할 수 있는 대부분의

사람들은 왜 그들이 행하는 것이 "작동"하는지를 실제로 설명할 수 없으며, 하지만 그들은 틀림없이 그것을 한다. 철학자들은 두 종류의 지식을 구별하여 이러한 관념을 포착한다. **사실 알기**$^{knowing\ that}$와 **방법 알기**$^{knowing\ how}$(Ryle 1946).[4] 우리는 연소기관이 이러이러한 방식으로 작동한다는 사실을 안다. 하지만 우리는 바이올린을 연주하는 방법을 안다.

디자인은 종종 사실 알기보다는 방법 알기를 내포하는 것으로 성격 규정되어왔다. 이 견해는 도널드 쇤의 저술에서 상세하게 전개되고 있다 (Schön 1983). 쇤은 이 생각을 "기술적 합리성$^{Technical\ Rationality}$"이라는 견해에 대한 응답으로 전개한다. 이 견해에 따르면 **디자인**이란 "과학이론과 기술의 적용을 통해 엄밀해진 도구적 문제 해결에 있다"(1983, 21). 우리가 **디자인**에 대해 제기했던 인식론적 문제의 바탕에는 이와 같은 것이 놓여 있으며, **디자이너**들에게는 설계도의 타당성을 근거 짓는 경험적 앎이 필요하다고 주장한다. 쇤은 기술적 합리성을 거부해야 한다고 생각했으며, 그 대신 **디자인**을 과학적 지식을 모형으로 해서가 아니라 노하우$^{know-how}$ 내지는 그의 표현으로 "행동 속 앎$^{knowing\ in\ action}$"의 한 형태로 보아야 한다고 생각했다 (1983, 49). 아마 **디자인**을 이런 식으로 파악할 때, 우리는 인식론적 반대를 근거 짓는 경험적 앎에 대한 요구를 거부할 수 있을 것이다. 우리는 이렇게 말할 수 있을 것이다. 자전거를 탈 수 있는 사람은 왜 자신의 행동들이 자전거를 타는 데 성공하는지를 실제로 설명할 수 없지만 어떻게 탈지는 안다. 이와 마찬가지로, **디자이너**는 왜 자신의 **디자인**이 **디자인** 문제를 해결하는지를 실제로 설명할 수 없지만 어떻게 해결할지는 안다.[19]

앞서 논의된 창조성 응답처럼, 문제에 대한 이 응답도 매력적인데, 왜냐하면 노하우는 **디자이너**들이 하는 일에서 실로 중요한 역할을 하기 때문이다. 예를 들어, 어떤 건축가가 환승 터미널 디자인을 시도하다가

● ●

[4] 이 구분은 길버트 라일, 『마음의 개념』, 이한우 옮김, 문예출판사, 1994, 제2장에도 나와 있다.

그의 첫 노력이 실패라는 것을 발견한다. 하지만 잠시 후 그는 "요령을 터득한다." 어쩌면 그는 왜 그의 **디자인**이 이제는 좋은 **디자인**인지 그 근거를 실제로 완전히 해명할 수 없을 것이다. 그럼에도 불구하고 그는 좋은 **디자인**들을 산출할 수 있다. 더 나아가 그는, 이런 유형의 "노하우"를 개발했기 때문에, 그것들이 좋은 **디자인**이라는 — 즉 작동할 법한 **디자인**이라는 — 걸 확신할 수 있다.

　이러한 종류의 노하우는 분명 (다른 많은 활동이 그렇듯) **디자인**의 일부다. 하지만 노하우에 호소한다고 해서 인식론적 문제를 해결할 수 있는 것은 아니다. 쟁점이 되고 있는 종류의 노하우는 동일 문제에 대해 수행되는 지속적인 시행착오 절차를 통해서만 형성되니까. 사람은 자전거에 올라타고, 넘어지고, 다시 올라타고, 넘어지고 하는 과정을 통해 자전거 타는 방법을 배운다. 이와 유사하게, **디자이너**는 환승 터미널을 한 번 디자인하고, 실패하고, 또 한 번 디자인하고, 다시 실패하고, 그렇게 계속 하다가 마침내 "해내는" 과정을 통해 환승 터미널 디자인하는 방법을 배운다. 그렇지만, **디자인**을 이런 방식으로 볼 때, 참신함과 문제해결이라는 본질적 요소들이 그림에서 빠져나간다. 즉 우리의 가상의 **디자이너**가 만든 창조물은 실제로 새로운 **디자인**이 아니라 단지 확립된 유형의 실행물에 불과한 것이다. 이런 방식의 **디자인**은, 확립된 유형의 능숙한 반복을 강조하는 가운데, 오히려 전통 기반 공예와 유사한 어떤 것으로 전락한다.

　분명 **디자이너**들이 하는 작업 중 일부는 바로 이런 본성을 갖는다. 그럼에도 불구하고 **디자인** 실천의 중심 부분은 — 그것을 전통 기반 공예와 구별되게 해주는 것은 — 진정으로 참신한 문제들과 경우들에 응하는 것을 내포한다. 그렇다고 한다면, **디자이너**가 어떻게 자신의 해결책에 대한 확신을 정당화해줄 일종의 노하우를 개발할 수 있는지는 분명치 않다. 한 가지 유형의 문제에 대한 경험이 다른 종류의 문제를 해결할 수 있게 해주지 않는다. 열 개의 상이한 악기를 연주하려는 시도를 한 번 했다고 해서 그것이 열한 번째 악기를 연주할 수 있는 능력을 낳지 않는 것처럼. 여기서,

디자인에서 "위대한 이름"이 된 수많은 이들이 씨름했던 상이한 문제 유형들의 범위를 고찰해 보는 게 적절하다. 예를 들어, 레이먼드 로위는 기업 로고, 탄산음료 병, 자동차, 디젤 열차, 비행기, 냉장고, 전함, 찻주전자, 우주 정거장을 위한 디자인을 제작했다(Loewy 1988). 로위가 실로 그의 노하우를 통해 이것들을 제작한 것이라면, 어떻게 그가, 혹은 다른 그 어떤 디자이너가, 그토록 광범위하고 다양한 문제 범위를 가로질러 이러한 능력을 습득할 수 있었는지는 수수께끼로 남는다.

<div align="center">

2.6

선구조와 원리

</div>

이 어려움 ─ 즉 **디자인**이 새로운 문제를 해결하는 것 내지는 적어도 문제를 새로운 방식으로 해결하는 것에 초점을 맞춘다는 것 ─ 은 인식론적 문제의 또 하나의 가능한 해결책과 관련해서 분명하게 대두된다. 힐리어 등등(Hillier 외 1972)은 그들의 논문 「앎과 디자인」에서 **디자인** 문제들의 명백한 처치 곤란을 직면한다. 그들은 **디자인** 문제들을 해결하기 위해서는 통상 **디자이너**의 수중에 있지 않은 많은 경험적 정보가 필요해 보인다는 것을 알아차린다. 그들은 묻는다. 그렇다면 **디자인**은 어떻게 가능한가? 그들의 대답은 이렇다. **디자이너들**은 이른바 "선구조prestructures"라는 것을 이용하여 일을 진행하며, 오로지 그렇게만 일을 진행할 수 있다. 선구조란 "구별이나 형태가 없어 보일 수도 있었을 문제 재료 가운데서 경로를 찾기 위한 일종의 설계도 역할을 한다"(9). 또한 "선구조라는 개념은 디자인에 대한 그 어떤 개념화에서도 필수적이다."(7; 또한 Hillier and Leaman 1974 참조)

이 "선구조"는 다양한 방식으로 이해될 수 있다. 한 설명에 따르면 그것은 **디자이너들**이 어떤 문제와 조우할 때 사용할 수 있는 해결유형 같은 것이다. 예를 들어 쇤은 "디자인 타입"을 논한다. 그는 그것을 "일반적 방식으로 기능하는 특수자"라고 묘사한다. 그 사례로는 "뉴잉글랜드 녹지"[5]나 "파빌리온"이 포함된다(Schön 1988, 183). 쇤이 말하기를, 이 타입들은 **디자인** 과정을

인도할 수 있다. "타입을 불러냄으로써 디자이너는 어떤 가능한 디자인 착수[6]가 어떻게 어떤 상황에 맞는지 아닌지를 볼 수 있다"(1988, 183).

이 관념은 **디자인** 과정에 대한 글에서 자주 반복되는 유비에서 종종 나타나곤 한다. 좋은 **디자이너**와 체스 달인의 유비. 쇤이 말하기를, **디자이너**는 "판 위에 놓인 말들의 일정한 배치가 갖는 제약과 잠재력에 대한 감을 개발하는 체스 달인과도" 같다(1983, 104; 또한 Cross 2011, 146-7 참조). 우리는 체스 달인이 전술을 구사한다는 점에 주목하여 유비를 전개할 수 있다. 전술이란 수많은 상이한 상황에서 "작동하는" 아이디어를 말한다. 가장 단순한 사례는 "양수걸이fork"다. 즉 말 하나로 상대방 말 두 개를 공격하기. 상대방은 말 하나를 구할 수 있지만 다른 하나는 잃는다. 그래서 당신은 실리를 얻는다. 체스 달인이 습득하는 것은 주어진 전술이 성공적으로 이용될 수 있는 상황을 알아채는 능력이다. 매 체스 위치는 달인이 전에 결코 조우한 적이 없는 새로운 위치지만, 달인은 일정한 전술을 요청하고 있는 특징들을 알아챈다.

유비를 따르자면, 좋은 **디자이너들**이 소유하는 선구조는 "디자인 전술들"의 레퍼토리라고 할 수 있다. 혹은, 브라이언 로슨Lawson(2004)이 말하는 "해결모듬solution chunks" 내지는 "도식들schemata". 선구조는 온갖 종류의 특수한 디자인 상황들로부터 추상되어 온갖 상황들에 적용될 수 있다. 로슨의 사례 중 하나는 아트리움 주변 내부 공간을 조직하는 건축가의 전략이다. 이 전략은 한 종류의 건물에만 적용되지 않는다. 그것은 다양한 맥락에서 이용될 수 있다. 경험 많은 **디자이너**는 아트리움 접근법을 요구하는 건축적 상황의 독특한 특징들을 인지하고는 그 접근법을 투입한다. 마치 체스 달인이 어떤 특정 체스 위치는 양수걸이 같은 전술을 요구한다는 것을 인지하고는 그 전술을 투입하듯.

• •

[5] 뉴잉글랜드 공유지 잔디는 지면보다 좀 높다는 특징을 하고 있다.

[6] move. 이 영어 단어는 체스나 바둑 같은 게임의 두기, 수를 뜻할 수 있다. 다음 문장에 나오는 체스 은유를 염두에 두고 "착수"라고 번역했다.

물론 다양한 **디자인** 문제들을 경험하면서 **디자이너**들은 이와 같은 종류의 전술들을 배우고 그 전술들이 투입될 수 있는 상황을 인지할 수 있다. 하지만 다시금 이 사실이 인식론적 문제를 다루고 있는지는 여전히 불분명하다. 왜냐하면 질문은 "전술이 이 상황에 투입될 수 있는가?"가 아니라 오히려 "이 전술은 이 상황에서 성공적일 것 같은가?"이니까. 이 질문과 관련해서, 체스와 **디자인**의 유비가 성립되는 것인지는 그다지 분명하지 않다. 체스의 경우, 체스 달인은 양수겁이가 성공할 것임을 확신할 수 있다. 모든 체스 상황들은, 서로 다르기는 해도, 어떤 근본적인 방식으로 아주 유사하니까. 모든 체스 위치에 동일한 규칙들이 유효하다. 각 플레이어의 궁극적 목적은 모든 체스 위치에서 동일하다. 임의의 주어진 말에서 가능한 착수는 각 체스 위치에서 동일하다. 모든 체스 상황들의 바로 이러한 유사성 덕분에 체스 달인은 전술 레퍼토리 투입에서 확신을 갖는다.

디자인의 경우, 상황은 꽤 다르다. 상이한 **디자인** 문제들은 상이한 체스 문제들과는 같지가 않다. 한 상황에서 유효한 규칙, 목적, 가능성들은 또 다른 상황, 심지어 표면상 그것을 닮은 상황에 전적으로 부재할 수 있다. 예를 들어, 아트리움 배치는, 목표, 사용자, 가능성들의 한 집합이 주어졌을 때, 성공적인 접근법일 수도 있다. 하지만 이것들에서의 변화, 심지어 약간의 변화조차도 그 접근법을 그릇된 것으로 만들 수 있다. 마치 체스 달인이 새로운 위치에 직면하여 기사를 움직이는 규칙이 다를 수도 있는 가능성, 혹은 게임의 목적이 더 이상 왕을 붙잡는 게 아니라 다른 어떤 것인 가능성을 고려해야 하는 것만 같다(Jones 1970, 10). **디자이너**는 어떤 **디자인** 타입이 상황에 올바른 타입이라는 것을 "볼" 수 있다고 한 쇤의 진술을 떠올려보자(그가 이 핵심 낱말을 강조하고 있다는 데 주목하자). 하지만 문제가 참신한 문제일 경우, 어떻게 그는 이 타입이 참이라는 것을 "볼" 수 있는가? 물론 **디자이너**에게 어쩌면 그것은 **참인 것처럼 보인다**. 하지만 이는 그것이 참이라는 것을 본다는 것과는 상당히 다른 것이다.

그러므로 체스 유비는 일반적으로 투입 가능한 전술들은 일반적으로

적용 가능한 규칙 내지는 원리들에 의존한다는 것을 보여준다. 여기서 유용하게 고려해 볼 수 있는 또 다른 경우는 엔지니어링인데, 이것 또한 "전술들"의 레퍼토리를 갖는다. 이 경우, 전술들은 실험적 경험에 근거한 물리적 원리들이나 법칙들의 집합에 분명하게 기초하고 있다. 물론 좋은 엔지니어가 된다는 것은 단지 유관한 물리 법칙들을 아는 문제에 불과하지 않다. 하지만 디자인을 정식화하면서 물리 법칙을 투입하는 것은 좋은 엔지니어이기 위해 분명 필요하다. 그리고 그가 이 법칙들을 투입한다는 사실 덕분에 그는 자신의 해결책에 어느 정도 확신을 가질 수 있다. 엔지니어는 가령 다리가 다리 하중을 견딜 것이라고 확신할 수 있는데, 왜냐하면 그는 물리법칙을 이용해 적절한 계산을 할 수 있기 때문이다. 따라서 **디자인**에게 있어 질문은 이렇다. **디자인** 문제에 적용되는 이와 유사한 일반 원리들, 일반적으로 적용 가능한 **디자인** 전술들의 집합을 보증해줄 원리들이 있는가?

디자인의 일반 원리를 명시하려는 시도는 물론 있었다. 예를 들어 한 번은 **디자이너** 디터 람스가 좋은 **디자인**의 열 가지 원리 목록을 정식화한 적이 있다. 그렇지만 그의 목록에 있는 다수의 항목들은 **디자인** 해결책을 산출하기 위해 시행될 수 있는 원리라기보다는 그냥 **디자인** 목표의 진술이다. "좋은 **디자인**은 제품을 유용하게 만든다", "좋은 **디자인**은 심미적이다", "좋은 **디자인**은 야단스럽지 않다" 같은 원리들을 생각해보자. 이 원리들은 엔지니어가 구조물을 생산할 때 사용하는 물리 법칙과 비슷하지 않고 "좋은 엔지니어링은 오래 사용할 수 있다", "좋은 엔지니어링은 유지하기 편하다" 같은 원리들과 비슷하다.

그렇지만 진정한 **디자인** 원리들이 정말 있을 것 같은 한 가지 영역은 유용성 내지는 기능성 영역이다. 예를 들어 도널드 노먼은 **디자인**의 근본 원리는 "보이게 만들어라"라고 주장한다(Norman 1988, 13). 노먼은 제어수단의 수가 기능의 수보다 많아 사용자가 제어 조합을 기억해야 해서, 혹은 제어수단이 시각적으로 직관적이지 않은 방식으로 정렬되어 있어서, 사용

하기 어려운 수많은 일상적 인공물 사례를 제공한다. **디자인**의 이러한 실패들은 제어수단을 더 많이 추가함으로써 혹은 인간공학 분야의 과학적 연구에 의존하여 사용자에게 공간적으로 직관적인 방식으로 제어수단을 배치함으로써 피할 수 있다. 그래서 어쩌면 우리는 좋은 **디자이너**는 이러한 유형의 원리들을 알고 투입할 수 있는 **디자이너**라고 말할 수 있다.

이 견해는 **디자인** 문제를 기능성 내지는 사용 편이성 문제로 취급한다. 그렇지만, 앞서 보았듯이, 기능은 **디자인** 문제의 한 측면일 뿐이다. **디자이너**는 대상의 상징적이거나 표현적인 본성, 대상의 심미적 역할과 매개적인 역할처럼 다른 측면들도 고려해야 한다. 더 나아가, 기능성과 이 다른 측면들은 쉽사리 충돌할 수 있다. 예를 들어, 어떤 심미적이고 표현적인 "외모"는 군더더기 없는 날씬한 모양을 갖는데, 이는 노먼의 "보이게 만들어라"라는 원리와 직접적으로 충돌한다. 어떤 장치에서 더 많은 제어수단을 보이게 만들수록 그 장치는 군더더기가 더 많아 보일 것이다. 이러한 유형의 충돌을 언급하면서 노먼은 이렇게 충고한다. "비용이나 내구성이나 미학에 대한 집중이 [디자인의] 요점을 파괴하도록 하지 말아라"(155). 하지만 **디자인**에서 많은 경우 제품의 표현적 성질, 심미적 가치, 비용 효과성 등은 아주 중요할 수 있다 ― 심지어 제품의 "요점"의 일부라고 말할 수도 있다. 노먼식 원리들이 여기서 **디자이너**에게 그 무슨 확신을 줄 수 있는지 분명하지 않다.

디자인의 인식론적 문제에 대한 논의를 결론짓기에 앞서, 그 문제가 무엇을 의미하고 의미하지 않는지를 살펴보는 게 좋겠다. 그것은 **디자인**이 불가능하다는 것을 의미하지 않으며, 좋은 **디자인**이 불가능하다는 것을 의미하지도 않는다. 실로 우리 주변에는 좋은 **디자인**이 분명 많이 있다(좋지 않은 **디자인**도 많긴 하지만). 오히려 문제는 **디자인** 문제들의 본성을 고려할 때 어떤 사람이 어떻게 좋은 **디자이너**가 될 수 있는지를 아는 게 어렵다는 것이다. 따라서 무언가 역설 같은 것이 생긴다. 즉 어떻게 좋은 **디자인**은 있지만 좋은 **디자이너**는 없을 수 있는가? 한 가지 설명은 앞서 논했던

견해, 즉 **디자이너**는 단지 무작위 해결책을 — 말하자면, 어둠 속에서 쏜 화살을 — 제안할 따름이며, 좋은 해결책이나 나쁜 해결책은 시장에서의 성과를 통해 구별된다고 하는 견해일 것이다. 그렇지만 이 설명은 (예를 들어, 레이먼드 로위나 헨리 드레이퍼스 같은) 어떤 사람들이 그야말로 **디자인** 해결책을 더 잘 산출하는 것처럼 보인다는 사실과 부합하기가 어렵다. 그들의 성공을 순전한 운으로 돌리는 것은 그럴듯하지 않아 보인다.

대안은 남아 있다. 하나는 전통적인 견해로 돌아가는 것이다. 좋은 **디자이너**는 올바른 해결책을 어떻게든 구할 수 있게 해주는 직관적인 "문제에 대한 감"을 소유한다는 견해로. 또 하나는 **디자인** 문제의 본성에 대한 우리의 개념을 변경하여, 기능성에 대한 탐색을 강조하고 지도 원리를 찾기 힘든 상징성이나 미학 같은 다른 측면을 경시하는 것이다. 다음 장에서 우리는 이 둘째 전략을 검토한다. 이 전략은 우리가 일반적으로 "모더니즘" 이라고 부르는 다양한 관념들과 운동들을 통해 역사적으로 **디자인**에 커다란 영향력을 발휘했다.

앞 장에서는 **디자인** 문제들을 특징짓는 인식론적 어려움들을 고찰했다. 이 장에서는 이 어려움들의 완화를 약속하는 접근으로 방향을 돌린다. 이 접근은 **디자인** 역사에서 중심적 역할을 했던 지성적 운동으로부터 출현한다 ― 모더니즘. 그것은 20세기 초 수많은 영역을 가로지르며 휩쓸었던 운동이었다. 하지만 여기서 우리는 철학적 입장으로서의 모더니즘의 역할에 초점을 맞춘다. 이와 관련하여 모더니즘은 두 가지 방법으로 합리적 **디자인** 개념을 지지했다. 첫째, 모더니즘은 **디자인**의 핵심 기준 중 몇 가지 ― 기능적, 상징적, 매개적 기준 ― 에 대한 재해석을 제공했으며, 이 기준들에 대한 어떤 다른 해석들을 무관한 것으로 거부했다. 둘째, 모더니즘은 이 기준들 사이의 중요한 연결들을 발견했다고 주장했다. 이 기준들 모두를 만족시키려는 **디자이너**의 노력을 수월하게 해줄 연결들. 모더니즘적 생각이 **디자인** 문제를 재개념화했던 이 두 가지 방법을 음미하기 위해서는, 우선 **디자인**에서 모더니즘 운동의 기원과 본성을 이해하는 것이 유용하다.

모더니즘의 기원

디자인에 대한 모더니즘적 생각의 뿌리들은 오늘날 우리가 디자인 고유의
영역으로 생각할 수 있는 것 외부에, 즉 19세기의 사회개혁 추동에 놓여
있다. 이 추동 자체는 산업혁명의 사회적 격변에 대한 반작용이었다.[1]
19세기 초 무렵이면 산업 생산이 이미 유럽의 풍경과 사회적 직조를 바꾸어
놓았으며, 종종 무의미할 뿐 아니라 위험하기도 한 산업 노동을 수행하는
대규모 빈곤 도시 노동계급을 낳았다. 그러는 동안, 부상하는 중간계급
부르주아 기업가들은 엄청난 수익을 올렸으며 전례 없는 정치 권력을
획득했다. 이러한 사회변화 가운데서, 산업 생산 자체는 사람들이 사는
물질적 세계를 바꾸어놓는 넘쳐나는 신제품들을 생산했다. 이러한 사회적
상황에 대한 반응으로, 노동조건과 정치적 권리와 자유의 향상을 주장하는
다양한 개혁 운동들이 정치, 법률, 노동에서 자리를 잡았다.

　이 개혁운동들의 기본 통찰 가운데 하나는 공예의 쇠퇴와 산업 생산의
부상과 더불어 사회 내부의 어떤 인간적 요소가 상실되었다는 것이었다.
공예가의 자율성이 내몰리고 있었고, 공예가가 자신이 생산한 대상 및
자신을 생산한 사회와 맺고 있는 관계가 내몰리고 있었다. 더구나 책임이
있는 대규모의 산업적 제도적 세력들은 단지 개인이나 전통으로부터 분리
되어 있는 게 아니라 자기들끼리도 분리되어 있는 것처럼 보였으며, 각각은
자신만의 불가피한 내적 "논리"를 따라 나아갔다.[2] 맑스 같은 사회비판가들
은 유럽의 산업사회에서 개인이 동료 인간들로부터 그리고 자신이 사는
바로 그 물질적 세계로부터 깊이 소외되어 있음을 보았다.[3]

　이러한 상황과 싸우려는 개혁주의적 추동은 수많은 배출구를 발견했다.
하지만 그 추동은 영국의 윌리엄 모리스와 존 러스킨, 미국의 허레이쇼
그리노 같은 작가들에 의해 **디자인** 쪽으로 흘러 들어갔다. 이 작가들은
사회가 만든 사물 유형과(그리고 사회가 그것들을 어떻게 만들었는가와)
사람들의 삶의 질 사이에서 연관성을 이끌어냈다. 사회적 관심으로 추동되

어 이 작가들은 **디자인**의 목적에 대해서, **디자인**이 추구해야 하는 유형의 기능성, 심미적 가치, 표현 내지는 상징성에 대해서 철학적 질문을 제기했다.

　디자인과 이들 더 큰 사회적 쟁점들의 연관성이 갖는 한 가지 측면은 소비재의 대량생산에 종사하는 사람들에게 가해지는 충격이었다. 어떤 이들은 근대 자본주의 대량생산 시스템이 광범위한 사회적 병폐들에 책임이 있다고 생각했으며, 더 전통적이고 본래적인 공예가식 생산양식으로 복귀하는 것을 옹호했다. 전통적인 공예작업은 많은 사회주의적 생각 속에서 지지를 받았고, 인간을 소외시키는 공장 노역과 자주 대조되곤 했다.

　연관성의 둘째 측면은, 실천적인 것이라기보다는 정신적인 것이었는데, 대량생산이 소비자에게 가하는 충격과 관련이 있었다. 영국에서 윌리엄 모리스가 이끈 미술공예운동은 심미적 근거에서 기계생산을 거부했으며, 대량생산된 제품들은 **디자인**이 형편없고 산업 이전의 공예 생산물보다 가망 없이 열등하다고 주장했다. 그것들의 조잡한 솜씨는 나중의 한 작가가 말하듯이 부르주아의 좋은 취미 관념에 호소하기 위해 특정 시대 양식들로 꾸며진 "싸구려 장식으로 덮여" 있었다는 사실을 통해 위장을 하고 있었다.[4] 사회주의 운동의 선도적 인물이기도 했던 모리스는 1860년대와 70년대에 공개 강연과 자신의 회사 모리스 마샬 포크너 상회의 작업을 통해 전통적인 공예가 모델을 촉진하는 데 영향을 주었다(MacCarthy 1995).

　다른 개혁가들은 산업 유럽의 조잡한 제품과 형편없는 노동조건에 대한 모리스의 관심을 공유했지만 기계와 대량생산에 대한 혐오감을 공유하지는 않았다. 실제로 증기 기관차와 철교 같은 전례 없는 기계적 형태의 발전은 기계의 아름다움 감각이 자라나도록 했다(가령, Ewald([1925–6] 1975 참조). 어떤 이들은 기계와 합리화된 대량생산의 근대 시스템에서 아름다움의 가능성만을 본 게 아니라 진보적이고 실로 혁명적인 사회변화의 가능성을 보았다. 이 대량생산 시스템 안에서 광대한 시장을 위해 저렴하고 기능적인 대상들을 창조하는 **디자이너**의 능력은 사회 갱신을 위한 전례 없는

힘을 나타낸다는 깨달음이 움트기 시작했다. 바로 이런 맥락에서 모더니즘적 관념들이 형태를 갖추었다.

모더니즘의 개혁주의적 기원들에 대한 이러한 설명은 모더니즘의 두 가지 핵심 자질을 강조한다. 첫째, 모더니즘은 처음부터 규범적 운동이었으며, 그저 대중적인 **디자인**이 아니라 좋은 **디자인**을 찾고자 했다. 가령 모리스는 대량생산된 빅토리아시대 제품들의 대중적 인기를 잘 알고 있었다. 그의 요점은 그것들이 구제 불가능할 정도로 나쁘다는 것이었다. 둘째, 모더니즘은 **디자인**을 여타의 활동으로부터 고립시키지 않았고 오히려 연결시켰다. 모더니즘의 목적은 단지 물질적 재화를 위한 새로운 양식을 제안하는 것이 아니었다. 오히려 **디자인**에서의 모더니즘은 기술과 대량생산의 "근대" 시기에 다만 삶에 대한 어떤 접근법 전체의 한 측면이었다(Gropius 1965, 92). 모더니즘적 추동은 단지 일상 대상들의 **디자인**을 업데이트하거나 근대화하려는 것이 아니었다. 더 근본적으로 그것은 **디자인**과 여타 인간 활동 영역들 사이의 전통적 구분을 부수고자 했으며, 역사학자 폴 그린할이 "인간 경험의 탈구획화"(Greenhalgh 1990, 8)라 부르는 것을 성취하고자 했다. 모더니즘의 중심인물이며 또한 이 운동의 원리 중 다수를 구현하는 바우하우스 학교 설립자 발터 그로피우스는 이렇게 썼다. "디자인의 모든 부문들 바탕에 놓인 근본적 통일은 원래의 바우하우스를 설립할 때 나를 인도하는 영감이었다"(1965, 51). 그러므로 **디자인**에 대한 모더니즘 개념들은 정치와 예술 그리고 인간 본성에 대한 더 넓은 견해들과 쉽사리 분리될 수 없다. 반대로 그 개념들은 이 견해들과 긴밀하게 묶여 있었다.

바로 이것의 한 가지 중요한 측면이 가구나 도구처럼 일상생활에서 이용되는 생산물과 이른바 순수 예술작품 사이의 전통적인 위계적 구분에 대한 모리스의 경멸이었다. 19세기 후반 무렵 이 구분은 단단히 자리 잡고 있었다. 음악, 회화, 조각 같은 순수 예술은 눈부신 쓸모없음으로 인해 공공연히 칭송받고 있었다. "예술을 위한 예술" 운동으로도 알려진 탐미주의 운동은 이렇게 주장했다: 순수 예술은 정확히 아무런 실용적 목적에도

봉사할 필요가 없다는 점에서, 다만 "그 자체의 목적"을 위해 가치가 있다는 점에서 일상적 생산물과는 구분된다. 오스카 와일드[Oscar Wilde]([1891] 2003)는 기억에 남을 말을 했다. "모든 예술은 전혀 쓸모가 없다." 그렇지만, 모더니즘 사상가들은 대량생산의 생산물들을 보는 데 이용했던 사회적 관심의 렌즈와 동일한 렌즈를 통해서 순수 예술의 생산물을 보았다. 그리고 이 관점을 통해 그들은 순수 예술이 상당히 퇴폐적인 상태에 있다는 것을 발견했다. 예를 들어 고르피우스는 "예술의 분야들 중 몇 가지를 '순수 예술'이 아닌 나머지 것들 위로 제멋대로 고양시키고 그렇게 하면서 모든 예술에게서 그것들의 기본적 동일성과 공통적인 삶을 강탈한" 예술에 대한 견해를 공격했다(Gropius 1965, 58). 예술을 위한 예술 운동은 예술을 일체의 실천적이고 유용한 공리주의적인 관심사와 떼어놓으려고 했다. 기술적이고 상업적인 경험을 거부했으며, 오히려 예술가는 자신의 내적 천재를 따르고 발산해야 한다고 주장했다. 이 운동은 재앙적이었다. 왜냐하면, 그로피우스가 신랄하게 말하듯이, 천 명의 "예술가" 중에서 여하튼 그러한 내적 천재를 소유하고 있는 사람은 한 명 있을까 말까 하기 때문이다. 그 결과 이 운동은 "공동체로부터 예술가의 완전한 고립을 초래했"으며, 제대로 된 기술적 가르침을 받았다면 "사회의 유용한 구성원이 될 수도" 있었을 "불운한 수벌들" 세대를 낳았다(1965, 61). 그러므로 모더니스트 사상가들은 **디자인**이 더 명망 있는 순수 예술에 동화되려고 노력해야 한다는 생각을 거부했다. 가령 르 코르뷔지에는 "의자는 결코 예술작품이 아니다. 의자는 영혼이 없다. 의자는 앉기 위한 기계다"라고 주장했다(Le Corbusier [1931] 1986, 142).

그러므로 모더니스트들이 추구했던 것은 **디자인**을 "순수 예술"이나 전통 기반 공예로 돌려놓는 게 아니라 전통적 공예술, 근대적 대량생산, 순수 예술의 가장 좋은 요소들을 섞어 동시대적 삶의 사회적 맥락에서 이치에 맞는 새로운 물질적 재화 생산 방법을 찾는 것이었다. 모더니스트 이론가들은 이 목적을 그들의 글에서만 추구한 게 아니라 그들의 **디자인** 실천에서도 추구했다. 가장 유명한 사례는 1919년과 1933년 사이 바이마르

독일에서 바우하우스 학교의 운영이었다. 건축가 발터 그로피우스가 설립한 바우하우스는 **디자인**에 대한 새로운 접근법을 도입했다. 학생들은 "예술"과 "기예" 양쪽 모두의 기법을 배웠으며, 일상적 대상들을 위한 새로운 형태를 실험했다(Wingler 1962).

이 의기양양한 시절에 **디자이너**는 사회적 선지자 역할을 맡았다. 한 세기 전 낭만주의 운동에서 예술가와 결부되어 있었던 역할. 영국 시인 퍼시 셸리는 "시인은 인정받지 못한 세계의 입법자다"라는 유명한 주장으로 이러한 견해를 포착했다([1840] 1988, 297). 그렇지만 예술가와는 달리 **디자이너**는 단지 더없이 행복한 도래할 미래에 대한 시적인 이미지만 제공하지는 않을 것이다. 그는 실제로 그 미래를 물질적 현실로 가져오고자 할 것이다. 이 맥락에서 좋은 **디자인**이라는 관념은, 그저 대중적인 **디자인**과는 반대되는 것으로, 핵심적 중요성을 띤다. **디자이너**의 개혁적 목적은 대중과 사회 전체의 운명을 향상시키는 것이지만, 단지 대중적 아이템을 창조하는 것만으로는 이 과제를 수행할 수 없는데, 왜냐하면 대중 그 자신들은 무엇이 필요한지를 알지 못할 것이기 때문이다. **디자이너**는 동시대 취미를 따르기보다는 진정한 품질의 아이템을 — 좋은 **디자인**을 — 내놓음으로써 길을 이끌어야만 한다. 이런 방식으로 모더니즘은 산업혁명이 제기한 일군의 문제들에 대담한 인간주의적 응답을 제출한다. 산업적 대량생산의 기계적, 제도적 과정들은 열심히 자기 일을 계속하겠지만, 이제 영혼을 가질 것이다. 인간이 이 모두를, 그리고 우리를, 더 좋은 미래로 인도할 것이다.

3.2
재해석과 연결

디자인에서 모더니즘에 대한 우리의 묘사는, 세부를 대거 생략하고 수많은 미묘한 지점을 얼버무렸지만, 모더니즘의 기원과 열망에 대한 감을 제공한다. 모더니스트들은 자신들의 고상한 목표를 어떻게 실현하려고 했는가? 2장에서 논했듯이 **디자인** 문제들을 해결하는 일은 — 즉 좋은 **디자인**을

산출하는 일은 — 기본적인 인식론적 어려움으로 시달린다. 이 문제에 대한 한 가지 응답은 — 물론 그다지 매력적이지는 않지만 — 좋은 **디자이너**는 특별한 직관을 소유한다는 옛 관념으로 돌아가는 것이다. 그렇지만 모더니즘적 생각은 이 문제를 다른 방법으로 다룬다. 즉 우리에게 **디자인** 문제들의 바로 그 본성을 재개념화하라고 한다.

그렇지만 이 접근법을 검토하기 전에 유의할 것이 있다. 역사적인 자료들에 의지하기는 하겠지만, 내가 여기서 제공하고자 하는 것은 모든 모더니즘 사상가들이 지니고 있었던 견해가 아니며, 심지어 그 어떤 특정 사상가가 지니고 있었던 견해도 아니다. 오히려 여기서 목적은 그 운동을 전체로서 특징짓는 중심 관념들의 "합리적 재구성"을 제공하는 것이다.[5] 즉 우리의 일차적 관심은 그 무슨 특정 모더니즘 인물이나 학파의 실제 견해를 이해하는 데 있는 게 아니라, 오히려 그들의 진술로부터 **디자인**에 대한 어떤 설득력 있는 이론적 입장을 추출하려고 노력하는 데 있다. 따라서 모더니즘에 대한 우리의 "재구성"은 분명 특정 역사적 인물의 실제 견해와 실천에 대한 엄청난 과잉 단순화로 보일 것이다. 그렇지만 모더니즘적 관념들을 **디자인**에 대한 일반적 접근법으로서 철학적으로 검토하고자 한다면 이런 수준의 추상은 필요하다.

모더니즘이 **디자인** 문제들의 본성을 재개념화하는 첫째 방법 — 그리고 가장 대담한 방법 — 은 좋은 **디자인**을 위한 기준으로 상징적인 것 내지는 표현적인 것을 재해석하는 것이다. 아마 모더니즘 저술 중 고전적인, 가장 강력한 사례는 오스트리아 건축가 아돌프 로스가 쓴 「장식과 범죄」(Loos 1908)라는 에세이다.[6] 로스의 에세이는 동시대 소비재 취미에 대한 공격이다. 그는 소비재 취미가 "장식병"을 앓고 있다고 비난한다. 장식 내지는 치장은, 즉 물품의 실용적 목적과 아무 관련 없는 표현적 자질들은 거부해야 한다. 좋은 **디자인**은 — 로스의 설명이 시사하는바 — 그런 치장 없는 단순히 기능적이고 유용한 대상을 창조한다. 로스는 수많은 동시대인들이 고도로 장식적인 **디자인**을 즐긴다는 것을 인정한다 — 로스가 살면서 글을 썼던

빈은 그런 디자인이 지배하고 있었다. 그곳의 두 가지 주요 **디자인** 추세는 특정 역사 시기의 전통적이고 고도로 장식적인 양식을 이용했던 역사주의와 빈 분리파의 반동적인 아르누보 양식이었는데, 둘 모두 다소 야생적 형태의 장식에 몰입했다(Schorske 1980). 그렇지만 로스는 그러한 **디자인**이 비록 대중적이기는 해도 형편없는 **디자인**이라고 주장한다. 다른 식으로 말해보자면, 아마도 그는 고도로 장식적인 물품에 대한 취미를 가진 사람들은 **디자인**에서 악취미를 갖는 것이라고 말할 것이다.

로스의 에세이는 아주 논박적이며 (때로 간과되기는 해도) 풍자적인데, 장식을 질병이자 (제목처럼) 범죄라고 질책할 뿐 아니라 유행병이자 노예상태의 한 형태라고 질책한다. 이따금 그는 그냥 자기 견해를 진술하는 것 같다. 진술의 진리를 독자들이 즉각 알아차릴 거라고 확신하면서. 그는 "현대인은 모두 [이해할] 것이다"라고 공언한다(Loos [1908] 1970, 60).[1] 하지만 좋은 **디자인**은 장식을 삼간다고 하는 주장을 뒷받침하는 몇 가지 이유를 제공하기도 한다. 그중 첫째는 이렇다: 동시대인에게서, 혹은 로스의 표현으로 "현대인"에게서, 장식은 더 우월한 형태의 문화적 표현에 의해 지양되었다. 로스는 두 가지 관념을 이 주장의 바탕으로 삼는다.[7]

첫째 관념은 이렇다: 장식은, 그 모든 현시들에 있어, 인간 본성에 속하는 단일한 충동, 즉 에로스적 충동으로부터 출현한다. 예술 활동이 성 충동에 깊은 뿌리를 두고 있다는 생각은 로스의 세기말fin-de-siècle 빈에서 통용되고 있었다. 그곳에서 프로이트는 성 충동의 억압에 뿌리를 둔 인간 심리 이론들을 정식화하고 있었다. 관능적인 곡선을 가진 아르누보 양식 역시, 클림트와 실레 같은 분리파 예술가들의 작품에서 가장 유명하게 예시되고 있듯이, 명백한 에로스적 요소를 가지고 있었다. 로스는 에로스적 충동 개념을 확장하여 숙녀복 패션 같은 일상적 제품의 장식에 연결한다. 그가 말하기를, "남자에게 해법에 대한 갈망을 가슴속에 불러일으키고자, 여자는 옷을

[1] 아돌프 로스, 「장식과 범죄」, 『장식과 범죄』, 현미정 옮김, 미디어버스, 2018, 228쪽.

입었고, 남자에게 수수께끼가 되었다"(Loos [1898c] 2011, 63).[2] 로스가 보기에 여성 의복 장식의 쉼 없는 변화는 에로스적 매력을 생성하려는 이 항상적인 시도를 반영하고 있다.

로스의 둘째 관념은 이렇다: 에로스적 충동의 표현에 이용 가능한 수단은 어떤 주어진 문화와의 관계에서 더 좋을 수도 더 나쁠 수도 있다. 그리하여 로스는 일상 제품의 장식이 어떤 문화들에서는 에로스적 충동을 표현하기 위한 자연적이고도 적절한 발산이라고 주장한다(그가 든 사례는 전통적인 마오리 문화와 로스 자신의 오스트리아 시골의 농부 문화를 포함한다). 이 문화들에서 일상적인 사물을 장식하는 것은 그 사물을 더 호소력 있게 만드는 의미와 매력을 그 사물에 부여하는 타당한 방식이다. 그렇지만 로스는 자신이 있는 빈의 대도시 문화에서는 그것이 동일한 충동을 표현하기 위한 열등한 배출구라고 생각했다. 한때 일상적 사물의 장식에서 표현되었던 충동들은 이제 더 좋은 배출구를 가지고 있었다. 그가 말하듯이, 인류는(즉 동시대 유럽 문화는) "장식을 극복했다"(Loos [1908] 1970, 20[3]).8

로스의 설명은 **디자인**에 있어서 표현 내지는 상징성의 기준에 대한 재해석을 직접적으로 제안한다. 전통적으로 **디자이너**는 단지 기능할 대상을 어떻게 **디자인**할 것인지에 대해서만 걱정한 게 아니라, 대상이 무언가를 "말할" 필요가 있을 때 그 무언가를 "말할" 대상을 어떻게 창조할 것인가에 대해서도 걱정했다. 그리하여 **디자인** 산물의 기능적 차원 위에다가 **디자이너**는 필요한 메시지를 전달하고 대상을 더 매력적이고 욕망함 직한 것으로 만들어줄 장식의 상징적이거나 표현적인 층을 올려놓기 마련이었다. 모리스는 빅토리아시대 디자인에서 바로 이 장식의 층에 그토록 본능적인 반감을 가지고서 반응했던 것이다. 「장식과 범죄」에 나오는 로스의 아이디어는 **디자이너**의 이 추가적인 관심층을 그냥 제거해야 한다는 것이다.9

[2] 아돌프 로스, 「숙녀복」, 『장식과 범죄』, 현미정 옮김, 미디어버스, 2018, 103쪽.
[3] 로스 「장식과 범죄」, 227쪽.

「장식과 범죄」에 나오는 이야기는 아니지만, 장식을 거부하는 이 입장이 그렇다고 해서 **디자인** 제품의 표현적이거나 상징적인 차원을 제거되지는 않는다는 이야기를 꼭 해야만 한다. **디자인** 제품은 기능적 요소를 통해서 여전히 무언가를 "말할" 수 있을 것이고, 어떤 관념이나 내용을 표현할 수 있을 것이다. (**디자인** 제품은 장식 없이도 표현적이거나 상징적일 수 있다는) 이 개념은 디자인에 대한 모더니즘적 견해에서 핵심적이다. 이 개념이 없다면 모더니즘은 유용하지만 아무런 중요성이나 의미도 없는 제품을 생산할 수도 있을 것이다. 이런 급진적인 견해는 매우 비직관적일 것이다.[10] 하지만 모더니스트들은 장식의 제거를 **디자인**의 상징적이거나 표현적인 측면의 빈곤화가 아니라 풍부화로 보았다.

장식 없는 **디자인** 제품들은 정확히 어떻게 표현적이었는가? 여기서 핵심 아이디어는 그 제품들이, 발터 그로피우스가 말하듯, "우리 시대의 삶의 구체적 표현"이 될 거라는 것이다(Gropius 1965, 44; 또한 89 참조). 장식으로부터 자유로워진 **디자인** 생산물들은 Zeitgeist를, 즉 참된 "시대정신"을 표현할 것이다. 여기서 모더니스트들은 과거 문화 — 이집트, 그리스, 로마 — 의 위대한 건축이 이 각각의 문명을 특징짓는 특정 생활방식을 힘들이지 않고 표현하는 것처럼 보인다는 점에 주목했다. 그들의 생각은 이런 것이었다. 우리 시대에, 과거로부터 온 장식 양식을 이용하는 것으로는 우리 문화의 정신을 표현할 수가 없으며, 단지 그 정신을 흐려놓을 뿐이다. 그러한 장신구를 삼가고 기능적 디자인을 창조함으로써만 우리는 그리스 신전과 로마 포럼이 자신들의 시대를 표현했던 방식으로 우리 시대를 표현할 수 있을 것이다.[11]

건축사가 니콜라스 페브스너는, 모더니즘 운동의 기원에 대한 유명한 설명에서, 모더니즘 제품의 표현성에 대해 상세히 말했다.

우리가 그 안에서 살아가고 일하면서 또한 통달하고 싶어 하는 이 세계, 과학과 기술의 세계, 속도와 위험의 세계, 힘들게 투쟁하고 개인적

안전은 전혀 없는 세계의 창조적 에너지야말로 그로피우스의 건축[같은 모더니즘적 작품들]에서 찬미를 받는 것이다. 이것이 세계인 한, 그리고 이러한 것들이 그 세계의 야망과 문제인 한, 그로피우스(…)의 양식은 유효할 것이다. (Pevsner [1936] 2011, 163)[4]

페브스너가 말하기를, "오늘날의 현실"은 오로지 모더니즘 건축에서만 그 현실의 "완전한 표현"을 발견한다. 이 표현은 동시대 물질들과 방법들이 동시대 삶을 위해 기능적인 대상들을 생산하는 데 이용될 때 자연적으로, 불가피하게 출현한다. 이런 의미에서 표현성은 **디자인** 문제들의 기능적 요구사항들을 충족시키는 것의 거의 부산물로 산출된다.

「장식과 범죄」는 또한 모더니즘적 생각이 **디자인** 문제들을 단순화하는 둘째 방법을 예시한다. 즉 기능성의 기준과 아름다움 내지는 심미적 가치의 기준 사이에 개념적 연결을 확인하기. 로스가 장식을 거부한다고 했을 때, 우리는 그가 심미적 가치 또한 **디자인**과 무관한 것으로 일축하고 있다고 생각할 수 있을 것이다. 하지만 좋은 **디자인**은 무의미하다는 주장이 매우 비직관적이듯, 좋은 **디자인**은 아름답지 말아야 한다는 관념 역시 매우 비직관적이다. 따라서 로스는 장식에 대한 거부가 "금욕mortification"은 아니라고 유의하여 주장한다. 그저 쾌락이나 미학에 대한 청교도적이거나 금욕적인 포기가 아니라고. 오히려 그는 "현대인"은 실제로 단순하고 장식 없는 형태를 미학적 근거에서 선호한다고 주장한다. "나는 금욕하지 않아!"라고 그는 선언한다.[5] 그리하여 로스는 자신이 미학의 거부를 촉구하고 있다거나 또 하나의 양식을 묘사하고 있다고 보지 않으며, 소비재의 진정한 미학적 가치의 본성에 대한 철학적 발견을 제시하고 있다고 본다.

여기서 모더니즘은 사물의 기능성 내지는 목적 적합성이 아름다움

[4] 니콜라우스 페브스너, 『모던 디자인의 선구자들』, 안영진 외 옮김, 비즈앤비즈, 2013, 163쪽.

[5] 로스, 「장식과 범죄」, 228쪽.

내지는 심미적 호소력을 준다고 보는 오래된 전통에 접근한다. 로스는 "[대상의] 다른 부분과 조화롭게 어울리는 기능성의 정도를 우리는 순수한 아름다움이라고 일컫는다"라고 주장한다(Loos [1898a] 1982, 29[6]).[12] 이 전통은 고대 그리스까지 거슬러 확장된다. 가령 소크라테스는 "유용한 것이면 우리는 아름답다고 말한다"라고 주장한 것으로 전해진다.[13] 비록 이 견해가 18세기 말과 19세기 초의 철학적 사유에서 쇠퇴를 겪기는 했지만, 동시에 증기기관 같은 굉장한 기계들의 발전을 통해 더 넓은 맥락에서 활기를 되찾기도 했다. 움베르토 에코는 증기기관을 "기계에 대한 미적인 열광의 분명한 도래"라고 인용하고 있다(Eco 2005, 293[7]).[14] 1920년대에 독일 저자 쿠르트 에발트는 새로운 관점을 이렇게 요약했다. "근대적 기계는 순전히 기능적인 방식으로 제작된다. 가장 경제적인 — 즉 가장 완벽한 — 수단을 가지고서 주어진 일을 성취한다는 목적으로. 이 목적이 더 의식적으로 그리고 체계적으로 추구되면 될수록, 기계의 구성은 더 실천적으로 그리고 기능적으로 고안될 것이고 기계의 심미적 효과는 더 만족스러울 것이다"(Ewald [1925-6] 1975, 145).[15] 이 견해는 **디자인**에서 기능성의 기준과 심미적 가치의 기준 사이에 행복한 조화가 있다는 것을 함축한다. 다시금 좋은 **디자인**의 한 기준(이 경우, 심미적 가치의 기준)은 기능성의 기준을 충족시키는 것의 부산물로서 충족된다.

　디자인을 위한 매개적 기준이라고 불렀던 것과 관련해서 우리는 「장식과 범죄」에서도 유사한 움직임의 윤곽을 — 비록 덜 전개되긴 했지만 — 식별할 수 있다. 일반적인 의미에서 매개란 **디자인**이 우리의 생활 패턴 및 그 패턴과 관련된 더 넓은 사회적, 정치적 관심사들에 미치는 영향을 가리킨다. 로스는 일상적 대상들의 장식이 노동, 시간, 비용의 낭비이며, 그의 표현대로 "국민경제에 대한 범죄"(Loos [1908] 1970, 21[8])이기 때문에

[6] 로스, 「앉는 가구」, 『장식과 범죄』, 64-65쪽.
[7] 움베르토 에코, 『미의 역사』, 이현경 옮김, 열린책들, 2005, 393쪽.
[8] 로스, 「장식과 범죄」, 229쪽.

부적절하다고 제안할 때 이 영역을 건드린다. 그가 쓰기를, "장식은 허비된 노동력이고 그로 인해 허비된 건강이다"(22).[9] 놀랍도록 현대적인 울림을 갖는 구절에서, 로스는 패션이 줄곧 새롭지만 무의미한 장식 양식을 끊임없이 채택하는 것 때문에, 변하는 취미에 따라 가구를 몇 년에 한 번 교체하게 만드는 주기 때문에 야기되는 낭비를 한탄한다. 여기서 다시금 기능성의 목적과 인간 삶을 매개하는 목적들 사이에 모종의 상서로운 동조 내지는 연결이 있다고 하는 생각이 출현한다: 단지 기능적이고 유용한 제품을 생산함으로써 디자이너는 인간 삶의 직조를 향상시킬 것이다.

종합해서 본다면, **디자인** 문제에 대한 모더니즘의 "재개념화"에 대한 우리의 설명은 "형태는 기능을 따른다"라는 유명한 슬로건으로 멋지게 요약된다. 핵심 관념은 이렇다. **디자이너**가 단지 기능을 수행하도록 대상을 구성한다면, 표현, 심미적 가치, 매개는 노력 없이 뒤따르는 이를테면 "파생" 가치들이다.[16] **디자이너**는 기능이 문제일 때 믿을 수 있는 일반적 원리들에 접근할 수 있다고 하는 — 2장에서 탐구된 — 관념과 결합될 경우, 모더니즘적 전망의 매력은 분명해진다. 기능적 제품을 생산하는 데 초점을 맞춤으로써 **디자이너**들은 그들이 직면하는 문제들과 합리적으로 맞붙을 수 있다. 유용할 뿐 아니라 의미 있고, 사회적으로 진보적이고 아름다운 물질적 세계를 창조하면서.

3.3
모더니즘의 실패?

역사적 운동으로서 모더니즘은, 부드럽게 말해서, 대단히 논란이 많은 유산을 가지고 있다. 모더니즘의 좋은 **디자인** 개념은 20세기 초 건축과 소비재의 겉모습과 특징에 논란의 여지가 없는 영향을 미쳤으며, 모더니스트들이 선호하는 더 단순하고 꾸밈없는 형태들이 유행하게 되었다.[17]

• •
[9] 같은 글, 230쪽.

건축에서 모더니즘은 이른바 "국제양식"으로 귀결되었는데, 이는 오늘날 여전히 수많은 도시의 스카이라인을 지배하고 있다. 하지만 모더니즘 이론의 유토피아적 전망들은 **디자인** 발전을 추동하는 한 가지 힘이었을 뿐이다. (더 강력하지는 않더라도) 똑같이 강력한 힘은 **디자인**의 상업적 차원이었다. 로스와 그로피우스 같은 이론가들이 선언문을 쓰고 있을 때, 기업들은 예술가를 고용하여 **디자인** 부서를 운영하게 하고 익숙지 않은 제품들을 회의적인 대중에게 판매하느라 분주했다. "모던" 형태가 폭넓은 문화적 호소력을 얻기는 했지만, 시장은 좀 더 전통적인 장식 양식 또한 계속 요구했다.

예를 들어 토머스 하인이 『파풀럭스』(1986)에서 기록하고 있듯이 전후의 번창하는 미국은, 격분하는 모더니스트들의 항의에도 불구하고, 화려한 장식의 물질문화를 수용했다. 한 가지 사례는 1950년대 자동차를 위한 장식 사용이다. 자동차에는 제트기의 속도와 기술적 명성과 낭만을 떠올리는 장식 핀이 달렸다. 이러한 상업적 압력 하에서 모더니즘이 소중히 여기는 "좋은 **디자인**"의 이상들은 비현실적인 추상처럼 보일 수도 있었다. 이런 재담도 있었다. "좋은 디자인은 판매 상향곡선이다."[10]

시장에서 부르주아 취미로부터의 이러한 지속적인 반발에 더해서, 모더니즘은 내부로부터도 문제에 직면하고 있었다. 건축에서 르 코르뷔지에 같은 선도적인 모더니즘 인물들이 벌인 세간의 이목을 끄는 시도들이 비판을 받게 되었다. 이러한 실패 중 가장 유명한 것은 1950년대 초 세인트루이스에 건설된 프루이트 아이고 주거단지였다. 이 프로젝트는 서른세 동의 11층 고층빌딩으로 이루어진 것으로 모더니즘적 아이디어들을 대규모로 적용했다. 이 프로젝트가 "슬럼 지역"에 사는 사람들에게 향상된 생활 조건을 제공할 목적으로 디자인된 것이기는 했지만, 고층빌딩은 급속히 황폐화되었고 범죄의 온상이 되었다. 거주자들은 달아났고 당국은

● ●

[10] 레이먼드 로위(Raymond Loewy)의 말.

프로젝트를 복구하기보다는 철거하는 게 낫다는 결정을 내렸다. 첫 건물은 1972년 폭파되었다. 잘 알려진 것처럼 훗날 찰스 젠크스가 "모더니즘 건축이 사망한 날"로 일컬었던 사건(Jencks 1991, 23).[18] 이와 같은 실패에 뒤이어, 로버트 벤투리 같은 건축 모더니즘 비판가는 이제 디자이너의 "총체적 통제"를 찬양하기보다는 한탄했다(Venturi et al. 1977, 149). 미국 작가 톰 울프는 『바우하우스에서 우리 집까지』(1981)에서 이제는 철 지난 모더니즘 의 허세를 풍자했다.

아주 일반적으로 말해서, 이러한 추세들로부터 우리는 **디자인**에 대한 반동적인 이론적 입장을 재구성할 수 있다. 모더니즘 자체와 마찬가지로, 이 입장은 수없이 많은 변이들로 나타났다. 하지만 핵심에 있는 관념은 대중적 **디자인**과 반대되는 좋은 **디자인**이라는 개념을 거부하는 것이다. 이미 본 것처럼, 이 구분은 모더니즘의 심장부에 있다. 모더니스트들은 **디자인**이 해야 하는 것이라는 개념을 표명하며, 또한 필요한 종류의 제품을 실현할 수 있는 몇몇 방식을 적어도 대략적으로는 제공한다. 반면에 지금 논하고 있는 이론적 입장은 **디자인**의 규범적 개념을 피한다. 이 입장을 "포스트모더니즘"이라고 부르고 싶기도 하다. 하지만 이 용어는 너무 다양 하게 사용되어왔으며, 그래서 아마 이 용어를 이용하게 되면 혼란만 초래할 것이다. 더 중요하게는, 이 용어는 함정이 있는 용어로서, 모더니즘이 어떤 의미에서 "끝났다"는 것을 함축한다. 이는 모더니즘적 관념들이 여전히 무슨 타당성을 가지고 있는지 정말 완전 궁금하게 한다. 따라서 그 대신 **디자인**의 "다원주의적 개념"이라고 부르기로 하자.

이 견해에 대한 아주 강력한 설명은 버지니아 포스트렐의 책 『양식의 실체』(Postrel 2003)이다. 포스트렐의 책은, 비록 명시적으로 철학적이지는 않지만, **디자인**의 현 상태를 통해서 그리고 근대 유산의 운명을 통해서 사유하려는 일관되고도 다양한 지식을 갖춘 시도이다. 포스트렐은 우리의 시대가 "모더니즘 이데올로기를 전복"하는 "심미적 다원주의"의 시대라고 주장한다(13). 인류는 일상적 인공물을 장식해야 할 필요를 극복했다고

하는 로스의 생각과는 반대로 포스트렐은 소비재의 장식이 자연적이면서도 저항 불가능한 심미적 추동이라고 주장한다. 그리고 심미적 추동은, 그가 주장하기를, 전복적이다: 오늘날은 "'이것은 좋은 디자인이다'가 아니라 '나는 그것이 좋다'"가 적절한 어법이다(10). 모더니즘은, 심미적 가치의 참된 본성을 발견했다고 자처함에도 불구하고, 실제로는 단지 또 하나의 양식일 뿐이었다. 그가 촉구하기를, 우리는 **디자인된** 품목을 음식을 취급하듯 취급해야 한다. "요리사가 아니라 식사하는 사람이 무엇이 작동하는가에 대한 심판자다"(7). 포스트렐의 견해에서, **디자인**은 "좋은 **디자인**"을 생산하기 때문이 아니라 각각의 모든 취미를 확실히 만족시킬 엄청나게 많은 사용자 지정 옵션을 제공할 역량 때문에, 황금기를 구가하고 있다.

디자인 작가 게르트 젤레Selle(1984)는 약간 다른 방향에서 유사한 견해에 도달한다. 그는 **디자인** 엘리트의 "좋은 **디자인**" 개념에 못 미치기에 "조잡한" 내지는 추한 것으로 폄하되는 평범한 일상적 대상들을 옹호한다. 이것들은 모리스와 그로피우스가 반발했던 종류의 아주 장식적인 제품들이다. 이러한 대상들에 대해 모더니즘이 말할 수 있는 최선은 비뚤어진 방식으로 — "키치"로 간주되는 경우에, 즉 너무나도 웃기게 끔찍하고 저속하다는 바로 그 이유로 즐기는 경우에 — 즐길 수 있다는 것이다. 이러한 견해에 반대하여 젤레는 이렇게 쓴다. "절대적인 '좋은 취미'라는 것은 그저 존재하지 않는다. 그것은 오로지 사회적 출발 지점이라는 기준과 관련해서만 존재한다. 즉 자신의 취미에 따라서 살아가는 모든 사람은 '좋은 취미'를 갖는 것이며, 이는 물론 또 다른 '좋은 취미'와 구별될 수 있다"(1984, 49). 포스트렐과 마찬가지로 젤레는 모더니즘이 보편적인 인정을 얻지 못했음을 강조한다. 이른바 "좋은 **디자인**"을 촉진하려는 모더니즘적 시도들은, 그가 말하기를, "허공으로 곤두박질"쳤으며 "눈부시게 극복되었다."

포스트렐과 젤레 같은 의견은 강력하다.[19] 결국, 앞에서 언급했듯이, **디자인**에 대한 모더니즘적 접근이 보편적 인정을 얻지 못했다는 것은 참이다. 모더니즘적 이상에 못 미치는 것처럼 보이지만 포스트렐과 젤레가

칭송하는 "키치적인" 일상적 대상들이 매력적이고 심미적으로 만족스러운 것일 수 있다는 것 또한 참이다. 그렇지만 이 저자들이 결론을 내리듯 이러한 사실들이 모더니즘 내지는 좋은 **디자인**이라는 바로 그 개념을 약화시키는지는 의문이다. 이와 관련하여, 포스트렐과 젤레가 제공하는 논변들은 좀 이상한 데가 있다.

이는 모든 취미는 똑같이 유효하다라는 관념이 "사실적인 것의 규범적인 힘으로 승리를 거두었다"(1984, 52)라는 젤레의 언급에서 잘 드러난다. 이런 생각인 것 같다. 즉 사람들이 상이한 종류의 **디자인** 제품을 선호하며 무엇이 좋은 **디자인**을 구성하는지에 대해 합의에 이르지 않는다는 사실은 좋은 **디자인** 같은 건 없다는 결론을 증명하며, 적어도 지지한다. 하지만 이 "사실적인 것의 규범적인 힘"이라는 건 실로 이상한 힘일 것 같다. 왜냐하면, 사람들이 **규범적** 진술을 거부한다는 기술적 사실이 어떻게 그 진술이 거짓임을 보여줄 수 있다는 말인가? 한 가지 유비로, 우리는 "도둑질은 나쁘다"라는 주장을 생각해 볼 수 있을 것이다. 큰 규모의 사람들 집단이, 혹은 심지어 한 문화 전체가 그 주장을 거부한다는 사실은 그 자체로 그 진술이 참인지 참이 아닌지와 관련해 아무런 상관도 없는 것 같다. 오히려, 그 진술이 참인지 거짓인지를 결정하기 위해서는 그 진술을 지지하거나 반대하는 이유들을 고찰해야만 할 것 같다. 달리 하는 것은 철학자들이 "자연주의적 오류"라고 부르는 오류를 저지르는 것이다. 그렇다는 것으로부터 그래야만 한다는 것으로 잘못된 추론을 하는 것. 이점을 달리 표현해보자면, 포스트렐과 젤레가 제안한 이 "모더니즘의 거부"는 실제로는 모더니즘의 거부가 전혀 아니며, 단순히 — 좋은 **디자인**에서 대중 **디자인**으로의 — 주제의 변경일 뿐이다.

이와 관련하여, 포스트렐과 젤레가 모더니즘을 거부할 때 "취미"라는 것을 통해서, 혹은 무엇이 아름다운가 내지는 심미적으로 호소력이 있는가와 관련된 선호를 통해서 논의를 제시한다는 데 주목할 가치가 있다. 이것은 모더니즘에 대한 전면적 거부들에 있어 전형적이다: 또 다른 비판가는

모더니즘을 "독단적이고 체계화된 심미적 선택들의 집합"이라고 묘사한다 (Brolin 1976, 13). 미학으로의 이 초점 이동은 모더니즘에 대한 거부를 더 그럴듯하게 만들어주는데, 왜냐하면 심미적 선호들은 다르다는 것이 수용된 지혜이고 "취미는 설명할 수 없다"는 것이 공동의 격언이기 때문이다. 그렇다고 하더라도(우리는 6장에서 그게 그렇지 않다는 걸 볼 텐데), 아름다움 내지는 심미적 가치가 **디자인**을 위한 한 가지 기준이기는 해도, 결코 유일한 기준은 아니며, 모더니스트들은 그들의 좋은 **디자인** 개념을 오로지 심미적인 선택으로서 보지 않았다. 오히려 그들은 좋은 **디자인** 개념이 동시대 삶 전체에 대한 고려, 특히 그 안에서 장식의 자리에 대한 고려에서 나온다고 보았다. 모더니즘적 비전에 대한 거부라고 한다면 이러한 고려를 한낱 그것의 한 측면이 아니라 전체로서 문제 삼아야 한다.

앞서 했던 지적, 즉 모더니즘은 기술적 견해가 아니라 규범적 견해라는 지적으로도 제안된 그 모더니즘 거부가 실패한다는 보여주기에 충분하다. 그렇지만 더 말해볼 수 있다. 지금까지 우리는 포스트렐과 젤레 같은 모더니즘 비판의 핵심 전제를 인정해왔다. 그 전제란 모더니즘의 좋은 **디자인** 개념이 대중에 의해 거부되었다는 — 대중에 의해 "전복"되었고, 젤레의 표현으로 "눈부시게 극복되었다"는 — 것이다. 모더니즘에 대한 논의에서 한 가지 공통적인 주제는 그것이 저속한 부르주아 내지는 상위 중간계급에 대한 반동적인 타격으로서 "예술적이고 지성적인 엘리트들"에 의해 구상되었다는 것이다(Brolin 1976, 20). 즉 일단 대량생산된 품목이 중간계급에게 널리 이용 가능해지자, 그들의 자연적인 장식 취미를 제한하기 위해서, 문화보다 돈을 더 많이 가진 사람들에게 분수를 알게 해주려는 방법으로, 모더니즘을 지어냈다고 하는 생각인 것이다. 대중들은 모더니즘 **디자인**을 실제로는 원하지 않았다 — 그들은 그것을 은밀히 혐오했다. 하지만 자신들의 사회적 위치에 자신이 없어서 엘리트의 지시를 따라야만 한다고 느꼈다. 그래서, 톰 울프가 말하듯이, 모더니즘 **디자인**이 제안되었을 때, 그들은 "그것을 남자답게 받아들였다"(Wolfe 1981, 143).[20] 하지만

"인민들the people"이 실제로 장식적 디자인을 원했으며 모더니즘 **디자인**을 거부했다는 게 사실일까?

대부분의 것들이 그렇듯 분명 **디자인**에도 선호의 다원성이 존재한다. 하지만 이 불일치는 얼마나 철저한가? 모더니즘 비판가들은 모더니즘의 실패를 강조하지만, 성공은 무시하는 경향이 있다. 수많은 모더니즘적 창조물이 반박의 여지가 없는 "**디자인** 고전"이 되었다(Parsons 2013, 621). 해리 벡의 너무나도 명쾌한 런던 지하철 시스템 지도를 생각해보라. 1950년대에 잠시 폐기되었지만, **대중적** 요구로 인해 복귀하게 되었다. 오늘날 이 지도는 모던 그래픽의 아이콘이며, 전 세계 지하철 지도 대부분의 모형이다(Forty [1986] 2005). 또는, 애플이 생산한 제품들의 대중성을 생각해보라. 그 제품들은 모더니즘 원리들을 현시한다.[21] 물론 칭찬을 듣는 데 실패한 모든 **디자인** 사례를 찾는 것은 쉽다(모더니즘의 실패에 대한 논의들이 건축에 초점을 맞추는 경향이 있다는 것은 주목할 만한 일이다). 그리고 벡의 지도 같은 모더니즘의 성공작들에 대해서도 반대자들은 있다. 하지만 이런 근거들로 **디자인**에 대한 접근법으로서 모더니즘을 거부하는 것은 어떤 과학이론들이 실패한다거나 모두가 수용한 과학이론은 결코 없었다는 이유에서 과학적 방법을 거부하는 것과도 같을 것이다.

어쩌면 더 중요하게도, 모더니즘 **디자인**의 제품만이 아니라 모더니즘의 원리들 역시 지속적인 호소력과 영향력을 가졌다. 다시금 2장에서 언급한 디터 람스의 열 가지 "좋은 **디자인**의 원리들"을 생각해보자. 그곳에서 우리는 이 원리들을 방법론적 원리라고 말하기보다는 **디자인** 목적이나 목표에 대한 묘사라고 말하는 게 어쩌면 더 낫다고 지적했다. 이 목적들에 관하여 람스가 하는 말 속에서 모더니즘 사고의 영향을 보는 것은 쉬운 일이다. 예를 들어, 유용성에 관하여 그는 이렇게 말한다. "어떤 목적을 충족시키는 제품들은 도구와도 같다. 그것들은 장식적 대상도 아니고 예술작품도 아니다. 그러므로 그것들의 디자인은 중립적이면서도 절제된 것이어야 한다"(Lovell 2011; 또한 Rawsthorn 2008 참조).

물론 이와 같은 모더니즘에 고무된 관념들을 거부할 **디자이너**도 있을 것이다. 그렇지만, 몇몇 영향력 있는 **디자이너**들이 계속해서 그러한 관념들을 고수한다는 사실은 적어도 그 관념들이 보편적으로 수용되지 않는다는 이유에서 묵살되는 것보다는 그것들의 장점에서 진지하게 고려될 자격이 있다는 것을 시사한다. 보편적 수용이 어떤 원리를 참되거나 타당한 것으로 인정하기 위한 기준이라면, 우리는 그 어떤 원리도 인정하지 않게 될 것이다. 더 나은 접근법은 **디자인**에 대한 모더니즘적 접근을 지지하여 제출된 논변들을 면밀히 검토하는 것이다. 이제 우리는 바로 이 과제로 방향을 돌려야 한다.

앞 장에서는 모더니즘적 생각에 의해 제안된 **디자인** 문제에 대한 매혹적이고 대담한 재해석을 스케치했다. 이 장에서 우리는 이 접근법에 대한 비판적 검토를 시작할 것인데, 모더니즘적 생각의 가장 특징적인 움직임 중 하나를 출발점으로 삼으려고 한다. 즉 장식을 거부함으로써 **디자인** 문제의 표현적 내지는 상징적 본성을 단순화하기. 이것은 로스의 유명한 에세이 「장식과 범죄」를 통해 고무된 움직임이다.

모더니즘의 장식 거부는 많은 비판을 받아왔다. 지난 세기에 이 비판은 **디자인** 제품의 상징적이고 표현적인 차원에 대한 연구에 동기를 부여했으며 동시에 그 연구를 통해 동기를 부여받았다. 다양한 분과의 이론가들이 동시대적 삶에서 소비재들이 — 그 자체로건 정치, 경제, 인간 본성, 사회 등에 관한 더 넓은 질문들과 관련해서건 — 갖는 의미를 설명하려고 노력해 왔다. 그렇다면, **디자인**에서 의미에 대한 모더니즘적 접근법을 평가하기 위한 좋은 출발점은 이러한 연구들이 일상적인 **디자인** 제품의 의미에 관해 어떤 이야기를 하고 있는지 검토하는 것이다.

디자인의 의미들

이미 보았듯이, 모더니즘적 견해는 장식을 거부하면서 **디자인**으로부터 표현이나 상징성을 추방하지는 않는다. 표현이 **디자인**의 기능적 측면을 통해 관리되는 한, **디자인** 대상들이 표현적일 수 있다는 것을 허용하니까. 그렇지만 그 견해는 **디자인**의 표현적 내용을 그 견해가 태어날 때의 "시대정신^{Zeitgeist}"으로 실로 협소하게 제한한다. 이 제한이 너무 협소하다는 관념은 **디자인** 제품의 표현적 본성 내지는 의미를 분명히 하려고 노력했던 20세기 사회과학의 광범위한 이론가들에 의해 강화된다.[1]

아마도 이 영역에서 가장 영향력 있는 접근법은 미국의 사회학자 소스타인 베블런에게서 오는 것 같다. 『유한계급론』([1899] 1994)에서 그는 소비재에 대한 사회적 관심을 분석했다. 베블런은 인간이 자기 지위를 전시하려는, 자신이 사회적 위계 안에서 일정한 등급을 차지하고 있음을 타인들에게 알리려는 내재적 욕망을 갖는다고 믿었다. 베블런이 생각하기로는, 근대 사회에서 사람들은 소비재 — 종종 실용적 관점이나 심미적 관점에서 볼 때 아주 쓸모없는 소비재 — 구매를 통해 부를 전시함으로써 그렇게 한다. 베블런이 말하는 이 "과시적 소비"는 문제의 그 제품이 바로 쓸모없기 때문에 구매자가 남아도는 재정적 부를 가지고 있으며 따라서 상위의 사회적 등급에 속한다는 신호를 보낸다. 베블런의 분석은 우리가 소비재를 단지 심미적 가치 때문이 아니라 사회적 신호로서 즉 지위의 표시로서 가치 있게 여긴다는 것을 시사한다.

소비재를 개인이나 집단으로 하여금 계급 구별을 할 수 있게 해주는 것으로 이해하는 것은 또한 프랑스 사회학자 피에르 부르디외의 저작에 있는 주제이기도 하다. 부르디외가 말하기를, "사회적 주체들은 아름다운 것과 추한 것, 탁월한 것과 천박한 것 사이에서 그들이 하는 구별에 의해 구별되는데, 여기서 그들의 위치는 객관적 분류 속에서 표현되거나 드러난다"(Bourdieu 1984, 6). 부르디외는 물질적 재화와 예술에 대한 선호는 한

사람의 "문화자본" — 즉 문화의 본질적 요소들에 대한 그 사람의 이해와 관심 — 의 지표로서 읽힌다고 주장했다. 그것은 자신의 지위를 표시하는 것들에 지불할 수 있는 능력에 불과한 것이 아니다. 부르디외에게 일정한 유형의 "기품 있는" 재화를 알아보고 해석할 수 있는 능력 그 자체가 사회적 지위를 확립하는 방법으로서 역할한다. 그가 말하듯, "취향은 분류하고, 분류하는 자를 분류한다"(6).[1]

이 설명들은 사회적 관계를 통해 소비재 이끌림을 분석하고 있다. 범위가 사뭇 더 넓은 또 다른 이와 같은 설명으로는 인류학자인 메리 더글러스와 배런 이셔우드의 작업을 들 수 있다. 『재화의 세계』(Douglas and Isherwood 1979)에서 그들은 지위를 주장하려는 개인주의적 욕망 너머로 확장되는 사회적 힘들을 통해 소비재의 의미를 본다. 더글러스와 이셔우드는 소비재와 사회적 의례의 연관을 이끌어낸다. 인류학에서, 사회적 의례들 — 예를 들어, 제의들이나 종교의식들 — 은 한 문화의 범주들과 가치들을 가시화하고 분명하게 만드는 방식으로서 이해된다. 인류학자들은 통상 다른 문화의 물질적 재화를 이 의례들과 연결하여, 이 문화들이 "사회적 관계를 만들고 유지하는"(39) 방식으로서 이해한다. 더글러스와 이셔우드가 말하기를, "재화는 의례적 부가물이다. 그리고 소비는 막 떠오르는 사건들의 흐름에서 의미를 만들어내는 것을 주된 기능으로 삼는 의례 과정이다." 이들은 수단의 누에르족 문화의 사례를 제공한다. 이 문화는 소의 소유와 교환을 통해 사회관계를 구조화한다. 소는 사회적 지위의 핵심 표지이다. 하지만 소의 의미는 이보다 훨씬 더 확장된다. 누에르족 삶의 사실상 모든 측면이 어떤 방식으로 소와 관련된다.

더글러스와 이셔우드는 물질적 대상에 대한 이러한 견해가, 다른 문화들에 대한 인류학적 설명에서 "사실상 공리적"이면서도, 왜 우리 자신의

[1] 피에르 부르디외, 『구별짓기: 문화와 취향의 사회학 上』, 최종철 옮김, 새물결, 2006, 30쪽.

물질적 소유에는 적용되지 않는지 묻는다. 그들은 현대 서양의 소비에 인류학적 견해를 적용함으로써 이러한 비일관성을 고치려고 한다. 이 견해에서, 집 같은 소유물은 단지 기능적 장치 — 르 코르뷔지에의 그 유명한 표현처럼, "살기 위한 기계" — 에 불과하지 않다. 집은 단지 소유자의 물질적 재화를 보관하고 소유자를 비바람으로부터 보호해주는 것에 불과하지 않다. 또한 집은 단지 지위를 보여주거나 이웃들에게 시샘이나 존경을 자아내는 방법에 불과하지 않다. 집은 또한 개인의 가치들을 가시적인 방식으로 표현한다. 유산 가옥은 과거에 대한 헌신을 알린다. 풀장이 있는 집은 여가와 전원에 대한 사랑을 알린다. 넓은 개방형 주방이 있는 집은 격식 없는 사교활동에 대한 욕망을 만질 수 있게 한다. 집은 또한 소유자를 일군의 사회적 관계들 안으로 집어넣는다. 그를 하나의 공동체 안에 넣고 다른 공동체로부터 배제하면서. 끝으로 집은 다양한 종류의 사회적 상호작용을 가능하게 만들면서 또 어떤 다른 상호작용들은 배제한다. 보도로 문이 난 집은 거리 및 이웃들과의 상호작용을 허용하는 반면에 거리에서 물러나 널찍한 잔디밭 뒤에 있는 집은 그 반대다. 더 넓은 방식으로는, 집의 크기와 레이아웃이 어떤 종류의 모임을 집주인이 주최하는지를 결정할 것이고 따라서 어떤 종류의 사회적 상호작용에 참여할 수 있는지를 결정할 것이다. 그렇다면 주택 구입에 연루된 선택은 기능이나 지위에 대한 고려들을 훨씬 넘어선다. 그것은 우리의 삶을 형성하는 데 도움이 되는 종류의 가치들을 반영하는 선택이다. 다시 말해서 주택 구입은 — 인류학자들이 연구한 다른 문화들에서 종교의식이 그들의 삶의 방식에 의미와 구조를 부여하는 것과 동일한 방식으로 — 우리가 세계에 의미와 구조를 부여하는 "의례 과정"이다.

우리가 어떤 의미에서는 우리가 믿는 것을 정의해줄 소비재를 구한다는 아이디어를 알아차린 다른 사상가들도 있다. 그들은 소비재가 우리 자신의 자기 이해 내지는 우리가 누군지의 감각과 맺고 있는 관계를 강조한다. 헤르베르트 마르쿠제Marcuse(1964, 9)가 말했듯이, "사람들은 그들의 상품

안에서 자기 자신을 알아본다. 사람들은 그들의 자동차, 하이파이 세트, 층 나눔 주택, 주방 설비 안에서 그들의 영혼을 발견한다." 어빙 고프먼은, 자기 인상의 투사 과정에 대한 고전적 연구인 『자아 연출의 사회학』(Goffman 1959)에서, 이 과정 안에서 물질적 소유와 물질적 환경이 떠맡는 역할을 인정한다(22). 어떤 이론가들은 개인 정체성 표현을 다시금 베블런과 부르디외 같은 이론가들이 묘사한 유형의 계급 구별로까지 연결시킨다. 한 저자가 말하듯이, "욕망은 총체적 자기 신뢰 내지는 심지어 사회적 단절이라는 의미에서 유일무이해지려는 게 아니라 개별성의 투사를 통해 사회적 지위, 수용, 소속감을 성취하려는 것이다"(Jens 2009, 331).

다른 이들은 소비자주의에서 작용하는 상이한 심리학적 힘들을 지적했다. 프랑스 이론가 롤랑 바르트는 『신화론』(Barthes [1957] 1972)에서 일상적인 대상들과 사건들에 대한 대중적 이끌림의 숨은 원천들을 탐사했다. 1950년대 중반의 자동차 시트로엥 DS와 관련해서 바르트는 그것이 보는 이에게 "하늘에서 떨어진" 것처럼 보인다고 썼다. "통상적인 사람의 조립 작업"의 흔적이 없는 자동차의 부분들은 "오로지 그것들의 경이로운 형태 덕분에 통합되어 있는 것처럼 보인다". 이 마법 같은 대상은 우리에게 "자연 위에 있는 어떤 세계의 전령"(88)으로서 나타난다. 안락함에 대한 우리의 욕망을 충족시키는 것 말고는 아무런 목적이나 의미도 없는 세계 말이다. 바르트는 이 대상 — 우리의 쾌락에 바쳐진 완벽한 비역사적 세계의 구현물 — 이 "프티부르주아적 출세의 바로 그 본질"(90)을 나타낸다고 말한다. 출세 지향적인 중간계급의 꿈은 자연과 사회에 대해 자신의 권력을 단언하는 것, 자연과 사회를 자신의 의지를 따라 구부리고 그것들로부터 안락함, 안정, 번영을 수확하는 것이다. 바르트가 말하기를, 시트로엥이 소비자를 구슬리는 것은 그것이 바로 이 꿈, 손에 잡히는 형태로 제작된 "소유 가능한" 이 꿈이기 때문이다.

이 기본 주제 — 우리가 **디자인**에 이끌리는 것은 **디자인**이 깊게 간직된 꿈과 모티브를 건드리거나 표현하기 때문이라는 것 — 는 수많은 변이들로

전개되었다. 어떤 저자들은 **디자인** 대상들이 어떻게 우리의 열망이 아니라 우리의 두려움에게 말할 수 있는지를 강조한다. 예를 들어 "예스러운quaint" 장식 물품에 대한 대니얼 해리스의 에세이를 생각해보자. 예스러운 것은 의도적으로 오래되어 보이도록, 그래서 진정으로 시골풍으로 보이도록 구성된 가구 같은 것들을 아우른다. 그런 가구는 때로 그러한 모습을 얻기 위해 의도적으로 흠집을 내거나 "해짐distressed" 처리를 한다. 해리스가 주장하기를, 예스러운 것에 대한 우리의 사랑은 "영원한 현재의 덫에 빠진 문화의 불만, 모든 것이 완전 새롭고, 먼지 하나 없이 깨끗하고, 스티로폼 땅콩을 넣고 수축 포장되어 있는 문화의 불만을 표현한다"(Harris 2001, 35). 바르트가 이 세상 것이 아닌 듯한 완벽한 대상의 매력을 고찰하는 곳에서 해리스는 그러한 대상이 갖는 괴롭거나 불안스러운 측면에 초점을 맞춘다. 합쳐보면 이 두 사례는 **디자인** 대상에 대한 우리의 이끌림이, 하위의식적 믿음과 감정의 산물일 경우, 얼마나 복잡할 수 있는지를 잘 보여준다.

소비재에 대한 우리의 이끌림에 대한 또 다른 설명, 사회학자 콜린 캠벨Campbell(1989)의 설명은 유사한 근거지를 살피고 있지만 쾌락 개념을 전경에 놓는다. 캠벨이 보기에 우리가 소비재와 맺는 중심 관계 — 동시대 소비자 행동의 본성을 설명하는 데 가장 효과적인 관계 — 는 유쾌한 환상의 관계이다. 그가 말하듯이, "개인들은 제품에서 만족을 구한다기보다는 연상된 의미들을 가지고서 그들이 구축하는 자기환영적 경험에서 오는 쾌락을 구한다"(89). 우리는 새로운 **디자인** 제품을 새로운 경험과 가능성에 대한 백일몽을 위한 기회로 이용한다. 이 백일몽은 문제의 그 대상에 대한 갈망을 생성한다. 하지만 그것은 그 자체로도 유쾌하며, "실제" 쾌락의 향유에는 보통은 부재하는 종류의 통제를 제공한다. 캠벨의 견해에 따르면, 새로운 소비재에 대한 특별히 상상적인 향유는 근대 소비자 욕망의 핵심 자질을 — 그것의 그 소진 불가능해 보이는 본성을 — 설명한다. 욕망된 물품을 획득하자마자 그것은 더 이상 우리 환상의 완벽한 금도금한 대상이 아니라 그저 현실의 대상이니까. 그리하여 디자인 제품의 실제 획득은

"필연적으로 환영이 깨지는 경험"이다. 그것이 다하는 순간 우리는 또 다른 아직 획득되지 않은 욕망의 대상으로 나아간다(86).

다 합쳐보면, 이러한 연구는 소비재의 상징적이거나 표현적인 차원에 대한 복잡한 그림을 제공한다.[2] 이러한 이론들 전부를 받아들이지 않을 수는 있겠지만, 최소한 이러한 설명은 모더니즘적 견해가 기껏해야 이 차원에 대한 빈약한 개념을 제공한다는 비판을 지지해주고 있다.

4.2
표현과 에로스

소비자주의에 대한 이런 연구들로부터 출현하는 **디자인** 의미의 복잡한 그림은 계몽적이면서도 중요하다. 그렇지만 그 자체로 그것은 좋은 **디자인**은 오로지 시대정신Zeitgeist을 표현한다는 모더니즘의 근본적 주장을 약화시키지 못한다. 왜냐하면 그 주장은 기술적 주장이라기보다는 규범적 주장이기 때문이다. 즉 그 주장은 이런 것이다: 다른 것들을 표현하기 위한 제품을 사람들이 **실제로** 가치 있게 여긴다고 해도, 그렇게 하지 **말아야 하는** 타당한 이유가 있다.[3] 이를 보기 위해서는 다음과 같은 것을 상기하기만 하면 된다. 즉 로스는 그가 살고 있는 사회의 물질문화에서 사치스러운 장식과 지위 표현의 인기를 잘 알고 있었다. 실로 그는 그 자신의 견해가 갖는 우상파괴적 본성을 한껏 즐기고 있다. **디자인**에서 표현에 반대하는 그의 주장을 평가하기 위해서는 그 주장을 지지하는 데 사용될 수도 있을 논변들을 살펴볼 필요가 있다.

이미 보았듯이, 로스 자신이 한 가지 그와 같은 논변을 제시한다: 그는 장식에 있는 "에로스적 충동"의 표현을 거부하는데, 왜냐하면 이 충동은 이제 더 효과적인 배출구가 있기 때문이다. 앞 절에서 스케치한 소비재의 의미에 대한 오늘날의 이해에 비추어 볼 때 처음에는 로스의 주장을 진지하게 취급하는 것조차 어려워 보인다. 거기서 출현하는 커다란 그림의 몇몇 세부와 관련해 논쟁이 있을 수는 있겠지만, 그것을 하나의 전체로서 바라보

면서 소비재에 대한 욕망에는 모종의 유사-성적인 충동 말고는 들어 있는 게 없다고 주장하기는 힘들다.

그렇지만 로스의 "에로스적 충동erotic impulse"에 대한 좀 더 면밀한 조사가 여기서 도움이 된다. 우리의 귀에 영어 낱말 "erotic"은 본래부터 육욕적인 함축을 갖는다. 그래서 그것은 여실한 섹스 표상을 정신에 불러일으킨다. 가령 "에로문학erotic literature"이나 "에로물erotica"에서 그렇듯. 그렇지만 로스는 에로스를 탁월하거나 가치 있는(혹은, 그리스인들이 말하곤 했듯, 아름다운) 것으로 여겨지는 어떤 것에 대한 갈망이라는 원래의 그리스적 의미로 사용한다. 그리하여 로스의 "에로스적 충동"은 단지 성적 욕망의 충동에 불과한 게 아니라 자신을 돋보이게 만들고 주목을 받고 그리하여 남들에게 매력적으로 보이려는 보다 근본적인 욕망이다.[4] 이는 여자들의 패션이라는 맥락에서 장식을 논하는 곳에 나온다. 앞서 이야기했듯이 그는 여자들의 패션을 남자들의 주목을 받으려고 하면서 서로 경쟁하는 여자들이 사용하는 방법으로 본다.[2] 그렇다면 로스의 견해는 제대로 진술할 경우 다음과 같다: 장식의 채택은, 그 바탕에서는, 남들에게 주목을 받고 호소할 수 있도록 하면서 자신의 가치 있는 본성을 전시하려는 시도이다.

그렇지만 이미 보았듯이 소비재의 의미에 대한 오늘날의 설명들은 **디자인**이 아주 많은 다양한 것들을 표현하는 데 봉사한다는 것을 시사한다. 모든 장식이 자신의 가치 있는 본성을 전시하려는 이와 같은 충동에 뿌리를 두고 있다고 말할 수 있는가? 가령 우리가 사회적 지위를 표현할 수 있게 해주는 **디자인** 제품들에 이끌린다고 하는 베블런의 관념을 생각해보자. 지위를 광고하려는 욕망은 군중과 떨어져 서 있으려는, 감탄과 관심을 받을 가치가 있는 구별되는 개인으로서 주목을 받으려는 욕망이다. 개인의 정체성을 표현할 수 있게 해주는 장식 사용이라는 관념은 로스의 설명에 한층 더 분명하게 들어맞는다. 나는 의도된 목적을 위해 잘 기능할 뿐

* *

[2] 본서 3.2절 참조.

아니라 내가 실제로 흥미롭고도 구별되는 사람이라는 것을 보여주는 제품을 욕망한다. 나는 나의 가구들이 가령 내가 품위 있는 사람이라는 것을 혹은 과거의 유산을 가치 있게 여기는 사람이라는 것을 알려주기를 원한다.

문화적 가치들을 표현하거나 구체화하는 "의례적 부가물" 같은 인류학적인 소비재 개념은 어떤가? 다시금 여기서도 가치 있는 본성을 전시하려는 욕망을 열쇠로 보는 것이 그럴듯해 보인다. 나는 과거의 유산 내지는 어떤 종류의 비공식적인 사회적 공동체를 가치 있게 여기고 있으며, 어떤 집이 이를 내보여줄 특징들을 갖기 때문에 그 집을 사기로 한다. 이것이 반드시 베블런적 의미에서 지위를 보여주려는 시도인 것은 아니다. 하지만 그것은 자기 자신의 중요한 측면을 — 자신의 가장 중요한 믿음과 가치를 — 전시하려는 시도이다. 다시금 이것은 자신의 가치 있는 본성을 전시하려는 시도이다.

우리는 또한 우리가 야망을 품은 부르주아의 이상을 표현하는 우리의 자동차 사례와 안락함 내지는 안심의 관념을 표현하는 예스러운 대상들 사례를 생각해볼 수 있다. 여기서도 또한 이러한 대상들에 대한 우리의 이끌림은 그 대상이 매력적이거나 가치 있는 어떤 것을 전시한다는 데 바탕을 두고 있다고 말할 수 있을 것이다. 즉 우리가 바라는 대로의 — 자동차의 경우라면 이성과 과학에 의해 길들여진, 혹은 예스러운 것의 경우라면 건강하고 헌신적인 공예가들로 여전히 가득한 — 세계라는 감각을. 캠벨의 소비자주의 이론의 경우도, 좀 더 일반적인 방식으로, 유사한 연결을 지을 수가 있다. 즉 우리는 우리의 모든 욕망들이 충족되는 세계를 꿈꿀 수 있게 해주는 대상들에 이끌린다. 소비자주의는 표현적인 질을 통해서 그와 같은 환상을 채우는 재화와 용역을 생산한다. 세계를 그렇게 되었으면 하고 갈망하는 대로 일별할 수 있게 해주면서 말이다.

이 다양한 경우들에는 분명 중요한 차이가 있다. 어떤 경우 일차적으로 전시되는 것은 한 사람의 가치 있는 본성이다. 다른 경우는 범위가 더 넓은 어떤 것(아마도, 공동체나 문화)의 가치 있는 본성이다. 하지만 모든

경우 디자인의 표현적 차원을 추동하는 기본 충동은 동일하다. 어떤 것의 가치 있는 본성을 "내보임"으로써 그것을 매력적으로 만들려는 욕망. 로스가 보기에 장식 일반이 에로스적 충동에 뿌리를 두고 있다고 할 때, 그건 바로 이런 의미에서다.

4.3
더 좋은 실현 논변

지금까지 우리는 표현적 장식에 대한 로스의 거부의 첫 부분, 즉 **디자인**의 표현적 차원은 에로스적 충동의 현시라는 관념을 검토했다. 그의 견해의 둘째 부분은 이렇다. **디자인**의 표현적 차원은 또한 에로스적 충동의 **차선**의 현시이다. 즉 사람의 가치 있는 본성을 전시하는 더 효과적인(로스의 표현으로는, "더 세련되고, 더 섬세한"[3]) 방법들이 있다.

이 다른 배출구란 무엇일까? **디자인**의 표현적 차원이 개인의 가치 있는 본성을 전시하는 것을 목적으로 하는 경우들을 우선 고려해볼 때, 한 가지 대답은 바로 그 사람의 (신체적이거나 지적인) 활동이다.[5] 이에 대해 두 가지 이유가 주어진다. 첫째, 한 사람의 본성과 그 사람의 소유물보다는 한 사람의 본성과 그 사람의 활동 사이에 더 내밀한 관계가 있다. 우리의 활동과 우리 사이에 놓인 "거리"가 소유물과 우리 사이에 놓인 거리와 같은 게 아닌 한 그렇다. 나의 활동들은 내가 의식적으로 선택한 소유물과는 달리 나의 본성을 "내어주는" 혹은 누설하는 경향성을 갖는다. 둘째, 우리의 활동은 소유물과는 달리 우리의 경향성과 성격을 강화하는 경향이 있다. 스포츠 활동 — 수영, 달리기 등등 — 은 한낱 스포츠의 상징물(가령 운동복이나 운동장비)의 소유와는 달리 이러한 성격을 강화하는 경향이 있을 것이다. 따라서 다시금 우리는 한 사람의 활동과 그의 성격 사이에 더 내밀한 관계가 있을 거라고 예상한다.

● ●
[3] 로스, 「장식과 범죄」, 233쪽.

이러한 생각 노선을 생각했을 때 로스의 논변을 다음과 같은 방식으로 재정식화할 수 있을 것이다:

1. **디자인**은 우리의 가치 있는 본성을 전시하는 한 가지 방법으로서 표현적이게 된다.
2. 우리의 가치 있는 본성의 전시는 표현적인 **디자인** 대상들보다는 다른 것들(즉, 활동들)에 의해 더 잘 수행된다.
3. 따라서, 표현은 **디자인**을 좋게 만드는 자질이 아니다.[6]

이를 **디자인**에서 장식에 반대하는 "**더 좋은 실현 논변**"이라고 부르자. 논변에서 핵심 관념은 둘째 전제에 드러나 있다. 즉 우리의 가치 있는 본성을 전시하고자 하는 목적은 **디자인** 대상의 표현적 장식보다는 우리의 활동에 의해 더 잘 실현된다는 것이다.

정말 그런가? 일반적으로 말해서 활동보다는 대상이 관념을 더 널리 전달할 수 있다는 근거에서 그게 그렇지 않다고 주장할 수 있을 것이다. 나는 나를 아는 사람들에게 나의 활동을 통해 나의 가치 있는 본성을 전달할 수 있을 것이다. 하지만 소유물을 통해서(가령 내가 선택한 자동차를 통해서) 이 동일한 관념을 수없이 많은 이방인들에게도 전달할 수 있을 것이다. 그렇지만 표현적 대상의 사용으로 생겨난 추가적인 표현의 양도 이 표현의 질이 낮을 경우 도움이 되지 않는다. 그리고 바로 이것이 앞서 제시한 두 가지 논점의 귀결이다. 비록 대상들이 자기에 대한 관념들을 남들에게 보여주기 위한 더 손쉬운 수단이기는 하지만, 대상들은 그 관념들을 읽는 일을 더 어렵게 만든다. 우리는 소유물을 통한 성격 보여주기보다는 활동을 통한 성격 보여주기를 더 신뢰할 수 있다. 따라서, 우리의 가치 있는 본성을 남들에게 전달하려고 하는 한, 우리는 합리적이라면 활동을 통해서 그렇게 하는 쪽을 선택할 것이다.

전제들이 참이라고 할 때, 논변에 관한 근본적 질문은 전제들이 결론을

실제로 뒷받침하는가 하는 것이다. 즉 표현적 **디자인** 대상들이 우리의 가치 있는 본성을 전시하는 열등한 수단이라고 가정했을 때, 그렇다고 그것이 그와 같은 표현성을 좋은 **디자인**의 기준으로서 거부할 이유가 되는가? 이 질문을 표현할 또 다른 방법은 이렇다. **더 좋은 실현 논변**은 타당한 논변이어서 전제들이 참이라고 할 때 결론도 반드시 참인가?

앞서 진술한 대로라면 이 논변은 분명 타당하지 않다. 첫 두 전제의 진리를 인정하면서도 다음과 같은 방식으로 결론을 부정할 수 있을 테니까. 우리는 표현적 **디자인**이 우리의 가치 있는 본성을 전시하려는 목적을 갖는다는 것에 동의하고 활동보다 이를 더 잘하지는 않는다는 것을 인정하면서도, 하지만 여전히 표현성은 **디자인**을 좋게 만드는 자질이라고 주장할 수 있을 것이다. 결국은 활동 그 자체도, 소유물보다 더 좋기는 해도, 우리의 가치 있는 본성을 전시하는 수단으로서 절대로 실수하지 않는 것은 아니라고 지적할 수 있을 것이다. 사람들은 "겉만 번지르르한" 방식으로 활동할 수 있다. 그렇다면 표현적 **디자인** 제품의 비효율성 때문에 왜 그 제품의 사용을 배제해야 한단 말인가? 활동의 비효율성 때문에 활동을 배제하지는 않으면서 말이다.

이 쟁점을 다루기 위해서는, 우선 논변을 타당하게 만들어줄 추가적 전제가 필요하다.

1. **디자인**은 우리의 가치 있는 본성을 전시하는 한 가지 방법으로서 표현적이게 된다.
2. F를 수행하기 위해 X는 P를 가지며, 하지만 다른 것이 F를 더 잘한다면, P는 X를 좋게 만드는 자질이 아니다.
3. 우리의 가치 있는 본성의 전시는 표현적인 **디자인** 대상들보다는 다른 것들(즉, 활동들)에 의해 더 잘 수행된다.
4. 따라서, 표현은 **디자인**을 좋게 만드는 자질이 아니다.

논변의 이 판본은 타당하다. 즉 논변의 내적인 논리가 정확하다. 전제들이 참이라면, 결론도 반드시 참이다. 그렇지만 이 전제들이 참인가? 특히 우리가 추가해야만 했던 전제, 즉 전제 2가 참인가?

거짓이라고 주장할 수도 있을 것이다. 즉 우리가 X를 가지고서 할 수 있는 일을 다른 것을 가지고 더 잘 할 수 있다는 사실로 인해서 그 일을 하는 것은 X를 좋게 만드는 자질이 아니라고 생각해야 하는 것은 아니다. 예를 들어, 적어도 오늘날 많은 도시 환경(가령, 마구 뻗어나가는 북아메리카 도시들)에서는 개인 수송을 자전거보다는 자동차를 사용해서 하는 게 더 좋다고 제안할 수 있을 것이다. 자동차는 더 안전하고 목적지에 더 빨리 도착한다. 자동차로는 더 많은 짐을 운송할 수 있다. 자동차로는 더 많은 유형의 날씨에 여행을 할 수 있다. 기타 등등. 물론 자전거로도 이 도시 환경을 돌아다닐 수 있다. 하지만 자동차로 더 효율적이고 효과적으로 돌아다닐 수 있다. 하지만 단지 이 사실로부터는 도시 환경에서 개인 수송을 촉진하는 자전거 자질(물건을 나를 바구니, 흙받이 등등)이 자전거를 좋게 만드는 자질이 아니라는 것이 따라 나오지 않는다. 우리는 여전히 이 자질들을 두고 자전거를 칭송할 수 있을 것이다. 달리 말해서, 이 특정 환경에서 자동차가 이런 자전거보다 개인 수송을 더 잘 촉진할 수 있다는 사실은 이 자질들이 자전거를 더 좋게 만드는 데 기여하는지와는 무관해 보인다.

그렇지만 **더 좋은 실현 논변** 지지자는 이 사례가 오도적이라고 말함으로써 응할 수 있을 것이다. 이 도시 환경에서, 자동차가 더 효과적이기는 해도, 사람들을 수송할 자전거를 위해 분투하는 것은 정말 분별 있는 행동 같다. 하지만 이는 다른 요인들 때문에 그런 것이다. 그 다른 요인들은 차선의 방식으로 자전거를 이용할 추가적인 이유들을 제공한다. 예를 들어 자동차 이용에 비해 자전거 이용은 신체 활동을 증진시키고 오염과 에너지 소비를 줄인다. 이러한 요인들을 끌어들일 경우, 상대적인 비효율성에도 불구하고 개인 수송을 위해 자전거가 이용되기를 원한다는 것은

물론 정말로 말이 된다. 하지만 이러한 요인들은 한 가지 중요한 일반 원리의 진리를 흐려놓는다. 그 원리란 이렇다: 우리는 주어진 목적을 성취함에 있어서, 그와 같은 복잡한 요인들이 없을 때, 혹은 "다른 모든 것이 동일할 때", 가장 효율적인 수단을 사용해야만 한다. 예를 들어, 개인 수송 수단으로 자전거 타기를 걷기와 비교한다고 상상해보자. 자전거 타기는 수송 수단으로 훨씬 더 효율적이고 효과적이다. 더 나아가 두 가지 모두 건강상의 이득과 환경 비용이 동일하다는 것이 참이라고 했을 때, 이 목적을 위해 자전거를 이용하는 것이 합리적으로 보일 것이다.[7]

이러한 생각 노선을 따라서, **더 좋은 실현 논변**을 한 번 더 재구성할 수 있다. 이번에는 전제 2를 더 신중하게 또박또박 적고 전제 4를 추가한다.

1. **디자인**은 우리의 가치 있는 본성을 전시하는 한 가지 방법으로서 표현적이게 된다.
2. F를 수행하기 위해 X는 P를 가지며(그리고 P는 다른 이점이 없으며), 하지만 다른 것이 F를 더 잘한다면, P는 X를 좋게 만드는 자질이 아니다.
3. 우리의 가치 있는 본성의 전시는 표현적인 **디자인** 대상들보다는 다른 것들(즉, 활동들)에 의해 더 잘 수행된다.
4. **디자인**에서 표현에는 다른 이점이 없다.
5. 따라서, 표현은 **디자인**을 좋게 만드는 자질이 아니다.

우리의 추가적 전제는 표현 내지는 상징성의 매개로서 **디자인** 대상을 사용한다고 해서 자전거를 개인 수송 방법으로 사용할 때처럼 말하자면 "파생 이득"이 있는 것은 아니라고 진술한다.[8]

더 좋은 실현 논변을 이와 같이 정식화할 때 이 논변의 근본 관념이 명백해진다. 즉 **디자인**에서 장식에 대한 사랑 대부분의 기저에 놓인 그런 종류의 표현에는 **비합리적인** 무언가가 있다는 관념. **디자인**에 대한 모더니즘

적 견해는 종종 "신격화된 이성"을 지나치게 강조한다고 혹은 **디자인**에 대한 지나치게 엄격하고 융통성 없이 합리적인 접근법을 주장한다고 비난을 받는다(Brolin 1976, 16). 이러한 초합리성은 모더니즘적 접근법들의 비판을 위한 잦은 근거이며, 비판가들은 이를 자본주의 내지는 효율성에 대한 강박 같은 이른바 더 넓은 범위의 사회적 병리과 연결한다.

그렇지만 이미 보았듯이 **더 좋은 실현 논변**에서 작동하고 있는 합리성 유형은 더 겸손하고 친숙한 유형이다. 그것은 우리에게 이용 가능한 자원들을 가능한 한 최대한으로 우리 목적을 성취할 가능성이 있는 방식으로 사용하는 것이다. 이는 이성의 신격화도 아니고 자본주의 같은 특정 경제 시스템과 밀접한 관련이 있는 관념도 아니다. 모더니즘이 장식에 반대하여 동원하는 합리성은 우리가 수없이 많은 일상적 삶의 평범한 일들에서 — 그릇이 아니라 찻잔으로 차 마시기, 전지가위가 아니라 손톱깎이로 손톱 깎기, 옥스퍼드 구두가 아니라 나이키 운동화로 조깅하기에서 — 동원하는 합리성보다 과장되거나 신비한 것이 아니다.

4.4
가상과 현실

위에서 우리는 표현적 **디자인**이 낳을 수 있는 보충적 이득을 일절 배제하기 위해서 **더 좋은 실현 논변**을 한정해야 한다는 것을 보았다. 여기서 한 가지 명백한 이득을 배제했다고 주장할 수도 있을 것이다. 즉 표현은 가치 있는 본성의 전시 목적을 위한 최적 수단이 아니라는 것을 인정하면서도, 표현에는 가치 있는 본성의 가상 내지는 한낱 지각을 생성하는 이득이 있다고 주장할 수 있을 것이다. 물질적 대상은 내가 누군지에 관한 진리를 전하기 위한 최적 수단이 아닐지는 몰라도 내가 누군지에 관한 가상을 생성하는 데는 아주 성공적일 수 있을 것이다. 그리고 이것이 그 자체로 이득이라고 주장할 수 있을 것이다. 그러한 가상들은 남들에게 내가 되고 싶은 유형의 사람으로 보이게 해줄 수 있으니까. 또한 그러한 가상들을

널리 사용하게 되면 세계가 더 좋고 매력적인 사람들로 가득한 실제보다 훨씬 더 좋은 장소로 보이게 만드는 일반적 이득이 있을 것이다.[9]

이 쟁점은 개인들에게 적용되는 표현적 장식의 경우만이 아니라 건물의 표현적 장식이나 (가령 의례나 의식에서의 장식을 통한) 공동체의 표현적 장식의 경우에도 등장한다. 모더니즘 사상가들은 19세기 건축이 권력과 위신과 여타 관념들을 상징하기 위해 역사적 양식들, 특히 고전적 양식들을 광범위하게 사용하고 있다는 것을 예리하게 의식하고 있었다. 상업용 건물과 공공 건물은 그리스와 로마 신전의 형태들로 호화롭게 꾸며졌다. 기관의 본성에 관하여 무언가를 전하려는 희망에서가 아니라 고전적 세계와 연결되어 있는 존경과 위신을 불러일으키려는 희망에서. 가상을 생성하기 위해 이처럼 표현적 장식을 사용하는 것은 아주 효과적이라고 주장할 수 있을 것이다. 그렇다고 할 때, 장식을 이런 식으로 이용하는 것은 결국 그렇게 비합리적인 것은 아니다.

이러한 생각 노선에 대한 모더니즘의 반응은 무엇인가? 건축에서 어떤 비판가들은 그와 같은 가상 배후에 있는 우둔한 상업적, 정치적 동기에 반대했다. 미국의 조각가 허레이쇼 그리노는 "월스트리트나 콘힐의 벽돌로 지은 가게들 사이에 끼어있는, 문자 간판들로 뒤덮여 있고 환전상들과 사과 파는 여자들로 점령된 그리스 신전"을 조롱했다(Greenough 1853, 126). 이런 경우들을 놓고는, 가상의 이득이라고 하는 것은 자기 잇속만 차리는 엘리트에게만 누적될 뿐이라고 주장할 수 있을 것이다. 가상이 그들의 비윤리적인 행동을 일반 대중이 보지 못하게 하는 데 봉사하는 한에서 말이다. 근대 시기에 비판가들은 표현적 상징으로서의 상표와 라벨에 대해서 비슷한 반대를 했다(예를 들어, Klein 1999 참조). 하지만 이는 "가상적 표현"에 대한 일반적 거부를 위한 근거가 되기는 힘들 것이다. 모든 가상들이 어떤 비도덕적인 행동을 은폐할 필요는 없으니까 말이다. 제프리 스콧은 한 가지 유추를 통해 이 구분을 묘사한다.

어떤 사람이 빚을 갚는다고 내게 1파운드 금화 대신에 금박을 입힌 1파딩 동전을 준다면, 그 사람은 분명 약속을 지키지 못할 것이다. 그의 약속은 내게 20실링의 값을 주는 것이었으니까. 그의 계획에서, 그리고 그의 시도 속에 함축된 그렇게 하고자 하는 욕망에서, 나를 속이는 것이 핵심이다. 하지만 내가 그에게 빌려준 것이 아무것도 없는데 내가 반짝이는 무언가를 원하기 때문에 그리고 그가 1파운드 금화를 줄 여유는 없기 때문에 내게 금박을 입힌 1파딩 동전을 준다면, 그 동전이 가짜 파운드 금화일 수는 있어도, 악의나 피해는 명백히 없다. 약속을 한 적이 없으므로 약속 불이행도 없다. (Scott [1914] 1999, 117-18)

표현적 디자인의 많은 경우들이 스콧이 말하는 둘째 경우와 같다: 우리는 가상이 현실에 조응할 것을 기대하지 않으며, 따라서 가상이 현실에 조응하지 않는다고 해서 사기를 당하는 것이 아니다. 우리가 욕망하는 것은 단지 가상 자체이다.

여기서 논의는 더 깊은 철학적 쟁점에 달려 있다. 즉 (명백하게 비도덕적인 가상들만이 아니라) 가상들 일반이 우리가 영위하는 삶의 질에 대해 갖는 관계. 모더니즘적 견해는 표현적 **디자인**이 제공하는 가상들이 우리의 삶에 부정적인 방식으로 관계하고 있다는 생각에 전념하는 것처럼 보인다. 이를 지지하여 제시될 수 있을 한 가지 관념은 그와 같은 가상이 세계 안에서 살아가기 위해 우리가 사용하는 일종의 심리적인 목발이나 보조기로 봉사한다는 것이다. 모더니즘적 이상은 물질적 재화에 대한 이러한 의존을 그만두라고, 세계를 있는 그대로 보라고, 남들이 우리를 참된 모습으로 보게 하라고 요청한다. 이러한 노선들을 따라서, 로스는 다소 극적으로 이렇게 쓴다. "장식 없음은 정신적 힘의 표시다"([1908] 1970, 24).[4] 이렇게

· ·
[4] 로스, 「장식과 범죄」, 233쪽.

말할 수도 있을 것이다. 우리의 소유물이 생성하는 유혹적이고 위안이 되는 가상의 주문에 걸려 우리는 일종의 반쪽짜리 인생을 산다. 내가 투사할 수 있는 나 자신의 가상이 더 좋으면 좋을수록, 나는 더 좋을 필요가 없으니까.[10]

그렇지만 이는 **디자인** 철학을 위해서는 이상한 입장이라는 반대가 있을 수 있다. 모더니즘은 결국 대량생산의 가능성을 포용하면서 시작되었다. 하지만 모더니즘은 겉보기에 분명 **디자인** 제품을 물리치고 제품의 매력에 저항하라고 촉구하는 것으로 끝을 맺는다. 여기 무언가가 잘못되었다는 생각이 들 수 있다. 그렇지만 모더니스트는 **디자인** 제품들이 쓸데없다거나 멸시당해야 한다고 말하는 게 아니라고 응답할 수 있을 것이다. 반대로 모더니스트는 그것들이 다양한 목적과 기능을 실현하기 위해 아주 중요하며 이를 위해 잘 만들어져야 한다고 주장한다. 거부되어야 하는 것은 다만 그것들을 가상의 생성을 위해 사용하는 것이다. 모더니스트의 견해는 **디자인** 제품에 너무 전적으로 몰두하는 것에 대한 주저함을 실제로 드러낸다. 하지만 아마도 물질적 대상을 통한 표현에 대한 전적으로 무비판적인 찬양이야말로 부적절한 것일 터이다.

하지만 모더니즘적 견해에 반대하여 여전히 다음과 같은 지적을 할 수 있을 것이다. 우리의 삶에서 가상을 전적으로 배제하는 것은, 그게 아무리 우리를 강하거나 자립적인 사람이 되도록 강제할 수 있더라도, 우리의 삶을 분명 다른 방식으로 빈곤하게 만들 것이다. 예를 들어 수많은 순수 예술들은 가상을 거래한다. 소설의 세계나 영화의 세계에서 우리가 넋을 잃을 때처럼 우리가 몰입하는 허구적 시나리오들. 이러한 허구들과 관계하는 경험에서 우리가 무엇을 얻는가는 큰 질문이다. 하지만 일반적으로는 그 경험이 가치 있는 것으로 여겨진다.[11] 우리 대부분은, 현실과 관계하는 것이 아무리 자신을 발전시키도록 강제한다고 해도, 이 허구적 가상과 전혀 관계하지 않는 사람은 가치 있는 무언가를 놓치는 것이라고 생각한다. 가상은 목발일지도 모른다. 하지만 가상은 그 이상일 수도 있다. 가상은

우리의 상상력을 끌어들여 발전시킬 수 있으며, 다양한 삶의 가능성들을 고려해보도록 할 수 있으며, 우리가 다른 방법으로는 가질 수 없는 감정들과 경험들을 제공할 수 있다. 가상에 이러한 이득이 있다면, 왜 **디자인**에서 가상을 배제하는가?

이러한 지적에 대해서 모더니스트는 다음과 같은 답을 가지고 있다: 여기서 다시금, **더 좋은 실현 논변**에서 그랬듯, 우리는 표현적 **디자인**보다 더 좋은 목적 성취 방법이 수중에 있다. 즉 순수 예술. 허구적 예술이 표현적 **디자인**에 비해서 갖는 한 가지 이점은 허구의 경계와 지위를 다소 분명하게 해주는 관례들에 의해 다스려진다는 것이다. 영화가 시작할 때, 우리는 가상의 영역 안에 있다는 것을 안다. 영화가 끝날 때 우리는 현실로 되돌아갈 것임을 안다. 다른 한편, 표현적 **디자인**의 가상은 **디자인** 대상들이 우리 주변에 언제나 있는 한 우리의 일상적인 삶에 스며든다. 앞서 나는 **디자인**에서 우리는 전달되는 관념들이 참이라고 기대하지 않는다는 스콧의 생각을 언급했다. 하지만 어쩌면 이는 그다지 정확하지 않을지도 모른다. 이렇게 말하는 것이 더 정확할지도 모른다. 우리는 그것들의 진리나 거짓을 실제로 전혀 고려하지 않으며 단순히 그것들을 흡입하고 무의식적으로 받아들이는 것이라고, 그 결과 이 가상들은 현실에 대한 우리의 믿음들과 뒤섞인다. 예술은 허구적인 것을 삶의 나머지로부터 따로 분리하여 모아놓음으로써 이러한 혼동을 피한다.

어쩌면 이것은 「장식과 범죄」에 있는 "[베토벤의] 9번 교향곡을 들으러 가서는 앉아서 벽지 문양을 그리는 사람은 상류 사기꾼이거나 성격파탄자다"([1908] 1970, 24)[5]라고 말 배후에 있는 생각일지도 모른다. 장식을 뗄 정도로 큰 사람이 가상을 뗄 정도로 큰 것은 아니다. 하지만 그는 가상이 언제 어디에 속하는지는 안다.

● ●

[5] 로스, 「장식과 범죄」, 233쪽.

이 장에서 우리는 모더니스트가 **디자인**에서 표현에 반대하여 직관적, 합리적 원리를 휘두른다는 것을 보았다. 그렇지만, 모더니스트의 논변들을 받아들인다 해도, 이 원리는 결국 감당이 되지 않을 것이다. 이미 보았듯이 모더니스트조차 **디자인**의 표현적 차원을 완전히 제거하는 걸 원하지 않는다. 모더니스트가 이해하는 바에 따르면, 좋은 **디자인**은 그것의 기능적 자질들을 통해서 여전히 Zeitgeist를, 시대정신을 전달할 것이다. 하지만 여기서 **더 좋은 실현 논변**에서 사용된 합리적 원리는 모더니스트 자신의 입장에 반대하여 돌아설 수 있는 것처럼 보인다. 시대정신의 상징화는 사실 **디자인**보다는 일정한 형태의 순수 예술에 의해 더 잘 수행되는 어떤 것이다. 아마도 음악에 의해, 혹은 소설 같은 긴 내러티브 양식의 예술 형태에 의해.

이러한 견해를 지지하여 적어도 한 가지 논변이 제공될 수 있다. **디자인** 대상에서 시대정신 같은 넓고 복잡한 관념의 표현은 실천적 고려사항들에 의해 심하게 제한된다는 논변. 예를 들어, 의자 같은 가구를 **디자인**하는 사람은 앉을 수 있고 일정한 가격에 팔 수 있는 등등의 어떤 것을 만들어야만 한다. 반면에 예술은 그와 같은 고려사항에서 벗어난다.[12] 그렇다면 아마 시대정신을 구현하기 위한 최적의 매체는 소설이나 텔레비전 연속극일 것이다. 그런데 그렇다고 하면 **더 좋은 실현 논변**의 추리는 표현적 장식만이 아니라 모더니즘 자체도 물어뜯었을 것이다. 장식을 거부하기 위해 그 논변을 사용할 경우 모더니스트는 좋은 **디자인**은 의미나 표현적 힘을 전혀 가질 수 없다는 불쾌한 견해를 떠안게 될 것이다. 그럴 경우 모더니스트의 추리는 제 손으로 무덤을 판 것처럼 보일 것이다.

그렇지만 모더니스트는 **디자인**에서 시대정신의 구현은 기능적 구성의 파생효과 내지는 부산물로 간주된다는 생각을 강조함으로써 이 반대를 피해갈 수 있을 것이다. 이것이 사실이라면, 어떤 의미에서 모더니스트의

견해는 우리가 시대정신의 표현을 위해 비합리적으로 **디자인**을 사용하는 것을 선택해야 한다는 것을 요구하지 않는다. 이는 그냥 불가피하게 자연스럽게 발생한다. 따라서 더 완전하거나 더 만족스러운 시대정신의 표현을 가능하게 하는 다른 매체들— 가령 어떤 순수 예술들— 이 있다는 것이 사실이라고 해도, **더 좋은 실현 논변**은 모더니즘의 좋은 **디자인** 개념에 상처를 내지 않을 것이다.

이러한 응답은 모더니즘적 견해를 비일관성에서 구출해주는 것 같다. 하지만 그렇다고 해도, 그것은 기능적 **디자인**은 "자동적으로" 시대정신을 표현한다는 주장에 무거운 하중을 부과한다. 이 주장이 참일 수 있을까? 알아내려면, 이제 모더니즘적 견해의 심장부에 있는 중심 개념, 즉 기능 개념을 더 면밀하게 조사하는 일로 나아가야만 한다.

기능 개념

이미 보았듯이, 모더니즘적 생각 방식은 실천적 목적을 만족시킨다는
의미에서의 기능을 중심에 놓음으로써 **디자인**의 인식론적 문제를 다룬다.
구호도 있듯이, 형태는 기능을 따를 것이다. 모더니스트들은 "기능"이라는
말로 정확히 무엇을 뜻하는지 좀처럼 공들여 설명하지 않았다. 하지만
그것이 문제라는 생각은 들지 않았을 것이다. 언뜻 기능이라는 개념은
직관적이고 친숙해 보이며, 따라서 **디자인**을 생각하기 위한 합리적인
근거 같아 보인다. 가령 의자의 기능이 무엇인지를 아는 데 그 무슨
커다란 통찰도 필요해 보이지 않는다. 하지만 모더니스트들이 기능 개념에
부여한 그 무게가 있으니, 기능 개념 자체를 놓고 논란이 있어 왔다.
심지어 어떤 이들은 모더니즘의 개념 사용(또는 오용)에 너무나도 질려서
디자인 논의에서 이 개념을 완전히 빼는 것을 지지했다. 이 장에서 우리는
겉보기에 무구한 이 "기능"이라는 개념이 제기하는 놀랍도록 골치 아픈
문제를 몇 가지 확인하고 탐사할 것이다.

기능의 불확정성

디자인에 대한 우리 설명의 심장부에 기능을 놓는 것과 관련해 우선 이런 걱정이 들 수도 있다. 용어 자체가 좀 인위적 성격을 갖지 않는가 하는 걱정. 인공물을 사용하거나 논할 때 우리는 "기능"이라는 용어를 잘 사용하지 않는다. 그보다는 오히려 인공물이 무엇을 위한 것인지 혹은 무엇을 하게끔 되어 있는지를 말할 것이다(Houkes and Vermaas 2010, 46). 하지만 그렇기는 해도 **디자인**에 대한 좀 더 이론적인 논의에서는 "기능"이라는 용어가 널리 쓰인다. 더구나 인공물이 기능을 갖는다고 하는 **개념**은, 기능이라는 낱말이 좀처럼 사용되지 않는다고 해도, 우리의 일상적인 개념틀의 일부처럼 보인다. 어떤 주어진 인공물의 기능에 대해 질문하는 것이 심각한 당혹스러움을 자아낼 것 같지는 않으니까. 실제로 어린이도 질문을 받으면 수많은 특정 **디자인** 대상들의 기능을 말할 수 있을 것이다. 기능 개념은 바로 이러한 명백함과 투명함 덕분에 모더니즘이 그 개념에 맡긴 중심적 역할에 알맞은 것으로 권장되는 것 같다. 그렇지만 다른 사례들을 보면 이러한 분명함의 외양이 오도적일 수도 있다.

예를 들어 건축에서는 어떤 특정 건물의 기능이 정확히 무엇인지를 놓고 열띤 논쟁이 벌어지곤 한다. 세간의 이목을 끄는 수많은 건축 프로젝트들이 그런 사례를 제공한다. 적당한 사례로 다니엘 리베스킨트의 2007년 왕립 온타리오 미술관 개조 작업을 생각해보자. 리베스킨트가 미술관의 새로운— 거대하고 불규칙한 형태의 크리스탈— 입구를 위해 제안한 **디자인**을 공개했을 때, 어떤 이들은 역사적 인공물들과 예술을 전시하는 기능을 가진 건물에 분명 부적합하다는 이유로 반대했다. 경사진 내부 벽 때문에 불편한 전시 공간이 될 테니까. 그렇지만 리베스킨트 옹호자들은 건물의 주된 기능은 이런 종류의 전시가 아니라 오히려 더 넓은 공동체가 공동의 공간에 함께 있게 하는 것이라고 응수했다. 그렇다고 할 때— 옹호자들이 주장하기를— 건물의 놀랍고도 극적인 모양은 완전 적절했다(Parsons 2011).

이와 같은 사례들은, 철학자 로저 스크러턴이 말하듯, "건물의 '기능'이라는 관념은 전혀 분명하지 않다"(Scruton 1979, 40)라는 것을 보여준다. 인공물의 기능이 바로 무엇인지를 말하는 게 언제나 그렇게 쉽지만은 않다. 위의 사례에서, 양측 모두가 자신들의 특정 견해를 위한 괜찮은 논거를 갖는 것처럼 보인다. 이러한 사례들에서 대상의 "바로 그(the)" 기능은 특정될 수 없다. 그것은 "불확정적인 어떤 것"이다(40; Parsons and Carlson 2008, 49-57). 이 불확정성은 건축에 있는 복잡한 사례들에서만 문제라고 생각할 수도 있을 것이다. 그 전에 본 의자 사례처럼 더 단순한 인공물을 고려할 때는 분명 그러한 불확정성이 발생하지 않는다. 의자의 기능이 앉기 위한 것임을 누가 부인할 수 있겠는가? 하지만 심지어 여기서도, 기능 개념을 분명하게 정의하는 게 그렇게 쉽지만은 않은 것 같다. 내가 앉기 위해서가 아니라 거실에서 책 몇 권을 진열하기 위해 혹은 잠자리에 들기 전에 다음날 입을 옷을 걸어놓기 위해 의자를 구입해 사용한다면, 이런 것들은 그 인공물의 "기능" 아닌가? 실로 우리는 이것을 진열대나 옷걸이로 기능하는 의자 사례로 자연스럽게 묘사할 것이다. 내가 실제로 내 의자를 앉기 위해 전혀 사용하지 않는다면, 왜 이 다른 대안들을 배제하면서 앉기를 의자의 기능으로 특권화한다는 말인가?

그렇다면 기능의 불확정성은 진짜 어려움 같다. 그리고 그것이 모더니즘적 견해에 제기하는 도전은 분명하다: 인공물의 기능이 무엇인지를 결정할 아무런 방법도 없다면, 어떻게 모더니스트는 기능에 초점을 맞추라고 **디자이너**에게 충고할 수 있는가? 이런 이유 때문에 어떤 이들은 **디자인**에 대한 설명에서 그냥 기능 개념을 완전히 **빼야** 한다고 제안했다. 데이빗 파이가 직설적으로 말하듯 "기능은 환상이다"(Pye 1978, 12; 이와 유사하게 비관주의적인 견해로는 또한 Scruton 1979와 Michl 1995 참조).

그렇지만 기능 개념에 대한 이러한 전면적 거부는 과잉반응일 수 있다. 앞서 지적했듯, 기능에 대한 논의는 **디자인** 담화의 공통적이고도 유용한 부분이다. 그렇지만 불확정성 문제를 생각했을 때 우리는 다양한 후보들

가운데 어느 것이 인공물의 진정한 기능인지를 확인할 수 있는 **기능 이론**을 제공할 필요가 있다. 그런 이론이 제공될 수 있다면, 아마 모더니스트는 기능에 호소한다고 해서 불안스러운 땅 위에 서 있게 되지는 않을 것이다.

그와 같은 이론을 위한 몇 가지 가능성을 살펴보기 전에, 우리는 이 이론이 비춰주리라 생각되는 "진정한 기능"이라는 관념과 관련하여 분명히 해둘 것이 있다. 여기서 문제가 되는 개념은 좀 더 흔하게는 "고유 기능proper function"이라고 지칭된다: 어떤 주어진 사물이 다양한 기능을 갖는다고 묘사할 수는 있겠지만, 이 기능들 중 일부는 고유 기능으로서 나머지와는 분명 다르다(Parsons and Carlson 2008, 65-7).

그 관념은 아니더라도 그 용어는 철학자 루스 밀리컨Millikan(1984, 1989)에게서 비롯되었으며, 하지만 철학 문헌에서 일반적으로 쓰이게 되었다.[1] 이 개념은 다양한 방식으로 특징지어질 수 있다. 첫째, 고유 기능은 우연적이지 않다. 앞주머니의 휴대폰이 총알을 막아 생명을 구할 수 있을 것이다. 하지만 그렇다고 해도 그것은 휴대폰의 고유 기능이 아니다. 둘째, 고유 기능은 휴대폰을 문진으로 사용할 때처럼, 단지 대상에게 떠맡긴 어떤 것이 아니다. 고유 기능을 특징짓는 셋째 방법은 은유적이기는 해도 좀 더 긍정적인[1] 방법으로서 "사물 자체에 속한다"라고 하는 것이다. 그리하여 우리는 소통을 할 수 있게 해준다는 것은 실제로 휴대폰 자체에 속하지만 종이를 눌러 고정한다는 것은 그렇지 않다고 말할 수 있을 것이다. 우리는 이 "대상에 속한다"라는 말을 존재론적으로 문자 그대로 취할 필요는 없다. 하지만 그것은 실제로 어떤 기능(고유 기능)과 나머지 기능 사이에 있는 구별점을 가리킨다.

이와 동일한 방향을 가리키는 넷째 언어적 특징은 우리가 "(으)로서 기능function as"에 대립되는 말로 "의 기능function of"이라는 말을 사용한다는 것이다. 그래서 우리는 휴대폰이 문진으로서 기능할 수 있다 하더라도

• •

[1] 앞의 두 특징은 "아니다"라는 부정적=소극적 방식으로 규정되었다.

소통의 기능을 갖는다고 말한다(Wright 1973, 141). 고유 기능은 또한 타입을 정의하는 데 중요한 역할을 하는 것 같다. 그렇기에 내가 묘사하고 있었던 그 특정 대상은 문진이나 총알 막이가 아니라 휴대폰으로 분류된다. 끝으로, 고유 기능이라는 개념의 핵심 부분은 개념의 규범성이다. 고유 기능은 기능 불량을 고려한다. 그래서 나는 휴대폰으로 전화를 걸 수 없을 때 휴대폰이 기능하지 않는다고 말한다. 하지만 휴대폰이 총알을 막지 못하거나 형편없는 문진일 때 그런 식으로 기능 불량을 주장한다면 이상할 것이다. 다시 말해서 어떤 의미에서 이러한 일을 하는 것은 정말로 "그 아이템의 기능"이 아닌 것이다.

이미 언급했듯이, 고유 기능은 존재하는 유일한 기능이 아니다. 그렇기에 우리는 어떤 상황에서는 휴대폰이 총알 막이나 문진으로서 기능했다고 정말 말할 수 있을 것이고, 이러한 기능 귀속에 대해서도 설명을 원할 수 있을 것이다. 그렇지만 대부분의 인공물 기능 이론가들은 고유 기능을 단 하나의 진정한 기능 유형으로 보며, 고유 기능의 변별적 본성을 설명하는 일을 중요한 이론적 목표로 간주한다. 그것은 인공물 기능에 대한 철학적 이론을 위한 대다수 필수품 목록에 이런저런 방식으로 등장한다(Preston 2003; Vermaas and Houkes 2003; Houkes and Vermaas 2010, 6-7).

5.2
인공물 기능의 의도주의적 이론들

그러면 질문은 이렇다. X의 "진짜" 또는 고유 기능은 이런저런 일을 하는 것이라고 말할 때 이는 정확히 무슨 뜻인가?[2] 인공물이 어떻게 고유 기능을 얻는지를 설명하는 가장 직관적인 방법은 인공물과 인간 의도의 관계를 가지고서 설명하는 것이다. 인공물은 어쨌든 보통은 인간이 어떤 목적을 위해 의도적으로 만든 사물로 이해된다(Hilpinen 2011). 이른바 "의도주의적" 기능 이론들은 고유 기능을 바로 이 방식으로 이해한다. 이 견해에 따르면, 인공물이 어떤 일을 해야 한다는 의도를 어떤 사람이 가지고 있을 때,

그리고 오로지 그때에만, 인공물은 고유 기능을 얻는다. 이 "어떤 일"이 인공물의 고유 기능이 된다. 이 견해를 발전시키는 가장 자연스러운 방법은 **디자이너**가 자신이 **디자인**하는 인공물에 대해 갖는 의도를 가지고서 하는 것이다. 이 접근법은 우리의 논의에서 지금까지 출현한 **디자인** 그림과 잘 어울린다: **디자이너**는 실천적 문제에 직면하며 그 문제를 해결할 어떤 일을 생각해낸다. 문제의 사물은 바로 그 일을 위한 것이며, 그것이 그 사물의 고유 기능이다.[3]

우리는 이 접근법이 앞서 언급한 기능 관련 불확정성을 해소하는 데 어떻게 기여하는지를 볼 수 있다. 건축 사례에서 리베스킨트의 왕립 온타리오 미술관 증축의 고유 기능은 **디자이너**(리베스킨트)가 그 건축물을 통해 이루고자 의도했던 아무것일 터이다. 다른 이들이 그것의 목적과 관련해 다른 생각이나 야망을 가지고 있거나 그것을 어떤 다른 방식으로 사용하기로 결정할 경우, 이는 그것의 고유 기능에 관한 한 그저 무관할 것이다. 의자 사례도 마찬가지다. 내가 구입한 의자의 **디자이너**가 의자를 앉기 위한 것으로 의도했다면 그것이 의자의 고유 기능이다. 나의 의자 사용 의도가 무엇이건 간에 말이다. 의자가 진열대나 옷걸이로서 기능한다는 것은 맞는 말일 것이다. 하지만 의자는 이러한 다양한 것들 하기의 기능을 갖지는 않는다.

인공물의 고유 기능에 대한 이 의도주의적 접근법은 아주 직관적이고 매력적이다.[4] 그렇지만 이 접근법은 심각한 반대에 직면한다. 그 반대란 **디자이너**의 의도가 인공물의 고유 기능과 언제나 함께 하지는 않는다는 것이다. 그 이론은 그래야 한다는 걸 함축하지만 말이다.[5] 예를 들어, 원래는 어떤 하나의 목적을 위해 디자인되었지만 지금은 다른 목적을 위해 이용되고 제작되는 인공물을 생각해보자. 가령, 담뱃대 청소솔(Preston 1998; 또한 Idhe 2008; Nanay 2010, 412 참조). 원래 흡연 보조기로 디자인되었지만, 이제 담뱃대 청소솔은 아이들의 공예를 위한 재료다. 유사한 사례들은 아주 많다. 오늘날 식품 포장이라는 고유 기능을 갖는 셀로판은 식탁보로 발명되

었다. 유명한 발기부전 치료제인 비아그라는 원래 심장 치료제로 디자인되었다. 기타 등등.

이 사례들은 한 사물의 **디자인** 배후에 있는 의도가 그 사물에게 고유 기능을 부여하기에 언제나 충분한 건 아니라는 걸 보여준다. 그렇지만 의도주의자라면 이 반례들에 이렇게 응답할 수도 있을 것이다. 즉 인공물 디자이너의 의도가 아니라 **사용자**의 의도를 이용하는 이론으로 전환함으로써. 이러한 접근법에서 담뱃대 청소솔은 공예 재료로서 고유 기능을 가질 것이다. 그 이유로 발명된 건 아니지만, 그럼에도 오늘날 사람들은 그 목적으로 그걸 사용하니까(셀로판이나 비아그라도 비슷한 주장을 할 수 있을 것이다). 그렇지만 의도주의 이론의 이 변경은 사람들이 인공물을 가지고서 하는 것들 중 다수가 고유 기능에 부합하지 않는다는 앞서 언급한 사실과 충돌한다. 사용자로서 내가 나의 의자를 옷걸이로 의도할 수 있겠지만, 그렇더라도 그것은 옷걸이**로서** 기능하는 것이지 이를 그것의 기능으로서 갖는 것은 아니다. 사람들이 인공물을 사용하는 그 일체의 별나고도 특유한 방식들을 생각해볼 때 이점은 분명해진다. 프라이팬을 무기로 휘두르기, 자전거 펌프를 문 고정물로 사용하기, 등등. 마지막 수단으로, 의도주의자는 인공물의 **디자이너**나 사용자의 의도가 아니라 인공물 제작자의 의도에 호소하는 방향으로 이론을 고칠 수 있을 것이다. 하지만 이 이론도 비슷한 이유로 실패한다. 인공물을 만드는 사람들 역시 고유 기능에 부합하지 않는 이유에서 인공물을 만들 수 있으니까. 삽을 위한 부품을 사서 조립하는 사람을 상상해보자. 그의 의도는 삽이 정원에 있는 특정 꽃의 위치를 표시하게 하는 것이다(Parsons 2011). 다시금 여기서 우리는 정원 표시물로서 기능하지만 이를 그것의 고유 기능으로서 갖지는 않는 어떤 것(삽)의 경우를 갖게 될 것이다.

이러한 논변 노선의 결과는 이렇다. 의도주의자는 **디자이너**건 제작자건 사용자건 그 어떤 특정 개인의 의도에 호소하더라도 인공물의 고유 기능을 설명할 수 없다. 그와 같은 설명을 제공하려면, 누구의 의도이든 상관없이

고유 기능을 부여하기에 충분한 특정 **종류**의 의도를 명시해야만 한다. 예를 들어, 의도가 인공물에 고유 기능을 부여하는 경우는 다만 의도가 충분히 창조적인 경우이거나 대상의 구조의 흥미로운 변경을 내포하는 경우라고 제안해볼 수 있을 것이다. 이로써 우리는 왜 의자를 옷걸이나 문 고정물로 사용하는 것이 의자에 고유 기능을 부여하지 않는지를 설명할 수 있다. 그렇지만 프레스턴Preston(2003)은 의도주의자가 올바른 종류의 의도를 특정할 수 있는 분명한 방법은 전혀 없다고 설득력 있게 주장한다. 사용자들이 인공물을 가지고 하는 기발한 것들이 아주 창조적이며 인공물의 변경을 내포한다고 그는 지적한다(예를 들어 프라이팬을 위성방송 수신 안테나로 만들기). 하지만 이러한 사용과 그 배후에 있는 의도는 인공물에 고유 기능을 부여하기에 충분하지 않다.

그렇지만 의도주의자는 약간 다른 접근을 시도할 수도 있을 것이다. 후케스와 베르마아스Houkes and Vermaas(2010)는 고유 기능을 생성하는 유형의 의도를 내재적 성질을 통해 이해할 것이 아니라 사회적 관례 및 태도와의 관련성을 통해 이해하자고 제안한다. 이 견해를 전개하면서 그들은 우선 인공물의 고유한 사용과 고유하지 않은 사용을 구분한다. 그들에 따르면, "고유한 사용은 일정한 공동체 안에서 수용된 사용 계획의 실행이다. 고유하지 않은 사용은 사회적으로 승인되지 않은 사용 계획의 실행이다"(93). 후케스와 베르마아스에게 사용 계획이란 인공물이 어떻게 사용될 것인지, 인공물을 가지고 무엇을 할 것인지 등등에 대한 어떠한 종류의 복잡한 의도를 말한다. 그런 다음 그들은 "고유 기능 귀속을, 고유한 사용 계획에 관련된, 디자이너, 정당화자justifiers, 수동적 사용자에 의한 기능 귀속으로" 정의한다(93). 따라서 이 견해에 따르면, 기능은 문제의 인공물을 사용하는 사회적으로 승인된 방식의 일부가 아닐 때 고유 기능이 아니다. 그리하여, 프라이팬을 무기로 사용하는 것은 그 종류의 인공물의 고유 기능으로 간주되지 않을 것인데, 왜냐하면 그것을 이런 식으로 사용하는 것은 사회적 승인을 결여하는 사용 계획의 일부이기 때문이다. 반면에 요리를 위해

사용하는 것은 "일정한 공동체 안에서 수용된" 사용 계획의 일부이다. 인공물 기능 이론을 위해서 "우리의 인공물 철학은 바로 이런 방식으로 고유-우연 요망 사항을 수용한다"(2010, 93).[2]

그렇지만 사회적 승인과 불승인이라는 개념이 후케스와 베르마아스가 바라는 일을 해낼지는 그렇게 분명하지 않다. 많은 것은 이 개념들을 어떻게 이해할 것이냐에 달렸다. 프라이팬을 무기로 사용하는 것 같은 사례들에서는, 분명 이러한 사용은 사회적 불승인을 받을 것이다. 사람들이 무기 사용에 (물론 보편적으로는 아니더라도) 일반적으로 눈살을 찌푸리는 한에서. 하지만 다른 고유하지 않은 기능 사례들도 그런가? 앞선 사례 중 일부를 생각해보자. 프라이팬을 위성 안테나로 사용하거나 삽을 정원 표시물로 사용하는 것. 이는 분명 이상한 의도이기는 하다. 하지만 그 어떤 유의미한 의미에서도 "사회적 불승인"을 받을 것 같지는 않다. 더구나 모든 고유 기능들이 사회적 승인을 요구하는지도 분명치 않다. 보수적인 문화에서, 섹스토이는 엄청난 사회적 불승인에 직면한다. 하지만 그 사실로 인해 그러한 인공물들이 단지 섹스토이"로서 기능한다"고 말할 수 있는 건 아니다. 오히려 그것들은 정말로 섹스토이이다. 이는 사회적 승인과 불승인이 실제로 고유한 기능과 고유하지 않은 기능의 구분과는 무관하다는 것을 시사한다.

그렇지만 사회적 승인과 불승인이라는 개념을 해석할 또 다른 방법이 있다. "사회적 승인"이라는 것을 "공통의 관행으로서 이미 확립되어 있는" 같은 걸 뜻하는 것으로 이해한다면, 요리하기 위해 프라이팬을 사용하고 파기 위해 삽을 사용하는 것은 사회적으로 승인되어 있지만 프라이팬을 무기로 사용하고 삽을 정원 말뚝으로 사용하는 것은 그렇지 않다고 말할 수 있을 것이다. 섹스토이의 경우에도 우리는 성적인 사용을 고유 기능이라

● ●
[2] 후케스와 베르마아스는 인공물 이론을 위해서, 다른 건 필요 없고 꼭 이것만 있었으면 하는 네 가지 요망 사항(desiderata)을 제시하는데, 그중 하나는 인공물 이론이 인공물 의 고유 기능과 우연 기능을 모두 감안해야 하는 것이다.

고 말할 수 있을 것이다. 사람들이 실제로 그것을 가지고 하는 일이 바로 그것이니까. 그렇지만 이 해석은 고유 기능에 대한 의도주의 이론으로부터 근본적으로 벗어나는 것이다. 즉 인공물의 고유 기능을 결정하는 것은 더 이상 인간의 계획이나 의도나 태도가 아니다. 오히려 그 이상의 무언가가 요구된다. 문제의 인공물 타입에 대한 실제로 확립된 유형의 사용. 이러한 움직임과 더불어 우리는 의도주의적 접근법을 뒤에 남겨둔 채 떠나며 고유 기능에 대한 별도의 이론을 채택한다. 아이템의 역사에 호소하는 이론을.

<h2>5.3
인공물 기능의 진화 이론들</h2>

인간의 의도에 호소하더라도 우연 기능과 고유 기능을 구분할 수 없다면, 인공물 기능 이론을 정식화함에 있어 의도의 영역 너머로 나아가야 한다. 그런 유형 가운데 가장 눈에 띄는 이론은 인공물 기능에 대한 이른바 "진화적" 내지는 "원인론적etiological" 이론이다.[6] 이 이론은 생물학 영역에서의 기능에 대한 설명에서 영감을 얻는다. 비전문가건 과학자건 동물의 부위나 특징의 기능에 대해 말하는 건 자연스럽다. 가령 심장의 기능은 피를 펌프질하는 것이라고 말하거나 새의 날개는 비행을 촉진하는 기능을 갖는다고 말할 때처럼 말이다. 더 나아가, 이 기능들은 고유 기능 같다. 즉 부위나 특징의 단지 우연적인 기능(가령 심장의 소리내기 기능)과 대조될 수 있다. 하지만 이런 경우 우리는 분명 이 기능들의 바탕으로 인간 의도에 호소할 수는 없다. 그런 유형의 특징이나 부위의 인과적 역사(혹은 원인론)에서 이 기능적 효과들이 하고 있는 역할을 주시하는 게 더 호소력 있는 선택지다. 따라서 우리는 가령 이렇게 말할 수 있을 것이다. 피를 펌프질하는 것은 심장의 고유 기능인 반면에 소리내기는 그렇지 않은데, 왜냐하면 뒤의 것과는 달리 앞의 것은 그런 유형의 기관의 재생산 역사에서 역할을 했기 때문이다. 달리 말해서, 현재의 심장이 존재하는 것은 부분적으로는

피를 펌프질할 수 있는 능력 때문이며, 소리내기 능력 때문은 아니다 (Godfrey-Smith 1994). 이러한 견해를 채택하여 다음과 같은 방식으로 인공물 기능 이론을 내놓을 수 있다. "X는 고유 기능 F를 갖는다. iff[3] X가 현재 존재하는 것은 최근 과거에 X의 선조들이 F를 수행해서 시장의 어떤 필요나 원함을 만족시키는 데 성공하여 X의 제조 및 유통으로 이어졌기 때문이다."[7] 이 이론이 생물학적 사례로부터 취하는 핵심 관념은 프레스턴이 "성공에 따른 재생산의 역사"라고 묘사하는 것이다(Preston 1998, 244). 그래서 스테이플러 같은 경우 우리는 이렇게 말할 수 있을 것이다. 스테이플러의 고유 기능은 빠른 종이 묶기를 가능하게 하는 것인데, 왜냐하면 여타 효과들(예를 들어, 공간 차지하기, 종이 누르기, 상처 입히기)이 아니라 바로 그 효과로 인해서 시장의 어떤 원함이나 필요(풀린 종이를 묶어야 하는 필요)를 만족시킴으로써 그 타입의 새로운 토큰들이 생산되기에 이르렀기 때문이다.[8]

이 설명에서 고유 기능을 생성하는 것이 반드시 선택 과정은 아니라는 것에 주목하는 것이 중요하다.[9] 생물학의 경우, 기능의 진화 이론을 전개할 한 가지 방법은 다음과 같이 제안하는 것이다. 어떤 특징이 고유 기능을 획득하는 것은 그 특징이 행하는 어떤 것이 그 특징을 지닌 유기체로 하여금 다른 특징을 지닌 유기체와의 경쟁에서 이길 수 있도록 해줄 때이다. 따라서 우리는 이렇게 말할 수 있을 것이다. 새의 날개는 날기 촉진하기라는 고유 기능을 갖는데, 왜냐하면 날개는 날개를 지닌 새로 하여금 날개 없는 경쟁자보다 더 많은 새끼를 남길 수 있게 해주었기 때문이다. 인공물의 경우, 고유 기능에 대한 선택기반 설명은 좀 더 복잡하다. 선택은 순수하게 자연적인 과정이 아니라 만들고 구매하는 의도적인 과정을 통해 발생하니

• •

[3] "iff"는 "if and only if"를 줄인 말이며, 수학이나 논리학에서 필요충분조건 내지는 정의를 제시하는 기호로 사용된다. 원문에는 "if and only if"로 되어 있지만, 이를 한국말로 다 풀어 옮기면 장황해지고 모양도 깨지기 때문에 번역하는 대신 "iff"를 삽입했다. "iff" 오른쪽 내용을 왼쪽 것의 정의로 보면 된다. 느슨하게는 등호(=)로 읽어도 좋다.

까 말이다. 그렇지만 우리는 인공물을 위한 진화 이론을 이와 동일하게 일반적인 방식으로 해석할 수도 있을 것이다. 즉 인공물의 한 변이가 경쟁자를 능가하게 만들어 "선택"되도록 해주는 효과들을 고유 기능으로 간주하는 것이다.

그렇지만, 고유 기능에 대한 선택기반 설명들은 생물학의 경우건 인공물의 경우건 문제가 있다(Schwartz 1999; Preston 2013 참조). 한 가지 문제는 생물학적 특징들의 진화가 언제나 자연선택의 작용으로 설명되지는 않는다는 것이다. 가령 특징의 변이가 전혀 없었을 수도 있으며, 이런 상황에서 자연선택은 일어날 수가 없다. 혹은 어떤 특징이 단순히 유전적 부동genetic drift[4]을 통해서 존재할 수도 있다. 가령 변이들이 단순히 우연한 사건(자연재해, 질병 등등)으로 인해 소멸했기 때문에 그 특징이 재생산되기에 이르는 경우. 이런 경우 고유 기능을 경쟁자를 이기면서 자연적으로 선택되는 효과들과 동일시하는 이론으로는 고유 기능을 귀속시킬 수 없을 것이다. 그렇지만, 새의 날개가 원래 선택적 성공이 아니라 유전적 부동으로 인해 진화했다는 것을 알게 되었다고 해도, 여전히 우리는 날기 촉진하기가 날개의 고유 기능이라고 말하고 싶을 것 같다.

프레스턴Preston(2009)이 지적하듯이, 이 동일한 쟁점은 오히려 인공물에서의 고유 기능에 대한 선택기반 진화 이론에서 한층 더 의미심장한 문제이다. 수많은 인공물들이 유의미하게 상이한 변이형태로도 존재하지 않는다(프레스턴은 은식기류라는 사례를 제공한다. 은식기류는 최소한의 양식적 변이만을 보인다). 인공물 타입의 상이한 변이가 정말로 있는 경우라고 해도, 하나의 변이가 다른 변이들을 경쟁에서 이기는 것은 원함과 필요를

• •

[4] 유전적 부동은 일부 대립유전자의 빈도가 기회적 요인에 의해 무작위적으로 변하는 것을 의미한다. 유전적 부동은 기회적 요인이 강하게 작용하는 작은 집단에서 매우 중요한 진화 요인이다. 집단의 크기가 충분히 작으면 자연선택보다 유전적 부동이 훨씬 강하게 작용해 심지어 약간 유해한 대립유전자의 빈도가 증가하거나 유익한 대립유전자가 소실될 수도 있다. −⟨네이버 지식백과(『동물학백과』)⟩

만족시키는 일을 더 잘하기 때문이 아니라 일정치 않은 외적인 이유 때문일 때가 많다. 가령 경쟁자의 형편없는 광고, 경제적 고려, 제조사가 유지해온 독점에 가까운 지배력. 1980년대에 VHS 비디오 녹화기는 베타 포맷 녹화기를 능가했는데, 재생 성능 때문이 아니라 경제적 이유 때문이었다. 베타 포맷 플레이어가 VHS보다 우월하다는 것이 널리 인정되었지만, 잘 팔리지를 않았고 결국은 사라졌다. 유전적 부동을 통한 생물학적 진화 사례와의 유사성을 염두에 두면서, 프레스턴은 이 현상을 "문화적 부동"이라고 부른다.

그렇지만, 선택 관념의 이러한 한계들이 진화 이론에 꼭 재앙을 가져오는 것은 아니다. 즉 그 이론은 문제의 제품이 경쟁자를 제치고 선택되도록 한 것이 고유 기능이어야 한다고 요구하지 않는다. 다만 고유 기능이 제품 타입의 재생산에 기여했어야 한다는 것만을 요구한다. 생물학적 사례에서는 유기체의 적합성을 향상시킴으로써 그렇게 할 수 있을 것이다(Buller 1998). 따라서, 날개는 유전적 부동으로 인해 생겨났다더라도 비행을 촉진함으로써 여전히 적합성 향상 효과를 갖는 것처럼 보인다. 그리고 이것은 새의 생존 및 재생산 능력을 설명하는 것처럼 보인다. 인공물 사례에서 어떤 효과는 시장에서의 필요와 원함을 충족시키는 능력을 촉진함으로써 적합성을 향상하는 것과 유사한 일을 할 수 있을 것이다. 따라서 VHS 녹화기가 녹화 비디오 이미지 재생 덕분에 경쟁자를 따돌리고 선택적 성공을 거둔 것은 아니더라도, 이 효과가 VCR이 재생산된 이유를 설명한다면 — 그런데 정말로 설명하는 것 같은데 — 그것의 고유 기능이라고 여전히 말할 수 있다. 따라서 그것은 고유 기능으로 간주될 것 같다(Preston 1998; Parsons and Carlson 2008).

진화 이론에서 주목할 두 번째 점은[5] 이 이론이 인공물의 고유 기능을 경험 조사를 통해 결정되어야 할 문제로 만든다는 것이다. 이 점의 한

• •
[5] 첫 번째 점은 131쪽에 나온다.

가지 측면은 어떤 인공물들이 타입의 재생산으로 이어지는 다수의 일들을 하는 경우 다수의 고유 기능을 갖는 것으로 판명이 날 수도 있다는 것이다. 더 깊은 한 가지 측면은 어떤 인공물이, 혹은 심지어 모든 인공물들이, 이런 식으로 설명되는 한에서, 아무런 고유 기능도 갖지 않는 것이 논리적으로 가능하다는 것이다. 어떤 것의 타입이 어떤 필요나 원함을 만족시키기 때문이 아니라 순전히 무작위로 혹은 제멋대로 재생산된다면 그렇게 될 것이다. 물론 이는 실제 인공물의 경우 전혀 그럴듯하지 않아 보인다. 인공물 타입의 재생산은 자원이, 시간과 노력이 들어가며, 생물학적 재생산처럼 성적 쾌락이라는 장려책을 제공하지 않는다. 하지만 그것은 논리적 불가능성이 아니다. 우리는 아무런 좋은 이유 없이 제멋대로 무작위의 것들을 만드는 종족을 상상할 수 있다.

이 점은 진화 이론이 "유용성 없는 재생산은 없다"라고 부를 수 있는 경험적 원리에 의존하고 있음을 드러낸다. 이 원리 배후에 있는 관념은, 프레스톤의 표현으로, "일관된 실패에 직면하게 되면 재생산은 임의적이거나 비합리적이 될 것이다"(Preston 2013, 179)라는 것이다. 사람들이 그런 식으로 행동할 수는 있겠지만, 우리는 실제 사람들이 일반적으로 그렇게 한다고 믿지 않는다. 여기서 작동하는 합리성 유형이 앞서 언급한 문화적 부동 사례들에서 작동하는 "외적 요인" 유형과 양립 가능하다는 것에 주목할 필요가 있다. VHS 녹화기가 시장 수요를 충족시킴에 있어서의 우월성 때문에 승리하지 않았을 수는 있다. 그럼에도 불구하고 분명 그것이 성공적으로 해낸 어떤 일이 여전히 있다. 그렇지 않다면 (우리의 원리에 따르면) 그것은 재생산되지 않았을 것이다.

이 이론과 관련하여 세 번째 마지막 점은 이 이론이 고유 기능과 동일시하고 있는 성공적인 효과라는 것이 실제 효과여야 한다는 것이다. 이는 생물학적 사례에서 가장 분명해 보인다. 어떤 타입의 특징이 재생산되는 이유가 고유 기능 때문이라면, 고유 기능은 실제 효과여야만 한다. 예를 들어, 비행을 촉진하는 것이 날개의 고유 기능이라면, 날개는 실제로 비행을

촉진해야만 한다. 인공물 경우로 번역해볼 때, 가장 두드러진 점은 고유 기능이 단지 **지각된** 성공에 불과할 수는 없다는 것이다. 사람들은 가령 어떤 종류의 약이 어떤 질병을 치료하는 데 도움이 된다고 믿을 수 있다. 하지만 실제로 그렇지 않다면, 이 효과(그 질병의 치료)는 그것의 재생산을 설명할 수 없으며, 따라서 그것의 고유 기능일 수 없다. 물론 그러한 약이 사람들로 하여금 질병을 치료하고 있다는 믿음을 갖게 만든다고 하는 실제 효과를 정말 가질 수 있다(이것이 이른바 "플라시보 효과"이다). 우리는 약의 고유 기능을 그걸 하는 것과 동일시할 수 있을 것이다(즉 우리는 그것을 플라시보로 간주할 수 있을 것이다). 그렇지만 이는 질병을 치료하는 것과는 구별되는 효과이다. 그렇다면 일반적으로 이렇게 말할 수 있을 것이다. 즉 이 고유 기능 이론은 고유 기능을 실제로 사실인 것과 묶는다.

인공물 기능의 진화 이론을 포용하는 것이 전 절에서 묘사된 의도주의적 견해를 전적으로 거부하는 것을 함축하지 않는다는 것을 알아두는 것도 중요하다. 원인론적 이론의 몇몇 지지자들이 기능에 대한 의도주의적 견해를 정말로 일절 거부하기는 하지만, 두 견해를 결합하는 것이 전적으로 가능하다. 즉 의도들이 인공물에 기능을 부여할 수 있지만, 인과적 역사만이 고유 기능을 부여할 수 있다고 주장하는 것이다.[10] 이와 같은 "다원주의적" 기능 이론 배후에 있는 아이디어는 기능 귀속의 용어들을 통해 표현할 때 더 분명하게 볼 수 있을 것이다. 예를 들어 인공물이 X를 해야 한다고 하는 사용자나 제작자의 의도는 대상이 X로서 **기능한다**는 말을 정당화한다. 하지만 인공물의 인과적 역사만이 그 대상이 X 하기의 기능을 갖는다는 말을 정당화할 수 있다.

그렇다면, 진화 이론을 지지해주는 주된 점은 다음과 같다. 즉 진화 이론은 이 장을 시작하면서 제기된 기능의 불확정성과 관련된 근심을 해소하는 것처럼 보인다. 인공물의 고유 기능을 알고자 할 때, 우리는 그것의 효과들 중 어느 것이 선조들의 재생산에서 원인 역할을 했는가를 보기 위해 인과적 역사를 살펴본다. 그리하여, 건축 사례로 좀 더 곤혹스러웠

던 경우를 보자면, 리벤스킨트의 미술관 확장의 고유 기능은 최근 과거에 그러한 유형의 건물들이 생산되도록 이끌었던 일을, 그 일이 무엇이건 간에, 하는 것이 될 것이다(Parsons 2011 참조).

<div align="right">

5.4
진화 이론에 대한 반대들
</div>

그렇지만 진화 이론은 비판으로부터 전혀 자유롭지 않다. 이 절에서 나는 이 이론에 대한 핵심 반대 중 몇 가지를 검토한다. 한 가지 어려움은 그 이론이, 주어진 인공물 타입이 무엇이건 간에, 관련된 인과적 역사를 특정하는 방식과 관련이 있다. 가령 파슨스와 칼슨Parsons and Carlson(2008)은 인공물의 "선조"의 성공을 말한다. 하지만 인공물은 유기체와는 달리 직접적이고도 문자적인 의미에서 선조를 갖지 않는다. 인공물은 스스로를 재생산을 하지 않으니까 말이다. 오히려 인공물은 사람들에 의해 의도적으로 생산되어야 한다. 하지만 그렇다면 하나의 인공물을 다른 인공물의 "선조"로 볼 수 있다는 생각을 어떻게 이해할 것인가?

진화 이론을 위한 "선조"에 대한 한 가지 설명을 제공하는 것은 밀리컨 Millikan(1984)이다. 밀리컨은 선조 개념을 그가 "재생산적으로 확립된 가족"이라고 부르는 것과 관련하여 정의한다. 재생산적으로 확립된 가족이란 어떤 일정한 특성이나 유사한 특성을 모두 공유하며, 또한 동일 모형으로부터 직간접적으로 복제되었기에 그 특성을 소유하는 사물들의 집단이다. 밀리컨이 말하는 의미에서 복제란 (의도적으로 행해질 수 있어도) 의도적으로 행해질 필요는 없다. 핵심 아이디어는 이런 것이다. 복제는 관련된 사물들의 특성들 사이에서의 (철학자들이 말하는) "반사실적 의존counter-factual dependence"을 수반한다. 반사실적 의존이란 하나의 사물이 만약 달랐다면 다른 사물도 다를 것이라는 의미에서, 후자가 전자에 의존한다는 관념이다. 복제와 관련해서 말해보자면, 하나의 사물이 만약 어떤 특성을 결여하고 있었다면 다른 사물도 그렇게 될 경우에만, 후자의 특성은 전자의 복제이다.

그렇다면 밀리컨에게 재생산적으로 확립된 가족은 공유된 특성이 이러한 종류의 복제를 통해 생성되는 그런 사물들의 집단이다. 밀리컨은 이를 흔한 가정용 스크루드라이버 같은 인공물에 적용한다. 그것들은 모두 재생산적으로 확립된 가족의 일부이다. 동일 모형으로부터 모방된 일정한 특징을 — 유사한 모양, 크기, 무게 등등을 — 가지고 있으니까 말이다. 그런 다음 밀리컨은 그와 같은 가족 개념을 사용해서 선조 개념을 정의한다. 예를 들어, 나의 스크루드라이버의 선조들은 그것의 나의 스크루드라이버의 특성이 복제되어 나올 때 모형이 되었던 이전의 가족 구성원들일 것이다.[11]

선조라는 개념이 적절하게 정의될 수 있건 없건, 진화 이론이 직면하고 있는 두 가지 더 깊은 문제가 있다. 첫째는 "유령 기능"이라는 현상이다. 프레스턴의 설명으로는, "유령 기능이란 물질문화의 한 아이템이 가지고 있다고 널리 여겨지는 기능을 처음부터 수행할 수 없는 경우들"이다(Preston 2013, 177). 하지만, 그가 주장하기를, 이 기능들은 "고유 기능의 모든 특징들을 갖는다"(177). 프레스턴은 수많은 사례를 제공한다. 가령 영성체 밀병의 고유 기능은 예수의 몸을 먹을 수 있게 해주는 기능 같다. 토끼발 부적의 고유 기능은 '행운을 가져다주는 기능 같다. 그리고 (아마 논란이 있겠지만) 비타민 C 보충제의 고유 기능은 질병을 막아주는 기능 같다. 그렇지만 프레스턴이 총애하는 사례는 풍수 거울 사례이다. 풍수 거울의 고유 기능은 중국 전통문화에서 "기"라고 알려진 영적인 실체의 흐름을 조종하는 기능 같다. 이 "팔괘 거울"은 나쁜 기를 몰아내고 집을 영적으로 건강하게 지키기 위해서 집 밖의 일정한 곳에 놓아둔다.

금방 언급한 것들 중 어느 것도 고유 기능으로 보이는 것을 실제로 할 수 없기 때문에, 전부 다 유령 기능의 사례들이다. 이것들이 진화 이론에서 제기하는 문제는 분명할 것이다. 이전 절에서 논의했듯이, 진화 이론에서 고유 기능은 실제 효과이어야만 한다. 하지만 유령 기능은 그렇지가 않다. 따라서 유령 기능이 고유 기능일 수 있다면, 진화 이론은 거짓인 것이다.

진화 이론의 옹호자라면 이처럼 언뜻 보고서는 유령 기능을 고유 기능과 동일시하는 것이 그야말로 잘못이라고 주장함으로써 이 반대에 응답할 수 있을 것이다. 그런 다음 그들은 유령 기능과는 달리 그 인공물 타입의 재생산을 실제로 설명할 수 있는 그 인공물의 다른 효과들에 호소할 수 있을 것이다.[12] 풍수 거울의 경우 그와 같은 설명을 위해 풍수에 대한 인류학적 내지는 사회학적 설명을 찾아볼 수 있을 것이다. 예를 들어, 이 인공물이 재생산된 이유는 기의 방향을 돌려놓기 때문이 아니라, 심리적 필요(가령 사용자로 하여금 집이 건강한 장소라고 느끼게 해줄 필요) 내지는 희망과 안전에 대한 필요를 충족시키기 때문이라고 제안할 수 있을 것이다 (Wang et al. 2013).

그렇지만 프레스턴은 적용된 설명이 지나치게 포괄적이라는 근거에서 고유 기능을 확인하기 위한 이 전략에 반대한다. 그는 어떤 것의 상품임이라는 예를 제시한다. 사회과학자라면 환상 기능 아이템 — 가령, 풍수 거울 — 의 재생산을 상품으로 사용된다는 사실을 들어 설명할 수 있을 것이다. 프레스턴은 이렇게 말한다.

　　상품임은 분명 일정한 종류의 경제에서 물질문화의 아이템들이 하는 역할이다. 하지만 이 경제에서 (⋯) 원칙적으로 거의 모든 것이 상품이다. 따라서 이것이 그것들 중 여하한 것의 특별한 고유 기능이라고 말하는 것은 적절하지 않다. 물질문화의 아이템인 상품들은 정말로 고유 기능을 갖는다. 하지만 이는 그것들의 포괄적인 교환 가능성이 아니라 특별한 사용과 관련되어 있는 것이다. (Preston 2013, 184).

어떤 인공물 타입의 재생산에 대한 제대로 된 설명이라면 그러한 유형의 인공물의 "특별한 사용"과 관련되어 있어야 한다고 주장할 때 프레스턴은 분명 옳다. 그렇지만 인공물 타입의 재생산에 대한 사회과학 설명들이 인공물의 특별한 사용을 설명하는 데 반드시 실패한다고 하는 일반적

주장은 거짓인 것 같다.[13] 풍수 거울은 사용자로 하여금 불확실성과 우연에 직면하여 희망을 유지할 수 있게 해주기 때문에 재생산된다고 하는 앞서 언급한 주장을 생각해보자. 이는 절대로 "원칙적으로 거의 모든 것"에 적용될 필요가 없다. 토스터나 소변기가 이 때문에 만들어진다고 생각할 아무 이유도 없으며, 어떤 인공물은 반대 이유 때문에 재생산된다(가령 롤러코스터 같은 스릴 라이드). 더 중요한 것으로, 그러한 설명은 특별한 사용 패턴을 붙들어 설명한다는 의미에서 특별할 수 있다. 그렇기에 우리는 가령 사람들이 풍수 거울을 사서 문에 걸어놓는 것은 이것이 **사용자로 하여금 집이 건강하다고 느낄 수 있게 해줌으로써** 희망을 조성하기 때문이라고 말할 수 있을 것이다.[14] 여하튼, 다른 많은 대상들이 동일한 방식으로 희망을 조성하지 않는다는 것은 분명하다. 이런 의미에서 그 설명은 풍수 거울에 속하는 특정 사용 패턴에 전적으로 특별한 것일 수 있다.

하지만 이 진화 이론가에게 유령 기능 사례에 대한 이러한 응답을 인정해준다고 해도, 그의 이론에는 더 깊은 문제가 남아 있다. 이는 진화 이론이 참신한 인공물에는 아무런 고유 기능도 귀속시킬 수 없다는 사실이다. 이 이론은 고유 기능의 소유를 인공물의 재생산 역사의 문제로 만들기 때문에, 그러한 역사를 결여하는 인공물은 ─ 참신한 인공물은 ─ 그러한 기능을 가질 수 없다. 앞서 논의된 유령 기능 반대의 경우, 진화 이론가는 인공물 타입의 재생산을 설명할 수 있는, 인공물의 선조들이 가졌을 수도 있는 다른 효과들을 찾아봄으로써 반대에 응답할 수 있다. 하지만 지금의 경우 그러한 응답은 전혀 가능하지 않은데, 왜냐하면 문제의 그 인공물은 그냥 선조가 없기 때문이다. 여기서 올바른 유형의 설명은 다만 붙잡기 힘든 것이 아니다. 그건 불가능하다.

어떤 이들은 참신한 인공물이 고유 기능을 가질 수 없다는 결론이 아주 반직관적이며 진화 이론을 거부할 근거가 된다고 주장했다.[15] 예를 들어, 베르마아스와 후케스는 참신한 인공물에 고유 기능 귀속을 허용하느냐를 만족스러운 인공물 기능 이론을 위한 요구사항으로 본다(Vermaas

and Houkes 2003, 266; Houkes and Vermaas 2010). 그들은 또한 **디자인** 관점에서 참신함과 혁신의 특별한 중요성을 강조한다. 참신한 프로토타입은 **디자인**의 생명처럼 보인다(2010, 75). 또한 그들은 고도로 혁신적인 **디자인**의 수많은 사례를 제공한다. 가령, 19세기 중엽 웨일스에서 시행된 참신한 다리 **디자인**이었던 브리타이나 다리, 최초의 텔레타이프 기계(Vermaas and Houkes 2003, 264), 최초의 비행기, 최초의 원자력발전소(Houkes and Vermaas 2010, 63-4). 그들이 주장하기를, 이 인공물들은 창조 당시 참신했으며, 따라서 진화 이론에 따르면 고유 기능을 가질 수 없다.

진화 이론의 옹호자가 참신한 인공물 문제에 대해 할 수 있는 가능한 응답으로는 두 가지가 있다. 첫째는 그 이론이 참신한 인공물에는 고유 기능을 인정하지 않는다는 것을 받아들이고서는 이것이 치명적인 결함은 아니라고 주장하는 것이다. 프레스턴이 이 접근법을 취한다. 그는 참신한 인공물에 고유 기능을 귀속시키는 **동시에** 고유 기능과 우연적 기능을 구분할 수 있는 이론은 **없다**고 주장한다(Preston 2003). 프레스턴이 보기에 후자의 일이 전자보다 더 중요하다. 그렇기에 다른 경쟁 이론보다는 여전히 진화 이론을 선호할 만한 이유가 있다고 주장한다.[16]

가능한 두 번째 응답은 진정으로 혁신적이거나 참신한 인공물 — 즉 선조가 없는 인공물 — 이 있다는 것을 부정하는 것일 터이다. 이를 지지하여, 그와 같은 인공물로 추정되는 수많은 사례들이 그렇게 설득력 있지 않다고 주장할 수 있을 것이다. 가령 브리타니아 다리는 이전 다리들의 많은 특징들을 가지고 있었다. 텔레타이프 기계는 전신telegraphs의 많은 특징들을 모방했다. 최초의 비행기는 기존의 연이 갖는 많은 특징들을 모방했다. 최초의 원자력 발전소는 앞선 유형의 발전소에서 사용되는 것과 동일한 (증기 사용 같은) 기본 메커니즘을 이용했다(Parsons and Carlson 2008).[17] 그렇다고 한다면, 아마 진화 이론은 이러한 인공물한테도 고유 기능을 부여할 수 있을 것이다.

그렇지만 이에 대한 응답으로 이렇게 주장할 수 있을 것이다. 즉 실제로

참신한 인공물이 없다고 해도 원리상 있을 수 있으며, 그것의 고유 기능을 설명할 수 없다는 것은 여전히 진화 이론의 실패다(Houkes and Vermaas 2003). 그렇지만 진화 이론가는 이렇게 응답할 수 있을지도 모른다. 즉 문제의 그 인공물이 **정말로** 참신하고, 지금까지 **전혀** 알려지지 않은 **디자인**을 이용하고 있다면, 그것이 도대체 실제로 **고유** 기능을 가지고 있다는 우리의 직관이 의문스러워질 것이다(이러한 노선을 따르는 논변은 Parsons and Carlson 2008 참조).[6]

<p style="text-align:right">5.5</p>

참신함, 디자인, 그리고 인식론적 문제

앞의 몇 절에서 우리는 인공물 기능에 대한 몇 가지 선도적인 이론들을 검토했다. 모더니스트들이 **디자인**에 대한 설명의 중심에 놓는 기능 개념은 사실 너무나도 불분명하기에 전적으로 폐기되어야 한다는 회의론적 관념에 저항하기 위한 방편으로 말이다. 여기서 전개된 생각 노선이 설득력이 있다면 아마 진화 이론은 이 야망을 달성할 것이다. 기능에 대한 진화적 설명은 또한 기능적 **디자인**이 사실상 문화의 시대정신을 표현할 것이라는 모더니즘적 관념에 신빙성을 더해주는 것처럼 보일 수도 있다. 고유 기능이 특정 유형의 제품의 사용의 역사의 문제라고 한다면, 그 제품은 본성상 문화의 어떤 측면과 연결되어 있는 것이니까. 더 많은 것들을 말할 필요가 있지만, 그래도 이러한 개념적 연결은 모더니스트에게 적어도 유망해 보이기는 한다. 그렇지만 기능 개념의 이러한 방어는 더 심원한 결론을

● ●

[6] 파슨스와 칼슨은 완전 참신한 캔 따개를 예로 든다. 이들의 설명을 요약하면 이렇다. 어떤 디자이너가 지금까지의 그 어떤 캔 따개와도 닮지 않았고, 더 나아가 지금까지의 그 어떤 인공물과도 닮지 않은 캔 따개를 만들었다고 해보자. 더구나 그것은 전자기 원리로 작동된다. 그런 캔 따개의 캔 따기 기능에 우리가 주목하는 게 과연 고유 기능이기 때문일까? 더 나아가 이 캔 따개에 암 치료 효과가 있다는 것이 발견되었다고 해보자. 그럴 경우 사람들은 캔 따개라고 여겼던 그것이 실은 캔 따개가 아니라 암 치료기로 판명이 났다고 말할 것이다. (Parsons and Carlson 2008, 82-84.)

암시한다. **디자인**의 인식론적 문제를 전적으로 용해시키는 하나의 방법.

1장에서 우리는 **디자인**이 지금껏 언급된 적 없는 새로운 문제를 해결하기 위해 참신한 인공물을 창조한다는 점에서 전통 기반 공예와 분명 다르다는 것을 강조했다. 이렇게 볼 때 **디자이너**는 전통과 단절하고 새로운 무언가를 시도하는 영웅적 개인 같은 것으로 출현한다. "디자이너는 홀로 서 있다"라는 크리스토퍼 알렉산더의 언급을 떠올려보자. 더 나아가 바로 이 참신성으로 인해서 **디자인**의 인식론적 문제가 생겨났다. 바로 **디자이너**가 근본적으로 새롭고 시험되지 않은 어떤 것을 생산하기 때문에 그의 창조적 행위의 합리성이 물음에 던져지는 것이다. 하지만 이 장에서 진행된 우리의 기능에 대한 조사는 좀 다른 그림을 제시했다. 사실 **디자이너**는 새로운 인공물을 전혀 창조하지 않으며 오히려 이미 존재하는 인공물 타입을 만지작거리고 각색한다는 그림을. 이 대안적 견해는 **디자인**이 전통 기반 공예만큼이나 과거에 묶여 있다는 것과 **디자인**의 인식론적 문제는 **디자인** 자체의 바로 그 본성에 대한 오개념에 의해 생성된 가상에 불과할 수도 있다는 것을 시사하는 것 같다.

이러한 착각의 한 가지 원천은, 앞서 그로피우스가 한탄하는 걸 보았듯, **디자인**을 너무 순수 예술을 모형으로 하여 생각하려는 경향성이다. 역사적으로 순수 예술은 참신함, 유일무이함, 독창성을 강조해왔다. 낭만주의 운동의 출현 이래로, 순수 예술은 예술가의 개별성을 강조했으며, 예술작품을 예술가의 개인적 비전, 경험, 감정의 표현으로 보았다. **디자인**을 **디자이너**의 관점에서, 어떤 새로운 문제를 해결하려는 시도를 통해서 생각할 때, 두 창조적 사업 사이에는 강한 평행성이 있어 보인다. 하지만 이를테면 다른 쪽 끝에서 — 대상과 그것의 기능을 통해서 — 보게 되면, 우리는 예술작품과는 달리 **디자인** 대상들이 개별 정신의 유일무이한 자손이 아니라는 것을 본다. **디자인** 인공물의 중심 특징은 — 그것의 고유 기능은 — 개별 **디자이너**에 의해 결정된 어떤 것이 아니라 사용과 재생산을 통해 진화해온 기존의 인공물 타입의 어떤 사회적 측면이니까 말이다.

하지만 이는 **디자인**의 인식론적 문제가 가상에 불과하다는 뜻인가? **디자인**에 대한 앞의 묘사가 문제 해결에서의 신선함과 개인적 노력을 강조하면서 **디자인**에 관한 한 가지 중요한 진리를 빠뜨렸다는 것이 사실이기는 하지만, 또 다른 의미에서 전적으로 부정확한 것만은 아니었다. 진화 이론에 대한 우리의 논의가 시사하듯 **디자이너**가 기존의 인공물 타입을 손보거나 변경하면서 그 타입을 이용한다는 것은 맞을 것이다. 아마도 그 덕분에 **디자이너**는 그 타입에 대한 어떤 지식에 접근할 것이다. 가령 라이트 형제가 비행기를 발명했을 때, 그들은 연의 속성에 대한 기존의 경험적 지식에 의존할 수 있었다. 하지만 **디자이너**가 기존 타입을 손볼 때는 참신한 맥락에서의 사용을 위해, 혹은 **새로운 것들**을 하기 위해, 손보거나 변경하는 것이다. 그리고 **디자인**에서 이 맥락은 본래 사회적이다. 즉 그 맥락은 단지 실천적 고려만을 내포하는 것이 아니라 미학, 표현 등등에 대한 고려 또한 내포한다. 그렇기 때문에, **디자이너**가 창조하는 인공물이 정말로 참신한 것은 아닐지라도, 그가 **디자인** 문제에서 직면하는 참신함은 충분히 진짜이며, 2장에서 논한 인식론적 어려움들을 낳는다.[18]

디자인이 과거에 의존하고 있다는 의미를 깨닫는다고 해서 인식론적 문제가 제거되는 것은 아니지만, 그럼에도 그러한 깨달음은 **디자인** 자체에 대한 우리의 이해를 실로 명확히 한다. 특히 예술과 **디자인**의 관계를. 1장에서 우리는 순수 예술과 비교해 **디자인**은 "실세계" 문제를 해결해야 한다는 요구사항에 종속되어 있다는 의미에서 족쇄를 차고 있다는 말을 했다. 하지만 이제 우리는 **디자이너**의 일이 예술가의 일에 비해 더 고된 일이 되는 또 하나의 방식을 본다. 즉 **디자인**이 족쇄를 찬 예술이라면, **디자인**은 또한 명예도 없는 예술이다. 예술가와는 달리 **디자이너**는 자신의 창작품이 손을 떠나면 아무 주장도 할 수 없다. 그것의 본성이 그를 제쳐버리며, 대부분의 경우 그의 이름은 잊힌다. 예술작품은 이따금 예술가의 자식에 비견된다(Collingwood 1938; Groce 1922). 하지만 이 유비는 예술가보다 **디자이너**의 경우 훨씬 더 적절하다. 예술가의 작품은 창조자와의 연결을 간직하는

반면에, **디자이너**의 "자손"은 진짜 아이들처럼 창조자를 뒤로 하고 떠나 세계 안에서 독립적으로 자기 길을 만들어야 하니까. 이런 의미에서 **디자인** 은 예술보다 더 큰 도전을 제공할 뿐 아니라 더 적은 보상을 제공한다.

6
기능, 형태, 미학

지금까지 우리는 모더니즘의 핵심 조치 중 일부를 검토했다. **디자인**에서 표현 줄이기, 그리고 기능을 앞에 놓기. 하지만 아름다움 내지는 심미적 가치 역시 **디자인** 문제의 중요한 측면으로 보인다. 모더니스트는 좋은 **디자인**이 심미적 호소력이 있어야 한다는 데 동의한다. 하지만 아름다움 내지는 심미적 가치가, 장식의 사용, 시대적 내지는 문화적 양식의 사용을 통해서가 아니라, 단순히 기능성의 추구를 통해서 일구어질 수 있다고 주장한다. 그렇지만 ─ "형태는 기능을 따른다"고 할 때 그 결과는 아름다움일 것이라는 ─ 이 핵심 관념은 **디자인**과 건축에서 뜨거운 논란의 대상이었다. 더구나 아름다움과 심미적 가치에 대한 철학적 논의들에서 아름다움과 기능성의 연결이라는 바로 그 관념은 오랫동안 골치 아픈 관념이었다. 이 장에서 나는 **디자인** 인공물의 미학을 둘러싼 이러한 쟁점들과 여타 쟁점들을 탐사한다.

6.1
형태는 기능을 따를 수 있는가?

모더니즘적 생각이란 기능성의 추구를 통해서 아름다움을 일굴 수 있다는

이다. 이 관념에서 한 가지 어려움은 기능과 형태의 관계와 관련이 있다. 모더니즘적 견해에 따르면, 심미적, 매개적, 표현적 측면을 **디자인** 문제 안으로 가져올 필요가 없다. **디자인** 문제는 순전히 기능적 문제이다. 순전히 기능적인 노선을 따라 **디자인** 대상을 창조하는 것이 그 대상에게 아름다움을 선사할 것이다. 하지만 이는 기능에 대한 고려만으로도 **디자인** 문제의 해결을 결정하기에 충분하다는 것을 — 즉 **디자인**에서는, 구호도 있듯이, "형태는 기능을 따른다"는 것을 — 함축한다. 그렇지만 기능적 고려만으로는 형태를 결정하기에 충분하지 않다고 하는 반대가 있어 왔다. 이 반대를 표현할 또 다른 방법은 이렇다. 대상의 형태는 단순히 대상의 기능에서 따라 나올 수 없다. 오히려 대상의 기능은 대상의 형태를 언제나 **과소결정한** 다.

이따금 이런 반대는 모더니즘적 생각의 특수한 역사적 기원들, 특히 19세기 후반 이른바 "기계시대"에 내린 그것의 뿌리를 강조하는 방식으로 제기된다. 많은 초기 모더니스트들은 기관차 같은 19세기 산업 기계에서 영감을 얻었다. 기관차에서 **디자인**은 전적으로 기능적 고려에 의해 결정된 것처럼 보였다. 기관차의 각 부분은 오로지 메커니즘의 작동에 필요하기 때문에 있는 것이고, 그 목적에 기여하는 덕분에 그러한 특정 형태를 갖는 것이다. 하지만 산업 기계의 경우에 자연스럽게 생겨나는 이 관념을 다른 **디자인** 제품으로 확장하려는 시도는 난관에 봉착했다. 어떻게 그렇게 되었는지를 **디자인** 역사가 페니 스파크는 이렇게 묘사한다.

구성적 원리들의 집합으로서 기계 미학과 기능주의 이론은 진공청소기나 라디오보다는 단순한 목재 의자나 은 찻주전자에 더 쉽고도 적절하게 적용되었다. 앞의 것들은 결국 내부의 구조적 요소들을 드러내기보다는 필연적으로 감추게 되었다. 내부 작동을 감추고 단순함의 시각적 가상을 제시하기 위해 사용되는 자동차 스타일리스트와 상업적 산업 디자이너의 바디 쉘 원리는, 아무리 기능주의 원리들을 부정한다고

해도, 결국 훨씬 더 적합한 것으로 판명되었다. (Sparke 2004, 89)

스파크는 기능 홀로 **디자인**의 형태를 결정할 수 있다는 관념의 근본적 어려움을 지적한다. 어떤 대상들의 경우, 대상의 기능적 요소들과 우리가 자연스럽게 그 대상의 형태라고 부를 수 있는 것 — 그것의 외부 표면 — 사이에는 말하자면 아무런 간극도 없다. 기계장치 부분들이 노출되어 있는 기관차 같은 기계가 특히 그런 경우다. 또한 의자나 찻주전자 같은 단순한 일상적 대상들도 그렇다. 여기서 기능적 요소들은 겉층에 의해 은폐되지 않는다. 대상의 기능성은 만질 수 있는 외부 구조에 전적으로 드러나 있다. 그렇지만 다른 유형의 **디자인** 대상들은 기능성과 형태 사이에 간극이 있다. 라디오의 경우 기능적 요소들은 겉층 내부에 숨겨진 전자 부품들이다. 그것들은 대상의 기능성에 영향을 미치지 않으면서 어떤 형태든 취할 수 있다(동일한 현상의 좀 더 극단적인 사례는 디지털 사진을 찍을 수 있는 다양한 제품들이다). 실로 가전제품의 등장과 더불어 이런 유형의 경우는 이제 적어도 앞서 말한 경우만큼 흔하다고 할 수 있다. 하지만 이러한 경우들에서 우리는 기능이 형태를 규정한다는 관념의 실패를 본다.

그렇지만 이런 방식으로 걱정을 제시할 경우, 모더니스트에게는 이 걱정에 대한 잠재적 응답이 있다. 1장에서 우리는 **디자인**이 "표면" 내지는 "사용자 인터페이스"에 초점을 맞춘다는 점에서 엔지니어링과 구분된다고 했다. 그렇다고 했을 때, 라디오와 진공청소기의 전자 내용물은 **디자이너**의 관심사가 전혀 아니다. 그들의 관심사인 기능성은 오히려 어떤 과제를 수행하기 위한 사용자의 대상 이용이다. 대상의 기능성의 이러한 측면은 대상의 "껍데기"에 — 그것이 얼마나 손쉽게 조작될 수 있는지, 그것이 얼마나 안전하게 사용될 수 있는지 등등에 — 정말로 드러나 있다고 할 수 있다.

그렇지만 기능과 형태의 관계에 대한 걱정들은 그렇게 쉽사리 비켜갈 수가 없다. 데이빗 파이는 한 가지 그러한 걱정을 스파크보다 훨씬

더 일반적인 방식으로 끄집어낸다. "그 무슨 유용한 **사물**이 디자인되건 그 형태는 결코 디자이너에게 부과되지 않으며, 디자이너 바깥의 영향에 의해 결정되지 않으며, 불가피하게 주어지지 않는다"(Pye 1978, 14. 강조 추가). 파이의 주장은 단순히 이런 것이다. **디자이너**가 어떤 주어진 기능을 수행할 무언가를 창조하는 일에 착수할 때마다 그 대상이 어떤 형태를 가져야 하는지를 결정하는 선택의 범위가 넓다. **디자이너**가 직면하는 제약들은 "작은 부분만이 세계의 물리적 본성으로부터 생겨나며, 아주 큰 부분은 경제와 선택의 고려사항들로부터 생겨난다"(14). 이러한 일반적 주장을 뒷받침하기 위해 파이는 천장이라는 단순한 사례를 제시한다. 천장은 언제나 평평하다. 하지만 천장의 기능(아마도 전기와 배관 부품 및 절연재를 덮는 기능)을 수행하기 위해서는 평평할 필요가 없다. 평평하지 않아도 그 일을 똑같이 잘 할 수 있다(13). 파이가 관찰하기를, 이 특정 형태, 즉 평평한 천장을 만드는 데 많은 양의 일이 들어간다. 그리고 이는 엄밀하게 기능적인 관점에서 볼 때 전적으로 "쓸데없는 일"이다.[1]

파이는 자신의 주장을 뒷받침하기 위해 한 가지 사례만을 제공하는데, 아마도 모더니스트라면 파이프를 숨기고 하는 등등이 여하간 좀 불필요한 장식이라고 응답할 것이다(실제로 많은 모더니즘 건물이 일부러 그와 같은 요소들이 노출되도록 내버려 둔다). 그렇지만 같은 유형의 사례를 늘리는 것은 쉬워 보인다. 가령, 정말 다양한 의자 모양에서 볼 수 있듯이, 앉을 수 있게 해주는 기능을 똑같이 잘 만족시키는 수없이 많은 형태가 있다. 동일한 관찰을 수없이 많은 다른 **디자인** 제품으로도 확장할 수 있다. 커피포트나 은 식기류나 심지어 문조차도 전형적인 모양과는 다른 모양을 하면서도 여전히 목적에 봉사할 수 있을 것이다.

그리하여 파이의 주장은 스파크의 주장보다 훨씬 더 강하다. "형태는 기능을 따른다"라는 격언을 거짓으로 만드는 것은 단지 껍데기를 갖는 제품이 아니라 분명 모든 제품이다. 이 주장은 참인가? 파이의 주장에 반대해서 우리는 기능이 형태를 결정하는 것은 논리적으로도, 심지어

물리적으로도 **불가능하지 않다**고 주장할 수 있을 것이다. 파이 그 자신이 추진 기계를 언급하는데(Pye 1978, 30), 그것이 한 가지 사례를 제공할 수도 있을 것이다. 선체처럼 유체를 가르고 나아가야 하거나 공기 저항을 직면해야 하는 장치를 구성할 때, 물리력이 기능성을 아주 심하게 제약하기 때문에 물리력이 최적 형태를 결정하는 데 기여한다. 수영을 하는 사람이라면 알고 있듯이, 물에서 유선형을 일탈하게 되면 항력의 대가를 치르게 된다. 그렇지만 이런 경우들이 있기는 해도, 대다수 경우의 기능/형태 관계가 이런 유형이 아니라는 것이 여전히 참인 것 같다. 가령 천장이 기능을 충족하기 위해 여타 모양보다는 평평한 모양이어야 한다는 것을 결정할 수 있는 유체 저항과 유사한 힘은 없다.

이와 같은 제약하는 힘들이 일반적으로 정말 존재한다고 말함으로써 이를 부인하고자 할 수 있을 것이다(가령 Alexander and Poyner 1970). 예를 들어 의자 같은 경우 2.6절에서 언급한 유용성 관련 원리들 같은 것에 호소할 수 있을 것이다. 어쩌면 다양한 **디자인**들을 차선의 것으로 배제하기 위해 호소할 수 있는 인체공학 원리들이 있을지도 모른다. 하지만 그렇다고 해도, 다양한 형태를 사용해서 대상의 기능을 실현하는 똑같이 유효한 방법들이 여전히 많이 있을 것이다. 가령 의자의 기능을 실현하기 위한 최적의 물리적 모양이 정말 단 하나만 있다고 해도, 대상의 형태의 요소들 가운데는 결정되지 않은 채 남아 있는 요소들이 여전히 있을 것이다— 가장 분명한 요소로는 색깔.[2] **디자이너**는 미학이나 일시적 기분이나 비용이나 아니면 이것들의 어떤 결합을 바탕으로 이 요소들을 결정할 수 있다. 하지만 단순히 제품의 기능에 의해 결정되게 하지는 않을 것이다.

6.2
기능과 심미적 가치를 맞추기

기능이 형태를 과소결정한다는 것은 분명 모더니스트 입장에서는 그림을 복잡하게 만든다. 하지만 아름다움이 기능성의 추구를 통해 실현될 수

있다는 견해는 아마도 여전히 유지될 수 있을 것이다. 아마도 기능적인 **디자인**은 그로써 아름다움을 갖게 될 것이다. 그것을 창조하는 데 분명 기능성 이상의 것이 들어가야 하겠지만 말이다. 그렇지만 이러한 모더니즘적 견해는, 그리고 실로 **디자인**의 아름다움 내지는 미학에 대한 그 어떤 논의도, 커다란 철학적 질문과 정면으로 부딪친다: 아름다움이란 혹은 심미적 가치란 진정 무엇인가?[3] 우리는 아름다움과 연결하여 기능에 대해 말하는 것이 말이 된다고 가정해왔다. 그러나, 앞으로 보겠지만, 이는 사소한 가정이 아니다.

통상적인 생각에서 우리는 아름다움과 관련해서 두 가지 주된 관념을 확인할 수 있다. 흥미롭게도 그 둘은 모순적이다. 첫째, 아름다움은 정의 불가능하다. 둘째, 아름다움은 특정한 특징들에 있다. 뒤의 관념은 사람 몸, 특히 얼굴의 아름다움을 정의하면서 기하학적 비례의 역할을 논할 때 명백하다(Zebrovitz 1997, 123-4). 그리하여 어떤 이들은 이른바 "황금비" 같은 단순한 수학적 규칙을 통해 아름다움을 정의하려고 노력해왔다. 다른 한편, 우리는 종종 아름다움이 한낱 개인적 선호 내지는 "형언하기 어려운 것"에 깃든 미스터리로 취급되는 것을 발견한다. 이 두 관념은 모순적이기는 해도 서로 관련되어 있다. 아름다움은 특정한 수학적 성질에 있다는 관념을 아주 멀리까지 확장하려고 할 때, 곧 그 관념은 거짓이라는 것이 분명해진다는 의미에서 말이다. 우리는 그렇게 이해될 수 없는 수많은 것들을 아름답다고 혹은 심미적으로 좋다고 부른다(맥베스 공연, 교향곡, 등등). 그렇다면 결국 아름다움은 형언할 수 없는 것이어야만 한다고 결론짓는 것이 자연스러운 것이다.[4]

그렇지만 그 개념을 이해하기 위한 또 다른 방법이 있는데, 그것은 이 양극 사이 어딘가에 있다. 즉 세계와 관계를 맺는 특별한 방식을 통해서 아름다움을 이해하기. 이 접근법에서 아름다움은 사물 안에 있는 특정한 성질이 아니며, 정의 불가능한 것도 아니다. 오히려 아름다움은 우리가 특정한 방식으로, 혹은 스톨니츠의 말대로 특정한 태도, "심미적 태도"(stolnitz

1960)를 사용해서 세계에 접근할 때 결과하는 무엇이다. 역사적으로 이 관념은 주로 무관심성이라는 핵심 개념을 통해서 발전되었다. "무관심성"은 어떤 것에 대한 관심의 결여를 지칭하는 게 아니라 그것에 접근하는 특정 방식을 지칭한다. 그리하여, 어떤 사물에 대한 우리의 반응은 그 사물이 우리의 관심interest을 증진시킨다거나 증진시키지 못한다는 것에 의해 결정되지 않는다. 오히려 우리는 그 대상이 우리의 실천적 목표, 도덕적 기준 등등과 맺고 있는 관계에 그 어떤 관심도 두지 않으면서 그 대상에 유의한다. 이러한 견해에 따르면, 어떤 대상을 심미적으로 값매김하는[1] 것은 이처럼 무관심적인 방식으로 그 대상을 값매김하는 것이다. 즉 이 다른 요소들과 분리된 채로 그것과 관계하고, 말하자면 대상 전체를 "받아들이는" 것.

이 설명은 심미적인 것을 본성상 **주관적인** 어떤 것으로 취급한다. 어떤 특정 반응을 심미적인 것으로 만드는 것은 값매김되는 사물이 아니라 전적으로 주체 또는 값매김자와 관련되어 있다는 의미에서 말이다. 이것은 어떤 반응이든 심미적인 것으로 간주될 수 있다는 것을 의미하지는 않는다: 스톨니츠가 보기에, 주체는 반드시 무관심적이어야 한다. 이것은 또한 심미적 가치에 대한 정확하거나 정확하지 않은 판단이 있을 수 없다는 것을 함축하지도 않는다(이는 63절에서 살펴볼 별도의 쟁점이다). 그렇지만 이것은, 스톨니츠이 말대로, "의식의 대상이면 무엇이건" 심미적 태도를 취할 수 있다는 것을 의미한다(Stolnitz 1960, 39). 이로써 심미적 태도 견해는, 심미적 경험을 예술 영역에 제한하지 않기에, **디자인**의 미학을 이해하는 유망한 방법이 되는 것처럼 보인다.

그렇지만 이와 같은 겉모습은 기만적이다. **디자인** 대상들에 대해서는 무관심적 태도를 취하는 것이 어렵다. 스톨니츠는 심미적 태도를 실천적 태도와 대조하는데, 실천적 태도에서 우리는 어떤 마음속 목적을 성취하기 위해 사물에 주의를 기울인다. 하지만 **디자인** 대상들과 맞물릴 때 우리가

• •
[1] appreciate. 2장의 역주 [1] 참조.

이용하는 것이 바로 실천적 태도 같다. 그것들은 우리가 일상생활에서 사용하는 사물이고, 그렇기에 우리는 통상 실천적 목표를 통해 그것들과 관계하니까 말이다. **디자인** 대상을 향해 심미적 태도를 취하는 것은 그 대상을 보통의 맥락에서 떼어내어 아주 다른 맥락에 놓는 것을 요구할 것 같다.[5] 그리고 실로 **디자인** 대상들은 때로 예술작품처럼 미술관이나 박물관에 전시되기도 한다. 이런 상황에서는 대상들이 우리의 실천적 목적으로부터 떨어져 있기 때문에, 대상들에 대해 심미적 태도를 취하는 것이 훨씬 더 쉬울 것 같다. 하지만 이는 그것들을 보는 완전 인위적인 방법이라고 반대할 수 있을 것이다. **디자인**의 심미적 가치를 이런 식으로 평가하는 것은 사람의 성격을 단지 연극이나 영화에서의 연기에 기초해서 판단하는 것과 같을 것이다. 즉 우리가 판단하고 있는 것은 실제 인물이 아니다.

이러한 이유 때문에, 심미적 태도 이론이 **디자인**에 우호적이기보다는 **디자인** 대상에 대한 심미적 값매김을 그냥 불가능하게 만들 위험이 있다고 볼 수도 있을 것이다. 그건 그렇다고 치고, 여하튼 그 이론은 여러모로 비판을 받아왔다. 가령 조지 디키[Dickie](1964)는 무관심성 개념이 특별한 종류의 주의를 집어내는 게 아니라 어떤 것에 주의를 기울이는 **동기**만을 가리킨다는 근거에서 스톨니츠의 설명을 비판했다. 그리하여, 내가 무관심 적이라고 말하는 것은 내가 **어떻게** 대상에 주의를 기울이는지에 대해 아무것도 말하지 않으며 단지 내가 그렇게 하는 이유에 대해서만 말한다. 그렇다고 할 때, 디키가 주장하기를, 무관심성 개념은 무관한 것이 된다. 즉 내가 도덕적이거나 실천적인 동기를 가지고 있다고 할 때, 대상에 대한 나의 주의는 그와 같은 동기를 결여하는 무관심적인 사람의 주의만큼이나 완전할 수 있다.[2] 디키가 결론을 내리기를, "심미적 태도" 이론 전체는

[2] 가령 내일 있는 시험을 위해 음악을 듣는 사람과 그런 동기 없이 듣는 사람 모두가 음악을 똑같이 즐길 수 있거나 똑같이 지루해할 수 있다. 동기는 달라도 어떻게 듣는가는 같을 수 있는 것이다.

훨씬 더 단순한 어떤 것을— 즉 대상을 값매김할 때 대상에 주의를 기울여야 하며 다른 그 무엇에 의해서도 정신이 분산되지 말아야 한다는 것을— 말하려는 혼란된 시도이며 혼란을 일으키는 시도이다.

디키의 비판에 설득되어 많은 철학자들이 심미적 태도 이론을 포기했다. 하지만 이 길을 따를 경우, **디자인**의 미학에 대한 만족스러운 설명의 가능성은 밝아 보이지 않는다. 디키의 설명에서 무관심성 개념은 시야에서 사라지며, 대상을 심미적으로 값매김하는 것은 대상의 성질들에 주의를 기울이는 것을 내포한다는 관념이 남게 된다. 하지만 이런 질문이 즉시 떠오른다. 어떤 성질? 그림 같은 예술작품을 예로 들어보자. 그림은 수많은 성질을 갖는다. 그림의 표면은 색칠되어 있고, 그림은 한 여자를 묘사하며, 5파운드 무게가 나가며, 일정한 양의 화폐 가치가 있으며, 기타 등등이다. 직관적으로 우리는 심미적 값매김은 뒤의 두 성질이 아니라 앞의 두 성질에 주의를 기울이는 것을 내포한다고 말하고 싶다. 하지만 왜 그렇지? 이 문제를 다루기 위해 디키는 심미적 값매김에 유관한 성질은 예술계의 관례에 의해 결정된다고 답한다(Dickie 1974, 1984). 예술에 대한 디키의 설명이 갖는 장점이 무엇이건, 심미적인 것에 대한 이러한 모형을 **디자인**에 적용하는 것은 참으로 문제적일 것인데, 왜냐하면 예술계의 관례는 **디자인**에서 무엇을 값매김할지를 말해주지 않으며 또한 우리가 호소할 수 있는 유사한 **"디자인계"**도 없기 때문이다. 유관한 예술계 관례들이 **디자인** 대상으로 확장될 수 있을 거라고 주장할 수도 있겠지만, 그럴 경우 우리는 **디자인**을 완전 인위적인 방법으로 값매김한다는 앞서 표출된 걱정으로 되돌아가게 된다.

심미적인 것에 대한 스톨니츠의 이론에 대한 또 다른 중요한 대안은 심미적 **경험** 개념을 중심에 둔다. 이 견해에 따르면, "심미적"이라는 용어는 사물에 대해 취하는 특별한 태도를 가리키는 게 아니라 어떤 사물에서 얻는 특별한 유형의 경험을 가리킨다. 이러한 종류의 경험을 제공하는 사물은 심미적으로 좋은 것으로 간주된다. 이 이론의 세련된 판본을

개발한 사람은 철학자 먼로 비어즐리였다. 그는 심미적 경험을 강렬하고 통일되고 복잡한 경험으로 특징지었다(Beardsley 1958). 비어즐리의 견해는 많은 예술의 미학에서는 설득력 있는 설명을 제공하지만, 그 자신도 깨닫게 되었듯이 사물과의 일시적인 조우를 해명하는 데는 실패한다(Beardsley 1982). 그런 점에서 그것은 스톨니츠의 설명만큼이나 **디자인**에게 친절하지 않은데, 왜냐하면 보통 우리는 **디자인** 대상과 일시적인 방식으로 맞물리기 때문이다.

디자인과 미학 이론 사이의 끈질긴 양립 불가능성으로 인해서 **디자인**의 미학에 관심이 있는 어떤 철학자들은 전적으로 새로운 심미적인 것의 개념을 찾고자 했다. 예를 들어 아르토 하팔라는 다른 사물들과 분리되어 집중된 주의의 초점이 되기보다는 배경에 머물러 있는 사물들에 의해 산출되는 일상적인 것의 미학을 제안한다. 그러한 사물들은 "일종의 편안한 안정감을 통해서 쾌락을 주며, 집에 있으면서 '안전한' 환경에서 일상의 일을 수행하는 즐거움의 느낌을 통해서 쾌락을" 준다(Haapala 2005, 50). 하팔라에 따르면, 이러한 친숙한 환경은 "집처럼 편하고 통제가 되고 있다는" 느낌을 준다. 이러한 느낌은 사소해 보일 수 있다(결국 "집만 한 곳은 없다"). 하지만 하팔라는 그것이 놀라울 정도의 중요성을 갖는다고 지적하며, 우리의 자기 감각과 우리와 상호작용하는 일상적 환경 사이의 깊은 실존적 연결을 통해서 이를 설명한다.

하팔라의 "일상적인 것의 미학"은 특별히 **디자인**을 염두에 두고 제안되지는 않았다. 하지만 그것은 많은 **디자인**의 일상성을 생각할 때 정말 유관해 보인다. 그것은 유용한 **디자인**의 미학의 개념을 제공하는가? 하팔라가 지적하는 유형의 편안한 친숙함은, 한 가지 의미에서, 많은 동시대 **디자인**에서 정말로 하나의 요소인 것 같다. 예를 들어 스큐어모피즘skeuomorphism의 유행을 생각해보자. 스큐어모피즘이란 지금은 기능적으로 유관하지 않지만 이전 버전의 대상에서는 정말 기능적으로 유관했던 **디자인** 특징들을 포함시키는 것을 말한다. 예를 들어 휴대용 계산기처럼 물리적 단추를

가진 것처럼 보이는 스마트폰 계산기나 이전의 회전식 다이얼 전화기의 물리적 형태를 유지하는 누름단추 전화기를 생각해보자. 이러한 **디자인**은 분명 사용자에게 향수는 아니더라도 편안함과 친숙함의 느낌을 낳으려는 목적을 갖는다.

그렇지만 **디자인**의 미학에는 이와 같은 성질 그 이상의 것이 있다. **디자인** 대상들은 우아하거나 역동적이거나 놀랍거나 대담할 수 있다. 하팔라의 설명에서 더 심각한 문제는 그가 말하는 편안한 친숙함을 성취하는 일이 너무 쉽다는 것이다. 즉 이 견해에 따르면, 충분히 오랫동안 있어온 것이면 사실상 무엇이든 일단 익숙해지면 결국은 심미적으로 유쾌한 것이 되는 것처럼 보인다. 실제로 하팔라는 고향 헬싱키에 있는 한 알바 알토 건물이 처음에는 추하게 보였지만 결국은 더 이상 심미적으로 거슬리지 않게 되었다고 말한다. 하팔라의 견해에는 우려되는 것이 한 가지 더 있는데, 그가 묘사하는 쾌락의 종류가 실제로 **심미적 쾌락**인가 하는 것이다. 많은 것들이 우리에게 쾌락을 준다. 가령, 음식, 술, 섹스, 잠, 성공. 하지만 일반적으로 우리는 이러한 것들을 심미적인 것으로 분류하지 않는다.

심미적인 것의 개념을 재고하려는 최근의 다른 시도들에서도 같은 종류의 걱정이 생겨난다. 예를 들어 사이토 유리코는 전통적 미학 이론들을 일상의 **디자인** 아이템에 적용하는 일의 어려움을 기록한다. 그 결과 그는 심미적인 것의 개념을 훨씬 더 넓게 잡는다. 그가 쓰기를, "심미적인 것의 영역에 나는 여하한 현상이나 활동의 감성적인 성질 그리고/또는 디자인 성질에 대한 여하한 반응을 포함시키고 있다"(Saito 2007, 9). 그렇지만 이러한 개념은 너무 넓어서 개념을 완전 사소한 것으로 만들 위험이 있다. 더러운 물건을 냄새 맡고는 던져 버리는 것이나 철자 실수를 보고는 화를 내는 것도 분명 심미적 반응의 자격을 얻을 것이다(또한 Forsey 2013, 224 참조).

이 지점에서 **디자인**의 미학은 역설에 사로잡혀 있는 것 같다. 심미적인 것의 개념을 만족스러운 방식으로 펼치고자 한다면, 스톨니츠와 비어즐리의 이론이 그러하듯 모종의 **비범한** 경험에 호소해야만 한다. 하지만 그렇게

하는 경우 대부분의 **디자인**은 심미적 가치를 갖지 못할 것이다. 우리는 특성상 비범한 상황이 아니라 평범한 상황에서 그것과 맞물리니까 말이다 (Parsons 2012).

그렇지만 이 철학적인 막다른 길에서 빠져나오는 길을 제공할 수도 있는 미학 개념이 하나 더 있다. 이것은 때로 "심미적 실재론"이라 불리는 입장이다(Levinson 1984, 1994, 2001; 이 견해에 대한 일반적 개괄로는 Schellekens 2012 참조). 이 견해에 따르면, "저위의lower-order 지각적 속성들로부터 창발하는 어떤 모습이나 느낌이나 인상이나 외양"으로서의 심미적 속성들이 있다(2001, 61). 레빈슨에 따르면 "저위의 지각적 속성들"이란 색이나 모양 같은 속성을 의미한다. 이때 아이디어는 이런 것이다. 즉 우아함 같은 심미적 속성은 이러한 더 평범한 지각적 성질로부터 "창발"하는 "실재적" 속성이다.

레빈슨은 창발이라는 이 핵심 개념을 다음과 같이 설명한다. "심미적 속성들은 그 속성들을 뒷받침하는 구조적 기반들이 무엇이건 그러한 기반들과는 존재론적으로 구분된다. 또한 그 속성들은 어떤 의미에서도 자기 안에 그러한 기반들을 포함하지 않은 채로 그 기반들로부터 창발한다"(1984, 97). 이러한 아이디어에는 두 가지 부분이 있다. 첫째는 단순히 이렇다. 즉 선의 우아함 같은 심미적 성질은 선이 가질 수 있는 (휘어져 있다거나 가늘다는 등의) 여타 성질들과는 구분되는 성질이다.[6] 따라서 선이 가늘고 휘어져 있다는 사실은 그렇기에 선이 우아하다는 것을 함축하지 않는다. 둘째는 이렇다. 심미적 속성들이 다른 비심미적 속성들과 구분된다고 해도, 후자의 속성들에 의해 "뒷받침된다". 따라서 어떤 선이 우아하다면 그 선은 휘어짐이나 가늚 같은 속성을 가진 덕분에 우아한 것이다.

존재론적 세부들은 제쳐 놓고서, 이 심미적 속성들과 관련해서 우리의 목적을 위해 중요한 것은 그것들이, 한낱 대상들에 대한 주관적 반응이 아니라 우리가 지각하는 사물들의 속성이라고 하는 게 더 적절하다는 의미에서, "객관적"이라는 것이다. 어떤 의미에서 이 견해는 아름다움을

어떤 대상의 수학적 특징으로 보는 대중적인 아름다움 개념에 더 가깝다. 그렇지만 심미적 속성들은 덩어리나 모양이 객관적이라는 의미에서 객관적인 것은 아니다. 오히려 그 속성들은 색이 객관적이라는 의미 같은 것으로 객관적이라고 말해진다.[7] 심리적 실재론에 따르면, 우아함, 모남, 요란함, 역동성처럼, 그러한 속성들이 많이 있다.

심미적 실재론과 앞서 논의된 다른 견해들의 핵심적인 차이는 이렇다. 심미적 실재론에 따르면 어떤 사물들은 그냥 심미적 속성을 가지며 다른 사물들은 그렇지 않다. 사물들이 지금의 그 심미적 속성을 갖는 것에 책임이 있는 특별한 태도, 반응, 쾌락은 없다. 오히려 사물들은 "저위의 지각적 속성들"이 구성되는 방식 덕분에 심미적 속성을 갖는다. 그냥 우리는 심미적 속성을 지각하며, 어쩌면 즐기며, 아니면 전혀 알아차리지 못한다. 색 같은 여타의 다양한 지각 인상들을 그렇게 하듯이 말이다. 이러한 접근은 **디자인**에 멋지게 들어맞는다. **디자인**에서 우리는 바쁘게 일상 활동에 종사하면서 사물들의 미학을 일시적인 방식으로 받아들이는 경향이 있다.

6.3
의존적 아름다움

어쩌면 심미적 실재론을 채택하면 앞 절에서 제기된 문제, 즉 **디자인**의 실천적, 기능적 본성이 어떻게 심미적 값매김과 양립 가능한가라는 문제를 해결할 수 있을 것이다. 그렇지만 또 다른 문제가 남아 있다. 즉 기능이 정확히 어떻게 **디자인** 대상이 소유하고 있다고 하는 이 심미적 속성에 연결되는지가 아직도 분명치 않다. 모더니스트는 그 둘의 튼튼한 연관성을 단언한다. 그래서 대상의 기능성이 대상을 아름답게 만든다고 단언한다. 하지만 어떤 대상이 가령 커피 내리기 기능을 갖는다는 사실이 어떻게 그 대상이 우아한지, 모났는지, 어색해 보이는지, 또는 그냥 추한지에 영향을 줄 수 있다는 말인가(Parsons and Carlson 2008, 45-9)?

이 문제를 생각하면서 어떤 철학자들은 예상 밖의 원천에서 영감을

얻었다. 18세기 철학자 임마누엘 칸트의 관념들로부터. 칸트의 책 『판단력비판』(1790)은 아름다움의 본성에 대한 철학적 사유에 엄청난 영향력이 있었다. 하지만 언뜻 보기에 칸트의 이론은, 특별히 강한 판본의 무관심성 개념을 사용하고 있다는 것을 고려할 때, **디자인**의 미학에 전혀 호의적이지 않다. 칸트의 견해에 따르면, 대상의 아름다움과 관련해 그가 "순수한 취미판단"이라고 부르는 판단을 할 때, 우리는 분명 대상 개념이나 대상의 목적 개념조차 가질 수 없다. 오히려 대상 개념은 여하간 배제되어야만 한다. 칸트가 말하듯 "취미판단은 인식판단이 아니다"([1790] 2001, 89[3]). 그렇지만 칸트는 이 책에서 이러한 견해를 일찍감치 표명하면서도, 16절에 가서는 그 견해를 한정한다. 자유로운 아름다움과 의존적 아름다움을 구별하면서 말이다.8 자유로운 아름다움은 "대상이 무엇이어야 하는가에 대한 개념을 전제하지 않으며", 의존적 아름다움은 "그러한 개념과 그 개념에 따르는 대상의 완전성을 전제한다"(114).[4] 칸트는 의존적 아름다움의 몇 가지 사례를 제공한다. 여기에는 인간의 아름다움, 말馬의 아름다움, 어떤 건축물의 아름다움이 포함된다(칸트는 그런 건축물의 사례로 교회, 궁전, 병기창을 언급한다). 이런 것들에서는 대상의 목적이나 기능을 포함해서 우리의 대상 개념이 대상에 대한 우리의 심미적 판단에서 실제로 역할을 한다.

많은 이들이 보기에, 칸트의 의존적 아름다움이라는 관념은 대상의 목적(또는 기능)과 대상의 아름다움의 — **디자인**의 미학에서 요구하는 종류의 — 연관성을 제공하는 것 같다. 그렇지만 칸트가 "의존적 아름다움"이라는 말로 정확히 무엇을 의도했는지는 학자들 사이에서 골치 아픈 쟁점이다. 의존적 아름다움에 대한 칸트의 설명에 대해 몇 가지 다른 해석들이 제안되었는데, 이 해석들 각각은 형태와 목적의 관계를 달리 놓고 있다. 폴 가이어가

[3] 임마누엘 칸트, 『판단력비판』, 백종현 옮김, 아카넷, 2009, 200쪽.
[4] 같은 책, 227-8쪽.

제안한 한 가지 주목할 만한 해석은 이렇게 주장하고 있다. 목적이나 기능은 우리가 대상 안에서 아름다운 것으로 여기는 것이 정확히 무엇인지를 제약하는 일을 한다(Guyer 1979, 247; 2002a; 2002b). 이 견해에 따르면, 어떤 형태가 대상의 기능과 양립 불가능하다면 그 형태를 아름답다고 여길 수 없다. 다른 맥락이라면 바로 그 동일한 형태를 호소력 있다고 여기더라도 말이다. 이 해석을 지지하면서 가이어는 다음과 같은 칸트의 구절을 가리킨다. "어떤 건축물이 교회가 아니라고만 한다면, 그것을 볼 때 직접적으로 적의한 많은 것을 그 건축물에 설치할 수도 있을 것이다"([1790] 2001, 115/229).[5]

　이 설명은 아름다움과 기능의 어떤 관계를 제공한다. 하지만 모더니스트가 좋아할 것 같은 유형의 관계는 아닌 것 같다. 모더니스트의 생각은 대상의 기능성이 대상을 아름답게 만든다는 것이니까. 의존적 아름다움에 대한 가이어의 해석에서 대상의 기능은 — 대상이 아름답다고 할 때 — 대상을 아름답게 만드는 데 관여하지 않는다. 오히려 기능은 어떤 형태들을 아름다움에서 제외하는 "부정적" 제약일 뿐이다. 이 설명에서는, **디자인** 대상이 그 무슨 아름다움을 소유하건 그 아름다움은 대상의 기능이나 목적으로부터 전적으로 분리된 자유로운 아름다움으로 남아 있을 것이다. **디자이너**는 대상의 기능과 관련해 부적합하지 않은 한에서 쾌감을 주는 색이나 모양을 사용해서 자기 창조물을 "장식"할 수 있을 것이다. 이를 표현한 또 다른 방법은 이렇다. 이 견해에서 기능은 다만 아름다움을 방해할 수 있을 뿐이다.[9]

　의존적 아름다움에 대한 — 모더니스트가 받아들이기 더 쉬울 것 같은 — 한 가지 다른 해석은 로버트 윅스의 해석이다(Wicks 1997). 가이어의 설명과 대조하기 위해서 윅스는 자신의 해석을 "내재적" 해석이라고 부른다. 이 해석에 따르면, 사물의 기능은 사물의 아름다움에서 모종의 역할을

[5] 같은 책, 229쪽.

한다. 그의 해석에서 핵심 관념은 대상의 목적과 관련한 대상의 형태의 우연성이다. 윅스는 이렇게 쓴다. "대상의 정의된 목적은 추상적 개념이고, 그러한 것으로서 대상의 구체적 사례화의 모든 우연적 세부를 결코 완전히 규정할 수는 없다"(392-393). 그렇기에, 어떤 대상의 목적이나 기능이 사람이 앉을 수 있게 해주는 것일 때, 이 목적이나 기능은 대상의 형태가 어떤 것이어야 하는지를 결코 완전히 특정할 수가 없다. 윅스가 제안하기를, 형태의 이 우연성은 "어떤 주어진 형태를 상상 가능한 다른 우연한 형태들(…)에 비교"(392)할 때 아름다움의 경험으로 이어진다. 이와 같은 "대상의 가능한 이미지들의 열람"(393)은 "대상이 목적을 실현하는 방식의 우연성"(393)을 값매김할 때 아름다움으로 귀결된다. 윅스는 "어떤 수학 정리가 어떻게 해서 단순하고 우아한지를 우리는 다만 증명을 완성하는 다른 가능한 방법들과 관련해서만 값매김한다"(392)는 것을 한 예로 들고 있다. 이 설명은 — 형태와 관련하여(특히, 기능과의 관계에서 형태의 우연성과 관련하여), 기능 그 자체에 대한 고려로부터 아름다움이 생겨난다는 의미에서 — 아름다움이 진정으로 기능에 의존하도록 만든다.

윅스의 의존적 아름다움 개념은 매력이 있다 — 특히, 제인 포지 Forsey(2013)는 윅스의 해석을 **디자인** 미학에 대한 설명에서 중심으로 삼았다. 하지만 윅스의 설명은 모더니스트에게 특별한 호소력이 있다. 이미 보았듯이, 윅스의 설명은 대상의 형태는 우연적이라는 관념에 의존한다: 대상의 기능은 아주 다양한 형태로 실현될 수 있었을 것이다. 이는 기능에 의한 형태의 과소결정 개념에 다름 아니다. 우리는 앞서 이 장에서 이것이 모더니스트에게 곤란을 야기한다는 것을 보았다. 기이한 행운의 역전이 일어나면서, 윅스의 설명은 이 문제를 모더니즘적 견해를 위한 이점으로 바꾸어놓는다. 이제, **디자인** 대상의 형태가 기능을 "따를" 수 **없다**는 바로 그 사실은 대상을 아름답게 만드는 무엇인 것으로 판명이 난다!

그렇지만 윅스의 의존적 아름다움 개념은 몇 가지 심각한 문제들에 직면한다. 하나는 어떤 주어진 기능을 실현할 수 있는 가능한 형태들의

"상상 속 열람"은, 그의 설명에서 그토록 부각되고 있지만, **디자인**에서 심미적 가치를 경험할 때 일어나는 일의 일부처럼 보이질 않는다(Guyer 1999). 그릇이나 자동차나 가전제품이 아름답다고 경험할 때, 우리의 머릿속에서 대안적 형태들의 "정신적 슬라이드쇼"가 벌어지는 것 같지는 않다.[10]

우리는 윅스의 견해의 이 요소를 그냥 빼버리고는 의존적 아름다움을 경험하기 위해서는 대상의 대안 형태들을 상상할 필요가 없다고 주장할 수 있을 것이다. 오히려 다른 형태들이 있다는 것을 아는(또는 믿는) 것으로 충분할 수 있을 것이다. 윅스의 견해를 이용하면서 포지는 이러한 방향으로 손짓을 한다. 그가 말하기를, "사물에 대한 숙고된 판단을 하기 위해서 우리는 그것의 기능이 실현될 수도 있었던 다른 우연적인 방식들을 알고 있어야만 혹은 적어도 상상해야만 하며, 지나간 시도들을 배경으로 하여 그것을 판단해야만 한다"(Forsey 2013, 184-5; 강조 추가). 그렇지만 이러한 단서를 달더라도, 윅스의 설명에서는 심미적 가치의 원천과 관련해서 또 다른 문제가 생겨난다. 윅스가 주장하듯 형태는 기능과 관련하여 언제나 우연적이라는 것이 참이라면, 모든 **디자인** 대상은 자동적으로 아름다울 것 같아 보인다. 하지만 단지 대상이 어떤 다른 형태를 가질 수도 있었다는 사실이 어떻게 그 대상에게 여하한 심미적 가치를 주기에 충분한 것인지를 알기는 어렵다.

사실 윅스 자신이 심미적 가치의 원천으로서 한낱 형태의 우연성 너머에 있는 어떤 것에 호소한다. 수학 증명 사례에서 그는 "어떤 수학 정리가 어떻게 해서 단순하고 우아한지를 우리는 다만 증명을 완성하는 다른 가능한 방법들과 관련해서만 값매김한다"라고 말한다(Wicks 1997, 392). 이는 곧장 단순함과 우아함 같은 개념에 무게를 둔다. 어떤 것이 의존적 아름다움을 갖는 것은, 그것의 기능이 주어졌을 때, 다른 형태를 가질 수도 있었기 때문이 아니다. 그것이 의존적으로 아름다운 것은, 그것의 기능이 주어졌을 때, 특별히 단순한 또는 우아한 형태를 가지고 있기 때문이다.

이는 어느 정도 그럴듯하다. 우리는 특정 기능이 어떻게 실현될 수

있을지에 어떤 기대를 갖는다. 그리고 대상의 형태가, 놀랍도록 미니멀리즘적이거나 영리하게 경제적이어서, 그러한 기대를 무너뜨릴 때, 그 대상은 예기치 않게 우아하거나 단순해 보이며, 따라서 심미적 호소력이 있어 보인다. 그렇지만 이러한 조치와 더불어서 의존적 아름다움 개념은 칸트적 허물을 벗어 던지며, 아주 친숙한 어떤 것으로 밝혀진다. **디자인** 대상은 그것의 형태가, 그것의 기능이 주어졌을 때, 될 수 있는 한 단순할 때 심미적으로 매력적이라고 하는 관념 말이다.

이 견해에서 한 가지 걱정은 단순함이라는 개념과 관련이 있다. 철학적 성찰을 해보았을 때 이 개념은, 악명 높게도, 그렇게 단순하지 않은 것으로 판명이 난다. 기능과의 관계에서 단순한 형태를 말할 때, 이를 어떻게 이해해야 하는가? 최소한의 부품을 갖는 형태를 뜻하는 것으로 여겨야 하는가, 혹은 최소한의 단계로 작동할 수 있는 형태를 뜻하는 것으로 여겨야 하는가? 단순함의 이 두 형태는, 어떤 경우, 상이한 방향으로 잡아끈다. 또한, 단순히 부품의 수를 세는 것은 단순함의 척도로 불충분해 보인다. 두 개의 똑같은 램프를 생각해보자. 하나가 다른 하나보다 150퍼센트 큰 받침을 가지고 있다는 것 말고는 **디자인**이 같다. 분명 우리는 받침이 더 작은 램프가 더 단순한 **디자인**이라고 말하고 싶다. 다른 램프가 쓸데없이 사용하고 있는 재료를 절약하는 한에서 말이다.

단순함이라는 개념을 어떻게 특징지을 것인가에 대한 이러한 걱정에 답하기 위해서 어쩌면 다시금 심미적 실재론에 호소할 수 있을 것이다. 우아함과 단순함이 심미적 속성이라면, 그리고 그러한 속성이 앞서 설명한 의미로 창발적이라면, 정확히 어떤 비심미적 속성이 그것들을 특징짓는지를 특정하는 것에 대한 걱정은 아마 엉뚱한 걱정일 것이다. 심미적 속성은, 창발적인 본성을 갖는다고 했을 때, 이런 식으로 특징지어질 수 없다는 것이 일반적으로 참일 테니 말이다.

그러한 걱정을 한쪽으로 치워놓고서, 우리는 이러한 **디자인**의 미학 개념이 어떻게 아름다움은 노력 없이, 기능적 **디자인** 추구의 부산물로서

창발할 것이라는 모더니스트의 희망에 부합하는지를 질문할 수 있다. 여기서 주목해야 할 것은 어떤 아이템을 아름답게 만드는 것은 기능성이 아니라는 점이다. 오히려 그것은 아이템의 경제성 내지는 형태와 관련된 절약이다. 기능성에 관한 한, 대부분의 **디자인** 사례에서, 더 복잡한 디자인도 더 단순한 디자인도 똑같이 성공할 수 있을 것이다. 따라서 다시금 모더니스트의 희망은 여전히 이루기 힘든 희망으로 남는다.

　여하튼 기능과 심미적 가치의 관계는 계속 따져볼 이유가 있다. 윅스와 포지가 논의한 유형의 우아함이나 단순함을 인정한다고 해도, 이 연관에 대해 더 말할 것이 없는지 정말 궁금하니까. 이 단순함이나 우아함이 **디자인**의 미학에 있는 전부인가? 이 방식으로 해석된 의존적 아름다움은 **디자인** 미학을 위한 어떤 이상, 대상들이 가능한 한 단순해야 한다는 이상을 제공한다. 하지만 이는 다소 협소한 이상이며, **디자인** 대상들의 다소 동질적인 세계를 위한 레시피이다. 분명 **디자인**의 미학에는 이보다 더 많은 것이 있다고 생각할 수도 있을 것이다.

<div align="right">

6.4
기능적 아름다움
</div>

앞 절에서 제시된 의존적 아름다움에 대한 설명의 심미적 내핍이 불만스러운 사람들을 위해서는 더 넓은 **디자인**의 미학 개념을 찾아야 한다. 이러한 방향에 있는 몇몇 최근 시도들은 "기능적 아름다움"이라는 개념에 집중되었다. 예를 들어 파슨스와 칼슨Parsons and Carlson(2008)은 윅스가 제시한 우아함의 사례와 관련해서 일반화가 가능한 방식으로 이 개념을 개발한다. 이미 말했듯이 그 사례에서, 대상의 형태가 대상에 대한 기능 관련 기대와 관계가 있으면서도 그 기대를 무너뜨림을 통해서 — 혹은 달리 이렇게도 말할 수 있을 텐데, 대상들이 동일한 "기능적 범주"에 속함을 통해서 — 우리는 기능이 어떻게 대상의 외양을 바꾸어놓는지를 이해한다.

　파슨스와 칼슨은 캔딜 월턴Walton(1970)의 몇 가지 개념과 용어법을 채택하

여 이렇게 말한다. 어떤 주어진 타입의 기능적 대상과 관련해서 우리는 그 타입에 대해 **표준적 자질**, **반표준적** 내지는 전혀 예상 밖의 자질, **가변적 자질**을 특정할 수 있다. 어떤 자질이 없을 경우 아이템이 어떤 범주에서 실격되는 경향이 있는 한에서, 그 자질은 그 범주에 대해 표준적이다. 자질이 있을 경우 범주에서 실격되는 경향이 있는 한에서, 그 자질은 반표준적이며, 자질의 있음이나 없음이 범주 자격과 무관한 한에서 가변적이다. 따라서, 가령 우리가 어떤 대상을 "의자"라는 기능적 범주에 속하는 것으로 본다고 했을 때, 다리를 가짐은 그것의 표준적인 자질일 것이고, 뾰족이로 덮혀 있음은 반표준적일 것이고, 빨감은 가변적일 것이다. 대상에서 지각하는 속성들에 대한 이와 같은 상이한 라벨들은 대상의 바로 그 유형에서 그 속성들의 있음에 대한 상이한 기대들을 반영한다.[11] 이 기대들은 심미적인 대상 경험을 대상의 기능에 대한 이해와 연결할 수 있는 한 가지 방법을 제공한다. 우리가 대상이 가졌다고 지각하는 심미적 속성들은, 어떤 경우에는, 우리가 대상 안에서 지각하는 비심미적 속성들(다리를 가짐, 빨감 등등)의 문제일 뿐 아니라, 그 속성들을 표준적으로 지각하는지, 반표준적으로 지각하는지, 아니면 가변적으로 지각하는지의 문제이기도 할 것이다.

여기서 몇 가지 복잡한 문제가 등장하고 경고등이 켜진다. 우선 한 가지를 들면, 사물을 한 번에 여러 범주에 속하는 것으로 볼 수 있다는 것을 인정할 필요가 있다. 미술의 경우, 특정 그림을 "그림"이라는 일반적 범주에 드는 것으로 볼 수도 있고, "입체파 작품"이나 "초상화" 같은 좀 더 특별한 범주에 드는 것으로 볼 수도 있다. 대상의 심미적 속성들은 작품의 총체적 범주화의 함수가 될 것이다. 또한, 심미적 속성들이 이 총체적 범주화에 의존하고 있는 방식들을 한층 더 전개할 수 있다. 예를 들어, 월턴은 어떤 주어진 자질이 가변적 자질이더라도 "그 가변적 자질이 일정 범위 안에 있다는 것이 그 범주에 대해 표준적이다"라는 것이 가능하다는 데 주목한다(1970, 350). 그런 경우, 월턴이 말하기를, "결정된 가변적 속성의 심미적 효과는 그 범위의 표준적 한계에 의해 채색될 수도 있다."

예를 들어 음악의 경우, 피아노 음악에서 발견되는 변이 범위에 비해 상대적으로 지속적인 피아노 음들은, 비록 다른 악기에서 나는 음들에 비해서는 아주 짧고 지속적이지 않다고 해도, 서정적 성질을 갖는 경향이 있을 것이다. 끝으로, 이러한 설명이 심미적 속성을 갖기 위한 규칙이나 충분조건을 제공하지 않는다는 것을 강조하는 것이 중요하다. 오히려 범주들과 이러한 관계를 갖는 대상들은 이러한 유형의 심미적 성질을 내보이는 경향이 있다고 주장할 뿐이다.[12]

우리는 이 일반적 접근법을, 우선 **디자인**에서의 단순함과 우아함이라고 하는 윅스의 사례에 적용함으로써, 예증할 수 있다. 이러한 유형의 심미적 성질을 내보이는 **디자인** 대상을, 가령 커피포트를 상상해보자. 윅스의 설명에서 우리는 그 대상의 형태를 기능 실현을 위한 다양한 대안적 가능성들에 비추어 고려하고서 그 형태가 비교적 단순하다는 것을 발견하게 된다. 우리의 용어로 하면, 대상의 비심미적 속성(크기, 제어수단의 수 등등)은 커피포트에 대해 가변적이지만 변이 범위의 가장 낮은 쪽에 있다고 할 수 있을 것이다.[13] 이렇게 하여 우리는 이 틀 안으로 윅스의 관념을 아우를 수 있다. 그렇지만 우리는 또한 이것을 사용해서 기능이 기능의 심미적 외양에 영향을 미치고 심미적 외양으로 "번역되어 들어갈" 수 있는 방식들을 확인할 수도 있다.

월턴이 자신의 설명에서 묘사하고 있는 두 번째 종류의 심미적 성질은 그가 "질서, 불가피성, 안정성, 정확성의 감각"이라고 묘사하는 것이다(1970, 348). 그는 이 성질이 표준적 자질을 갖는 작품에서 발생하는 경향이 있다고 본다. **디자인**에서 이 성질은 건축 작품에서 발생하는 것으로 보일 수 있을 것이다. 다양한 요소들이 자연스럽고 불가피하게 발생하는 것 같으며, 작품 전체에 일종의 통일성을 부여하는 것 같다. 대상 안에 있는 표준적 자질들(출입구, 복도, 등등)은 작품 안에 안정과 질서의 감각을 제공한다. 이러한 자질들 혹은 관찰자에게 더 표준적인 자질들(342, n10)의 수가 많은 대상들은 이 성질을 소유하는 경향이 있다.[14]

파슨스와 칼슨의 설명에 따르면, 세 번째 종류의 기능적 아름다움은 그들이 "알맞아 보임"이라고 부르는 심미적 성질이다. 이는 어떤 고대 전통을 떠올린다. 사물이 기능을 수행하기에 특별히 적합해 보일 때 사물을 아름답게 보는 전통(Parsons and Carlson 2008, 1장 참조). 그들이 주장하기를, 사물은 그 사물의 기능 범주에 대해 반표준적인 지각적 속성들을 갖지 않을 때, 그리고 높은 수준의 기능성을 지시하는 가변적 속성들을 가질 때, 이 성질을 갖는다. 그리하여 가령 픽업트럭은 무거운 짐을 나르기에 알맞아 보인다는 — "다부져" 보이고 "근육질"로 보인다는 — 말로 묘사할 수 있는 특정한 심미성을 갖는다. 동일 유형의 자질들이라도 다른 유형의 탈것(가령, 영구차나 스포츠카)에서는 심미적으로 즐겁지 않을 것이다. 자질들이 "기능성을 지시[한다]"고 하는 관념이 인식론적 관념이라는 점에 유의하는 것이 중요하다. 즉 그것은 문제의 그 자질들이 고도의 기능에 연결되어 있다고 하는 관찰자의 기대를 가리킨다.[15] 자질들이 실제로는 그렇게 연결되어 있지 않을 수도 있다. 전혀 작동하지 않기에 그럴 수도 있고, 혹은 종종 비기능적 사물에 구현되어 있어서 기능성의 믿을 수 있는 지시물이 아니기에 그럴 수도 있다(De Clercq 2013).

"알맞아 보임"이라는 이 호소력 있는 성질의 한 가지 변이는 부정적 성질이다. 즉 그 성질은 대상이 기능을 수행하기에 부적합해 보인다는 것에 의해 산출되는 경향이 있다. 그렇지만 이 부정적 성질은 기능적 아름다움의 네 번째, 더 긍정적인 변이와 밀접하게 연결되어 있는데, 파슨스와 칼슨은 그 변이를 "시각적 긴장visual tension"이라고 부른다. 이 성질은, 사물들이 적합해 보이는 모습을 하고 있지 않을 때, 기능할 수 있어 보이지 않는 한에서, 생겨난다. 대상의 어떤 속성들은, 그 대상이 기능성을 보여주고 있음에도 불구하고, 기능적 타입에 대해 반표준적으로 보인다.[16] 그 예로 그들은 건축에서 외팔보 디자인의 사용을 언급한다. 혹은 기능을 실현하기는 너무 단순해 보이는 형태를 생각해보자. 예를 들어, "트램펄린 의자"는 지면과 45° 각도로 하나의 프레임에 단일 직물을 펼친 것이다. 그것은

그야말로 위에 앉을 수 있는 것처럼 보이지 않는다. 하지만 그것은 안락한 의자이다.

기능적 아름다움 접근법은 또한 기능적 **디자인**으로부터 흘러나오는 아름다움에 대한 모더니스트의 희망과 관련되어 있을지도 모른다. "알맞아 보임"이 그 기대에 부응할 수 있을까? 파슨스와 칼슨이 말하듯이, 이 심미적 성질은 단지 기능적 사물들이 어떠한가의 문제가 아니라 기능적 사물들이 어떻게 보이는가의 문제이다. 사물들은 기능성을 지시하는 자질들을 가질 때 이 성질을 갖는 경향이 있을 것이다. 따라서, 주어진 **디자인**이 기능적이라는 단순한 사실이 그것을 아름답게 만들지는 않을 것이다. 예를 들어, 픽업트럭의 경우, 그것을 강력해 보이도록 만드는 것은 바로 트럭의 모양, 타이어 크기 등등이다. 그렇지만 많은 경우, 대상을 기능하게 만드는 자질들이 또한 대상을 기능적으로 보이게 만들 것이다. 가령, 충전재를 더해 의자를 더 안락하게 만들면 의자는 더 안락해 보인다. 다리를 더 튼튼하게 만들기 위해 다리에 버팀대를 대면 다리가 더 튼튼해 보인다. 이 견해에서, 기능성의 추구가 항상 이런 유형의 아름다움을 산출하지는 않겠지만 산출하게 되는 사례들도 있다.

기능적 아름다움 설명은 기능이 대상 형태의 지각에 영향을 미치고 따라서 대상의 심미적 가치에 대한 지각에 영향을 미칠 수 있는 다양한 방법들을 실로 강조한다. 이 견해에 따르면, **디자인**의 미학에서 독특한 점은 단지 단순함이나 우아함에 대한 탐색이 아니다. 오히려 **디자인**은 형태와 기능이 서로 연결될 수 있는 다양한 방법들을 내포한다.

<div align="center">

6.5
디자인에서 좋은 취미

</div>

지금까지 **디자인**에서의 미학에 대한 우리의 논의는 심미적인 것의 본성 및 그것이 기능과 맺고 있는 관계를 둘러싼 철학적 쟁점들에 초점을 맞추었다. 그렇지만 그로써 정말로 중요한 쟁점을 놓쳤다고 느끼는 사람도 있을

것이다. 어떤 디자인 작업물이 다른 것보다 심미적으로 더 낫다고 정말로 말할 수 있는 것인지 하는 쟁점. **디자인** 아이템에 대한, 부분적으로는 그것의 기능적 본성에 기반한, 심미적 판단을 내릴 수 있다고 인정한다 하더라도, 우리는 어떤 사람이 다른 사람보다 더 정확하게 그런 판단을 내릴 수 있다고 말하고 싶은 것인가 아니면 심미적 문제에 대한 모든 의견을 똑같이 타당한 것으로 여겨야 하는 것인가? 이 쟁점을 프레임 잡을 한 가지 전통적이고 유용한 방법은 취미 개념을 통하는 것이다. 취미란 심미적 성질에 대해 판단을 내리는 능력을 말한다(Korsmeyer 2013). 모든 취미는 똑같이 타당한가, 아니면 어떤 사람이 다른 사람보다 더 좋은 취미를 가지며 **디자인** 대상의 심미적 가치에 대해 더 "제대로 할" 수 있는 것인가? 같은 질문을 표현할 또 다른 방법은 어떤 주어진 **디자인**이 심미적으로 좋은지 좋지 않은지에 관한 사실들이 있는지를 묻는 것이다.

물론 이 쟁점은 결코 **디자인** 대상만의 쟁점이 아니다. 그것은 심미적 판단 일반에 적용된다. 역사적으로 이 쟁점에 대한 논의 대부분은 예술작품의 심미적 감상에 집중되었으며, 어떤 사람들, 아마도 관련 전문성과 감수성을 가진 사람들(가령, 유능한 예술 비평가들)이 평균적인 사람들보다 예술에서 더 좋은 취미를 갖는다는— 그들이 평균적인 사람보다 특정 예술작품의 심미적 가치와 관련해 진리를 결정할 공산이 더 크다는— 견해에 집중되었다. 그렇지만 같은 쟁점이 예술만이 아니라 **디자인** 대상의 심미적 가치와 관련해서도 줄곧 발생한다. 특히 이 쟁점은, **디자인** 활동의 특별한 본성을 생각했을 때, **디자이너**와 클라이언트의 상호작용에서 발생한다. 클라이언트는 만족시키고 싶은 특정 취미를 가지고 있을 수 있으며, 반면에 **디자이너**는 무엇이 심미적으로 적합할 것인지에 대한 아주 다른 생각을 가지고 있을 수 있다. 더 나아가 **디자이너**의 견해는 자신의 경험과 전문성에 근거하고 있기 쉽다. 이는 **디자이너**와 클라이언트 사이에 아주 친숙한 긴장을 초래한다.

취미 문제는 미학에서 아주 큰 쟁점이다. 그리고 철학 전체에서 근본적이

라고 할 규범성과 가치에 관한 쟁점들과도 연결된다. 따라서 나는 여기서 이 문제를 제대로 다룰 수는 없다. 오히려 나는 단순히 두 가지 주된 입장의 개요를 제공하면서 각 입장을 위해 제안된 주된 논변 몇 가지를 확인할 것이다. 그러면서 이 두 입장을 **디자인**이라는 특정 영역과 연결할 것이다.

논쟁의 한쪽 편에는 모든 취미가 똑같이 타당하다는 견해가 있다. **디자인** 아이템에 대한 그 어떤 심미적 판단도 다른 판단에 비해 더 "정확한" 판단 내지는 더 "참된" 판단이라고 말할 수 없다. 이 견해를 지지하여 취미의 문제에서는 뚜렷한 양의 불일치가 있다는 것을 지적할 수 있다. 어떤 이들은 특정 디자인을 — 예를 들어, 주시 살리프를 — 심미적으로 뛰어나다고 칭찬하며, 다른 이들은 그것이 심미적으로 무가치하다고 생각한다. 따라서 취미를 논할 때 우리는 사실의 영역에 있는 것이 아니라고 말할 수 있을 것이다. 사실이 있는 곳에서 우리는 어떤 의견 일치가 형성되리라고 기대할 테니까 말이다. 실제로 보통 이 견해의 지지자들은 심미적 가치의 판단들이 객관적이라기보다는 주관적이라고 주장한다. 이를 또렷하게 말할 한 가지 방법은 그러한 판단들이 비록 **대상**(주시 살리프)에 대한 판단처럼 보일지라도 실제로는 **주체**(판단을 하는 사람)의 느낌, 태도, 쾌락에 대한 판단이라고 말하는 것이다. 이 견해를 따르면, 누군가가 "주시 살리프는 아름답다"라고 말할 때, 그는 실제로 자신에 대해서, 주시 살리프가 아니라 자신이 갖는 특정 호불호에 대해서 말하고 있는 것이다.[17]

심미적 판단은 객관적이라기보다는 주관적이라는 이 견해는 심미적 가치의 판단이 이성적 논쟁에 열려 있지 않다는 것을 함축한다. 내가 "주시 살리프는 아름답다"라고 말할 때 내가 실제로 말하고 있는 것이 "나는 주시 살리프를 정말 좋아한다" 같은 것이라면, 다른 그 누구도 나의 주장에 도전할 수 없다. 나 말고 내가 선호하는 것에 대한 더 좋은 심판관이 누구일 수 있단 말인가? 미국의 철학자 커트 뒤카스의 말처럼, "아름다움에 대한 판단은 판단되는 대상이 개인의 고유한 쾌락 경험과 맺고 있는 관계와 관련이 있다. 그런데 그 경험에 대해서는 그 자신만이 유일하게 가능한

관찰자이자 심판관이다"(Ducasse 1966, 286). 이러한 견해에서는, 한 사람의 심미적 판단을 다른 사람의 심미적 판단에 비해 특권화하려는 그 어떤 시도라도 비심미적 요소에 대한 호소를 내포할 수밖에 없다. 예를 들어, 이 사람이 우리가 존중하는 높은 사회적 지위를 가졌기 때문에, 혹은 우리가 이 사람을 어떤 다른 이유에서 존경하기 때문에, 이 사람의 취미가 또 다른 한 사람의 취미보다 더 좋다고 말할 수 있을 것이다. 그와 같은 진술은 표면적으로는 심미적 가치에 대한 것처럼 보인다. 하지만 실제로는 가상에 불과하다.

이 논쟁에서 다른 입장은 모든 취미가 동등하지 않다는 견해이다. 이 견해에 대한 고전적이면서도 지금도 아주 영향력 있는 진술은 스코틀랜드 철학자 데이비드 흄의 「취미의 기준에 대하여」(1757)이다. 논의를 하면서 흄은 취미 문제와 관련해 널리 퍼진 불일치의 존재에 주목하며, 또한 취미가 주관적이며, 느낌에 관한 것이며, 그의 표현처럼 "정감sentiment"이라고 하는 생각에도 주목한다. 흄은 이렇게 쓴다. "아름다움은 사물들 자체 안에 존재하는 성질이 아니다. 그것은 오직 사물들을 관찰하는 정신 안에만 존재하며, 각각의 정신은 서로 다른 아름다움을 지각한다"(Hume [1757] 2006, 347[6]). 그렇지만 이러한 요인들에도 불구하고, 모든 취미는 동등하다는 견해를 궁극적으로 거부한다. 이유인즉 어떤 경우 사람들은 어떤 취미판단 이 참되고 정확하다는 것에 그야말로 동의한다는 것이다. 그가 드는 사례 중 하나는 존 밀턴의 시가 이제는 잊힌 시인 오길비의 시보다 더 좋다는 판단이다. 이와 유사한 좀 더 현대적인 사례는 이럴 것이다. 드럭스토어 로맨스 소설은 셰익스피어의 『햄릿』보다 못하다. 흄이 말하기를, 이와 같은 주장의 진리를 이성적으로 반박할 수는 없다. "산은 두더지가 파놓은 흙 두둑보다 높다" 같은 순전히 "사실적인" 주장을 이성적으로 반박할

● ●

[6] 데이비드 흄, 『취미의 기준에 대하여 / 비극에 대하여 외』, 김동훈 옮김, 마티, 2019, 29쪽.

수 없듯이. 이러한 사례들을 고려할 때, "본성적으로 취미가 동등하다는 원리는 그렇게 되면 완전히 잊히게 된다. 대상들이 거의 동등하다고 보이는 어떤 경우들에서는 그것이 인정되지만, 너무나도 불균형을 이루는 대상들이 함께 비교되는 곳에서는 터무니없는 역설, 더 정확히 말하면 명백한 부조리로 여겨지는 것이다"(348).[7]

우리는 "대상들이 거의 동등하다고 보이는" 경우들을 좀 더 면밀히 고려함으로써 흄의 논점을 강화할 수 있다. 모든 취미가 똑같이 타당하다면, 사람들이 이성적인 한에서, 이 경우들에서 심미적 가치에 대한 비판적 논쟁은 없을 것이다. 하지만, 비이성적인 사람들이 있다는 걸 감안한다고 해도, 그와 같은 논쟁은 어디에나 있다. 사람들은 어떤 책이나 영화가 다른 것보다 우월한지를 놓고 열띤 논쟁을 한다. 더구나, 사람들은 사물들의 심미적 가치에 대해 논쟁할 때, 판단의 이유들을, 문제가 되는 대상의 두드러진 특징들을 부각시키는 이유들을 제시한다. 다른 쪽 사람이 분명 거기 그 대상 안에 있는 심미적 가치를 보도록 하려는 희망에서 말이다. 모든 취미는 똑같이 타당하다는 견해를 따르면 이러한 일은 전혀 일어나지 않을 것이다. 하지만 이러한 일은 틀림없이 일어난다.[18]

흄이 평가하기에, 이와 같은 고려들은 모든 취미가 똑같이 타당하다는 견해를 거부하기에 충분한 이유가 된다. 그렇지만 이제 그는 좋은 취미가 무엇인지, 누가 그것을 소유하는지, 어떻게 그것을 일구는 일을 해나갈 수 있는지를 설명할 필요가 있다. 흄은 말한다. "취미의 기준을 찾는 것은 우리에게는 당연한 일이다. 그것을 통해 사람들의 다양한 정감들이 화해될 수 있는 규칙, 적어도 하나의 정감은 승인하고 다른 하나는 비난하는 결정이 제공될 수 있는 규칙 말이다"(347).[8] 흄은 인식에 대한 자신의 일반적 견해로 인해서 이러한 기준에 대한 인식의 원천으로서 선험적 사변이 아니라

⦁ ⦁

[7] 같은 책, 30쪽.
[8] 같은 책, 28쪽.

경험적 관찰로 나아가게 된다. 특히 흄은 "이상적 비평가" 내지는 아름다움의 "참된 심판관"이라고 부르는 특정 집단 사람들의 판단을 관찰함으로써 취미의 기준을 알게 될 수 있다고 주장한다.

흄은 "참된 심판관"을 다섯 개의 특징으로 묘사한다. 그들은 "상상력의 섬세함"을, 대상에서 미묘하거나 "미세한 성질들"을 알아차릴 수 있는 능력을 소유한다. 그들은 자신들의 판단이 "연습에 의해 개선되며, 비교를 통해 완전해지"도록 했다. 즉 그들은 예술작품을 값매김하는 경험과 아주 다양한 작품들을 비교하는 경험을 갖는다. 참된 심판관들은 또한 "튼튼한 감관"을, 혹은 일반적인 합리성과 지성을 지니고 있다. 이는 그들이 값매김하는 작품을 이해할 수 있게 해준다. 끝으로 참된 심판관은 작품의 정치적 태도에 대한 적대감이나 저자에 대한 개인적 반감 같은 일체의 편견들에서 자유롭다. 그러한 편견들은 작품의 가치에 대한 참된 평가를 제공하려는 그의 시도를 가로막을 것이다. 흄이 주장하기를, 이러한 성질들을 가진 사람들은 취미의 문제에서 가장 좋은 안내자이다. "섬세한 정감과 결합되고, 연습에 의해 개선되며, 비교를 통해 완전해지고, 모든 편견에서 벗어난 튼튼한 감관만이 비평가들에게 이러한 가치 있는 특성을 부여할 수 있다. 그리고 이러한 비평가들이 발견되는 곳에서는 어디서나 이들의 합동 판결이 취미와 아름다움의 참된 기준이다"(355).[9] 이 구절은 좀 오도적인데, 왜냐하면 그의 견해에 대한 표준적 해석에서는 참된 심판관들의 합동 판결은 취미의 기준을 **구성하지** 않기 때문이다. 오히려 그 기준은 "취미의 일반 원리들"에 있다. 이 원리들은, 이론상 실제 경험을 통해 알 수 있게 되는 원리들로서, "본성적으로 쾌락을 제공하도록 되어 있는" 것들을 확인해준다(350).[10] 그렇다면 결국 참으로 아름다운 것은 모든 사람을 유쾌하게 하기에 적합한 것이다.

● ●

[9] 같은 책, 49쪽.
[10] 같은 책, 36쪽.

취미의 기준에 대한 이 두 개념 — 모든 사람을 유쾌하게 하는 것과 참된 심판관을 유쾌하게 하는 것 — 을 어떻게 조율할 것인가? 흄의 생각은 이렇다. 비록 아름다운 것이 모든 사람을 유쾌하게 하기에 적합하지만, 참된 심판관들만이 이 쾌락을 경험할 수 있는 올바른 상태에 있다. 그는 설명을 위해 색의 유비에 호소한다.

> 기관이 건전한 상태에서 사람들 사이에 전적으로 혹은 상당한 정도로 정감이 일치한다면, 우리는 이로부터 완전한 아름다움의 관념을 도출해 낼 수 있을 것이다. 색이 단지 감각의 환영에 불과함을 인정한다 하더라도, 한낮의 햇빛 아래 건강한 인간의 눈에 보이는 사물들의 외관이 그것들의 참되고 진정한 색이라 불리는 것과 마찬가지로 말이다. (350)[11]

비록 색이 물리적 세계에 존재하지 않고 다만 정신 안의 감각으로만, 혹은 흄의 말처럼 "감각의 환영"으로만 존재하지만, 그럼에도 불구하고 우리는 사물들이 "참되고 진정한" 색을 가졌다는 말을 하며, 색 판단에서 잘못을 저지른다는 말을 한다. 어떤 대상들은 지각될 때 인간 정신에 특정 색의 감각을 산출하기에 본성상 알맞다. 이것이 그 대상들의 참되고 진정한 색이다. 우리 대다수는 보통은 사물들의 이 참되고 진정한 색들을 지각할 수 있는 올바른 상태에 있다. 하지만 그렇지 않을 때(조명이 나쁘거나 어떤 종류의 병에 걸려 있을 때) 우리의 색 판단은 잘못될 수 있다. 아름다움의 경우도 비슷하다. 어떤 사물들(아름다운 사물들)은 지각될 때 인간 정신에 쾌락을 주기에 본성상 알맞다. 하지만 색의 경우와는 달리 우리들 대다수는 보통은 아름다움을 지각할 수 있는 올바른 상태에 있지 않다. 경험의 결핍, 상상력의 섬세함의 결핍, 편견 등이 "취미의 일반 원리들"의 작동을 방해하며, 우리의 판단이 착오를 일으키도록 한다. 참된 심판관들만이 이러한

. .
[11] 같은 책, 35쪽.

장애들로부터 자유롭다. 따라서 참되게 아름다운 것에 대한 통찰을 얻기 위해서 우리는 바로 그들에게로 향해야만 한다.[19]

6.6
나쁜 취미

그렇지만, 좋은 취미의 존재에 대한 흄의 논변을 인정한다고 해도, 고려해야 할 또 하나의 철학적 쟁점이 있다. 참된 심판관은 참되게 아름다운 것을 좋아하며, 우리 중 다른 것들을 좋아하는 사람들은 참되게 아름답지 않은 것을 좋아하는 것이라고 우리는 아마 인정할 수 있을 것이다. 하지만 그래도 우리는 왜 우리 중 나머지가 이러한 잘못에 신경 써야 하는지 물을 수 있다. 다시 말해서, 왜 우리는 나쁜 취미를 갖는 것에 신경 써야 하는가? 당신이 참된 심판관이 아니라고 해보자. 당신은 참된 심판관들이 좋아하지 않는 것을 좋아한다. 당신은 나쁜 취미를 가졌다. 당신은 이게 신경이 쓰이는가? 이에 대한 응답으로 좋은 취미의 방어자는 당신이 아름다운 작품들의 아름다움을 놓치게 된다고 지적할 것이다. 그렇지만 당신은 당신이 좋아하는 것으로부터, 그게 실제로 아름답지 않다고 해도, 여전히 쾌락을 얻는다고 대답할 것이다. 그래서 당신은 어떤 인센티브가 있길래 변해야 하는지 물을 것이다.[20]

사실, 나쁜 취미를 갖는 게 더 **좋다**고 하는 강력한 주장을 할 수도 있다. 미국 철학자 커트 뒤카스의 두 가지 논점에 주목할 때 이를 알 수 있다. 첫째는 참된 심판관이 되는 것이, 참된 아름다움을 알아보고 즐길 수 있는 능력을 주기는 하지만, 무언가를 강탈하기도 한다는 생각이다. 뒤카스는, 참된 심판관을 "감식가"라고 부르면서, 이렇게 쓴다. "감식안은 감식가가 아닌 사람들이 경험할 수 없는 심미적 쾌락을 … 가능하게 한다. 하지만 감식안은 또한 심미적으로 덜 섬세한 영혼이 아니라면 맛볼 수 없는 심미적 쾌락을 불가능하게 한다"(Ducasse 1966, 282). 그래서, 참된 심판관이 됨으로써, 당신은 셰익스피어의 희곡들에서 아름다움을 보게 된다.

하지만 당신은 참된 심판관이 되기 전에 로맨스 소설에서 얻었던 쾌락을 잃는다. 좋은 소설의 자질들을 값매김하는 일은 나쁜 소설의 자질들에 더 민감해지게 한다. 교육받지 않은 사람들은 그냥 넘어가는 결함들이 전문가에게 고통을 안긴다.

뒤카스에게서 취할 필요가 있는 또 하나의 생각은 쾌락을 비교할 유일한 방법은 양이나 크기를 비교하는 것이라는 생각이다. "아름다움의 등급을 매기기 위해서는, 느껴지는 쾌락의 상대적 강도, 상대적 지속 기간, … 고통의 뒤섞임으로부터의 상대적 자유 같은 원리들만이 이용 가능하다"(289). 뒤카스의 논점은 이렇다. 쾌락은 쾌락을 비교할 때 우리가 종종 고려하는 다양한 원인과 효과를 갖는다. 따라서 우리는 헤로인 흡입은 문제적 효과(중독)와 도덕적으로 골치 아픈 기원(마약 거래)을 갖기 때문에 카모마일 차를 마시는 것이 헤로인 흡입보다 더 좋은 형태의 쾌락이라고 말할 수 있을 것이다. 하지만 원인과 효과를 괄호 안에 넣고서 두 쾌락을 그 자체로 고려한다면, 뒤카스가 말하기를, 그 둘을 쾌락으로서 비교할 수 있는 유일한 방법은 정도를 가지고 비교하는 것이다. 카모마일 차를 마시는 것은 헤로인을 흡입하는 것과는 다른 느낌을 갖는다. 하지만 그 두 쾌락을 비교하여 등급을 매기고자 한다면, 그렇게 할 수 있는 유일한 방법은 쾌락의 양에 호소하는 것이다. 이런 의미에서 헤로인 흡입은 카모마일 차를 마시는 것보다 분명 훨씬 더 큰 쾌락이다(원인과 효과와 관련된 다른 이유들 때문에 우리가 헤로인 흡입에 저항하고자 한다고 해도 말이다). 이를 좋은 취미와 나쁜 취미의 경우에 적용해보자. 이제 참된 심판관의 쾌락과 나쁜 취미를 가진 어떤 사람의 쾌락을 비교할 경우, 후자가 더 궁색할 것이라고 생각해야 할 아무런 분명한 이유도 없다. 나쁜 취미를 가진 사람은 자신이 좋아하는 것들에서 커다란 양의 쾌락을 얻을 테니 말이다. 더 나아가, 나쁜 취미를 가진 사람이 쾌락을 끌어낼 수 있는 심미적으로 그저 그렇고 빈약한 것들이 훨씬 더 많은 것 같다.

이 두 점을 함께 놓을 경우, 우리는 나쁜 취미를 가진 사람이 참된

심판관보다 분명 더 궁색하지 않을 뿐 아니라, 나쁜 취미를 갖는 것이 더 **좋을** 수도 있다는 것을 볼 수 있다. 그 이유는 이렇다. 참된 심판관은 아주 민감하며, 사물들에 있는 모든 결함을 본다. 하지만 대부분의 사물들이 아주 좋지는 않다. 그렇기에 그는 아마도 우리들 중 나머지 사람들보다 더 적은 쾌락을 얻을 것이다. 또한, 참된 심판관이 되는 데는 많은 노력이 필요하다. 연습을 해야 하고, 새로운 작품들을 접해야 하고, 요구되는 이해력을 일구어야 한다. 그래서 그러한 노력을 포기하는 것이 더 좋겠다는 생각이 들 수도 있을 것이다. 전체적으로 더 적은 쾌락을 위해서 왜 그 모든 노력을 해야 한단 말인가? 물론 누군가는 이렇게 답할 수 있을 것이다. 당신의 취미가 참된 심판관의 취미와 보조를 맞추지 않는다면, 당신의 심미적 판단은 그냥 잘못된 판단이 되기 쉽다. 다시 말해서, 당신은 바보의 천국에 사는 것이다. 하지만 이는 공허한 응답이다. 왜냐하면 이 경우, 바보의 천국에 사는 일에 잘못된 것이 전혀 없어 보이니까 말이다(Levinson 2002).

좋은 취미의 옹호자는 이 회의론적 생각 노선에 대해 어떤 응답을 내놓을 수 있을까?[21] 한 가지 가능한 응답은 쾌락이 양에서만 다르다고 하는 생각을 문제 삼는 것이다. 대부분의 것들은 양과 질 모두에서 다르다는 것을 관찰할 수 있다. 어쩌면 쾌락도 예외가 아닐 것이다. 이 견해의 유명한 옹호자는 19세기 영국 철학자 존 스튜어트 밀이었다. 그는 이렇게 썼다. "다른 것을 평가할 때는 양뿐 아니라 질도 고려하면서, 쾌락의 평가는 오직 양에만 달려 있는 것으로 가정해야 한다면 부조리한 일일 것이다"(Mill [1861] 1979, 8[12]). 말은 쉽다. 하지만 양에 대립되는 바로서의 두 쾌락의 질을 어떻게 평가할 수 있는가? 잘 알려져 있듯이, 밀은 감각적 쾌락(예를 들어, 섹스, 음식, 잠)과 더 고상하거나 지적인 쾌락을 놓고서 이 문제를 고찰했다. 후자의 쾌락은 상응하는 능력을 가진 사람들이나 피조물들에게만 소용이 있는 쾌락이다(체스 두기, 학문하기, 소설 읽기 등등). 이를 다루기

●　●
[12] 존 스튜어트 밀, 『공리주의』, 서병훈 옮김, 책세상, 2007, 27쪽.

위해 밀은 다음과 같은 시험을 제안했다. "그 둘에 대해 확실하게 잘 아는 사람들이 어떤 하나를 다른 하나보다 너무나도 높게 놓아서 엄청난 양의 불만족이 따른다는 것을 알면서도 그것을 선호한다면 … 그렇게 선호되는 쾌락에 질적인 우월성을 귀속시키는 것이 정당한 것이다"(8-9[13]). 밀은 다음과 같은 제안을 통해서 그의 시험을 제시했다: 당신은 남은 나날을 바라는 만큼 감각적 쾌락을 즐기면서 행복한 돼지가 될 수 있다. 아니면 당신은 인간으로 머물면서 지적으로 다양한 얼마간의 쾌락을 포함하는 총량이 더 적은 쾌락을 즐길 수도 있다. 밀은 그 누구도 불만족스러운 인간보다 만족해하는 돼지가 되기를 선택하지 않을 것이라고 단언했다. 즉 그 누구도 (아무리 불완전한 쾌락인들) 삶의 지적인 쾌락들을 아무리 많은 양이라고 한들 감각적 쾌락(즉, 돼지로서의 전체의 삶)과 맞바꾸지 않을 것이다. 이 사례에서 끌어내는 밀의 결론이 지적인 쾌락은 더 큰 양의 쾌락을 가져다준다는 것이 아니라는 것을 아는 것이 중요하다. 즉 쾌락의 양만을 고려할 경우, 어느 지점이 되면, 돼지가 경험하는 감각적 쾌락의 막대한 양이 인간 삶의 지적인 쾌락보다 커질 것이다. 오히려 지적인 쾌락에 대한 선호는 문제가 되는 쾌락의 질에 의해 설명되어야만 한다. 그리하여 밀은 지적인 쾌락이 감각적 쾌락보다 더 **높**다고 말한다.

좋은 취미 옹호자는 밀의 시험을 다음과 같은 방법으로 심미적 문제에 적용하려고 시도할 수 있을 것이다. 우리는 참으로 아름다운 것(참된 심판관이 좋아하는 것)을 즐기는 것에서 얻는 쾌락의 질을 참으로 아름답지는 않은 것을 즐기는 것에서 얻는 쾌락과 비교하기를 원한다. 이를 위해서 우리는 두 쾌락 모두를 경험한 사람들을, 참된 심판관들을 찾는다. 그러고는 그들에게 이렇게 질문해야 한다. 당신은 그저 그런 쾌락으로 가득한 일생을 위해 위대한 작품의 향유에서 얻는 쾌락을 포기할 것인가? 이것은 경험적 질문이다. 하지만 전반적인 쾌락 감소를 의미한다고 해도 그와 같은 거래를

[13] 같은 곳.

받아들일 사람이 참된 심판관들 중 있더라도 극소수일 거라고 추측하는 것이 그럴듯하지 않은 것은 아니다. 마찬가지로 대다수 사람들은 밀이 말한 "만족한 돼지"가 되는 것을 거절할 것 같다. 그래서 우리는 참된 아름다움의 쾌락은 실로 질적으로 더 높은 쾌락이라고 결론을 내릴 수 있을 것이다. 그렇다고 할 때, 어쩌면 "제대로 하는"[14] 것이 결국은 노력할 가치가 있을지도 모른다.

● ●

[14] "제대로 한다(get it right)"라는 표현은 169쪽에서도 사용되었다.

윤리

지금까지 우리는 **디자인**의 몇 가지 핵심 측면들을 탐구했다. 그러면서 모더니즘적 생각 속에 함축된 **디자인**에 대한 다양한 철학적 주장들을 평가하고자 했다. 미학, 표현, 기능을 다루었지만, 아직 많은 이야기를 하지 않은 한 가지 아주 넓은 영역이 있다. 윤리. 이 장에서 우리는 이 중요한 주제를 집어 들 것이다. 하지만 그러기 전에, 용어를 분명히 해두어야 한다.

일상의 용법에서 "윤리"라는 용어와 그 자매어 "도덕"은 아마 우리의 공적인 행동을 제한하는 다소간 명시적인 규칙이나 규범들의 집합을 말할 것이다. 이런 의미에서, 윤리적 방식으로 행동하는 것은 관련 행동 규칙을 따르는 것이다. 그렇지만 철학적 맥락에서 이 용어는 더 넓은 방식으로 사용된다. 즉 사람이 어떻게 살아야 하는가 내지는 좋은 인간 삶은 무엇에 있는가라는 질문에 대한 관심을 지칭하는 데 사용된다. 용어의 이 더 넓은 의미는 더 좁은 의미를 병합하고 있는데, 왜냐하면 타인들을 어떻게 대해야 하는지를 제한하는 규칙이나 규범은 우리가 사는 방식의 한 가지 중요한 측면이기 때문이다. 하지만 이 더 넓은 의미는 또한 훨씬 더 많은 것을

내포하며, 우리가 어떤 유형의 사람이 되려고 노력해야 하는가, 어떤 활동들이 가치 있으며 가치 있지 않은가 따위의 질문과 관련이 있다.

디자인은 두 의미 모두에서 윤리와 관련이 있다. 하지만 특히 더 넓은 의미에서 관련이 있다. 우리의 물질적 환경을 창조함으로써, 그리고 갈수록 더 우리의 비물질적 내지는 가상적 환경을 창조함으로써, 우리가 사는 방식에 큰 영향을 미친다는 점에서 말이다. 이미 보았듯이, 기술을 통한 우리 경험의 이러한 "매개"는 **디자인**이 새로운 종류의 의도적 행동을 가능하게 만들 때만 발생하는 게 아니라, **디자인**이 우리의 비성찰적인 행동과 생각을 형성하는 더욱 미묘한 방식을 통해서도 발생한다(Verbeek 2005).

디자인과 윤리의 연관을 탐사할 몇 가지 방법이 있다. 이 장에서 나는 세 가지에 초점을 맞춘다.[1] 첫째 방법은 어쩌면 그 연관의 가장 명백한 지점과 관련이 있을 것이다. **디자이너**가 자신이 창조하고 있는 대상에 적용되는 윤리적 규칙, 규정, 규범들을 마주하고 다루는 방법. 둘째는 더 근본적인 무언가를 내포한다. 즉 무엇을 창조할 것인지에 대한 **디자이너**의 결정 그 자체. 이 둘째 쟁점은 소비자주의 및 필요와 원함의 차이에 대한 철학적 탐구로 우리를 데리고 간다. 셋째 쟁점 역시 다시금 어떤 깊은 철학적 쟁점으로 데리고 간다. 즉 사람들이 살아가는 방식에 있어서 **디자이너**의 역할에 대한 고려는 윤리 개념 그 자체에 대한 근본적 재고찰을 함축하는가 하는 것. 논의 과정에서 우리는 또한 기능적 **디자인**의 추구가, 어떤 점에서는, 윤리적으로 더 좋은 **디자인**으로 우리를 이끌고 간다는 모더니스트의 주장(또는 희망)을 검토할 것이다.

7.1
응용윤리와 디자인

어떤 종류의 제품을 창조하는 일이, 혹은 어떤 방법으로 제품을 **디자인**하는 일이 비윤리적일 것이라는 데는 논쟁의 여지가 없다. 예를 들어 아이들의 눈길을 끌 밝은 색깔로 폭발 장치를 **디자인**하는 것은 정말 분명하게 잘못일

것이다. 이처럼 본래부터 비윤리적인 **디자인**의 경우들은, 고맙게도, 극단적인 만큼이나 드물다.[2] 좀 더 흔한 경우는 윤리적인 문제가 대상 그 자체에 있는 게 아니라 **디자이너들**이 어떤 방식으로, 대개는 비용 절감 방편으로, 사용자 안전을 위태롭게 했다는 사실에 있는 경우이다. 윤리적인 문제가 대상을 사용하는(혹은 남용하는) 어떤 특정 방식과 연결되어 있는 경우도 익숙하다. 권총이 분명한 사례일 것이다. 윤리적 규범을 위협하는 것은 대상의 생산이나 사용 그 자체가 아니라 단지 대상의 남용이라고 주장할 수 있다. 그렇기에 전미총기협회의 악명 높은 슬로건이 있는 것이다. "총이 사람을 죽이지 않는다. 사람이 사람을 죽인다." 다른 한편 어떤 이들은 문제가 단지 남용의 문제가 아니라고 주장하며, (가령, 숨겨진 억지력으로서의) 권총의 생산과 "표준적 사용" 그 자체가 비윤리적이라고 주장한다.

이런 유형의 논의들은 분명 **디자이너**를 윤리의 영역으로 데려간다. 그렇지만 이 영역을 더 탐사하기 전에, 그 영역의 세 가지 전통적 하위분과를 구별하는 게 유용할 것이다: 메타윤리, 규범윤리, 응용윤리. 메타윤리는 윤리 그 자체의 본성을 아주 일반적인 방식으로 이해하려고 시도하는 철학 분야이다. 이 영역의 질문들에는 다음과 같은 것이 포함된다. 도덕 규범이란 무엇인가? 도덕 판단을 위한 근거는 무엇인가?(Miller 2003) 규범윤리는, 이렇듯 아주 근본적 질문을 던지려고 시도하지 않으면서, 윤리적 결정을 위한 가장 일반적인 원리 내지는 얼개를 밝히려고 시도한다. 규범윤리에서 널리 토론되어온 한 가지 그러한 원리는 공리주의 원리이다. 행위는 인간 행복에 기여할 때 도덕적으로 옳다고 하는 원리(Mill[1861] 1979). 끝으로, **응용윤리** 내지는 **실천윤리**는 특정한 도덕적 문제를 이해하고 특정 행위(가령 낙태나 안락사)가 도덕적으로 허용될 수 있는지 없는지를 결정하고자 한다. 윤리와 **디자인**은 보통은 이 마지막 범주에서 중첩된다. 예를 들어, 권총 생산을 둘러싼 윤리적 쟁점은 메타윤리적 쟁점도 아니고 일반적인 도덕적 원리나 얼개에 관한 규범윤리의 쟁점도 아니다. 그것은 권총 생산이라는 특정 행위의 윤리적 지위에 관한 쟁점이다.

이러한 유형의 쟁점은 일반적으로 새로운 타입의 사물이 사회적으로 승인된 윤리 규범에 반하는 새로운 유형의 행위를 허용할 때 생겨난다. **디자이너**가 창조하는 사물과 그 사물이 가능하게 하는 행위는 사회의 윤리 규범과 규칙에 종속되어 있기에, 이는 **디자인**이 중요한 윤리적 측면을 갖는다는 것을 뜻한다. 그렇지만 **디자인**의 이러한 윤리적 차원은, 적어도 대중들의 의식에서는, 기술 및 기술 발전에 관한 특정한 생각 방식 — 기술결정론이라는 관념 — 의 영향으로 인해 때로 흐릿해진다. 기술결정론은 기술 발전이 인간의 생각과 의사결정에 의해 통제되지 않으며 오히려 거꾸로라는 관념이다. 기술 발전은 "고유의 삶"을 갖는다. 일단 기술이 자리를 잡으면, 그 기술은 사회의 성격과 그 사회의 결정의 성격을 형성한다. 이 견해에 따르면, 사람들이 새로운 기술의 장점에 대해서, 그리고 그 기술을 추구해야 하는지에 대해서 논쟁을 할 수는 있겠지만, 이는 결국 논점을 벗어난 것인데, 왜냐하면 오늘날의 과학기술적 지식을 생각해볼 때, 만들어질 수 있는 것은 결국 그게 무엇이건 만들어질 것이기 때문이다.[3]

그렇지만, 기술결정론의 어떤 판본이 참이라고 해도, 이는 기술에 대한 윤리적 숙고가 요점이 없다는 것을 함축하지는 않을 것이다. 기술이 어떤 부분에서 "내적인 힘"에 의해 추동된다고 해도, 사회적 가치와 결정 역시 분명 역할을 한다. 펑은 마이크로프로세서 개발 사례를 든다. 이 개발은 18개월에서 24개월마다 마이크로프로세서 성능이 두 배로 늘어난다고 하는 "무어의 법칙"을 따른다. 이 개발은 프로세싱 속도의 기술적 향상과 관련된 내적인 요인에 의해서만 제약되는 것처럼 보인다. 하지만 펑이 말하듯이, 그 개발은 프로세싱에 대한 대규모 투자가 없다면 일어나지 않을 것이다. 따라서 사회적 가치와 요구 역시, 항상 대단히 가시적이지는 않더라도, 핵심적인 역할을 한다(Feng 2000; Neeley and Luegenbiehl 2008). 더 나아가, 어떤 것들이 미래에 생산될 것인가와 관련해서 모종의 불가피성이 있다고 하더라도, 그것들이 **어떻게 디자인**될 것인가와 관련해서 윤리적으로 중요한 많은 선택들이 여전히 있다. 반 고르프와 반 데 포엘은 복사기

디자인하기라는 단순한 사례를 든다(Van Gorp and van de Poel 2008, 79–80). 기본 설정을 "일면 인쇄"로 할까 "양면 인쇄"로 할까? 이 선택이 사소해 보일 수는 있겠지만, 종이 사용과 관련해서, 따라서 환경의 지속 가능성과 관련해서 엄청난 함의를 지닐 수도 있다.

디자인의 윤리적 측면을 흐릿하게 만드는 데 일조하는 또 하나의 요인은, 권총처럼 위험하게 사용(혹은 남용)될 수 있는 아이템의 경우가 많은 관심을 끌더라도, **디자인** 응용윤리의 대부분은 좀 더 평범한 안전 문제와 관련되어 있다는 사실이다. 즉 안전하지 않고 사람들을 용납될 수 없는 위험에 처하게 하는 장치를 **디자인**하는 것은 비윤리적이다. 하지만 이러한 윤리 영역은, 수많은 타입의 제품에 법적인 생산 표준이 있다는 걸 고려해보면, 철학적 관점에서 문제가 없어 보일 수도 있다. **디자이너**는 윤리적 숙고를 할 필요 없이도 단지 관련 제품 코드를 찾아보고 **디자인**이 안전한지를 확인하면 그만일 것이다.

그렇지만 창조적 활동이라는 **디자인**의 본성으로 인해 적어도 어떤 경우는 일이 그렇게 간단치 않을 것이다. 새로운 대상을 다루는 코드와 규정이 그냥 없을 테니 말이다(Van Gorp and van de Poel 2008). 협소하게 안전 표준에만 초점을 맞추는 것은 또한 **디자인** 응용윤리에서 문제를 복잡하게 만드는 어떤 주된 요인을 흐릿하게 만든다. 안전은 관련된 유일한 윤리적 가치가 절대 아니라는 것이 바로 그것이다. 다른 가치들로는 자유, 가용성, 소비자 선택, 사생활, 그리고 (위의 복사기 버튼 사례처럼) 환경적인 지속 가능성 등이 있다. **디자인**이 이 모든 가치를 실현할 우리의 능력에 영향을 줄 잠재력을 가지고 있다고 했을 때, **디자인** 응용윤리는 이 모든 가치를 포함할 수 있다.

디자인 응용윤리는 또한 그저 사회가 도입한 아무 윤리적 규범이나 사회가 어쩌다 갖게 된 아무 윤리적 가치를 만족시키는 문제가 아니다. 이러한 상이한 윤리적 규범들과 가치들은 상호적으로도 **디자인**의 기능적 기준과도 충돌할 수 있으며 종종 실제로 충돌하기도 하니까 말이다. 예를

들어, 기능성의 관점에서 볼 때, **디자이너**는 가능한 한 최고 품질의 제품을 위해 항상 분투해야 하는 것처럼 보인다. 하지만 바커와 루이$^{Bakker\ and}$ Loui(1997)가 주장하듯이 이것이 항상 어떤 윤리적 가치의 실현으로 귀결되는 것은 아닐 수도 있다. 가령 **디자인**은 기능을 아주 효과적으로 충족하면서도 비효율적일 수 있다. 즉 다량의 자원을 소모하기에 환경의 지속 가능성을 위태롭게 할 수 있다. 비효율성은 또한 제품을 더 비싸게 만들어 소비자 선택을 축소시킬 수도 있다. 완벽하게 기능적인 **디자인**의 작동은 또한 그러한 정상적인 작동을 통해서 사용자 자유를 위태롭게 할 수도 있다. 안전벨트와 연동된 시동 시스템이 바로 그렇듯. 공공 안전에 대한 잠재적 위협을 탐지하는 데 매우 효과적인 보안 시스템이 사생활을 위태롭게 할 수 있다. 기타 등등(엔지니어링 디자인에서의 가치 충돌은 van de Poel 2009 참조). **디자인** 윤리의 아주 큰 부분이 새로운 제품의 사용이 적절한지 아닌지를 결정하기 위해 상이한 가치들의 충돌을 분명히 하고 해결하기 위해 노력하는 데 있다.

7.2
소비자주의, 필요와 원함

디자인에서 응용윤리를 논할 때 이 마지막 논점은 순수하게 기능적인 **디자인**이 윤리적으로 좋은 **디자인**일 것이라는 모더니스트의 주장에 대해 중요한 함축을 갖는다. **디자인**에 상관적인 윤리적 가치들을 가장 넓은 의미로 생각할 경우 분명 이 테제는 유지될 수 없다. 이미 언급했듯이, 고도로 기능적인 **디자인**은 자유, 사생활, 그리고 여타 윤리적 가치들에 부정적인 영향을 미친다. 그렇지만 어쩌면 모더니스트의 주장은 더 겸손한 의미로 이해해볼 수 있을 것이다. 즉 순수하게 기능적인 **디자인**은 한 가지 측면에서 — 즉 낭비적인 소비자주의와 싸운다는 측면에서 — 윤리적으로 유익할 것이라는 주장으로 이해해볼 수 있을 것이다.

여기서의 생각은 이런 것일 터이다. **디자인**의 표현주의적이고 심미적인

이용을 피하고 그 대신 순수하게 기능적인 **디자인**을 추구한다면, 큰 자원 낭비를 피할 수 있을 것이다. 여기엔 분명 어떤 진리가 있다. 소비재를 표현적이거나 심미적인 보조물로 사용하면서 생겨나는 소비가 많으니까. 고전적인 사례는 자동차이다. 사람들에게 기존 자동차를 바꾸라고 설득하려는 희망을 품은 채 해마다 다시 디자인되고 있는 자동차. 그렇지만 모더니스트의 주장의 이 판본은 지나치게 겸손한 것인데, 왜냐하면 심미적이고 표현적인 목적을 없애는 **디자인** 실천이라고 해도 여전히 요점 없는 장치를 위한 기능적으로 뛰어난 **디자인**을 산출함으로써 엄청난 자원 낭비를 초래할 수 있기 때문이다. 가령 낙엽송풍기^{leaf blower}를 생각해보자. 잘 디자인된 낙엽송풍기는 기능 수행에서, 즉 낙엽을 날려버리는 일에서 아주 효과적일 수 있다. 이와 같은 장치의 문제는 심미적이거나 표현적인 이유에서 창조되었다는 데 있는 게 아니라 그 장치가 수행하는 기능이 어떤 의미에서 근거 없거나 불필요하다는 데 있다.[4] 낙엽을 갈퀴로 모을 수 있는데, 날려버릴 필요가 전혀 없는 것이다.

따라서 모더니즘은, 더 겸손한 판본의 주장을 입증하고자 한다면, 유효한 기능과 불필요한 기능을 구별해야만 한다. 그렇게 할 수 있는 가장 분명한 방법은 **원함**과 **필요**의 개념적 구분에 호소하는 것일 터이다. 그런 다음 모더니스트는 필요를 처리하는 기능적 **디자인**은 윤리적으로 좋은 **디자인**으로 이어진다고 주장할 수 있을 것이다. 적어도 소비를 줄인다는 의미에서. 어떤 의미에서 이러한 구분은 이미 모더니즘적 견해 안에 있다. 표현에 대한 거부 그 자체가 **디자인**을 통한 표현은 많은 사람들이 분명 원하는 것이기는 해도 실제로 필요로 하는 것은 아니라고 하는 견해와 결국 같은 것이니까.

그렇지만 원함과 필요의 구분 자체에 이의가 제기된다. 실제로 일상 언어에서는 이 구분을 보기 힘들 수도 있다. 일상 언어에서는 "원함^{want}"과 "필요^{need}"라는 용어가 종종 느슨하게, 호환 가능하게 사용되기도 한다. 가령 **디자인**에 대한 글을 쓰는 저자들은 다루고 있는 쟁점이 실은 "새로운

특징들을 볼 때 너는 **디자인** 아이템 X를 그 비용을 지불할 정도로 간절히 원해?"인데도 때로는 "너는 새로운 **디자인** 아이템 X를 필요로 해?"라는 질문을 붙들고 씨름하곤 한다. 그렇지만 "필요"와 "원함"이라는 용어의 이와 같은 느슨한 사용과는 별도로, 우리의 언어 관행에는 실제로 원함과 필요라는 두 개념의 구분이 있는 것 같다(Wiggins and Derman 1987). 이 구분은 몇 가지 방식으로 나타난다. 우선 이 구분은 사람들이 필요하지 않은 것(세 번째 운동화)을 원하며 역으로 원하지 않는 것(가령 교육이나 치료)을 필요로 한다는 것을 우리가 흔히 인정한다는 사실에서 나타난다.

필요와 원함의 구분의 두 번째 측면은— 그런데 이는 앞의 첫 번째 측면을 설명하는 데 도움이 되는데 — 전자가 후자보다 더 객관적인 것으로 여겨진다는 것이다. 어떤 사람이 어떤 것을 원한다는 것은 다만 그 사람이 어떻다는 것이다. 그것은 그 사람이 그 사물과 일정한 심리적 관계를 갖는 것이다. 어떤 사람이 어떤 것을 필요로 한다면, 그 주체가 그것과 일정한 심리적 관계를 갖는 것 이상이 요구된다. 문제의 그 사물은 그의 삶의 상황의 실제 특징들에 의해 어떤 식으로 "요청"되어야만 한다(Wiggins and Derman 1987, 62). 그렇다고 해서 삶의 상황의 특징들에 의해 욕망 역시 요청될 수 없다는 말은 아니다. 우리는 종종 우리가 필요로 하는 것(음식, 잠, 등등)을 원하니까. 하지만 원함은 이 객관적 측면을 가질 필요가 없는 반면에 필요는 객관적 측면을 가져야만 한다.

이 두 번째 차이는 자연스럽게 세 번째 차이로 이어진다. 다시 말해서 필요는 원함에 비해 일종의 우선성을 갖는다. 한 철학자가 말하듯이, "무언가가 필요하다는 주장은 무언가가 욕망된다는 주장과는 전적으로 다른 질을 갖고 있다는 인상을 주고 훨씬 더 큰 도덕적 영향을 미치는 경향이 있다"(Frankfurt 1984, 1). 그리하여, 어떤 사람이 새로운 에스프레소 기계를 욕망하고 다른 사람이 생명을 유지할 수 있을 정도로 충분한 음식을 욕망한다면, 우리는 자연스럽게 두 번째 사람을 만족시키는 일을 우선시하는데, 왜냐하면 그는 음식을 필요로 하지만 첫 번째 사람은 새로운 에스프레소

기계를 필요로 하는 게 아니라 단지 원하는 것이기 때문이다. 각자가 대상에 대해 갖는 심리적 욕망 관계가 동일하다고 해도 그렇다(심지어 살아남기 위해 음식을 원하는 사람보다 에스프레소 기계를 원하는 사람이 어쩌면 고통과 절망 때문에 그것을 더 강렬하게 원한다고 해도, 그는 그것에 대해 전혀 동일한 권리를 갖는 것이 아니다). 이러한 생각은 때로 "우선의 원리"라고 지칭된다(Frankfurt 1984, 3).[1]

그렇지만, 우리가 원함과 필요를 구분할 수 있다고 할 때, 어떤 것들이 후자의 범주에 들어가는지 질문이 생겨난다. 철학적 논의에서는 종종 음식, 공기, 물, 주거지 같은 이른바 "기본 필요"에 관심의 초점이 간다. 이러한 것들이 원함에 불과하지 않고 사람들의 진짜 필요라는 것에는 모두 동의할 것이다. 이러한 것들은 아주 직접적인 방식으로 "삶의 상황의 객관적 특징들에 의해 요청되는" 것이니까 말이다. 그것들이 없다면 사람들은 죽는다. 그렇지만 "생존을 위해 필요한 것들"은 아주 협소한 필요 개념이다. 단지 생물학적 생존만이 여기 걸려 있는 전부라면, 에스프레소 기계만이 아니라 전기도, 심지어 옥내 화장실도 필요하지 않다. 이러한 것들을 포기하는 것이 우리를 아무리 비참하게 만들지라도, 우리는 (우리의 선조들이 생존했듯이) 분명 생존할 것이다.

더 정곡을 찌르자면, 필요를 오로지 기본 필요를 통해서만 이해하는 것은 모더니즘적 주장에서 사용되기에는 너무나도 협소한 개념이다. 그렇게 되면 **디자인**을 건축, 농업, 그리고 아마 의료 같은 것으로 제한해야 할 테니까 말이다. 분명 이는 과잉소비의 윤리적 문제를 해결할 것이다. 하지만 진지한 고려의 대상이 되기에는 너무 극단적이다.[5] 더 나아가, 그리고 더 중요하게는, 많은 **디자인** 대상들이 기본 필요 이외의 목적을 다루기는 하지만, 그렇다고 해서 불필요하거나 쓸데없는 것은 아니다.

• •

[1] 파슨스는 "Principle of Prececence"를 "Principle of Preference"로 잘못 적어 놓았는데, 번역에서는 "우선의 원리"로 바로잡아 놓았다.

예를 들어, 생물학적 생존을 위해서는 전화기도 낙엽송풍기도 요구되지 않지만, 직관적으로는 전자보다 후자가 훨씬 더 분명한 "불필요한 디자인" 사례이다. 달리 표현하자면, 우리는 정말로 기본 필요 이상의 것을 다루기 위해 "필요"라는 용어를 사용한다. 따라서 한낱 원함이 아니라 필요에 적용될 수 있는 좀 더 넓은 기준이 요구된다.

여기서 한 가지 자연스러운 전략은 필요를 단지 그 자체를 위해서 욕망되는 게 아니라 어떤 더 큰 목적을 성취하기 위해 요구되는 어떤 것으로 이해하는 것일 터이다. 해리 프랭크퍼트가 말하듯이 "어떤 것이 필요할 때, 무엇을 위해 필요한지를 특정하는 것이 가능해야만 한다"(Frankfurt 1984, 3). 그리하여, 일하러 가서 경력을 쌓기 위해 차를 사는 사람은 필요를 충족시키는 것이지만 "그냥 가지려고" 컨버터블을 사는 사람은 단지 원함을 만족시키는 것이라고 말할 수 있을 것이다. 전자의 경우 대상은 더 큰 목표의 실현을 촉진하지만, 후자는 그렇지 않다.

이러한 생각 노선은 호소력이 있다. 종종 우리는 어떤 것이 필요한지의 문제를 정말로 이런 방식으로, 실현될 더 큰 목적을 찾음으로써, 꺼내어 놓으니까 말이다. 그렇지만 조금만 생각해보아도 이러한 접근법의 무용함을 볼 수가 있다. 거의 모든 것에 대해서 그것이 반드시 필요해지는 "더 큰 목적"을 손쉽게 찾을 수 있으니 말이다. 그리하여 세 번째 컨버터블을 사는 남자는 컨버터블 컬렉션을 완성하는 데 필요하다고 말함으로써 구입을 손쉽게 합리화할 수 있는데, 아마 정말 그럴 것이다. 일반적으로 말해서, 이 기준을 사용하면 어떤 원함이든 필요라는 형태를 띨 수 있는 것 같다.

더 넓은 "필요" 개념을 찾으려는 이러한 시도의 실패로 인해 우리는 그렇게 하는 것의 가능성 자체에 회의론을 품고 싶을 수도 있다. 회의론자는 이렇게 주장할 수도 있을 것이다: 어쩌면 "필요"라는 개념은, 이른바 "기본 필요" 그 이상으로 확장될 경우, 공허한 개념이다. 사람들은 더 큰 정도로건 더 작은 정도로건 다양한 것들을 원한다. 하지만 사람들이 욕망하거나 욕망할 수도 있는 그 어떤 것도 진정한(즉 기본적인) 필요가 요청되듯

객관적 방식으로 "삶의 상황에 의해 요청되는" 것은 아니다. 회의론자는 또한 왜 우리가 그 공허함에도 불구하고 이 더 넓은 필요 개념의 사용을 고집하는지에 대한 다소 냉소적인 설명을 덧붙일 수 있을 것이다. 즉 기본 필요 말고는, 우리가 말하는 "필요"는 거짓 필요라고 말할 수 있을 것이다. "객관성"의 의복을 입은 강렬한 욕망에 지나지 않은 것. 이것이 옳다면, **디자인**에서 사용될 수도 있는 필요 개념은 음흉한 개념이 될 것이다. 즉 어떤 사람이 새 정장이 필요하다고 말할 때, 그가 실제로 의미하는 바는 다만 새 정장을 정말 원한다는 것이다. 그렇지만 그는 이를 솔직하게 말하고 싶어 하지 않는데, 그렇게 하면 이 욕망을 만족시키려는 행위가 덜 정당화되는 느낌이 들 것이기 때문인 것이다.

<div align="right">

7.3
</div>

<div align="center">

필요는 공허한 개념인가?
</div>

필요는 강렬한 욕망에 지나지 않는다고 하는 필요에 대한 — 앞 절에서 스케치한 — 회의론적 견해를 고찰해 보는 것은 중요한 일이다. 이 견해가 맞다면, 필요를 위한 **디자인**을 함으로써 소비를 줄일 수 있다는 테제는 의심스러워진다. 이 회의론적 견해의 한 가지 문제는 이미 지적한 바 있다. 우리가 어떤 사람이 어떤 것을 전혀 원하지 않음에도 필요로 한다고 말하기를 원한다는 사실("그는 태도를 바꿀 필요가 있어", "그는 매너를 좀 배울 필요가 있어"). 적어도 이런 필요들은 욕망으로 환원될 수 없다. 그렇지만, 이미 보았듯이, 필요처럼 원함도 **욕망되는** 어떤 더 높은 목적의 달성을 위해 필요한 것으로 해석될 수 있다. 그리하여 아마도 회의론자는 이렇게 말할 수 있을 것이다. 즉 위의 경우, 그 사람의 욕망들을 고려했을 때, 필요란 그 사람이 상황을 합리적으로 이해한다면 원하게 될 어떤 것이라고 말할 수 있다.

그렇지만 이 회의론적 견해를 어찌할 것인가? 회의론자의 반대자는 세 번째 컨버터블에 대한 (거짓) 필요와 가령 교육이나 사회적 기량에

대한 참된 필요 사이에 정말로 진정한 차이가 있는 것 같다고 주장하기를 원할 것이다. 문제는 이 겉보기의 차이에서 어떻게 의미를 찾아낼 수 있는지를 설명하는 것이다.

참된 필요와 거짓 필요의 구분을 꺼내들면서, **디자인**과 소비자주의를 다루는 저자들은 때로 결정적 요인으로 필요의 기원에 호소한다. 빅터 파파넥은 "인간의 경제적, 심리적, 정신적, 기술적, 지적 필요는 조심스럽게 엔지니어링되고 조작되어 유행을 통해 주입되는 '원함'보다 만족시키기가 더 어렵고 이익이 더 적기 마련이다"라고 쓴다(Papanek 1971, 11[2]).6 거짓 필요란 광고 같은 외부 힘의 영향이 없다면 알아차리지 못할 필요라고 할 수 있지 않을까? 원함과 욕망을 불어넣는 광고의 거대한 힘과 광고와 연합되어 있는 직관적으로 거짓된 필요의 수를 고려했을 때, 이는 호소력 있는 견해이다. 사람들이 최신 제품을 자기가 필요하다고 믿도록 이끄는 영리한 광고 사례를 생각하는 것은 쉬운 일이다. 그렇지만, 거짓 필요를 특정 기원을 가진 필요로(즉 어떤 외부 영향을 통해서만 알아차리게 되는 필요로) 이해하는 것은 잘못일 것이다. 질병이 있는 사람이나 무식한 사람은 어떤 외부 작인성에 영향을 받지 않는다면 자신이 치료나 교육을 필요로 한다는 것을 절대 알아차리지 못할 수도 있다. 이 영향은 광고가 그렇듯 많은 양의 설득을 내포할 수도 있다. 하지만 그렇다고 그들의 필요가 조금이라도 덜 실제적이 되는 것은 아닐 것이다.

참된 필요를 거짓 필요와 구별하기 위해서는 연관된 욕망의 기원이 아니라 욕망된 것의 **가치**에 유의할 필요가 있다. 이러한 종류의 접근법을 취한 이는 고대 그리스의 철학자 아리스토텔레스였는데, 그는 필요를 이렇게 정의한다.

● ●

[2] 빅터 파파넥, 『인간을 위한 디자인』, 현용순 · 조재경 옮김, 미진사, 2009, 40쪽. 개정판을 번역한 한국어판에는 "정신적"과 "기술적" 사이에 "사회적"이 추가되어 있다.

[필요란] 그것 없이는 살 수 없는 것을 뜻한다. 예를 들어, 호흡과 음식물은 동물에게 필요한 것이다. 이것들 없이 있을 수 없기 때문이다. 그리고 그것은 그것 없이는 좋음이 있거나 생겨날 수 없고, 그것 없이는 우리가 나쁨을 없애거나 나쁨으로부터 벗어날 수 없는 것이다. 예를 들어, 약을 마시는 것은 아픔에서 벗어나기 위해 필요한 것이며, 그리고 아이기나로 배를 타고 가는 것은 돈을 벌기 위해 필요한 것이다. (『형이상학』, 1,015a20)

인용의 첫 부분에서 아리스토텔레스는 공기, 음식, 치료같이 우리가 "기본 필요"라고 불러왔던 예들을 든다. 하지만 그가 필요에 대해 제공하는 둘째 기준 — 좋음이 있거나 생겨나기 위해 필요함 — 은 기본 필요 너머에 있는 필요를 예증할 만큼 충분히 일반적이다.

아리스토텔레스의 설명의 핵심은 이렇다. 즉 필요들은 가치 있는 것(좋은 것, 가치 있는 것)을 성취하는 데 요구되는 것들이다. 앞의 사례로 돌아가보자면, 교육이 필요한 사람과 세 번째 컨버터블이 필요한 사람은 둘 다 더 높은 목적을 성취하고자 노력한다. 하지만 전자만이 가치 있는 어떤 것의 성취에 필요한 것을 구한다. 세 번째 컨버터블을 원하는 사람은 그것 없이는 "좋음이 생겨날 수 없을 것이다"라고 말할 수 없는데, 왜냐하면 붉은 컨버터블 컬렉션에는 가치가 거의 없기 때문이다. 물론 그러한 컬렉션이 어떤 이들에게는 가치를 갖는 것으로 보일 수 있을 것이다(그렇기에 심지어 경제적 가치를 가질 수도 있을 것이다). 수집가는 아주 강렬하게 그러한 컬렉션을 원할 수도 있으며, 심지어 자신의 행복과 성취가 그것에 달려 있다고 생각할 수도 있다. 하지만 그렇다고 그의 원함이 필요가 되는 것은 아니다. 어떤 것이 가치 있다고 생각한다고 해서 그렇게 되는 것은 아니니까?[7]

그렇지만, 필요에 대한 이 설명이 회의론적 견해에 대한 응답을 제공한다고 하더라도, 또한 우리가 살아가야 하는 방식에 대한 **디자이너**의 가치 판단에 큰 무게를 두고 있다. 모더니즘적 견해가 주장하듯 **디자이너**가

오직 필요를 위해 **디자인**해야 한다고 했을 때, 7.1에서 논의했듯 그는 자신이 만드는 것과 관련된 윤리적 가치들을 처리해야 할 뿐 아니라, 만들겠다고 하는 바로 그 결정으로 인해 사람들이 어떻게 살아야 하는가에 대한 모종의 개념화에 얽혀들게 된다. 그리하여 우리는 모종의 예지가 내지는 철학자로서의 **디자이너**라는 계속 맴도는 관념으로 돌아가게 되는데, 그의 과제는 단순히 사물을 만들거나 문제를 해결하는 게 아니라 어떤 더 큰 방식으로 사회를 인도하는 것이다.[8]

디자이너가, 혹은 이 문제라면 누구든지, 무엇이 "진정한 필요"로 여겨지는가를 표명할 수 있다는 생각은 반대를 불러들인다. 예를 들어 콜린 캠벨이 주장하기를, 어떤 필요들을 참되다고 선언하고 다른 것들을 거짓이라고 선언하는 것은 "단순히 어떤 특정한 좋은 삶의 개념을 옹호하여 편견을 표현하는 것"이며, "거의 확실히 전통주의이고 청교도적인, 그리고 십중팔구 권위주의적인, 태도로 이어질 것이다"(Campbell 2010, 283).

이 가운데 많은 것이 분명 과장되어 있다. "좋은 삶"이나 무엇이 가치 있는지에 관하여 교조적이 되기 쉽다는 것은 물론 참이다. 무엇이 진리인지에 관하여 교조적이 되기 쉬운 것처럼. 하지만 이는 결코 가치에 대한 모든 주장들이 한낱 "편견"에 불과하다는 것을 함축하지 않는다. 가치에 대한 주장들이 한낱 편견일 수 있지만, 충분히 숙고되어 타당한 이유에 근거하고 있을 수도 있다. 가치 판단을 내리는 일이 권위주의로 이어질 것이라는 것 또한 분명 참이 아니다. 예를 들어, 자유가 중시되는 사회에서는 좋은 것에 대한 판단을 동의하지 않을 수도 있는 개인들에게 억지로 부과하지 않을 것이다. 하지만 그러한 가치 판단이 모두에게 부과되지 않는다는 사실 때문에 그 판단이 그만큼 모자란 가치 판단이 되는 것이 아니며, 그만큼 덜 정확해지는 것이 아니다.[9] 그렇지만, 캠벨의 요점은 **디자인**의 맥락에서 정말 특별히 두드러지는데, 왜냐하면 다른 사람들과는 달리 **디자이너**는 좋은 삶에 대한 자신의 결정을 물질적 문화 안에 집어넣게 되며, 그런 의미에서 그 결정을 다른 사람들에게 부과하기 때문이다.

7.4
디자인은 도덕적 풍경을 바꾸는가?

지금까지는 윤리가 **디자인**에 대해 큰 함축을 가질 수 있다는 것을 보았다. 방향을 돌려서 우리는 **디자인**이 윤리에 대해 함축을 가질 수 있는지 물어볼 수 있다. 더 나아가 어떤 사유가들은 **디자인**과 윤리의 연관성을 찬찬히 들여다볼 때 윤리적 쟁점과 관심의 새로운 영역이 드러날 뿐 아니라 윤리 자체에 대한 우리의 이해가 근본적으로 바뀐다고까지 했다. 한 가지 그와 같은 견해는 **디자인** 제품 자체를 도덕적 **작인**agents으로 보아야 한다는 견해이다.

이러한 테제를 위한 가장 중요한 영감 중 하나는 랭던 위너의 유명한 1980년 논문 「인공물이 정치를 갖는가?」이다. 이 논문에서 위너는 윤리와 기술에 대한 널리 퍼진 견해에 이의를 제기한다. 그 견해란 사람들이 일정한 행위를 할 때 기술을 사용하더라도, 윤리적 평가의 고유한 대상이 되는 것은 사용된 인공물이 아니라 다만 행위 자체라는 것이다. 위너는 이 견해를 다음과 같이 우아하게 묘사했다.

> 다양한 종류의 기술 시스템들이 현대 정치의 상황에 깊게 엮여 있다는 것을 알게 되는 일은 전혀 놀랍지 않다. (…) 하지만 이 명백한 사실 너머로 나아가 어떤 기술들은 그 **자체로** 정치적 속성을 갖는다고 주장하는 것은 첫눈에 완전 잘못으로 보인다. 사람들이 정치를 갖는다는 것은 우리 모두 안다. 강철 골재, 플라스틱, 트랜지스터, 집적회로, 화학 물질 같은 것에서 덕이나 악덕을 발견하는 것은 그저 그냥 잘못으로 보인다. 인간의 기교를 신비화하고 진정한 원천들, 자유와 억압, 정의와 불의의 인간적 원천들을 회피하는 방법. (Winner 1980, 20)

이러한 공통 견해에 따르면, 기술이 정치적 결과를 조금 낳을 수도 있다는

것이 인정된다. 예를 들어, 인터넷 검색 엔진은 사생활 권리를 침해하는 방식으로 사용자 정보를 수집하는 데 사용될 수도 있다. 하지만 공통 견해의 주장에 따르면, 이 경우 기술적 인공물— 검색 엔진— 이 부당하다고 말하는 것은 오해의 소지가 있을 것이다. 오히려 불의는 인간 행위에 있다. 즉 특정 인간 작인에 의한 그 인공물의 남용.

위너는 이 공통 견해가 꽤 이성적이라는 것을 인정한다. 하지만 그는 윤리적 결정에서 인공물이 하는 중요한 역할을 흐려놓는다는 근거에서 이 견해를 거부한다. 위너가 주장하기를, 윤리적 책임을 인간 작인의 결정에만 위치시킬 경우, 어떤 기술들이 그 자체로 그 결정을 방향짓고 형성할 수 있다는 사실을 놓치게 된다. 위너는 1950년대 로버트 모지즈가 뉴욕에 건설한 고속도로 육교들을 사례로 들었다. 분명 그 육교들은 버스가 지나가기에는 너무 낮게 의도적으로 지어졌으며, 그래서 차가 없는 가난한 흑인 뉴욕 사람들이 일정한 지역으로 가는 것을 방해했다. 위너가 주장하기를, 이 경우 인공물 자체에 정치적 측면이 있다. 인간 작인의 행위, 사회에서 사람들이 하는 일에만 초점을 맞추면, 그 행위들이 물질적 환경에 의해, 종종 교묘하게, 형성되는 방식을 설명할 수 없다. 가령 인종주의를 뉴욕 사람들의 행위에서만 찾게 되면, 육교가 묵묵히 수행하고 있는 분리를 놓칠 것이다.

논문에서 위너의 관심은 주로 기술의 정치적 측면들이었다. 하지만 다른 저자들은 그의 일반적 접근법을 정치적 가치만이 아니라 도덕적 가치도 포함할 수 있도록 확장하였다. 가령 사회학자 브뤼노 라투르는 도덕성에 대한 적절한 이해를 위해서는 인간 작인만이 아니라 인공물 같은 비인간 작인 또한 포함해야 한다고 주장했다. "우리는 비인간들에게 … 가치, 의무, 윤리를 위임할 수 있었다. 바로 이 도덕성 때문에 우리 인간들은, 아무리 우리가 스스로를 약하고 못됐다고 느끼더라도, 그토록 윤리적으로 행동하는 것이다"(Latour 1992, 232). 라투르는 인공물들이 우리가 윤리적으로 행동할 수 있도록 해주는 방식으로 "행위"하는 종종 간과되기도

하는 수많은 방식들을 강조한다. 가령 과속 방지턱은 운전자로 하여금 법을 준수하고 안전하게 운전하도록 하는 데 결정적인 역할을 한다. 라투르는 윤리를 온전히 이해하기 위해서는 인간/비인간 구분을 제거하고 비인간적인 도덕적 작인들을 우리의 도덕적 틀 안에 병합해야 한다고 주장한다. 위너와 라투르의 견해에 공명하면서 철학자 페터—폴 페르베이크는 이렇게 주장한다. "인공물이 도덕성을 갖는다는 결론은 정당해 보인다. 기술은 도덕적 행동과 의사결정에서 적극적인 역할을 한다"(Verbeek 2008, 93). 페르베이크는 "기술적 인공물의 도덕적 작용"이라는 이 현상을 "물질적 도덕성"이라고 지칭한다.

물질적 도덕성 개념은 철학적으로 크게 관심이 간다는 점을 고려했을 때 면밀한 검토가 필요하다. 다시 말해서, 그 개념은 윤리적 사유와 관련하여 그야말로 개념 혁명의 전조가 된다. 전통적으로 철학자들은 "도덕적 작인"이라는 칭호를 아주 특별한 유형의 존재를 위해 따로 남겨 놓았다. 즉 합리적 숙고와 자유롭고 의도적인 선택을 할 수 있는 피조물. 사실상 이는 인간만이 도덕적 작인으로 간주된다는 것을 의미한다(합리적 숙고라는 요구사항이 아이들과 합리적 숙고를 할 수 없는 여타 사람들, 가령 정신이상자들을 배제한다는 점에도 주목하자). 더 나아가 전통적 견해에서 도덕적 작인성agency은 도덕적 책임과 내밀하게 연결되어 있다. 도덕적 작인성으로 말미암아 행위한다면, 자기 행위에 책임 있으며, 그에 따라 칭송이나 비난을 받을 수 있다. 그렇지만 우리는 보통은 "잘못된 행동"을 했다고 인공물을 벌하지는 않는다. 따라서 물질적 도덕성 테제가 분명 암시하듯, 우리가 인공물을 벌하기로 한다면 이는 중요한 개념 전환이 될 것이리라.

물질적 도덕성 개념을 지지하여 이렇게 지적할 수 있을 것이다. 우리의 윤리적 틀이 과거에 주요한 혁명을 겪었다고 말이다. 가령 다양한 시간과 장소에서 여자들과 노예들은 도덕적 고려를 할 자격이 없다고 간주되었다. 더 나아가, 그리고 더 최근에는, 비인간 동물들, 그리고 심지어 환경의 감성력 없는 부분까지 포함하도록 도덕적 관심이 확장되었다.

그렇지만 우리는 이 변화들을 신중하게 검토해야 한다. 이 확장은 책임을 져야 하고 칭송이나 비난을 받을 수 있는 도덕적 작인의 자격과 관련해서 있었던 것이 아니다. 도덕적 고려를 비인간 동물과 나무나 생태계 같은 감성력 없는 존재자로 확장하는 경우 걸려 있었던 것은 도덕적 작인성의 귀속이 아니라 오히려 아주 다른 차원의 **도덕적 지위 소유**이다. 그렇기에, 나무나 강을 해치는 것은 도덕적으로 잘못된 것일 수 있다는 점에서 많은 이들이 나무나 강이 어떤 도덕적 지위를 갖는다고 주장하겠지만, 우리는 성인 인간 같은 도덕적 작인을 대하듯 이러한 존재자에게 도덕적인 칭송이나 비난을 할 생각을 하지는 않는다. 그렇기에 인공물에게 도덕적 작인성을 귀속시킨다면 이는 우리의 개념적 틀을 분명한 전례가 전혀 없는 방식으로 의미심장하게 변경하는 일이 될 것이다.

그렇다고 할 때, 우리는 인공물을 도덕적 작인으로 포함시키는 것을 찬성하거나 반대하여 어떤 논변들이 주어질 수 있는지를 물어야 한다. 이와 관련하여 비일관적이거나 문제적인 무언가가 있을까? 이 논쟁을 복잡하게 만드는 한 가지는 인공지능 영역의 중심 논쟁과 중첩된다는 것이다. 그것은 컴퓨터가 인간처럼 정신 내지는 정신적 상태를 소유할 수 있는가 하는 것이다. 컴퓨터가 인간처럼 정신을 소유하는 것이 정말 가능하다면, 그러한 컴퓨터는 인간이 도덕적 작인이라는 것과 동일한 의미에서 도적적 작인이 될 것이다.[10] 그렇지만, 페르베이크가 지적하듯이, 감성력 있는 컴퓨터에 관한 이러한 논쟁은 물질적 도덕성에 대한 일반적 논의에서 제쳐놓을 수 있는 논쟁이다(Verbeek 2011, 50). 감성력 있는 컴퓨터는 인간과 유사하거나 심지어 우월한 방식으로 행동할 수 있는 아주 특별하고 복잡한 종류의 인공물일 테니까 말이다. 하지만 인공물이 도덕적 작인성을 갖는가라는 질문은 육교, 과속 방지턱 같은 훨씬 더 평범한 인공물에 대해 제기되는 질문이다. 따라서 우리가 초점을 맞출 필요가 있는 질문은 이러한 인공물에 도덕적 작인성을 귀속시키는 것이 문제적일까라는 질문이다.

이에 대한 한 가지 분명한 반대는 이렇다. 그와 같은 인공물들이 결과를

낳기는 하지만, 무언가를 하려는 의도를 형성할 수는 없기에 실제로 "행위" 하는 것은 아니다. 도덕적 작인성은 작인이 행위를 의도적으로 혹은 어떤 목적을 염두에 두고서 수행한다는 것을 요구하기 때문에, 이러한 유형의 인공물은 도덕적 작인이 될 수 없다. 이러한 반대에 대한 응답으로 페르베이 크는 "intend의도하다"라는 낱말의 어원이 "몰다direct"라는 점에 주목한다. 그런 다음 그는 인공물이 우리의 행동을 다양한 길로 몰 수 있기 때문에(앞서 언급한 고속도로 육교와 과속 방지턱을 생각해보라) 의도성을 가질 수 있다고 주장한다.

이에 대해서, 도덕적 작인성을 논하는 맥락에서 "의도성"은 단순히 "행위 진행을 몰기"보다 훨씬 더 큰 것을 의미한다고 하는 반대가 있을 수 있다. 의도성은 자기 자신의 행위 진행을 어떤 목표나 목적을 향해 몰아가는 것을 의미한다. 그러한 의도성은 작인 편에서 어떤 심리적 상태들을 요구한다. 그 행위 진행에 대한 믿음 및 그것이 어떤 목표와 맺고 있는 관련성에 대한 믿음, 그리고 그 행위 진행이 발생했으면 하는 모종의 욕망. 이러한 심리적 요소들이 없다면, 도덕적 작인성과 연관된 의미에서 "의도적 행위"를 논하는 것이 그냥 아니라고 말할 수 있을 것이다. 이런 의미에서 과속 방지턱과 육교는 의도성을 갖지 않는 것 같고, 따라서 도덕적 작인으로 간주될 수 없는 것 같다. 그렇지만, 의도에 대한 이러한 논변은 궁극적으로 빗나간 것일지도 모른다. 결국은, 인공물이 의도를 가졌건 갖지 않았건, 사람들이 윤리적으로 행위할 때 그 "일"의 일부를 인공물이 한다는 의미에 서, 인공물은 분명 행위한다고 주장할 수 있을 것이다(Latour 1992).

도덕적 작인성을 그와 같은 인공물들에 귀속시키는 것에 반대하는 다른 논변은 그것들이 진정한 도덕적 작인성의 핵심 속성을, 즉 자유를 결여하고 있다는 것이다. 인공물이 하는 일은 인과적 힘에 의해 결정되지만, 사람들이 하는 일은 그렇지 않다. 그리하여 데버러 존슨은 인간이 오로지 "도덕적 작인성의 불가사의하고 비결정론적인 측면" 때문에 도덕적 작인으 로 간주되는 것이라고 주장한다(Deborah 2006, 200). 인공물이 도대체 이

불가사의하고 비결정론적인 방식으로 행위할 수 있다고 생각할 아무런 이유도 없기 때문에, 우리는 인공물에 작인성을 귀속시킬 아무 근거도 없다. 그렇지만 이 논변은 이렇듯 사람들이 "불가사의하고 비결정론적인 작인성"을 소유한다는 전제에 의존하고 있기에 약한 논변이다. 많은 이들이 사람들이 소유하고 있는 것처럼 보이는 의지의 자유가 가상이라고, 인간 행위는 인공물과 물리적 대상 일반에 일어나는 일처럼 결정되어 있다고 주장했다. 하지만 이런 식으로 주장하는 이들도 사람들이 어떤 의미에서는 도덕적 작인이라고 본다.

인공물에 도덕적 작인성을 귀속시키는 것에 반대하는 또 다른 논변은 도덕적 작인성이 도덕적 책임을 함축한다는 것이다. 앞서 말했듯이, 인공물이 자기 "행위"에 책임이 있다고 한다면 말이 되지 않을 것이다. 예를 들어, 과속 방지턱이나 육교 같은 것이 책임이 있다고 하는 것이 무슨 의미가 있겠는가? 물론 그러한 인공물이 해를 끼친다면, 우리는 그것을 제거하길 원할 것이다. 그리고 어떤 좋은 일을 한다면, 우리는 그것을 유지하거나 더 널리 사용하길 원할 것이다. 하지만 이는 우리가 사람들에게 하듯이 그것이 행위에 책임이 있다고 하는 것과는 다르다.

이러한 유형의 반대에 대한 응답으로, 플로리디와 샌더스[Floridi and Sanders](2004)는 도덕적 작인성 개념이 도덕적 책임 개념과 일관되게 분리될 수 있다고 주장한다.[11] 이를 지지하면서 그들은 개와 아이를 포함하는 사례들을 지적한다. 이 피조물들이 우리가 좋거나 나쁘다고 여기는 행위를 할 때, 우리는 그들을 칭찬하거나 비난한다("나쁜 개"). 그들이 도덕적으로 행위에 대한 책임이 없다는 것을 알면서도 말이다. 이는 우리가 도덕적 책임을 요구하지 않는 도덕적 작인성 개념 — 도덕적으로 좋거나 나쁜 행위의 원천이라고 하는 개념 — 을 가지고 있다는 것을 보여주는 것 같다. 이와 비슷하게, 우리는 "이 과속 방지턱들은 좋아"나 "저 육교들은 나빠" 같은 것을 말할 수 있을 것이다. 사람들이 도덕적으로 책임이 있다고 보는 방식으로 그것들이 도덕적으로 책임이 있다고 보는 것은 아니더라도 말이

다.

그렇지만, 반대에 대한 이와 같은 응답은 도덕적 작인성 테제가 갖는 — 심지어 그 테제가 더 겸손하게 정식화된 경우라고 한들 갖는— 더 깊은 결함을 가리킬 뿐이다. 인공물이 도덕적 책임에 종속되지 않는다면, 우리의 윤리적 분석의 초점을 인공물을 향해 맞추는 것의 결과가 무엇일까? 그 결과 인공물이 갖는 효과에 대한 도덕적 책임을 붙잡는 일이 분명 더 힘들어질 것이다. "나쁜" 인공물은 대체되어야만 하는 것이지만 이에 대해 누가 책임이 있는가? 그것은 그 인공물이나 그 무슨 다른 인공물이 아니라 사람이어야만 한다. 온전한 의미에서의 도덕적 작인 말이다(Johnson 2006; Noorman 2014).

페르베이크의 권총 사례와 관련해서 이를 예증할 수 있다. 사람이 사람을 죽이는가 권총이 사람을 죽이는가? 페르베이크는 이 전통적 질문이 오도된 것이라고 주장한다. "작인성은 권총이나 쏘는 사람 둘 중 하나에 배타적으로 위치시켜서는 안 되며 둘의 조합에 위치시켜야 한다"(Verbeek 2011, 64). 하지만 도덕적 작인성의 일부를 권총에 할당하는 것으로 정확히 무엇을 얻는가? 페르베이크가 다른 곳에서 인정하는 것처럼 보이듯이 권총이 책임을 질 수 없다면, 권총의 "나쁜 행동"에 대해 무엇을 할 수 있는가? 권총은 우리의 도덕적 비난에 응하지 않을 것이고, 따라서 어떤 인간 작인이 끼어들 필요가 있을 것이다. 그게 누구일까? 권총 제조자들? 입법자들? 경찰? 권총에 도덕적 작인성을 귀속시키는 것은 이 질문을 다루는 데 도움이 되지 않으며, 사실 이를 흐려놓는 데 이바지한다. 그렇다면 도덕적 작인성을 인공물로 확장하는 것의 문제는 윤리적 분석이 **궁극적으로** 필요한 곳에 — 인간의 결정과 행위에 — 분석의 초점을 맞추기 힘들게 만든다는 것이다. 달리 말해서, 그것은 기술을 인간 도덕적 작인과 유사한 어떤 것으로 물화한다. 사실은 그렇지 않은데도 말이다.

하지만 인공물이 우리의 "도덕적 일" 가운데 너무나도 많은 일을 한다는 단순한 이유에서 인공물의 도덕적 작인성을 인정해야만 한다는 라투르의

주장은 어떻게 할까? 페르베이크의 말처럼 "기술은 도덕적으로 **능동적이다**"(Verbeek 2011, 57)라는 주장은? 한 가지 의미에서 인공물이 "도덕적 일"을 한다는 것을 분명 인정할 수 있다. 사람들이 하는 결정과 행위가 분명 물질적 환경에 의해 영향을 받고 형성된다는 점에서 말이다. 그렇지만 또 다른 의미에서 인공물은 "도덕적 일"을 전혀 하지 않는다. 우리는 인간의 도덕적 행동 그 자체에 관심을 두는 것과 동일한 방식으로 인공물이 인간의 도덕적 행동에 영향을 미치는 방식에 관심을 두는 것은 아니니까 말이다. 후자도 중요하기는 하지만, 온전한 도덕적 분석의 예비단계 이상일 수 없다.

한 가지 유비로, 인공물과 운동의 관계를 고찰하는 것이 유용하다. 인공물이 사람들의 운동에 다양한 방식으로 영향을 준다는 것은 논란의 여지가 없다. 자전거 **디자인**의 개선은 사이클링 속도를 개선하며, 더 좋은 신발은 달리기 시간을 개선하며, 기타 등등이다. 이러한 기술을 **디자인**함으로써 운동 수행을 이들 인공물로 "위임"했다고 주장할 수도 있을 것이다. 특정 운동 성과의 상당 부분이 이 인공물로 귀속될 수 있다는 의미에서 말이다.[12] 하지만 그럼에도 불구하고 아무도 "운동" 개념을 신발과 자전거로 확장해야 한다고 주장하지 않을 것이고, 운동선수는 실제로 사람이 아니라 사람과 그의 자전거라고 말하지 않을 것이다. 왜냐하면 비록 인공물이 다양한 방식으로 운동 수행의 맥락을 형성하기는 해도, 우리 관심은 거기 있는 것이 아니라 인간의 수행 그 자체에 있기 때문이다. 도덕성의 경우도 우리의 관심은 인간의 결정에 있는 것이지 인공물이 그 결정에 미치는 영향에 있는 것이 아니라서, 우리는 도덕적 작인성의 범주에서 인공물을 배제할 적법한 이유가 있는 것이다.

7.5
디자이너는 홀로 서 있는가?

그렇지만, 다소 난해한 이러한 쟁점에 대해 우리가 결국 무슨 말을 하건,

다음을 기억하는 것이 중요하다. 즉 도덕적 작인성을 유의미한 방식으로 인공물로 확장할 수는 없더라도, 인공물이 우리의 도덕적 분석에 등장해야 하는 정도로 도덕적 작인의 행동에 영향을 미친다는 것을 인정해야 한다. 어떤 인공물들은 사람들이 살아가는 방식을 형성하고 사람들이 영위하는 삶을 형성할 수 있으며, 그것들이 없다면 불가능했을 어떤 도덕적 결정들을 가능하게 만든다. 1.3절에서 논의되었듯이, 이는 윤리적인 의사 결정자로서 **디자이너**에게 엄청난 부담을 지운다. **디자이너**가 창조하는 인공물들은 잠재적으로 여러 세대일 수도 있는 사람들의 실천과 믿음을, 종종 그 사람들이 깨닫지 못할 수도 있는 미묘한 방식으로, 형성할 것이다. 그리하여 우리는 마침내 2장에서 조우했던, 사회를 미래로 이끌고 가는 엄청나고도 다루기 힘든 과제 앞에 서 있는 외로운 **디자이너** 이미지로 돌아간다.

앞서 우리가 이 관념을 만났을 때, 우리는 그것을 이른바 **디자인**의 "인식론적 문제"라는 맥락에서 보았다. 즉 **디자이너**가 자신의 참신한 창조물이 성공적일 것 같은지 아닌지를 결정함에 있어서 갖는 어려움. 결과와 관련된 불확실성 쟁점은 도덕적 맥락에서도 생겨난다(Sollie 2007). 하지만 윤리적 쟁점은 추가적인 차원을 갖는다. **디자이너**가 마주하고 있는 질문은 단순히 경험적 질문(이 장치는 하기로 되어 있는 일을 할까?)이 아니라 오히려 윤리적 질문(이 일을 하는 장치가 있어야 할까?)이다. 질문의 이러한 초점 이동은 결코 질문을 더 간단하게 만들지 않으며, 다만 다른 유형의 난처함을 덧붙인다. 즉 어떻게 **디자이너**가, 7.3절에서 논했듯이, 사물들이 무엇을 해야 하는지를 — 사람들이 진정으로 필요로 하는 것을 — 결정한다는 말인가? **디자이너**의 방법론 내지는 수련의 어떤 부분이 이 규범적 질문에 답할 수 있게 해주는가?

여기 **디자이너**의 책임의 진정한 범위와 관련하여 물어야 할 중요한 질문이 있다. 2장에서 우리는 **디자이너**가 보통 백지 위임장을 받는 것이 아니라 아주 세부적인 브리프를 건네받는다는 사실을 논했다. 프로젝트가 갖는 윤리적으로 유관한 측면들 가운데 다수가 협상 대상이 아닐 수 있다.

예를 들어 병원을 위한 **디자인**을 의뢰받는 경우를 생각해보자. 프로젝트의 측면들 중에는 그야말로 **디자이너**의 통제를 벗어나 있는 온갖 유형의 윤리적으로 중요한 측면들이 있을 것이다.[13] 그렇다면 아마도 **디자이너** 개인이 아니라 오히려 전체 사회가 책임을 져야 할 것이다. 그렇지만, 윤리적으로 유관한 수많은 결정들이 **디자인** 과정 이전에 일어날 수 있다고 해도, 사회는 점점 더 **디자인**을 그와 같은 윤리적 숙의가 발생해야 하는 적절한 장소로 보고 있기도 하다. 질문은 어떻게 **디자인**이 이 역할을 수행할 수 있는가이다.

이 질문은 윤리적 **디자인**을 위한 "정식화된 접근법"을 찾으려는, 가치를 **디자인** 안으로 병합하기 위한 특별한 방법론을 찾으려는 수많은 시도들로 이어졌다. 그러한 접근법 중 중요한 것으로는 "가치 민감 디자인Value Sensitive Design(VSD)"(Friedman 외 2002; Cummings 2006)이 있다. 가치 민감 디자인은 개념분석, 경험분석, 기술분석이라는 세 부분으로 이루어지는 접근법이다. 개념분석은, 한 저자가 말하듯, "문제의 **디자인**에 유관한 가치 개념들을 중심으로 하는 분석"이다(Cummings 2006, 702). VSD는 **디자인**에 유관한 열두 개의 인간적 가치를 확인한다. 인간복지, 소유권, 사생활, 편견으로부터의 자유, 보편적 유용성, 신뢰, 자율성, 설명 후 동의, 책임성, 고요함, 정체성, 환경적 지속 가능성. VSD의 개념국면에서는, 영향을 받는 이해관계자들이 간직하고 있는 바로서의 이 가치들에 **디자인**이 영향을 미칠 수 있는 방식을 고찰한다. 이 이해관계자들은 **디자인**을 사용하는 직접 관계자일 수도 있고, 아니면 그것에 간접적으로 영향을 받을 수 있는 간접 이해관계자일 수도 있다.

VSD의 경험 국면에서는 문제의 **디자인**이 유관한 인간적 가치들에 실제로 어떻게 영향을 미치는지를 평가하기 위해 측량과 관찰을 한다. 이 단계에서 초점은 사람들이 어떻게 **디자인**에 반응하고 **디자인**과 상호작용하는지를 시험하고 또 **디자인**이 실제 상황에서 어떤 결과를 낳는지를 시험하는 데 맞추어진다. 끝으로 기술 국면에서는 개념 국면에서 확인된 가치들을 가장 잘 실현하기 위해서 **디자이너**들이 자신들의 개념을 시행하는 다양한

방법들을 탐사하고 있는 것을 보게 된다.

커밍스는 비행 중 새로운 표적으로 방향 변경을 할 수 있는 미사일 유도장치를 가지고서 VSD 방법론을 예증한다. 개념 국면에서 인간복지가 주된 유관 가치로 확인되며, "엔지니어가 윤리적으로 무기를 디자인할 수 있는가"가 관련 쟁점으로 확인된다(Cummings 2006, 705). 이 질문을 다룰 때는 유엔 헌장 같은 철학적이고 합법적인 "정당한 전쟁"의 원칙들이 군사 행동은 식별적이어야 하며 민간 표적이 아니라 군사 표적만을 겨냥해야 한다는 것을 요구한다는 사실에 주목한다. 방향 변경이 가능한 미사일은 "군사 표적을 정밀하게 파괴하여 민간의 인적 손실을 최소화하는 것을"(706) 목표로 삼기 때문에, 문제의 **디자인**은 인간복지의 가치를 지지한다. 이 **디자인** 개념으로부터 생겨나는 주된 **디자인** 쟁점은 방향 변경 과정에서 실행되는 자동화 수준이다. 또 다른 표적으로의 활동 명령의 재배치가 어느 정도로 인간 재량에 남겨져야 하는가, 그리고 방향 변경을 위한 자동화 된 권고는 어느 정도로 이용되어야 하는가? 경험 국면에서, 이 질문들은 다양한 자동화 수준을 갖는 프로토타입 시스템 안에서 인간 결정을 관찰함 으로써 탐구된다. 그리고 기술 국면에서는 자동화를 실행하는 방법들이 고려된다.

VSD 같은 방법론은 분명 **디자인** 과정 안으로 윤리적 관심을 더 온전히 끌어들일 유용한 요구이다. 그렇지만 그것은 윤리적 쟁점을 다루는 디자이 너의 능력에 관하여 앞서 생겨난 유형의 걱정들을 다루는 데 정말 성공하는 가? 이러한 방법론이 우리를 멀리까지 데리고 가지는 않는 것 같다. 맨더스-헤이츠Manders-Huits(2011)는 VSD 같은 접근법의 몇 가지 중요한 한계를 지적한다(또한 Albrechtslund 2007 참조). 한 가지 문제는 "가치와 관련해서 … 경험적 조사들을 어떻게 다룰 것인가"와 관련이 있다(2011, 279). 경험 국면에서 **디자이너**는 **디자인**과의 상호작용이 어떻게 유관한 가치들에 영향 을 미칠 것인가를 평가해야 한다. 미사일 사례에서는 얼마나 많은 미사일이 원치 않은 표적을 때렸는지를 측정할 수 있다는 점에서 이 평가는 상대적으

로 간단하다. 하지만 수많은 경우, 가치가 어떻게 영향을 받는지를 결정하는 일은 조사 대상자들에게 질문함으로써 이루어질 수밖에 없다. 그렇지만 이러한 경험적 결과들은, 상이한 대상자들이 "자율성"이나 "사생활" 같은 가치를 아주 상이한 방식으로 이해할 수 있기에, 해석하기 어려울 수 있다. 더 나아가, 이러한 유형의 경험적 결과들을 가지고 무엇을 할지 알기 어렵다. 맨더스-헤이츠가 말하듯 "사용자의 67%가 보안 쟁점을 두려워한다고 말한다면 그게 무엇을 의미하는가? 그들 모두가 동일한 보안 개념을 지칭하는가? 덧붙여, 보안 문제의 67% 두려움은 사생활 쟁점의 49% 두려움과 어떤 관계가 있는가?"(2011, 279). 경험국면의 한층 더 깊은 문제는 상이한 이해관계자들이 갖는 가치들에 대한 이 평가들이 규범적이라기보다는 기술적이라는 것이다. 맨더스-헤이츠는 이렇게 말한다. "VSD 방법론에는 일단 이 가치들이 알려지면 사람들이 규범적 의미에서 무엇을 할 것인지를 알 것이라는 암묵적 가정이 있다. 내가 주장하는바, 바로 이곳에서 VSD는 자연주의적 오류를 범할 위험이 있다"(2011, 279).[3]

그렇지만 VSD 접근법의 한층 더 근본적인 한계는 개념 국면과 관련이 있다. 바로 이 국면에서 유관한 가치들이 확인되며 **디자인** 프로젝트의 전반적인 윤리적 방향이 결정된다. 가령 앞서 논한 커밍스의 미사일 유도장치 사례에서, 이 무기를 만들 것인지에 관한 윤리적 질문은 "정당한 전쟁" 이론에 있는 어떤 아이디어에 호소함으로써 결정된다. 그렇지만 우리의 목적이 윤리적 기술을 디자인하는 것이라면, 기술이 용인된 윤리 이론에 부합한다는 것으로는 충분하지 않다. 기술은 **참된** 윤리 이론에 부합해야 한다. 커밍스는 이 이론의 진리를 위한 주장을 하지 않으며, **디자이너**들이 이러한 윤리적 질문과 씨름할 능력을 갖게 될 것이라는 점도 전혀 분명치 않다. 더 나아가, 많은 경우 **디자이너**들은 상충된 윤리 이론들에 호소함으로써 방어할 수 있는 상이한 가치들의 충돌에 직면할 것이다. 개념 국면은

[3] 자연주의적 오류에 대해서는 3.3절 참조.

그러한 충돌을 어떻게 다루고 해결할 수 있는지를 보여주지 않는다. 맨더스-헤이츠는 이러한 사고방식을 다음과 같이 요약한다. "VSD는 듣기 좋은 말만 하는 윤리 이론과 전문성을 요구한다"(2011, 282).[14]

VSD의 이러한 한계들을 지적하는 것이 중요하다. 그러한 기법들이 **디자이너**들이 어떻게 윤리를 행할 수 있는가라는 질문에 대한 만족스러운 답을 제공할 수 없다면 — 게다가, 여기 윤리적 전문성까지 요구되는 것이라면 — 불가피하게도 다음과 같은 질문이 제기되어야 하니까 말이다. 즉 이러한 윤리적 결정을 내리는 **디자이너**란 누구인가? 디자이너가 아무런 특별한 윤리적 전문성도 가지고 있지 않다면, 그의 윤리적 결정들은 그 결정들에 영향을 받는 더 넓은 공동체에 의해 자의적인 것으로 간주되기 쉽다. 물론 **디자이너**는 자신만의 가치를 — 자율성, 사생활, 지속 가능성 등등을 — 갖는다. 그리고 이런 가치들은 다른 누구의 가치만큼이나 분별 있는 가치일 수 있을 것이다. 하지만 **디자이너**는 그 어떤 다른 시민보다도 그 가치들을 "제정"할 자격이 더 있는 것 같지 않다. 하지만 실제로는 바로 그런 일이 일어난다. **디자인**의 너무나도 많은 매개적 효과들을 사용자가 알아차리지 못한다는 것을 고려했을 때, 이는 특별히 심각한 어려움을 낳는다. 이 맥락에서 **디자이너**는 의심하지 않는 대중에게 자기 가치를 말없이 슬그머니 얹히는 그늘에 가려진 형상이 된다.

보이지 않는 참주[tyrant]로서의 **디자이너**라는 이러한 관념에 응답할 방법들이 있다. 하나는 **디자인**에서 작인성의 우선성을 하나의 가치로서 주장하는 것이다. 철학자 앨프레드 놀먼[Nordmann](2005)은 나노기술 연구 논문에서 기술의 존재 이유는 자연에 대한 우리의 통제를 늘리고 자연이 통제를 벗어난 미지의 배경으로 작동하는 정도를 줄이는 것이라고 주장한다. 놀먼은 나노기술 비판에서 이 전제를 이용한다. 그는 나노기술의 작용이 우리의 통제를 벗어난 지각할 수 없는 층위에서 일어나기 때문에 나노기술은 인간의 작인성을 향상시키기보다는 오히려 줄이는 결함 있는 기술이라고 주장한다. 우리는 놀먼의 분석을 **디자인** 일반으로 확장하여 **디자이너**는

사용자에게 행위나 지각방식을 부과하는 시스템을 창조하지 말아야 하며 단지 행위나 지각을 위한 선택지를 제시하는 시스템을 창조해야 한다고 주장할 수 있을 것이다. 이러한 접근법 덕분에 어쩌면 **디자이너**는 단지 행위를 위한 도구만을 창조함으로써 "윤리를 행하는 너는 누구냐?"라는 질문을 피해갈 수 있을 것도 같다. 이 접근법을 바라볼 또 다른 방법은 **디자인** 제품의 매개적 효과를 억제하려는, 즉 신중한 통제 및 충분히 알고 있는 상태에서의 동의를 위한 여지를 주는 효과로 제한하려는 시도로 보는 것이다.

그렇지만 이 접근법은 문제가 있다. 작인성을 위한 **디자인**은 분명 수많은 맥락에서 좋은 일처럼 보인다. 그렇지만 가치를 부과하는 일을 전적으로 피하는 방식으로 **디자인**하는 것은 분명 바람직스럽지 않을 것이며, 가능하지도 않을 것이다. 적어도 어떤 복잡한 장치들은 사용자가 그 장치의 작동의 모든 측면을 의식적으로 결정해야 할 경우 당연히 쓸모없는 장치가 될 것이다. 우리가 앞에서 든 복사기 사례를 생각해보자. 디폴트 설정이 전혀 없는 복사기는 사용하기에는 너무 시간 소모적이어서 사실상 쓸모가 없을 것이다. 따라서 **디자이너**가 문제를 그저 이런 식으로 기피하는 것은 그럴듯해 보이지 않는다.

문제에 대한 또 한 가지 관련된 응답은 참여 **디자인**이라는 관념의 어떤 판본을 지지하는 것이다.[15] **디자이너**는 **디자인**을 창조하고 그런 다음 사용자가 이용할 수 있게 하는 것이 아니라 오히려 **디자이너**와 사용자가 함께 디자인하고 그로써 사용자에게 더 잘 맞는 물건을 창조한다고 하는 관념이 바로 그것이다. 윤리적 맥락에서 참여 **디자인**은 반대의 따끔함을 피할 수 있게 해주는 것처럼 보이는데, 왜냐하면 **디자이너**는 자신이 창조하는 **디자인** 안에 자신의 개인적 가치를 부과하지 않기 때문이다. 오히려 **디자인**은 **디자이너**와 그의 가치의 산물인 것만큼이나 사용자 공동체와 그들의 가치의 산물이다. 이로써 참여 **디자인**은 본래 민주주의적인 것으로 여겨진다.

참여 **디자인**이라는 일반적 관념이 분명 어떤 맥락에서는 중요하고 유용하기는 해도, VSD 같은 접근법에서 주목했던 것과 동일한 수많은 제한들을 겪는다. 예를 들어 그것은 자연주의적 오류를 저지를 위험이 있다. 즉 도덕적 분석에 참여하는 것과는 반대로 사람들이 실제로 지니고 있는 가치들을 단순히 채택하기. 더 나아가, 도덕적 담화나 논쟁이 이 모형 안에 포함될 때 — 그런데 그렇게 하는 것은 적절해 보이는데 — 대중적 이해관계자들의 자격이 **디자이너** 자신의 자격보다 더는 아니라고 해도 바로 그만큼은 미심쩍을 때 전문성 문제가 그저 재출현하고야 마는 것이다.

또 다른 접근법은 이렇게 말할 것이다. **디자이너**가 윤리가ethicist가 아니고 윤리가가 될 수도 없는 것이라면, **디자이너**의 과제의 윤리적 차원은 **디자이너**와 함께 일하는 다른 사람이 다루어야 한다.[16] 이 접근법은 건강 돌봄 프로토콜 **디자인**에서 그렇듯 "자격 있는 윤리가"(통상 철학자)가 시스템 **디자인**에 관여하고 있는 맥락에서 이미 이용되고 있다. **디자인**이 제기하는 윤리적 문제들이 **디자인** 실천으로 풀기에는 너무 벅차다면, **디자인** 실천에서 그 문제들을 덜어주어야 한다.

에필로그
모더니즘의 의미

우리의 **디자인** 탐구 및 그로부터 생겨나는 철학적 쟁점들을 시종일관 가로지르는 하나의 주제가 있었다. 그것은 **디자이너**의 프로젝트의 의미와 전망을 이해하려는 모더니스트의 노력이라는 주제였다. 그렇다고 할 때 이러한 노력을 살펴보고 **디자인**에 대한 우리 나름의 이해에서 이러한 노력이 갖는 의미를 살펴보는 것이 결론으로 적당할 것이다.

모더니즘의 가장 두드러진 특징은, 그린할이 옳게 지적하듯, 상이한 영역들 사이에서 연결을 이끌어내는 경향성이다. 이 경향성 덕분에 모더니즘은 물건들이 어떻게 만들어져야 하는가에 대한 **디자인**의 관심을 사회가 어떻게 조직되어야 하고 사람들이 어떻게 하면 가장 잘 살 수 있는가에 대한 더 큰 철학적 쟁점들과 연결할 수 있었다. 모더니즘적 생각이 표현, 기능, 미학, 소비주의라는 핵심 쟁점들에 초점을 맞추었지만, 모더니즘의 분석들을 체계적인 방식으로 다룰 준비가 되어 있는 **디자인** 철학은 없었다. 그렇지만 오늘날 우리는 모더니즘이 제기한 근본적 질문들을 재고찰하기 위해 다양한 분야에서 온 철학적 이론들과 분석들에 의지할 수 있다. 모더니스트의 관념들이 원래 형태로 살아남지 못할 수도 있을 것이다. 하지만

그 어떤 다른 탐구보다도 모더니스트의 관념들에 대한 탐구가 진정한 **디자인** 철학이 결정화될 수 있는 핵을 제공한다.

더 나아가 모더니즘은 현대 세계를 구성하는 실천들과 제도들 안에서 **디자인**이 하는 역할을 이해하려는 노력을 통해 더 큰 유산을 남긴다. 우리는 **디자이너**라는 관념이 알다시피 주로 산업혁명에서 출현한 합리화, 전문화, 분업의 체계들로부터 태어났다는 것을 보았다. 하지만 모더니스트가 보기에 **디자이너**는 또한 이 체계들 내부의 희망적인 변칙이었다. 비록 합리화와 협소한 전문화의 아이이긴 해도 **디자이너**는 티탄족을 꺾은 제우스처럼[1] 바로 그 세력들을 길들일 것이며, 아름다움, 유용성, 문화적 표현, 사회적 선善 등을 창조하는 일에서 그들을 인도할 것이리라. 공예가가 그의 작품 및 그의 문화와 맺었던 유기적 관계는 영원히 가버렸지만, 이는 **디자이너**의 유기적이고 종합적인 비전을 통해 대체될 것이리라. 공예가의 손에 구현된 인간주의적 모델은 그 대신 **디자이너**의 정신에 구현될 것이리라. 대량생산 산업 체계의 중심에는 단지 협소한 유형의 형식화된 합리성을 발휘하는 전문가들로 이루어진 제도적 톱니바퀴들의 짓이김만 있는 게 아니라 인간도 있을 것이리라.

하지만 이 인간주의적 전망이 합리화로 인해 발생한 분열에 대한 낭만주의적 반작용— 형언할 수 없는 "천재"를 다시금 구세주로서 불러내는 것—그 이상의 것이 되려면, 모더니즘은 이와 같은 개념 속에서 **디자이너**의 어깨 위로 떨어지는 문제들을 어떻게 한 인간이 다룰 수 있을지를 설명해주어야 한다. 우리는 기능, 아름다움, 표현, 윤리 같은 개념들 사이의 개념적 연관을 추적함으로써 얼마나 다양한 모더니즘적 생각의 가닥들이 그렇게

[1] 제우스는 티탄족 크로노스의 아들이지만 티탄족과 전쟁을 벌여 승리한다. 크로노스는 아버지 우라노스를 거세하는데, 자기 또한 자기 아들의 손에 정복당할 것이라는 어머니 가이아의 저주가 두려워 자신이 낳은 자식들을 먹어 치운다. 크로노스의 막내아들 제우스는 어머니 레아의 조치 덕분에 살아남으며, 성장하여 크로노스의 티탄족과 전쟁을 벌이게 된다.

하려고 노력하는지를 검토했다. 이 노력들의 성공과 관련해 무슨 말을 할 수 있건 간에 우리가 주목해야만 하는 것이 있다. 즉 모더니스트는 **디자이너**의 과제를 따로 분리해야 한다는 항상적인 압력을 받는다. 예를 들어 표현은 대부분 예술가에게 넘겨진다. 그리고 윤리적 딜레마의 결단은 아직은 어렴풋이 보이는 새로운 인물인 윤리가ethicist가 나누어 갖게 된다. 여기서 우리는 모더니즘 자체 내부에 있는 근본적 긴장을 본다. 로스의 차가운 합리성이 그로피우스의 유기적 인간주의와 줄다리기를 하고 있는 것이다.

디자인 실천 자체가 합리화, 분업, 전문화 세력에 의해 갈가리 찢길 위험에 처해 있는 것을 결국 본다고 해도 놀랄 것은 없다. **디자인**의 전임자인 전통 기반 공예를 파괴하면서 **디자인**을 낳은 것이 바로 그 세력이니까. 바로 이러한 맥락에서 모더니스트들의 노력들은 계속해서 우리의 관심과 연구를 요구한다. 그들이 직면하고 있는 근본적 질문은 이렇다: **디자인**은 자신을 낳은 세력을 진정시킬 수 있는가 아니면 **디자인**은 현대 세계를 특징짓는 전문화, 합리화, 파편화의 계속되는 과정 안에 있는 일종의 신기루에 불과한 것인가? 이 질문은 100년 전 모더니즘 사상가들만큼이나 오늘날 우리에게도 전적으로 긴급한 질문이다.

추가 독서를 위한 제안들

　이 책에서 참조한 철학적 문헌은 철학의 몇몇 하위분야를 가로질러 퍼져 있다. 특히, 미학, 응용윤리, 기술철학, 과학철학. 미학에서 탁월한 문헌 안내서로는 Gaut and Lopes(2013), Levinson(2003)이 있다. 수많은 관련 연구들이『미학과 예술비평 저널*Journal of Aesthetics and Art Criticism*』과『영국 미학 저널*British Journal of Aesthetics*』에 있다. 건축 미학에 대한 저술이 특히나 중요하다. 이 분야 작업 대한 최근의 개관으로는 De Clercq(2012) 참조. **디자인**을 좀 더 폭넓게 다루는 연구로는 Saito(2007), Parsons and Carlson(2008), Forsey(2013) 등이 있다. 환경 미학 분야도 수많은 **디자인** 관련 쟁점들을 건드린다. 이에 대한 개관으로는 Parsons(2012) 참조. 응용윤리에서, 잡지『윤리와 공학*Ethics and Engineering Sciences*』은 수많은 관련 쟁점들을 다룬다. 기술철학의 많은 작업이 **디자인** 쟁점과 교차한다: 이 분야의 간결한 입문서로는 Dusek(2006)가 있다. Verbeek(2008), Houkes and Vermaas(2010), Preston(2013)은 **디자인**을 위한 핵심 쟁점들을 깊이 파고드는, 물질적 인공물에 대한 면밀한 철학적 연구들이다. Verbeek(2011)는 응용윤리의 틀을 넘어서는 윤리적 쟁점들에 대한 탁월한 안내서이다. 온라인 잡지『테크네: 철학과 기술 연구*Techné: Research in Philosophy*

and Technology』는 수많은 흥미로운 논문을 포함한다. 끝으로, **디자인** 영역 자체에서는, 잡지『디자인 연구*Design Studies*』와『디자인 쟁점*Design Issues*』은 철학적 초점이라기보다는 이론적 초점을 갖지만 수많은 관련 동시대 연구들을 포함하고 있다. **디자인** 이론의 많은 고전적 자료가 Clark and Brody(2009)에 유용하게 수집되어 있다.

Albrechtslund, A.(2007) Ethics and technology design. *Ethics and Information Technology* 9, 63–72.

Alexander, C.(1964) *Notes on the Synthesis of Form.* Cambridge, MA: Harvard University Press.

————(1971) The state of the art in design methodology. *DMG Newsletter* 5, 3–7.

Alexander, C., Ishikawa, S., Silverstein, M., Jacobsen, M., Fiksdahl-King, I. and Angel, S.(1977) *A Pattern Language.* New York: Oxford University Press.

Alexander, C. and Poyner, B.(1970) The atoms of environmental structure. In G. Moore (ed.) *Emerging Methods in Environmental Design and Planning.* Cambridge, MA: MIT Press, pp. 308–21.

Archer, B.(1979) Whatever became of design methodology? *Design Studies* 1, 17–20.

Aristotle(1971) *Aristotle's Metaphysics: Books Γ, Δ, and E*, trans. C. Kirwan. Oxford: Clarendon Press.

Bakker, W. and Loui, M.(1997) Can designing and selling low-quality products be ethical? *Science and Engineering Ethics* 3, 153 – 70.

Bamford, G.(1990) Design, science, and conceptual analysis. In J. Plume (ed.) *Architectural Science and Design in Harmony: Proceedings of the Joint ANZAScA/ADTRA Conference, Sydney, July 10-12, 1990.* Australia & New Zealand Architectural Science Association, pp. 229–38.

————(2002) From analysis/synthesis to conjecture/analysis: a review of Karl Popper's influence on design methodology in architecture. *Design Studies* 23, 245-61.

Banham, R.(1960) *Theory and Design in the First Machine Age*. London: The Architectural Press.

Barthes, R.[1957](1972) *Mythologies*, trans. A. Lavers. New York: Hill and Wang.

Basalla, G.(1988) *The Evolution of Technology*. Cambridge: Cambridge University Press.

Bayazit, N.(2004) *Investigating design*: a review of forty years of design research. Design Issues 20, 16–29.

Beardsley, M.(1958) *Aesthetics*: Problems in the Philosophy of Criticism. New York: Harcourt, Brace & World.

———(1982) Aesthetic experience. In M. Wreen and D. Callen (eds.) *The Aesthetic Point of View*: Selected Essays. Ithaca: Cornell University Press, pp. 285–97.

Berg Olsen, J., Pedersen, S. and Hendricks, V. (eds.)(2009) *A Companion to the Philosophy of Technology*. Oxford: Blackwell.

Borgmann, A.(1984) *Technology and the Character of Contemporary Life*. Chicago: University of Chicago Press.

Bourdieu, P.(1984) *Distinction: A Social Critique of the Judgement of Taste*, trans. R. Nice. Cambridge, MA: Harvard University Press.

Brett, D.(2005) *Rethinking Decoration: Pleasure & Ideology in the Visual Arts*. Cambridge: Cambridge University Press.

Brey, P.(2008) Technological design as an evolutionary process. In P. Vermaas, P. Kroes, A. Light and S. Moore (eds.) *Philosophy and Design: From Engineering to Architecture*. Dordecht: Springer, pp. 61–76.

Bristol, K.(1980) The Pruitt–Igoe myth. *Journal of Architectural Education* 44, 163–71.

Brolin, B.(1976) *The Failure of Modern Architecture*. New York: Van Nostrand Reinhold.

Buchanan, R.(1992) Wicked problems in design thinking. *Design Issues* 8, 5–21.

Buller, D.(1998) Etiological theories of function: a geographical survey. *Biology and Philosophy* 13, 505–27.

Campbell, C.(1989) *The Romantic Ethic and the Spirit of Consumerism*. Oxford: Blackwell Publishers.

———(2010) What is wrong with consumerism? An assessment of some common criticisms. *Anuario Filosófico* 63, 279–96.

Carnap, R.(1962) *The Logical Foundations of Probability*, 2nd edn. Chicago: University of Chicago Press.

Clark, H. and Brody, D. (eds.)(2009) *Design Studies: A Reader*. Oxford: Berg Publishers.

Collingwood, R.(1938) *The Principles of Art*. Oxford: Clarendon Press.

Coyne, R.(2005) Wicked problems revisited. *Design Studies* 26, 5–17.

Croce, B.[1902](1922) *Aesthetic as Science of Expression and General Linguistic*, trans. D. Ainslie. New York: Noonday Press.

Cross, N.(2011) *Design Thinking*. Oxford: Berg.

Cummings, M.(2006) Integrating ethics in design through the value-sensitive design approach. *Science and Engineering Ethics* 12, 701–15.

Cummins, R.(1975) Functional analysis. *Journal of Philosophy* 72, 741–65.

D'Anjou, P.(2010) Toward an horizon in design ethics. *Science and Engineering Ethics* 16, 355–70.

Danto, A.(1981) *The Transfiguration of the Commonplace*: A Philosophy of Art. Cambridge, MA: Harvard University Press.

Davies, S.(2003) Ontology of art. In J. Levinson (ed.) *Oxford Handbook of Aesthetics*. Oxford: Oxford University Press, pp. 155–80.

De Clercq, R.(2012) Architecture. In A. Ribeiro (ed.) *The Continuum Companion to Aesthetics*. London: Continuum, pp. 210–14.

———(2013) Reflections on a sofa bed: functional beauty and looking fit. *Journal of Aesthetic Education* 47, 35–48.

Dickie, G.(1964) The myth of the aesthetic attitude. *American Philosophical Quarterly* 1, 56–65.

———(1974) *Art and the Aesthetic: An Institutional Analysis*. Ithaca: Cornell University Press.

———(1984) *The Art Circle*. New York: Haven Publications.

Dilworth, J.(2001) Artworks versus designs. *British Journal of Aesthetics* 41, 162–77.

Dipert, R.(1993) *Artifacts, Art Works, and Agency*. Philadelphia: Temple University Press.

Dorner, P. (ed.)(1997) T*he Culture of Craft: Status and Future*. Manchester: Manchester University Press.

Dorst, K. and Royakkers, L.(2006) The design analogy: a model for moral problem solving. *Design Issues* 27, 633–56.

Dorst, K. and Vermaas, P.(2005) John Gero's function-behaviour-structure model of designing: a critical analysis. *Research in Engineering Design* 16, 17–26.

Douglas, M. and Isherwood, B.(1979) *The World of Goods*. New York: Basic Books.

Ducasse, C.(1966) *The Philosophy of Art*. New York: Dover.

Dusek, V.(2006) *Philosophy of Technology*: An Introduction. Oxford: Wiley Blackwell.

Eco, U.(2005) *History of Beauty*, trans. A. McEwen, 2nd edn. New York: Rizzoli. / 움베르토 에코, 『미의 역사』, 이현경 옮김, 열린책들, 2005.

Ellul, J.(1980) *The Technological System*, trans. J. Neugrosschel. New York: Continuum.

Ewald, K.[1925-6](1975) The beauty of machines. In T. Benton, C. Benton and D. Sharp (eds.) *Architecture and Design, 1890-1939: An International Anthology of Original Articles*. New York: Whitney Library of Design, pp. 144-6.

Feng, P.(2000) Rethinking technology, revitalizing ethics: overcoming barriers to ethical design. *Science and Engineering Ethics* 6, 207-20.

Floridi, L. and Sanders, J.(2004) On the morality of artificial agents. *Minds and Machines* 14, 349-79.

Forsey, J.(2013) *The Aesthetics of Design*. Oxford: Oxford University Press.

Forty, A.[1986](2005) *Objects of Desire*: Design and Society since 1750. London: Thames and Hudson.

Frankfurt, H.(1984) Necessity and desire. *Philosophy and Phenomenological Research* 45, 1-13.

Friedman, B., Kahn, P. and Borning, A.(2002) Value Sensitive Design: Theory and Methods. UW CSE Technical Report, University of Washington, Seattle.

Galle, P.(2008) Candidate worldviews for design theory. *Design Studies* 29, 267-303.

————(2011) Foundational and Instrumental design theory. *Design Issues* 27, 81-94.

Gaut, B.(2010) The philosophy of creativity. *Philosophy Compass* 5, 1034-46.

Gaut, B. and Lopes, D. (eds.)(2013) *The Routledge Companion to Aesthetics*, 3rd edn. London: Routledge.

Gero, J. and Kannengiesser, U.(2004) The situated function-behaviour-structure framework. *Design Studies* 25, 373 - 91.

Ginsberg, D.(2014) Design as the machines come to life. In D. Ginsberg, J. Calvert, P. Schyfter, A. Elfick and D. Endy (eds.) *Synthetic Aesthetics: Investigating Synthetic Biology's Designs on Nature*. Cambridge, MA: MIT Press, pp. 39-72.

Godfrey-Smith, P.(1994) A modern history theory of functions. *Noûs* 28, 344-62.

Goffman, E.(1959) *The Presentation of the Self in Everyday Life*. New York: Anchor Books.

Gorovitz, S., Hintikka, M., Provence, D. and Williams, R.(1979) *Philosophical Analysis: An Introduction to its Language and Techniques*, 3rd edn. New York: Random House.

Graham, G.(2003) Architecture. In J. Levinson (ed.) *Oxford Handbook of Aesthetics*. Oxford: Oxford University Press, pp. 555-71.

Greenhalgh, P.(1990) Introduction. In P. Greenhalgh (ed.) *Modernism in Design*. London: Reaktion Books, pp. 1-24.

Greenhalgh, P.(1997) The history of craft. In P. Dormer (ed.) *The Culture of Craft*. Manchester:

Manchester University Press, pp. 20–52.

Greenough, H.(1853) American architecture. In H. Tuckerman (ed.) *A Memorial of Horatio Greenough, Consisting of a Memoir Selections from his Writings and Tributes to his Genius.* New York: G. P. Putnam and Co., pp. 117–30.

Gregory, S. (ed.)(1966) *The Design Method.* London: Butterworth Press.

Griffiths, P.(1993) Functional analysis and proper functions. *British Journal for the Philosophy of Science* 44, 409–22.

Grillo, P.(1960) *Form, Function, and Design. Toronto:* General Publishing Company.

Gropius, W.(1965) *The New Architecture and the Bauhaus,* trans. P. Morton Shand. Cambridge, MA: MIT Press.

Grosz, K.[1911](1975) Ornament. In T. Benton, C. Benton and D. Sharp (eds.) *Architecture and Design, 1890–1939: An International Anthology of Original Articles.* New York: Whitney Library of Design, pp. 46–8.

Guyer, P.(1979) *Kant and the Claims of Taste.* Cambridge, MA: Harvard University Press.

——(1999) Dependent beauty revisited: a reply to Wicks. *Journal of Aesthetics and Art Criticism* 57, 357–61.

——(2002a) Free and adherent beauty: a modest proposal. *British Journal of Aesthetics* 42, 357–66.

——(2002b) Beauty and utility in eighteenth-century aesthetics. *Eighteenth-century Studies* 35, 439–53.

Haapala, A.(2005) On the aesthetics of the everyday: familiarity, strangeness, and the meaning of place. In A. Light and J. Smith (eds.) *The Aesthetics of Everyday Life.* New York: Columbia University Press, pp. 39–55.

Hamilton, A.(2011) The aesthetics of design. In J. Wolfendale, J. Kennett and F. Allhoff (eds.) *Fashion: Philosophy for Everyone, Thinking with Style.* New York: Wiley–Blackwell, pp. 53–69.

Hamilton, E.(1930) *The Greek Way.* New York: W. W. Norton & Co.

Harris, D.(2001) *Cute, Quaint, Hungry and Romantic: The Aesthetics of Consumerism.* Cambridge, MA: De Capo Press.

Heilbroner, R.(1967) Do machines make history? *Technology and Culture* 8, 335–45.

Heskett, J.(2005) *Design: A Very Short Introduction.* Oxford: Oxford University Press.

Hicks, D. and Beaudry, M.(2010) Introduction: material culture studies: a reactionary view. In D. Hicks and M. Beaudry (eds.) *The Oxford Handbook of Material Culture Studies.*

Oxford: Oxford University Press, pp. 1-21.

Hillier, B. and Leaman, A.(1974) How is design possible? *Journal of Architectural and Planning Research 3*, 4-11.

Hillier, B., Musgrove, J. and O'Sullivan, P.(1972) Knowledge and design. In W. Mitchell (ed.) *Environmental Design: Proceedings of the era/ar8 Conference, University of California at Los Angeles, January 1972.* Los Angeles: University of California Press, 29-3-1 - 29-3-14.

Hilpinen, R.(2011) Artifact. In E. Zalta (ed.) *Stanford Encyclopedia of Philosophy.* Winter 2011 Edition: http://plato.stanford.edu/archives/win2011/entries/artifact.

Hine, T.(1986) *Populuxe.* New York: Knopf.

Houkes, W. and Vermaas, P.(2004) Actions versus functions: a plea for an alternative metaphysics of artifacts. *The Monist* 87, 52-71.

———(2010) *Technical Functions: On the Use and Design of Artefacts.* Dordrecht: Springer.

Howard, T., Culley, S. and Dekoninck, E.(2008) Describing the creative design process by the integration of engineering design and cognitive psychology literature. *Design Studies* 29, 160-80.

Hume, D.[1757](2006) Of the standard of taste. In G. Sayre-McCord (ed.) *David Hume: Moral Philosophy.* Indianapolis: Hackett, pp. 345-60.

Idhe, D.(2008) The designer fallacy and technological innovation. In P. Vermaas, P. Kroes, A. Light and S. Moore (eds.) *Philosophy and Design: From Engineering to Architecture.* Dordecht: Springer, pp. 51-60.

Irwin, T.(1989) *Classical Thought.* Oxford: Oxford University Press.

Isaacson, W.(2011) *Steve Jobs.* New York: Simon & Schuster.

Jencks, C.(1991) *The Language of Post-Modern Architecture*, 6th edn. New York: Rizzoli.

Jens, H.(2009) Fashioning uniqueness: mass customization and the commoditization of identity. In H. Clark and D. Brody (eds.) *Design Studies: A Reader.* Oxford: Berg Publishers, pp. 326-35.

Johnson, D.(2006) Computer systems: moral entities but not moral agents. *Ethics and Information Technology* 8, 195-204.

Jones, C.(1965) Systematic design methods and the building design process. *Architects' Journal* 22, 685-7.

———(1970) *Design Methods: Seeds of Human Futures.* London: Wiley-Interscience.

———(1977) How my thoughts about design methods have changed during the years. *Design Methods and Theories* 11, 48-62.

Jones, O.(1856) *The Grammar of Ornament*. London: Day and Son.

Kant, I.[1790](2001) *Critique of the Power of Judgment*, trans. P. Guyer and E. Matthews. Cambridge: Cambridge University Press.

Kitcher, P.(1993) Function and design. *Midwest Studies in Philosophy* 18, 379–97.

Kivy, P.(1980) A failure of aesthetic emotivism. *Philosophical Studies* 38, 351–65.

Klein, N.(1999) *No Logo*. New York: Picador USA.

Korsmeyer, C.(2013) Taste. In B. Gaut and D. Lopes (eds.) *The Routledge Companion to Aesthetics*, 3rd edn. London: Routledge, pp. 257–66.

Krippendorff, K.(2006) *The Semantic Turn: A New Foundation for Design*. Boca Raton: Taylor and Francis Group.

Kroes, P.(2002) Design methodology and the nature of technical artefacts. *Design Studies* 23, 287–302.

Langrish, J.(2004) Darwinian design: the memetic evolution of design ideas. *Design Issues* 20, 4–19.

Latour, B.(1992) Where are the missing masses? The sociology of a few mundane artifacts. In W. Bijker and J. Law (eds.) *Shaping Technology / Building Society: Studies in Sociotechnical Change*. Cambridge, MA: MIT Press, pp. 225–58.

Lawson, B.(2004) *What Designers Know*. Boston: Elsevier / Architectural Press.

Leberecht, T.(2008) Philippe Starck and "design is dead." *CNET Magazine*. Available from www.cnet.com/news/philippe-starck-and-design-is-dead.

Le Corbusier[1931](1986) *Towards a New Architecture*, trans. F. Etchells. London: The Architectural Press.

Lees-Maffei, G.(2010) New designers, 1676–1820: introduction. In G. Lees-Maffei and R. Houze (eds.) *The Design History Reader*. Oxford: Berg, pp. 13–14.

Lees-Maffei, G. and Houze, R. (eds.)(2010) *The Design History Reader*. Oxford: Berg.

Levinson, J.(1984) Aesthetic supervenience. *Southern Journal of Philosophy* 22S, 93–110.

———(1994) Being realistic about aesthetic properties. *Journal of Aesthetics and Art Criticism* 52, 351–4.

———(2001) Aesthetic properties, evaluative force and differences of sensibility. In E. Brady and J. Levinson (eds.) *Aesthetic Concepts: Essays after Sibley*. Oxford: Clarendon Press, pp. 61–80.

———(2002) Hume's standard of taste: the real problem. *Journal of Aesthetics and Art Criticism* 60, 227–38.

————(ed.)(2003) *Oxford Handbook of Aesthetics*. Oxford: Oxford University Press.

Lloyd, P. and van de Poel, I.(2008) Designing games to teach ethics. *Science and Engineering Ethics* 14, 433–47.

Loewy, R.(1988) *Industrial Design*. New York: Overlook Press.

Longy, F.(2009) How biological, cultural, and intended functions combine. In U. Krohs and P. Kroes (eds.) *Functions in Biological and Artificial Worlds*. Cambridge, MA: MIT Press, pp. 51–67.

Loos, A.[1898a](1982) Furniture for sitting. In *Spoken into the Void*, trans. J. Newman and J. Smith. Cambridge, MA: MIT Press, pp. 29–33.

————[1898b](1982) Glass and clay. In *Spoken into the Void*, trans. J. Newman and J. Smith. Cambridge, MA: MIT Press, pp. 35–7.

————[1898c](2011) Ladies fashion. In *Why a Man Should Be Well-Dressed: Appearances Can Be Revealing*, trans. M. Troy. Vienna: Metroverlag, pp. 62–70. / 아돌프 로스 「숙녀복」, 『장식과 범죄』, 현미정 옮김, 미디어버스, 2018, 102–107쪽.

————[1908](1970) Ornament and crime. In U. Conrads (ed.)(1970) *Programs and Manifestoes on 20th-Century Architecture*. Trans. M. Bullock. Cambridge, MA: MIT Press, pp. 19–24. / 아돌프 로스 「장식과 범죄」, 『장식과 범죄』, 현미정 옮김, 미디어버스, 2018, 226–246쪽.

————[1919](2011) The English uniform. In *Why a Man Should be Well-Dressed: Appearances Can be Revealing*, trans. M. Troy. Vienna: Metroverlag, pp. 73–6.

Lopes, D.(2007) Shikinen Sengu and the ontology of architecture in Japan. *Journal of Aesthetics and Art Criticism* 65, 77–84.

Loux, M.(2002) *Metaphysics: A Contemporary Introduction*. New York: Psychology Press.

Loux, M. and Zimmerman, D. (eds.)(2003) *The Oxford Handbook of Metaphysics*. Oxford: Oxford University Press.

Love, T.(2002) Constructing a coherent cross-disciplinary body of theory about designing and designs: some philosophical issues. *Design Studies* 23, 345–61.

Lovell, S.(2011) *Dieter Rams: As Little Design as Possible*. Phaidon Press.

MacCarthy, F.(1995) *William Morris: A Life for Our Time*. New York: Knopf.

Manders-Huits, N.(2011) What values in design? The challenge of incorporating moral values into design. *Science and Engineering Ethics* 17, 271–87.

Manders-Huits, N. and Zimmer, M.(2009) Values and pragmatic action: the challenges of introducing ethical intelligence in technical design communities. *International Review of Information Ethics* 10, 37–44.

Marcuse, H.(1964) *One-Dimensional Man: Studies in the Ideology of Advanced Industrial Society.* Boston: Beacon Press.

Margolis, E. and Laurence, S. (eds.)(1999) *Concepts: Core Readings.* Cambridge, MA: MIT Press.

Marx, K.[1846](1983) The German ideology. In E. Kamenka (ed.) *The Portable Karl Marx.* New York: Penguin, pp. 162-96.

McLaughlin, P.(2001) *What Functions Explain: Functional Explanation and Self-Reproducing Systems.* Cambridge: Cambridge University Press.

Meijers, A., Gabbay, D. M. and Woods, J. (eds.)(2009) *Philosophy of Technology and Engineering Sciences.* Oxford: Elsevier.

Michl, J.(1995) Form follows what? The modernist notion of function as a carte blanche. [Online] *Magazine of the Faculty of Architecture and Town Planning* 10. Available from www.geocities.com/Athens/2360/jm-eng.fff-hai.html.

Mill, J. S.[1861](1979) *Utilitarianism,* ed. G. Sher. Indianapolis: Hackett.

Miller, A.(2003) *An Introduction to Contemporary Metaethics.* Cambridge: Polity.

Miller, D.(1987) *Material Culture and Mass Consumption.* Oxford: Blackwell.

Millikan, R.(1984) *Language Thought and Other Biological Categories.* Cambridge, MA: MIT Press.

Millikan, R.(1989) In defense of proper functions. *Philosophy of Science* 56, 288-302.

——(1999) Wings, spoons, pills and quills: a pluralist theory of function. *Journal of Philosophy* 96, 191-206.

Molotch, H.(2003) *Where Stuff Comes From: How Toasters, Toilets, Cars, Computers and Many Other Things Come to Be as They Are.* New York: Routledge.

Mumford, L.(1934) *Technics and Civilization.* n.p.: Harcourt.

Nanay, B.(2010) A modal theory of function. *Journal of Philosophy* 8, 412-31.

Neander, K.(1991) The teleological notion of "function." *Australasian Journal of Philosophy* 69, 454-68.

——(2012) Teleological theories of mental content. In E. Zalta (ed.) *Stanford Encyclopedia of Philosophy.* Spring 2012 Edition; http://plato.stanford.edu/archives/spr2012/entries/content-teleological.

Neeley, K. and Luegenbiehl, H.(2008) Beyond inevitability: emphasizing the role of intention and ethical responsibility in engineering design. In P. Vermaas, P. Kroes, A. Light and S. Moore (eds.) *Philosophy and Design: From Engineering to Architecture.* Dordecht: Springer,

pp. 247-58.

Nelson, H. and Stolterman, E.(2012) *The Design Way: Intentional Change in an Unpredictable World*, 2nd edn. Cambridge, MA: MIT Press.

Noorman, M.(2014) Computing and moral responsibility. In E. Zalta (ed.) *Stanford Encyclopedia of Philosophy*. Summer 2014 Edition; http://plato.stanford.edu/archives/sum2014/entries/computing-responsibility.

Nordmann, A.(2005) *Noumenal* technology: reflections on the incredible tininess of nano. *Techné: Research in Philosophy and Technology* 8, 3-23.

Norman, D.(1988) *The Psychology of Everyday Things*. New York: Basic Books.

———(2005) *Emotional Design: Why We Love (or Hate) Everyday Things*. New York: Basic Books.

Papanek, V.(1971) *Design for the Real World: Human Ecology and Social Change*. New York: Pantheon Books.

Parsons, G.(2011) Fact and function in architectural criticism. *Journal of Aesthetics and Art Criticism* 69, 21-9.

———(2012) Environmental aesthetics. In A. Ribeiro (ed.) *The Continuum Companion to Aesthetics*. London: Continuum, pp. 228-41.

———(2013) Design. In B. Gaut and D. Lopes (eds.) *The Routledge Companion to Aesthetics*, 3rd edn. London: Routledge, pp. 616-26.

Parsons, G. and Carlson, A.(2008) *Functional Beauty*. Oxford: Oxford University Press.

Petroski, H.(2006) *Success through Failure: The Paradox of Design*. Princeton: Princeton University Press.

Pevsner, N.[1936](2011) *Pioneers of Modern Design: From William Morris to Walter Gropius*, 4th edn. Bath: Palazzo. / 니콜라우스 페브스너, 『모던 디자인의 선구자들』, 안영진 외 옮김, 비즈앤비즈, 2013.

———(1942) *An Outline of European Architecture*. New York: Penguin.

Plato(1997) *Collected Works*, ed. J. Cooper. Indianapolis: Hackett.

Postrel, V.(2003) *The Substance of Style: How Aesthetic Value is Remaking Commerce, Culture, and Consciousness*. New York: HarperCollins Publishers.

Preston, B.(1998) Why is a wing like a spoon? *Journal of Philosophy* 95, 215-54.

———(2003) Of marigold beer - a reply to Vermaas and Houkes. *British Journal for the Philosophy of Science* 54, 601-12.

———(2009) Philosophical theories of artifact function. In A. Meijers, D. Gabbay and J. Woods

(eds.) *Philosophy of Technology and Engineering Science*. Oxford: Elsevier, pp. 213–33.

─── (2013) *A Philosophy of Material Culture: Action, Function, and Mind*. New York: Routledge.

Protzen, J.(1980) The poverty of the pattern language. *Design Studies* 1, 291–8.

Protzen, J. and Harris, D.(2010) *The Universe of Design, Horst Rittel's Theories of Design and Planning*. London: Routledge.

Pye, D.(1978) *The Nature and Aesthetics of Design*. Bethel: Cambium Press.

Rawsthorn, A.(2008) What is good design? *The New York Times*, 6 June.

Rittel, H. and Webber, M.(1973) Dilemmas in a general theory of planning. *Policy Sciences* 4, 155–69.

Ross, S.(2009) Review of *Functional Beauty*. *Notre Dame Philosophical Review* July.

Rutter, B. and Agnew, J.(1998) A Darwinian theory of good design. *Design Management Journal* 9, 36–41.

Ryle, G.(1946) Knowing how and knowing that. *Proceedings of the Aristotelian Society* 46, 1–14.

Saito, Y.(2007) *Everyday Aesthetics*. Oxford: Oxford University Press.

Sauchelli, A.(2013) Functional beauty, perception, and aesthetic judgements. *British Journal of Aeshetics* 53, 41–53.

Schellekens, E.(2012) Aesthetic properties. In A. Ribeiro (ed.) *The Continuum Companion to Aesthetics*. London: Continuum, pp. 84–97.

Schön, D.(1983) *The Reflective Practitioner. How Professionals think in Action*. New York: Basic Books / Harper Collins.

─── (1988) Designing: rules, types and worlds. *Design Studies* 9, 181–90.

Schorske, C.(1980) *Fin-De-Siècle Vienna: Politics and Culture*. New York: Alfred A. Knopf. / 칼 쇼르스케, 『세기말 빈』, 김병화 옮김, 글항아리, 2014.

Schwartz, P.(1999) Proper function and recent selection. *Philosophy of Science* 66(Proceedings), S210–22.

Scott, G.[1914](1999) *The Architecture of Humanism: A Study in the History of Taste*. New York: W. W. Norton & Co.

Scruton, R.(1979) *The Aesthetics of Architecture*. Princeton: Princeton University Press.

─── (1994) *The Classical Vernacular: Architectural Principles in an Age of Nihilism*. New York: St. Martin's Press.

─── (2011) A bit of help from Wittgenstein. *British Journal of Aesthetics* 51, 309–19.

Searle, J.(1995) *The Construction of Social Reality*. New York: The Free Press.

Selle, G.(1984) There is no kitsch, there is only design! *Design Issues* 1, 41-52.

Sharpe, R.(2004) *Philosophy of Music*: An Introduction. Montreal and Kingston: McGill-Queen's University Press.

Shelley, J.(2013) The concept of the aesthetic. In E. Zalta (ed.) *Stanford Encyclopedia of Philosophy*. Fall 2013 Edition; http://plato.stanford.edu/archives/fall2013/entries/aesthetic-concept.

Shelley, P.[1840](1988) A defence of poetry. In D. Clark (ed.) *Shelley's Prose*. London: Fourth Estate, pp. 275-97.

Shiner, L.(2011) On aesthetics and function in architecture. *Journal of Aesthetics and Art Criticism* 69, 31-41.

———(2012) "Blurred boundaries?" Rethinking the concept of craft and its relation to art and design. *Philosophy Compass* 7, 230-44.

Sibley, F.(1959) Aesthetic concepts. *Philosophical Review* 68, 421-50.

———[1968](2001) Objectivity and aesthetics. In J. Benson, B. Redfern and J. Cox (eds.) *Approach to Aesthetics: Collected Papers on Philosophical Aesthetics*. Oxford: Clarendon Press, pp. 71-87.

Simon, H.(1996) *The Sciences of the Artificial*, 3rd edn. Cambridge, MA: MIT Press.

Singer, I.(1966) *The Nature of Love*. Cambridge, MA: MIT Press.

Sollie, P.(2007) Ethics, technology development and uncertainty: an outline for any future ethics of technology. *Journal of Information, Communication & Ethics in Society* 5, 293-306.

Sparke, P.(2004) *An Introduction to Design and Culture: 1900 to the Present*, 2nd edn. London: Routledge.

Spinuzzi, C.(2005) The methodology of participatory design. *Technical Communication* 52, 163-74.

Stecker, R.(2003) Aesthetic experience and aesthetic value. *Philosophy Compass* 1, 1-10.

Stolnitz, J.(1960) *Aesthetics and Philosophy of Art Criticism: A Critical Introduction*. Boston: Houghton Mifflin Company.

———(1961) "Beauty": some stages in the history of an idea. *Journal of the History of Ideas* 22, 185-204.

Sullivan, L.[1892](1975) Ornament in architecture. In T. Benton, C. Benton and D. Sharp (eds.) *Architecture and Design, 1890 - 1930: An International Anthology of Original Articles*. New York: Whitney Library of Design, pp. 2-4.

Swierstra, T. and Waelbers, K.(2012) Designing a good life: a matrix for the technological mediation of morality. *Science and Engineering Ethics* 18, 157-72.

Tatarkiewicz, W.[1962-7](2005) *History of Aesthetics, Volume I: Ancient Aesthetics*, trans. A. Czerniawski and A. Czerniawski. London: Continuum. / W. 타타르키비츠, 『미학사 1: 고대미학』, 손효주 옮김, 미술문화, 2005.

Tolstoy, L.[1898](1995) *What is Art?* trans. R. Pevear and L. Volokhonsky. London: Penguin.

Tournikiotis, P.(1994) *Adolf Loos*, trans. M. McGoldrick. New York: Princeton Architectural Press.

Van Amerongen, M.(2004) The moral designer. *Techné: Research in Philosophy and Technology* 7, 112-25.

Van de Poel, I.(2009) Values in engineering design. In A. Meijers, D. M. Gabbay and J. Woods (eds.) *Philosophy of Technology and Engineering Sciences*. Oxford: Elsevier, pp. 973-1006.

Van Fraassen, B. C.(1980) *The Scientific Image*. Oxford: Oxford University Press.

Van Gorp, A. and van de Poel, I.(2008) Deciding on ethical issues in engineering design. In P. Vermaas, P. Kroes, A. Light and S. Moore (eds.) *Philosophy of Design: From Engineering to Architecture*. Dordrecht: Springer, pp. 77-90.

Veblen, T.[1899](1994) *The Theory of the Leisure Class*. New York: Dover.

Venturi, R., Brown, D. and Izenour, S.(1977) *Learning from Las Vegas*, 2nd edn. Cambridge, MA: MIT Press.

Verbeek, P.-P.(2005) *What Things Do: Philosophical Reflections on Technology, Agency, and Design*, trans. R. Crease. University Park, PA: Pennsylvania State University Press.

———(2008) Morality in design: design ethics and the morality of technological artifacts. In P. Vermaas, P. Kroes, A. Light and S. Moore (eds.) *Philosophy and Design: From Engineering to Architecture*. Dordecht: Springer, pp. 91-104.

———(2011) *Moralizing Technology: Understanding and Designing the Morality of Things*. Chicago: University of Chicago Press.

Vermaas, P. and Houkes, W.(2003) Ascribing functions to technical artefacts: a challenge to etiological accounts of functions. *British Journal for the Philosophy of Science* 54, 261-89.

Vincente, K., Burns, C. and Pawlak, W.(1997) Muddling through wicked design problems. *Ergonomics in Design* 5, 25-30.

Walker, J.(1989) *Design History and the History of Design*. London: Pluto Press.

Walton, K.(1970) Categories of art. *Philosophical Review* 79, 334-67.

Wang, J., Joy, A. and Sherry, J.(2013) Creating and sustaining a culture of hope: feng shui discourses and practices in Hong Kong. *Journal of Consumer Culture* 13, 241-63.

Weber, M.[1904-5](1958) *The Protestant Ethic and the Spirit of Capitalism*, trans. T. Parsons.

New York: Charles Scribner's Sons.

Weitz, M.(1956) The role of theory in aesthetics. *Journal of Aesthetics and Art Criticism* 15, 27–35.

Whitbeck, C.(1998) *Ethics in Engineering Practice and Research.* Cambridge: Cambridge University Press.

Wicks, R.(1994) Architectural restoration: resurrection or replication? *British Journal of Aesthetics* 34, 163–9.

———(1997) Dependent beauty as the appreciation of teleological style. *Journal of Aesthetics and Art Criticism* 55, 387–400.

Wieand, J.(2003) Hume's real problem. *Journal of Aesthetics and Art Criticism* 61, 395–8.

Wiggins, D. and Derman, S.(1987) Needs, need, needing. *Journal of Medical Ethics* 13, 62–8.

Wilde, O.[1891](2003) *The Picture of Dorian Gray.* New York: Penguin.

Wingler, H.(1962) *The Bauhaus – Weimar, Dessau, Berlin, Chicago.* Cambridge, MA: MIT Press.

Winner, L.(1980) Do artifacts have politics? In *The Whale and the Reactor: A Search for Limits in an Age of High Technology. Chicago:* University of Chicago Press, pp. 19–39.

Wittgenstein, L.(1953) *Philosophical Investigations,* trans. E. Anscombe. Oxford: Basil Blackwell.

Wolfe, T.(1981) *From Bauhaus to Our House.* New York: Farrar Straus Giroux.

Wright, L.(1973) Functions. *Philosophical Review* 82, 139–68.

Wyatt, S.(2009) Technological determinism is dead: long live technological determinism. In E. Hackett, O. Amsterdamska, M. Lynch and J. Wajcman (eds.) *The Handbook of Science and Technology Studies.* Cambridge, MA: MIT Press, pp. 165–80.

Zebrovitz, L.(1997) *Reading Faces: Window to the Soul?* Boulder: Westview Press.

Zuckert, R.(2007) *Kant on Beauty and Biology: An Interpretation of the Critique of Judgment.* Cambridge: Cambridge University Press.

옮긴이 후기

　이 책은 야심의 결과물이다. 그 야심을 이 책에서 성공적으로 실현한 글렌 파슨스가 직접 말하듯이, 지금까지 "예술철학"과 동등한 의미에서 "디자인철학"은 없었다. 그리고 그는 그것을 이 세상에 처음 내놓았다. 모더니즘 사상의 선구적인 통찰들을 뼈대로 재활용하고 디자인과 관련된 풍요로운 현대적 논의들을 체계적으로 선별하여 살을 붙임으로써, 그는 앞으로 "디자인철학"이라는 이름으로 날아오를 또 다른 야심들 앞에 탐스러운 기준과 모형을 제시하였다.

　이 책은 또한 우정의 결과물이다. 철학과 예술의 오래된 우정이 있다. 이 책은 새로운 우정, 철학과 디자인의 우정이 시작되었다는 것을 알린다. 이때 파슨스는 옛 친구와의 우정을 배신한 것일까? 어쩌면 그런 것도 같은데, 왜냐하면 그는 서문에서 이렇게 말하고 있기 때문이다. "오늘날 디자인은 널리 퍼져 있고 명망도 있어서 철학이 디자인을 무시하고 있다는 사실이 도드라진다. 실로 '예술의 종언'이라는 풍문이 최근 떠도는 가운데 이렇게 주장할 수도 있을 것이다: 오늘날 디자인은 문화적 중요성에 있어서 예술을 퇴색시켰다."[1]

227

덧붙이자면, 예술의 종언까지 믿지는 않아도 오늘날 예술의 모습에 의구심이 없지 않았던 나에게도 이 책의 번역은 철학과 디자인의 우정의 결과물이다. 디자인 책으로는 처음 번역한 키스 도스트의 『프레임 혁신』 후기에도 밝혔지만, 나는 디자이너들과의 우정에 이끌려 디자인 책들의 번역을 결심하게 되었다. 어떤 책이 먼저냐고 한다면 『디자인철학』이 먼저다. 하지만 대학원 수업에서 사용하기 위해 『프레임 혁신』을 먼저 번역하여 출간하게 되었다.

『프레임 혁신』은 실천가를 위한 책이다. 그 책은 오늘날 전 세계적으로 분출하고 있는 사회적 난제들을 해결하기 위한 디자인 접근법을 제시한다. 『디자인철학』은 좀 더 성찰적인 책이다. 이 책에서 파슨스는 디자인의 본질을 파고들며, 디자인과 연결된 다양하고 중요한 철학적 쟁점들, 인식론적, 미학적, 윤리적 등등의 쟁점들을 다룬다.

그가 가장 먼저 하는 일은 디자인 실천에 대한 철학적 정의를 찾아 제시하는 것이다. 그 정의는 이렇다. "디자인은 새로운 유형의 사물을 위한 설계도의 창조를 통한 어떤 문제의 의도적 해결이다." 파슨스는 무엇보다도 디자인 실천을 창조적인 문제 해결 실천으로 보고 있는 것이다.

산업혁명이라고 부르건 자본주의라고 부르건 근대의 개시와 더불어서 이 세상은 지금까지 겪지 못했던 수많은 사회적 문제들에 직면하게 되었다. 이 문제들을 해결하려는 노력 가운데 역사학자들이 가장 좋아하는 것은 세상을 바꾸겠다고 공언했던 혁명들이다. 모더니스트들은 좀 다른 곳을 보았다. 물론 디자이너들은 세상을 바꾸겠다고 공언하는 사람들이 아니다. 하지만 디자이너가 원하든 원하지 않든 디자인 실천에는 세상의 각종 문제들이 어쩔 수 없이 얽혀들게 되어 있다. 모더니즘은 기능에 대한 강조를 통해 이 문제들이 해결될 수 있다고 보았다. 파슨스가 우선적으로 주목하는

[1] 더 나아가 그는 인터넷의 한 사이트에서 자기 소개를 하면서 이렇게 써놓았다. "현재 나의 연구는 주로 철학적 미학, 특히 예술 말고 다른 것들의 미학에 대한 연구이다." 그 다른 것들로 그는 자연, 디자인, 인간을 꼽는다.

것은 기능에 대한 강조의 궁극적 결과가 아니라 그것의 함축이다. 기능에 대한 강조는 디자인에 얽혀드는 세상의 다차원적 문제들에 대한 외면이 아니라 해결로서 제시된 것이다.

그렇지만 오늘날 이 문제들이 다시 돌아오고 있다. 미학의 이름으로든, 윤리나 도덕의 이름으로든, 환경의 이름으로든. 디자인 실천을 고립된 실천으로 바라보지 않고 포괄적인 관점에서 바라보았던 모더니즘 정신을 이어가면서, 파슨스는 이 문제들을 새로운 이론적 자원을 통해 다시 하나하나 꼼꼼하게 들여다본다. 그러고는, 문제의 복잡성을 희생시키지 않으면서도, 설득력 있는 현실적 판단들과 제안들을 선사한다.

파슨스는 역사적 배경을 따로 설명하지 않으면서 문제들의 이 귀환을 "확신의 위기"라고 부르고 있다. 그것은 60년대에 제1세계를 휩쓸었던 전문가들의 문제 해결 능력에 대한 광범위한 사회적인 불신과 관련이 있다. 파슨스는 "인식론적 문제"라는 이름으로 이를 철학적으로 단단히 붙잡아 놓고 있다. 이러한 명명과 접근은 그 자체로 의미가 있으며 정교하다. 하지만 파슨스는 이 위기와 더불어 "디자인 사고"에서 새로운 흐름이 등장했다는 사실을 중요하게 취급하고 있지는 않다.[2]

『디자인철학』은 지금까지 없었던 디자인 책일 뿐 아니라 지금까지

[2] 확신의 위기를 촉발한 사건 가운데 하나는 미국의 베트남전 개입이었는데, 따로 조사를 해보지는 않았지만 이 위기는 60년대에 제1세계를 휩쓴 이른바 "68혁명"과 관련이 없지는 않을 것이다. 이 위기를 직시하면서 철학자이자 디자인 이론 개척가였던 도널드 쇤은 성찰적 실천을 강조하는 새로운 디자인 접근법의 문을 열었다. 그리고 여기서도, 즉 현대의 이 새로운 국면에서도, 우리는 "혁명"과 디자인 실천의 갈라짐을 본다. 쇤의 책『성찰적 실천가』는 "전문가의 조건"이라는 제목으로 이미 번역되어 있지만 안타깝게도 번역 상태가 정말로 좋지가 않다. 파슨스는 도널드 쇤을 2장에서 잠깐만 언급하고 지나가는데, 이는 그의 디자인철학을 이끄는 강력한 프레임이 모더니즘이기 때문일 것이다. 따라서 파슨스의 작업을 이을 새로운 디자인 철학은 60년대 이후의 새로운 디자인 연구들에도 주목할 필요가 있는데, 이 연구들의 성과를 나름대로 종합한 작업 가운데 하나가 『프레임 혁신』이다.

없었던 철학 책이다. 이와 관련하여 파슨스는 이 책을 인상적인 말로 시작하고 있다. "두 종류의 철학이 있다. 하나는 철학 전통 및 그 전통의 가장 위대한 정신들의 잘 다져진 길을 따르며, '정신이란 무엇인가?', '신은 존재하는가?', '앎이란 무엇인가?' 같은 영원한 질문들을 집어 든다. 다른 하나는 이 확립된 길에서 빠져나와 더 넓은 영토로 들어가며, 지금까지 탐사되지 않은 어떤 주제에 철학적 접근법을 적용한다. 지금까지 디자인에 초점을 맞춘 철학 분야는 없었으니까 이 책은 뒤의 범주에 든다." 이 말에 내포된 파슨스의 야심은 그 야심이 실제로 성취하고 있는 것, 즉 "디자인철학"보다 더 많은 것을 함축한다. 왜냐하면 지금까지 철학은 단지 디자인에만 초점을 맞추지 않은 것이 아니기 때문이다. 어쩌면 철학은 자신의 세계가 넓지 않고 좁다고 여길 때 새로운 길이 보이는 것인지도 모른다. 유구하고 화려했던 철학의 높은 세계가 걷기 편하게 평탄해질 때, 길 주변의 온갖 것들이 철학자의 눈에도 들어오는 것 같다는 것이 파슨스의 책을 읽고 번역한 나의 한 가지 소감이다.

2021년 9월 5일
이성민

1장

1. 수많은 이론가들이 지적하듯이, "디자인design"이라는 낱말은 아주 애매해서, 가령 동사 형태로는 어떤 활동을 가리키며, 명사 형태로는 주시 살리프 같은 사물을 가리킨다(Heskett 2005, 3 참조). 나는 여기서 일차적 의미로 동사 형태에 초점을 맞춘다. 그리고 그것을 가지고서 다른 의미들을 정의할 것이다.

2. 이 개념을 더 알아보려면, Gorovitz et al.(1979) 7장 참조.

3. 개념분석을 둘러싼 현재의 논의에 대한 개관으로는 Margolis and Laurence(1999) 참조.

4. 본질의 실존에 반대하는 또 다른 흔한 논변은, 루트비히 비트겐슈타인의 저술에서 유래하는 것으로, 우리가 직접 본다면, 본질을 찾는 데 그저 실패한다는 것이다(놀이에 대한 비트겐슈타인의 유명한 논의 참조[Wittgenstein 1953, s. 66]. 이러한 논변을 예술의 경우로 확장한 것으로는 Weitz [1956] 참조). 그렇지만 포지 같은 회의주의자는 이 논변에 호소하기 힘들 텐데, 왜냐하면 디자인의 경우에는 유관한 정의를 찾으려는 그 어떤 시도도 좀처럼 없었기 때문이다!

5. 존 딜워스는 이 접근법을 한 층 더 밀고 가서 이렇게 주장한다. "디자인은 정말로 그렇건 그렇지 않건 (능숙한 관찰자들에게) 디자이너가 의도적으로 생산했을 수도 있는 것처럼 여겨질 수 있는 어떤 배치이다"(Dilworth 2001, 171. 강조 추가).

6. 이와는 구별되면서 좀 더 그럴듯한 주장은 우리 모두가 일부 시간에 디자인을 한다는 주장이다. 인테리어 장식과 관련해 도널드 노먼이 이런 주장을 한다. "책상 위 대상들, 거실의 가구, 자동차에 두는 사물들을 의식적으로, 의도적으로 재배치할 때, 우리는 디자인하고 있다"(Norman 2005, 224).

7. 『옥스퍼드 영어 사전Oxford English Dictionary』의 동사 "design" II.b. 항목 참조. 이 의미는 한물간 것은 아닐지라도 "구식이고 드문" 것으로 묘사된다. 이 동사는 1400년경 프랑스와 이탈리아 동족어에서 영어로 들어왔는데, 이 동족어는 궁극적으로는 라틴어 designare에서 유래한 것이다. 이는 "뜻하다signify 내지는 표시하다makr out"를 뜻했다.

8. 나는 "의도적"을 덧붙였다. 이러한 변경의 필요성에 대해서는 Bamford(1990, 229-38) 참조. 나는 또한 "인간이 만든 사물들에서의"라는 존스의 언급을 뺐는데, 그것이 적어도 이전에 변경되지 않은 자연 영역에서 진행될 때의 조경 디자인과 합성생물학 같은 분야에서의 디자인을 임의로 배제하기 때문이다(Ginsberg 2014. 또한 Forsey 2013, 34 n32를 비교해 볼 것). 연관된 정의로는 가령 허버트 사이먼("기존 상황을 더 나은 상황으로 바꾸는 것을 목적으로 하는 행동 방침을 창안하는 모든 사람이 디자인을 하는 것이다"[Simon

1996, 111]), 나이절 크로스("새로운 어떤 것이 발생하도록 계획할 때 우리는 모두 디자인을 한다"[Cross 2011, 3]), 존 헤스켓("디자인은, 그 본질이 드러나도록 벗겨보면, 우리의 필요에 봉사하고 우리의 삶에 의미를 주기 위해, 자연에 전례가 없는 방식으로 우리 환경을 형성하고 만드는 인간 능력으로 정의될 수 있다"([Heskett 2005, 5]) 등이 있다.

9. 동사 "design"에 대한 또 다른 『옥스퍼드 영어사전』의 정의는 "구조적이거나 기능적인 기준에 따라서 장치의 생산을 위한 설계도를 만들다"이다(III, 15). 이 정의는 디자인이 설계도의 창조라는 사실을 정확히 포착하지만 설계도가 참신한 타입의 어떤 것을 위한 것이어야만 한다는 것을 특정하는 데 실패한다(예를 들어, 미션식 7/8 크기 침대를 위한 설계도를 창조하는 것은 디자인이 아닐 것이다).

10. "종이 위 건물"은 건축 실천의 인정받은 일부이며, 그러한 어떤 "건물"은 건축의 역사에서 중요한 자리를 차지한다(산텔리아의 스케치에 나오는 구조들이 그 예이다. Banham 1960, 127-37 참조).

11. 어떤 이들은 디자인이 문제 해결이라는 관념을 거부한다. 나는 이 입장을 2.4절에서 고찰한다.

12. 후케스와 베르마아스Houkes and Vermaas(2010, 26)는 디자인을 "사용 설계도"의 구성으로 정의하는데, 사용 설계도란 대상을 가지고서 어떤 것을 하는 행위 연쇄이다. 이런 식으로 디자인을 묘사하는 것은, 그들이 지적하기를, 디자인이 단순히 새로운 사물을 생산할 뿐 아니라 (그 사물을 가지고) 사람이 할 수 있는 어떤 것을 생산한다는 것을 강조한다는 이점을 갖는다. 즉 사물은 그 자체를 위해 만들어지는 것이 아니라 어떤 문제를 해결하거나 어떤 목표를 성취하는 수단으로 만들어진다.

13. 비록 이 정의가 단수의 디자이너를 참조하고 있지만, 이 설명에서 디자인은 단독 활동이라는 것을 함축하는 것은 전혀 없다. 디자인은 고도로 협동적인 과정일 수 있으며, 종종 바로 그렇다. 2장에서 보겠지만, 어느 정도로 그러한가는 디자인철학이 고려해야만 하는 중심 쟁점 중 하나인 것으로 드러난다.

14. 이와 다른 견해로는 아마 파이의 견해(Pye 1978)가 있을 것이다. 그는 "모두가 알듯, 만들 수 없는 것을 디자인하는 것이 가능하다"라고 주장한다(19).

15. 갈레가 이용하는 "디자인" 정의를 비교해볼 것(Galle 2008). 갈레에 따르면, 디자인은 "어떤 아이디어에 따른 재현들의 생산으로서, 디자이너가 자신의 아이디어와 일치한다고 인정하게 될 인공물을 제작자가 생산할 수 있게 해준다." 실패한 디자인이 디자이너의 아이디어와 "일치"하지 않는 한, 이 정의는 디자인 실패의 가능성을 배제한다(그렇지만 갈레에 의한 더 최근의 디자인 정의로는 Galle 2011, 93 참조). 무엇이 "실패한 디자인"으로 간주되는가와 관련해서 몇 가지 복잡한 쟁점에 대한 논의로는 Kroes(2002, 299 이하) 참조.

16. 접근하기 쉬운 존재론 입문으로는 Loux(2002)가 있다. 존재론에서의 최근 연구를 종합적으로 살펴보려면 Loux and Zimmerman(2003) 참조. Galle(2008)는 디자인 맥락에서 존재론을 논한다.

17. 고양이는 살기 위해 분명 음식과 물과 공기가 필요하니까 우리는 이를 상상할 수 없다고 반대할 수도 있을 것이다. 이 다른 것들 없이 어떻게 고양이 한 마리만 있을 수 있겠는가?

그렇지만 여기서 요구되는 가능성은 다만 논리적 가능성이다. 어떤 것은 그것에 대한 묘사가 모순을 내포하지 않는 경우에만 논리적으로 가능하다. 단수의 고양이로 이루어지는 우주가 우리가 이해하는 바로서의 자연법칙을 위배하기는 하지만, "둥근 네모" 같은 개념이 그렇듯 논리적 모순을 내포하는 것 같지는 않다. 달리 말해보자면, 자연법칙이 우리가 알고 있는 것과는 다르다면 고양이는 존재할 수 있겠지만, 둥근 네모는 그렇지 않다.

18. 이와 유사한 노선을 따라서, 후케스와 베르마스Houkes and Vermaas(2010)는 "설계도 디자인"을 제품 디자인과 구분하는데(30), 단지 후자만 새로운 물질적 대상을 낳는다(2010, 26). 또한 Galle(2008, 273) 참조.

19. 디자인의 미학을 설명하면서 포지는 이 쟁점을 집어 들며, 단독성 견해와 유사한 어떤 것을 옹호하는 듯하다. "디자인의 경우 심미적 평가의 후보가 되는 것은 겉으로 드러난 그 일체의 성질들을 가진 물리적 인공물이다"(Forsey 2013, 53). 이 견해를 지지하면서 그는 디자인 설계도의 잠정적이거나 예비적인 성격을 지적한다. "나는 [이] 요소를 배제할 수 있다고 생각하는데, 부분적으로 그 이유는 우리가 보통은 디자이너의 제안을 보거나 그 제안에 접근할 수 있는 것은 아니기 때문이다. 화가가 예비적인 그림 스케치를 그릴 수는 있다. (…) 하지만 우리는 보통은 이를 그 자체로 완성된 '작품'으로 여기지 않는다"(21. 또한 53쪽도 참조). 그렇지만, 우리가 일반적으로 설계나 스케치를 값매김 하지는 않는다고 해도, 타입은 실제로 값매김을 한다. 타입은 거친 스케치나 설계도의 방식으로 예비적이거나 잠정적이지 않은 것이다.

20. 건축과 "그냥 건물"이라는 유명한 구분은 페브스너Pevsner(1942)의 것이다.

21. 아테네 파르테논 신전의 설계도를 따라 1897년 내슈빌에 건설된 건축물을 또 하나의 파르테논이 아니라 그것의 한낱 복제물로 보게 되는 것은 아마 이와 같은 의도상의 차이 때문일 것이다.

22. 또 다른 사례는 에로 사리넨이 설계한 세인트루이스의 게이트웨이 아치이다. 그것은 그것을 둘러싸고 있는 제퍼슨국립익스팬션기념지를 위한 그의 더 큰 디자인의 한 요소이다.

23. 디자인 또한 특정 사물이 아니라 특정 시간을 병합하여 단독적이 될 수도 있다. 예를 들어, 올림픽 게임 개회식 디자인은 오직 한 번만 실현 가능할 것이다. 차후의 제작은 모두 원본의 재상연에 불과할 것이다.

24. 여기서 쟁점이 되는 구분을 이론가들은 때로 억눌러왔다. 예를 들어, 허버트 사이먼은 법률, 의료, 교육, 사업 등등을 포함하여 전통적인 직업들이 모두 디자인 직업이라고 제안했다(Simon 1996). 그렇게 할 때 그의 목적은 직업들 사이의 유사성을 부각시키고 그것들 모두에게 공통된 효과적인 방법들이 있다는 것을 제시하는 것이었다. 하지만 사이먼이 이 모든 직업을 함께 모은 것이 계몽적이고 도움이 되는 것이건 그렇지 않건, 또한 우리가 직업들 사이에서 구분들을, 가령 쟁점이 되는 그 구분을, 인지한다는 사실은 남는다.

25. 여기서 해밀턴은 디자인이 한낱 기능성 이상의 것에 대한 관심을 필연적으로 수반한다고 하는 데이빗 파이Pye(1978)의 디자인 개념에 의존한다. 파이의 관념은 6.1절에서 논할

것이다.

26. 디자인이란 무엇인가의 문제를 어떻게 디자인을 값매김하거나 평가해야 하는가의 문제와 혼동하지 말아야 한다고 진술할 때 포지는 나와 유사한 입장을 취한다(Forsey 2013, 18). 그렇지만 포지가 자신의 충고를 따르는지는 불분명하다. 이어서 그는 "디자인의 경우 심미적 평가의 후보가 되는 것은 겉으로 드러난 그 일체의 성질들을 가진 물리적 인공물이다"라는 것을 근거로 디자인이 타입이라는 견해를 거부하고 있으니까 말이다 (Forsey 2013, 53. 또한 34n32 참조).

27. "한낱" 사회적 실천이라고 해서 더 명망 있는 직업보다 결코 덜 중요할 필요는 없다는 것에 유의하자. 예를 들어 육아는 사회적 실천이며, 어떻게 보더라도 모든 문화에서 가장 중요한 활동 중 하나이다.

28. 어떤 이들은 이론과학의 주된 목적이 세계를 설명하는 것이라는 걸 부정한다. 가장 잘 뒷받침된 과학이론이라고 해도 진리로 간주되지 말아야 한다는 것이 그들이 대는 근거이다. 그렇지만, 이러한 경험주의적 견해를 따르더라도, 이론과학의 주된 목적은 자연의 과정을 예측할 수 있게 하는 것이지 변경할 수 있게 하는 것이 아니다.

29. 물론 각각은 아주 다른 방식으로 이 일을 한다. 우리는 또한 예술의 주된 목적이 실천적인 것으로 이동할 수 있다는 것도 유념해야 한다. 가령 어떤 소설가가 어떤 행태의 조치를 지지할 때라든가 환경 예술작품이 생태적 혜택을 가져올 때. 하지만 이런 경우들에서, 실천적인 것으로의 이동으로 인해 작품을 "예술"이 아니라 디자인의 사례로 재분류하는 게 자연스러워진다. 첫 사례는 선전으로, 둘째 사례는 조경으로.

30. 뱀퍼드는 엔지니어링을 디자인 직업으로 분류한다(Bamord 1990). 그렇지만 통상적인 관행은 그 둘의 구분을 알고 있다(Molotch 2003). 영국군을 위한 "스마트 소재" 조끼의 공동 창조자인 스탄 스왈로우가 말했듯이, "때로 나는 과학자다. 때로 나는 엔지니어다. 그리고 때로 나는 디자이너다."

31. 유사한 견해가 크리펜도르프의 "2차 이해second order understanding"라는 관념이다. 이를 위해서 "디자이너는 자신의 이해관계자가 세계를 이해하는 위치를 이해할 필요가 있다"(Krippendorff 2006). 그렇다고 해서 **디자이너**들이 더 큰 쟁점을 고려하지 않는다는 말이 아니다. 2장에서 보겠지만, 그들은 그렇게 한다. 하지만 그들이 창조하는 것은 표면이다.

32. **디자인**의 이러한 특징 때문에 또한 **디자이너**는 입법가와 구별되는데, 입법가의 디자인 활동은 좋든 싫든 엔지니어링과 더 유사해 보인다.

33. 공예는 종종, 내가 여기서 공예를 그렇게 사용하고 있듯이, 디자인 이론을 위한 모종의 구실로 사용되어 왔으며(Jones 1970, 2장과 Alexander 1964, 4장), 예술 이론을 위한 구실로도 사용되어 왔다(고전적 논의는 Collingwood 1938, 15-17). 전통 기반 공예가 공예의 한 종류이기는 하지만, 분명 공예 일반을 규정하는 것은 아니다. 동시대 공예에 대한 좀 더 포괄적인 견해로는, 그것과 예술, 디자인과의 중첩에 대해서는, Shiner(2012)를 참조할 수 있으며, 또한 Dorner(1997)에 있는 에세이들을 참조할 수 있다.

2장

1. 여기서 나는 "기능"을 통상적인 의미에서 "실천적"인 문제들에 국한된 것으로 해석한다. 따라서 나는 기능성을 자기-표현이나 미학 같은 관심사와 구별한다. 5장에서 보겠지만, 기능이라는 개념은 결코 문제적이지 않은 개념이 아니다.

2. 성공적인 디자인 해결책에 대한 이러한 일반적인 제약 중 일부는 Houkes and Vermaas(2010, 2장)에서 논의된다. 예를 들어, 해결책은 우리의 다른 목표나 목적을 좌절시키지 않으면서 문제를 해결해야만 한다. 또한 해결책은 우리에게 소용없는 수단을 요구하지 말아야 한다. 기타 등등.

3. **디자인**에 대한 최근 설명에서 포지는 디자인 문제들의 상징적 차원을 전적으로 거부하는 것처럼 보인다. 그는 **디자인** 대상들이 "무언의" 것이며, "아무것도 말하지" 않으며, 해석될 수(즉 의미를 갖는다고 말해질 수) 없다고 주장한다"(Forsey 2013, 64). 포지는 모든 **디자인** 대상들이 의미를 결여하고 있다고 주장하지 않으며, 대부분의 **디자인**에 대한 일반적 진술로서 이를 제안한다. 그렇지만 이것이 대부분의 동시대 **디자인**에 대한 묘사로서 맞는 것인지는 아주 의심스럽다. 4장에서 보겠지만, 아주 많은 동시대 분석이 일상의 **디자인** 대상들이 정말로 의미를 갖는다고 가정하고 있다. 더 중요한 것으로, 오로지 "무언의" **디자인** 대상만을 논의하겠다는 포지의 결정은 **디자인**이 표현적이어야 하는지에 대한 규범적 물음을 흐려놓는다. 4장에서 논의하겠지만, 이는 **디자인** 철학을 위한 중심 쟁점 중 하나이다.

4. 이점을 지적한 것은 사이먼Simon(1996, 150-1)이다. 그는 **디자인**의 "클라이언트" 개념이 비용을 부담하는 기업 고용주 그 이상을 포함하도록 확장되었다고 제안한다. 유사한 노선에서 데이빗 파이는 "디자이너는 그에게 지불하는 사람들과 그의 디자인을 사용하는 사람들보다 훨씬 더 많은 사람들에게 책임이 있다"라고 말한다"(Pye 1978, 94).

5. 후케스와 베르마아스는 "목표 조정"이라고 말한다(Houkes and Vermaas 2010, 31).

6. Simon(1996, 113). 사이먼은 엔지니어링에 초점을 맞춘다. 하지만 그는 또한 그의 비판을 건축, 의료, 사업 같은, 우리의 의미에서의 디자인과 관련된 영역들에도 적용한다(111).

7. **디자이너**는 흔히 자신의 **디자인**이 왜 지금의 그런 특정한 자질들을 갖는지를 설명함으로써 그 **디자인**을 어떤 의미에서 "정당화한다". "왜 여기 이게 있지?"라는 질문을 받을 때, **디자이너**는 문제의 그 부분이나 측면의 의도된 기능을 묘사함으로써 응답한다. 그렇지만 여기 우리의 논의에서 유관한 "정당화한다"의 의미는 이보다 더 강한 의미이다. 정당화한다는 것은 단지 **디자인** 안에 다양한 측면들을 포함시키는 이유를 갖는 것이 아니라 그 측면들이 원래의 **디자인** 문제를 해결할 것이라고 생각하는 타당한 이유를 갖는 것이다.

8. 게일은 이 문제를 "신뢰성 문제"라고 묘사한다(2011, 94n73). 그는 Galle(2008)에서 몇 가지 답을 제시한다.

9. 전통 기반 공예의 시행착오 적응에 대해서는, Jones(1970)의 2장과 Alexander(1964)의 4장 참조.

10. **디자인**의 인식론적 문제가 귀납법이라는 더 일반적인 인식론적 문제가 아니라는 데 주목할 필요가 있다. 귀납의 문제는 어떻게 임의의 증거가 가령 내일의 일출이라는

관찰되지 않은 사건에 관한 주장을 지지할 수 있는가의 문제다. 이 일반적인 문제에 대한 해결책을 우리가 가지고 있다고 하더라도, 새로운 해결책에 대한 **디자이너**의 확신을 지지해줄 증거를 찾는 문제는 여전히 남을 것이다.

11. 이는 일정한 예술 이론에 대해서만 유효하다. 예술의 목표가, 단지 예술가의 감정의 표현에 불과하지 않고, 가령 톨스토이[Tolstoy]([1898] 1995)가 주장하듯 예술가로부터 청중으로의 감정의 소통이라고 할 때, **디자이너**의 문제와 유사한 어떤 것이 다시금 생겨난다.

12. 모든 참조는 학술판에서 사용되는 표준 스테파누스 숫자를 이용한다.

13. Tatarkiewicz([1962-7] 2005, 28-9 / 64-5). 플라톤은 이와 같은 시 개념을 대화편 『이온』에서 논한다. [W. 타타르키비츠, 『미학사 1』, 손효주 옮김, 미술문화, 2005, 64-5쪽.]

14. 심리학 문헌에서 창조성은 종종 "독창적인 동시에 적합한" 아이디어를 구상할 능력으로 더 넓게 정의된다(Howard 외 2008, 172, 강조 추가). 이는 창조성 이론이, **디자인** 아이디어가 "적합한"지를 어떻게 알 수 있는가를 설명함으로써 **디자인**의 인식론적 문제를 다루어야 한다는 것을 함축한다. 보통 그러한 이론들은 **디자인** 해결책의 경험적 시험을 감안함으로써 그렇게 하는데, 이는 내가 아래에서 고려하게 될 한 가지 응답이다. "창조성"을 정의하는 일에 연루된 철학적 쟁점들에 대한 추가적인 논의로는 Gaut(2010) 참조.

15. 건축에서 이러한 접근법의 한 예는 크리스토퍼 알렉산더와 그의 동료들이 유명한 책 『패턴 언어』에서 제시한 **디자인**들의 집합이다. 이 디자인들과 관련해서 그들은 "각 패턴은 과학의 가설들 가운데 하나와도 같은 어떤 가설로 생각해도 좋다"라고 쓴다 (Alexander 외 1977, xv[크리스토퍼 알렉산더 외, 『패턴 랭귀지』, 이용근 외 옮김, 인사이트, 2013, xiv쪽]). 이 "가설들"에 대한 비판으로는 Protzen(1980) 참조. 디자인이 어떻게 "과학적 방법"을 따름으로써 성공하는 것으로 간주될 수 있는지와 관련해 좀 다른 접근을 논의한 것으로는 Bamford(2002) 참조.

16. 또한 후케스와 베르마스는 이렇게 쓰고 있다. "전달된 사용 설계의 효과성에 대한 [디자이너의] 믿음이 가령 광범위한 시험을 기초로 정당화되는 한, 그 디자인은 합리적인 것으로 평가될 수 있다"(Houkes and Vermaas 2010, 43).

17. 몇몇 "다원적" **디자인** 이론들은 다원적 자연선택과 **디자인** 실천의 이러한 차이를 인정하며, 그래서 실제로는 전혀 "다원적"이지 않다(가령 러터와 애그뉴[Rutter and Agnew](1998)는 "좋은 디자인"을 위한 기준들의 목록을 제공한다). 다른 한편, **디자인**에 대한 정말로 다원적인 설명들은 실제로 **디자인** 해결책을 무작위적이고 불확실한 것으로 묘사한다. 그렇게 하는 것의 결과를 완전히 인정하지는 않더라도 말이다(가령 랑리쉬는 "세계에서 가장 좋은 **디자이너**라고 해도 미래가 무엇을 가져올지를 알 수 있는 방법을 전혀 가지고 있지 않다"라고 쓴다[Langrish 2004, 12]. 또한 Brey 2008 참조).

18. 이 "인식적 미덕들"이 가설의 진리와 여하간 관련이 있는지의 여부는 오랫동안 과학철학에서 중심 질문이었다. 하지만 그러한 관련성을 부정하는 사람들조차도 설명적인 힘을 과학적 가설의 미덕으로 본다(가령, Van Fraassen 1980 참조).

19. 쇤은 **디자인**을 일종의 노하우로, 하지만 "행동 속 성찰"이라는 추가적 요소를 갖는 노하우로 성격 규정한다. 행동 속 성찰을 통해 **디자이너**는 "생각을 다시 행동으로 돌리고 행동 속에 함축된 앎으로 돌린다"(1983, 50). 그렇게 하면서 그는 "그의 행동 속에 함축되어

있었던 이해들, 그가 표면화하고, 비판하고, 재구조화하고, 추가적인 행동 속에서 구현하는 이해들을 성찰한다"(50). 쇤이 주장하기를, 이 방법은 "실천가들이 때로 골치 아픈 '가지각색의 실천 상황들'에 대처하는 기술에 있어 중심적이다"(62). 그렇지만 이러한 종류의 성찰이 디자인 노하우의 중요한 요소일 수는 있어도, **디자인**의 인식론적 문제를 다루는 데 도움이 되지는 않는다. 왜냐하면 어떤 **디자인**의 효능에 대한 어떤 실제적 경험이 없다면, 그러한 성찰은 사변에 불과할 것이기 때문이다.

3장

1. 디자인에서 모더니즘의 기원에 대한 고전적인 역사적 설명은, 1936년 초판이 출간된, Pevsner([1936] 2011)이다. 역시 영향력이 있었던 책으로는 Banham(1960)이 있다. 최근 연구에 대한 개관을 위해서는 Sparke(2004)와 Lees-Maffei and Houze(2010) 참조.
2. 산업사회의 지속적인 "합리화"라는 이 관념에 대한 고전적 원천은 막스 베버의 저작(Weber 1904-5)이다.
3. 예를 들어, 『독일 이데올로기』에 나오는 분업의 결과에 대한 맑스(Marx [1846] 1983, 73-83)의 논의 참조.
4. Grosz([1911] 1975, 47). 1851년 런던 박람회에 나온 제품들의 형편없는 품질에 대한 모리스의 반응에 대해서는, Pevsner([1936] 2011) 참조.
5. 합리적 재구성rational reconstruction이라는 개념에 대해서는 Carnap(1962) 참조. 디자인 맥락에서 이 개념을 옹호한 것은 Houkes and Vermaas(2010, 22-6) 참조.
6. 투르니키오티스Tournikiotis(1994, 23)는 1908년이라는 이 에세이의 통상적인 출간일을 반박하며, 비록 로스가 1910년 그 주제로 빈에서 강의를 했지만, 1920년 프랑스에서 처음 출간되었다고 주장한다.
7. 그레이엄Graham(2003)은 장식에 대한 로스의 거부가 "기만에 대한 공포" 그리고/또는 건축은 구성과 장식이라는 두 개의 구분되는 국면을 수반하지 말아야 한다는 욕망에 바탕을 두고 있다고 제안한다. 이 두 독법 중 어느 것도 내가 보기에는 로스의 텍스트에 의해 지지되지 않는 것 같은데, 하지만 4장에서 보겠지만 기만이라는 관념은 장식에 대한 모더니즘적 생각에서 중요한 역할을 하기는 한다.
8. 유사한 생각 노선으로는 브레톤 가구에 대한 르 코르뷔지에의 논의를 비교해볼 것(Le Corbusier [1931] 1986, 138-40).
9. 종종 지적되듯이, 로스 자신이 **디자인**한 집 인테리어는 소박한 것과는 거리가 멀었다. 장식에 대한 이러한 단호한 거절과는 모순되는 사실. 신중히 생각한 뒤의 로스의 견해는, 「장식과 범죄」에서는 분명히 드러나지 않지만, 장식의 어떤 형태들은 동시대 도시문화에서 허용될 수 있다는 것이었던 것으로 보인다. 장식에 대한 이전 저자들, 특히 오웬 존스(Jones 1856)가 유지하고 있었던 좀 더 온건한 입장. 그럼에도 불구하고, 이러한 온건한 입장보다는 「장식과 범죄」의 좀 더 급진적인 입장이 영향력이 더 컸으며, 로스의 이름과 연합되기에 이르렀다.

10. 이 극단적 입장의 한 변이를 채택한 것이 포지인데, 그는 **디자인**을 아무런 의미나 내용도 갖지 않는 "무언의" 대상들로 제한한다(Forsey 2013, 2.1절, 특히 위의 주3 참조). 포지는 **디자인**과 예술의 더욱 극명한 대조를 표시하기 위해 이 접근법을 채택하는데, 포지의 견해로 예술은 의미나 내용을 갖는다는 것을 특징으로 한다. 하지만 이러한 이론적 고려들로는 우리가 아는 바로서의 **디자인**의 주된 요소를 단순히 무시하는 것을 정당화하지는 못한다.

11. 모더니즘은 과거와의 단절을 주장했음에도 불구하고 고전적 관념들을 칭송했으며 그 관념들로부터 많은 것을 취했다. 예를 들어, 파르테논 신전에 대한 르 코르뷔지에의 존경(Le Corbusier 1931)과 아래 로스에 대한 주 참조.

12. 로스는 자신의 견해를 고대 그리스 도자기를 사용하여 예증한다(Loos [1898b] 1982, 35-7). [로스, 「유리와 점토」, 『장식과 범죄』, 69-71쪽.]

13. 이 언급은 플라톤에게로 종종 귀속되는 『대히피아스』에서 소크라테스에게 귀속된다 (295d). 이 견해에 대한 더 자세한 논의는 Tatarkiewicz([1962-7] 2005, 100-4) 참조. [W. 타타르키비츠, 『미학사 1. 고대미학』, 손효주 옮김, 미술문화, 2005, 181-189쪽.]

14. 19세기에 기계 엔지니어링에 대한, 특히 철교에 대한 점증하는 심미적 값매김에 대해서는, Pevsner([1936] 2011) 참조. 기능적인 것이 아름답다는 관념에 대한 18세기의 철학적 논쟁에 대해서는 Parsons and Carlson(2008) 1장 참조.

15. 기계의 아름다움에 대한 또 다른 고전적 찬사로는 자동차에 대한 르 코르뷔지에의 논의가 있다(Le Corbusier [1931] 1986, 133-48). 기계 미학 및 관련된 생각은 6장에서 더 논의될 것이다.

16. 이 슬로건은 미국의 건축가 루이스 설리번에게서 유래했다. 그는 모더니즘 발전에 중요한 영향을 미쳤다. 그렇지만 로스처럼 설리번은 결코 모든 장식에 반대하지 않았다. 그의 견해에 대한 진술로는 Sullivan([1892] 1975) 참조.

17. 그렇지만 이러한 변화는 순수 이론의 산물이 아니었다. 이는 또한 제조 기법과 재료의 기술적 혁신과 결부되어 있었고, 또한 어떤 경우는 경제적 고려와 결부되어 있었다(Sparke 2004).

18. 그렇지만 프루이트 아이고의 유산은 여전히 논쟁적이다. 프로젝트 옹호로는 Bristol(1980) 참조.

19. 모더니즘에 대한 또 다른 중요한 비판으로는, 이미 앞서 언급했지만, 모더니즘 건축에 대한 스크루턴의 거부가 있다. 그렇지만 논의되고 있는 저자들과는 달리, 스크루턴은 모더니즘 건축의 실패로부터 좋은 **디자인**이라는 개념 그 자체가 침식된다고 결론짓지 않는다.

20. 이는 모더니즘 일반에 대한 친숙한 비판이다. 예를 들어 조이스의 소설들은 의도적으로 모호하다고 말들을 한다. 보통의 독자들이 이해할 수 없도록 말이다. 그렇지만 흥미롭게도, 문학과 회화에서 모더니즘이 대중의 취미로 소화하기에는 형식 내지는 형태를 너무 복잡하게 만들었던 반면에, **디자인**에서 모더니즘은 분명 형태를 너무 단순하게 만들었다.

21. 모더니즘적 관념들이 애플 디자인에 미친 영향에 대해서는 Isaacson(2011) 참조. 예술 고전이라는 개념과는 대조적으로 "**디자인** 고전"이라는 개념은 어떤 **디자인**들이 무슨

결함이 있어서가 아니라 그것들을 한물간 것으로 만드는 사회적이거나 기술적인 변화 같은 외부 요인들 때문에 인기를 잃는다는 사실에 의해 복잡해진다. 그렇지만 우리는 **디자인** 고전을 단지 여전히 수요가 있는 **디자인**이 아니라 이후의 디자인에 영향을 발휘하는 **디자인**으로 생각해볼 수 있다. 그리하여, 가령 앵글포이즈 램프는, 더 이상 크게 생산되지는 않지만, 이후의 데스크 조명 스타일에 큰 영향을 발휘했다(Parsons 2013).

4장

1. 이 영역의 문헌은 방대하며, 수많은 분과를 가로지른다. 최근의 개요로는 Hicks and Beaudry(2010) 참조.
2. 대니얼 밀러Miller(1987)가 지적하듯이, 상이한 종류의 소비재에서 아주 상이한 힘들이 작용할 수 있다는 사실에서 추가적인 복잡성이 생겨난다. 가령, 집은 값싼 일회용 소비재와는 아주 다를 것이다.
3. 수많은 이론적 설명들이 이 핵심 요점을 그저 간과한다. 예를 들어 크리펜도르프 Krippendorff(2006)는 사람들이 자동차나 의복 따위의 물품을 유용성이 아니라 상징적 의미 때문에 산다는 것에 주목하면서 그렇기에 "기능보다는 의미가 더 문제가 된다"는 것이 **디자인**을 위한 공리라고 선언한다(47-9).
4. 그리스의 에로스 개념에 대한 고전적인 논의는 플라톤의 『향연』이다. 여기서 육체만이 아니라 관습, 법률, 철학적 관념 같은 분명히 비-성적인 것들도 모두 에로스의 대상으로 묘사된다(210-12).
5. 로스는 영국 사람들의 의복 습관과 빈 사람들의 의복 습관에 대한 신랄한 비교를 통해 이 관념을 전개한다. 빈 사람들의 눈에 띄려고 옷을 입지만 실제로는 다 똑같고, 영국 사람들은 획일적인 모습에도 불구하고 개인으로서 행동한다(Loos [1919] 2011, 73-6). [아돌프 로스, 「영국 제복」, 『매뉴스크립트 01: 아돌프 로스, 잘 입어야 하는 이유』, 에로시스, 2019. 이 책은 독립 출판된 책이다.]
6. 앞에서 언급했듯이, 이 장에서 나는 장식 거부를 오로지 표현과 관련해서만 고려한다. 6장에서 나는 심미적 장식이라는 관념을 검토할 것이다.
7. 물론 여기서 다시금, 여유로운 거닐기에서는 얻을 수 있지만 더 빠른 자전거 여행으로는 얻지 못하는 쾌적한 휴식처럼, 혼동 요인을 생각해볼 수 있을 것이다.
8. 이 전제는 빅터 브루조네가 제안한 **더 좋은 실현 논변**에 대한 반례와 관련이 있다. 그가 지적하기를, 우리 생각의 언어 표현은 신체 표현 내지는 "보디랭귀지"를 사용한 소통에 비해 우월하다. 그렇지만, 그렇다고 해서 표현성(가령, 얼굴 표정)을 신체를 좋게 만드는 자질로서 여기지 말아야 한다고 결론짓는 것은 아주 비직관적일 것이다. 신체적 표현성이 전혀 없는 사람은 기이해 보이거나 비인간처럼 보일 것이다. 그렇지만 이 경우 우리는 보디랭귀지 사용의 "파생 이득"을 확인할 수 있다. 우리는 감정적 피조물이며, 감정은 (전적으로는 아니더라도) 상당 부분 신체에서 경험된다. 따라서 신체 표현은 순전히

언어적인 소통으로는 할 수 없는 방식으로 효과적으로 감정을 소통하는 데 이바지한다.
9. 어빙 싱어Singer(1966)는 가상이 어떻게 사람들로 하여금 낭만적 사랑이라는 맥락에서 "자신만의 우주를 창조"할 수 있게 해주는지는 탐사한다.
10. 여기서 다시금 모더니즘적 관념들과 고전적 전통의 흥미로운 연결이 등장한다. 해밀턴Hamilton(1930)이 고대 그리스 예술의 숨김없는 현실주의적 미학과 다른 문화들의 고도로 장식적이고 환상적인 경향성 사이에서 이끌어내는 대조를 비교해볼 것.
11. 유명한 예외는 플라톤인데, 시에 대한 그의 반대 중 몇 가지가 2장에서 논의되었다.
12. 적어도 어떤 예술은 그렇다. 하지만 물론 어떤 장르(가령 할리우드 영화)는 유사한 요인들에 의해 심한 제약을 받는다.

5장

1. 밀리컨이 "고유 기능"을 전문용어로 도입하여 (내가 5.3절에서 논의하게 될 견해에 부합하게) 그 의미를 규정했다는 점에 유의해야 한다. 그는 이 개념으로 정신과 언어의 철학에서 이론적 작업을 하고자 했으며, 자신의 고유 기능 개념으로 "기능"이라는 용어의 일상적 용법을 설명하려고 한다는 것을 명시적으로 부인했다(Millikan 1984, 1989 참조). 특히나, 일반적으로 목적론적 의미론teleosemantics이라고 알려진 밀리컨의 프로젝트는 낱말과 정신상태의 의미에 대한 자연주의적인 설명을 제공하기 위해 고유 기능이라는 개념을 사용하는 것이었다(이 프로젝트에 대해서는 Neander 2012 참조). 여기서 나의 관심은 좀 다르다. 나는 우리가 해명하고자 하는 어떤 친숙한 개념을 지칭하기 위해 "고유 기능"을 사용한다.
2. 이 영역의 훌륭한 문헌 조사로는 Preston(2009)과 Houkes and Vermaas(2010, ch. 3)가 있다.
3. 파이는, 기능에 대한 이야기를 거부하기는 해도, **디자인**을 이해함에 있어서 "의도된 결과"의 역할을 강조한다(Pye 1978, 18).
4. 인공물 기능에 대한 의도주의적 이론들은 Searle(1995), Dipert(1993), Kitcher(1993), McLaughlin(2001), Neander(1991)에서 개발되었다. 고유 기능에 명시적으로 적용되는 의도주의적 설명들은 Griffiths(1993), Millikan(1984, 1999), Houkes and Vermaas(2004, 2010)에서 볼 수 있다.
5. 아래 주어진 논변은 Preston(1998, 2003)을 바탕으로 삼고 있다.
6. 여기서 제시된 진화 이론은 Wright(1973)에 뿌리를 두고 있지만, 생물학적 기능과 인공물 기능 양쪽 모두를 위한 것으로는 밀리컨Millikan(1984, 1999)에 의해 온전히 전개되었다. 생물학적 사례와 관련된 이 이론의 유용한 전개로는 Godfrey-Smith(1994) 참조.
7. 이 정식화는 파슨스와 칼슨의 것이다(Parsons and Carlson 2008, 75). 하지만 아이디어는 프레스턴 덕분이다(Preston 1998).
8. 그리하여 이 기능 이론은 이른바 "기술 진화 이론"과 겹치는데, 후자도 인공물과 유기체 사이에서 유사한 유비를 끌어낸다. 이 이론들은 종종 기술적 변화에 대한 역사적 설명으로서 발전된다(예를 들어, Basalla 1988 참조). 이 이론들에 대한 철학적 개관으로는 Brey(2008)

참조.

9. 원인론적 이론에서 이것이 항상 분명하지는 않다. 예를 들어, 파슨스와 칼슨Parsons and Carlson(2008)은 그들이 지지하는 이론을 선택주의적이라고 묘사하고 있다. 하지만 사실은 그렇지가 않다.

10 특히 프레스턴Preston(1998, 2003)은 의도의 역할을 완전 거부한다. 대신에 고유 기능의 원인론적 이론과 로버트 커민스Cummins(1975)의 아이디어에 기초한 "시스템 기능" 이론을 결합하는 다원주의적 이론을 채택한다.

11. 이 접근법에 대한 비판적 논의로는 Nanay(2010) 참조. 베르마아스와 후케스Vermaas and Houkes(2003)가 지적하기를, 이러한 설명이 가족 구성원의 유사성을 요구하지만, 어떤 인공물 종류는 "외양과 기본 메커니즘이 상당히 다양하다." 그들이 드는 예는 종이 클립이다. "어떤 것은 포개진 유턴들로 이루어지며, 다른 어떤 것들은 두 개의 작은 연결된 금속판으로 이루어진다"(278). 이로 인해 우리는 두 가지 상이한 타입을 구별할 필요가 있을 것이라고 그들은 주장한다. 하지만 그렇다고 해도 이는 진화 이론에 문제가 되는 것 같지 않다. 사실 우리는 이 두 인공물 종류를 정말로 구별한다. 문구점은 후자를 종이 클립이 아니라 "바인더 클립"으로 판매하고 있다.

12. 이전의 설명(Preston 1998)에서, 프레스턴 자신이 이 접근법을 채택했다.

13. 여기서 프레스턴은 커다란 일반화를 하고 있다. 하지만 이를 뒷받침하기 위해 상품 사례만을 든다. 이 사례조차 기대만큼 그의 주장에 맞지를 않는데, 왜냐하면 — 걷잡을 수 없는 상업화에 대한 불평에도 불구하고 — 물질문화의 많은 부분이 실제로는 상품이 아니기 때문이다(쓰레기, 기념물, 예술작품 등등을 생각해보라).

14. 우리는 또한 이런 지적을 할 수 있을 것이다. 즉 이 설명은 풍수 거울이 사용자로 하여금 집이 더 건강하다고 믿을 수 있게 해준다는 것을 함축할 필요가 없다. 사용자들은 이것을 믿을 필요가 없다(나는 많은 사용자들이 정말로 이것을 믿는다고 보지만 말이다). 오히려 풍수 거울은 단순히 환경이 더 건강하다고 느끼도록 만들 것이다. 그들이 풍수의 영향을 받는 환경에서 자라났기 때문이건, 전통에 대한 그들의 애착 때문이건 말이다.

15. 참신한 인공물과 관련된 이 문제는 밀리컨의 목적론적 의미론에서 악명 높은 "늪인간swamp-man" 문제의 한 판본이다. 밀리컨의 견해에 따르면, 특정 정신 상태(예를 들어, 믿음)는 선조들이 가지고 있었던 내용 덕분에 내용을 갖는다. 하지만 이는 한낱 무작위적인 분자 결합으로 인해 형성된, 당신과 원자 대 원자로 동일한 피조물은 그 무엇도 믿거나 욕망하지 않을 것이라는 것을 함축한다(Neander 2013 참조).

16. 프레스턴은 또한 진화 이론이 참신한 인공물의 기능을 다른 방식으로, 다른 기능 이론을 채택하여, 해명할 수 없는 것은 아니라고 지적한다. 즉 그러한 기능들은 그냥 고유 기능이 아닌 것이다(Parsons and Carlson 2008, 83 참조).

17. 또한 Preston(2013) 참조. 론지는 우리가 "새로운 인공물"을 갖는 것인지에 대해 딱 떨어지는 답은 일반적으로 없다고 주장한다(Longy 2009, 64-5).

18. 유사한 쟁점이 모더니즘의 "형태는 기능을 따른다"라는 격언과 관련해서 생겨난다. 원인론적 이론이 형태는 자동적으로 혹은 사소하게 기능을 따른다는 것을 함축할지 궁금해질 수도 있는데, 왜냐하면 도대체 어떤 기능을 갖기 위해서는 대상은 그 타입의

인공물들이 공유하는 특성을 소유해야 하기 때문이다. 하지만 단지 그 특성을 소유하는 것으로는 형태가 기능에 알맞다는 것을 보증하기에 충분치 못하다. 불편하고 무거운 삽도 여전히 삽이다. 하지만 형태가 정말로 기능을 따르는 삽은 아니다.

6장

1. 이와 유사한 관념이 프레스턴의 "기능의 다중 실현"이다. "그 어떤 기능이든 보통은 다양한 재료 그리고/또는 다양한 형태로 실현될 수 있다"(Preston 2013, 135). 또한 아래 6.3에 나오는 의존적 아름다움이라는 칸트의 개념에 대한 논의 참조.
2. 물론 어떤 경우는 색깔이 기능적일 수 있다. 가령 안전상의 이유로 가시성을 높이기 위해 대상의 색을 밝게 하는 경우가 그렇다. 브렛[Brett](2005)은 기능과 색은 일반적으로 연관성이 없다는 것을 강조한다.
3. 이 논쟁들에서 "아름다움"이라는 낱말은 다양한 의미로 사용된다. 비록 그것이 때로 심미적 가치라는 개념과 대조되기는 하지만, 나는 여기서 이 두 용어를 동의어로 사용할 것이다. 아름다움 내지는 심미적 가치에 대한 다양한 이론들을 나는 선택적으로 살펴볼 것이다. 좀 더 폭넓은 논의로는 Shelley(2013) 참조.
4. 대중들의 상상력 속에 있는 이러한 관념 집합은 또한 알고 보면 아름다움에 대한 철학적 사유의 초기 역사를 반영한다. Stolnitz(1961) 참조.
5. 스톨니츠 자신은 이 두 태도가 상호 배타적이지 않다고 주장했다(Stolnitz 1961, 45). 하지만 내가 보기에 이는 두 종류의 관심(실천적 관심과 무관심적 관심)이 있다는 그의 믿음 때문에 생긴 오류이다(아래 나오는 디키의 비판에 대한 논의 참조).
6. 레빈슨의 견해의 이 측면은 프랭크 시블리의 영향력 있는 관념에 뿌리를 두고 있다. 즉 심미적 속성은 한 가지 중요한 의미에서 "조건 지배적"이지 않다는 관념. 시블리가 말하기를, "어떤 충분한 조건들이나 비심미적 특징들이 있어서 그것들의 어떤 집합이나 일부가 심미적 용어의 적용을 틀림없이 정당화하거나 보증해주는 그와 같은 충분한 조건들이나 비심미적 특징들은 존재하지 않는다"(Sibley 1959, 426). 레빈슨의 아이디어는 이렇다. 대상의 비심미적 속성들을(예를 들어, 색과 모양)에 대한 그 어떤 묘사도 그 대상이 여하한 심미적 속성을 갖는다는 것을 함축하지 않을 것이기 때문에, 우리는 심미적 속성을 그러한 비심미적 속성 이상의 어떤 것으로 간주해야만 한다. 심미적 속성은 독자적인 "실재적" 속성이어야 한다. 그렇지만 시블리 자신은 심미적 언어의 작용을 이해하는 일에 주로 관심이 있었던 것이고 심미적 속성의 "실재성"에 관한 존재론적 물음에 관심이 있었던 것은 아니라는 사실에 유의하는 것이 중요하다.
7. 다시 말해서, 심미적 속성은 "반응 의존적인" 내지는 "이차적인" 성질이다. 색과의 유비를 보려면 Sibley([1968] 2001) 및 아래에 나오는 Hume(1757)에 대한 논의 참조.
8. "의존적 아름다움"은 또한 "부수적 아름다움"으로 번역되기도 한다. 하지만 나는 여기서 좀 더 정착된 앞의 용어를 사용한다.
9. 그렇지만 가이어[Guyer](2002a)가 또한 칸트의 의존적 아름다움 개념에 대한 좀 더 긍정적인

해석을 내놓는다는 것에 주목하라. 그런데 그는 그것을 이 이전 해석과 양립 가능한 것으로 본다.

10. 윅스가 이 개념에 의지하는 것은 부분적으로는 아름다움에 대한 칸트의 설명의 한 요소, 이른바 "상상력과 지성의 자유로운 유희"를 자기편에서 붙잡으려는 시도이다. 윅스는, 아주 자연스럽게도, "상상력"이 정신적 이미지의 생산을 내포한다고 해석한다. 이와 같은 칸트에 대한 해석에 대한 비판으로는 Guyer(1999) 참조.

11. 이점은 종종 간과된다. 예를 들어 샤이너는 이렇게 쓴다. "외양이 문제일 때, 오늘날 … 건물 타입에 있어 … 어떤 형태가 '표준적'인지를 결정하는 것은 불가능해 보일 것이다. 따라서 월턴의 범주들은 … 심미적 판단에 도달함에 있어 제한된 가치만을 갖는다"(Shiner 2011, 35). 샤이너의 불평에 대한 응답으로 사첼리Sauchelli(2013)는 우리의 기대에 초점을 맞추는 설명을 지지하면서 월턴식 설명을 거부해야 한다고 제안한다. 그렇지만 이렇듯 기대에 초점을 맞추는 것은 이미 월턴의 설명에 내포되어 있다.

12. 월턴은 이렇게 쓴다. "한 작품의 심미적 속성들은 작품의 비심미적 속성들에 의존한다. 전자는 … '창발적' 속성이다. 나는 우리가 다룰 심미적 속성의 모든 사례에 대해서 이것이 참이라고 본다"(1970, 337-8). 그렇지만 이점은 종종 간과된다. 예를 들어, 데 클레르크De Clercq(2013)와 로스Ross(2009)는 이런 설명들이 어떤 심미적 속성의 현존을 위한 충분조건들을 제공하는 것을 목적으로 한다고 넌지시 말한다.

13. 원래는 파슨스와 칼슨은 이 심미적 속성이 오로지 표준적인 속성의 소유에 의해서만 특징지어진다고 제안했다. 이에 대한 비판으로는 De Clercq(2013) 참조.

14. 월턴은 자질들이 지나치게 표준적일 수 있다는 것을 관찰한다. 하지만 일반적으로는 표준적임은 정말로 이와 같은 올바름, 필연성, 통일성 등의 성질에 기여한다고 주장한다.

15. 레이철 주커트는 유사한 노선을 따라서 의존적 아름다움에 대한 한 가지 해석을 서술하고 있으며, 사물들의 속성들이 "대상의 … 기능과의 환기적 연결이나 상호적 유희 속에서 즐거운" 것일 때, 사물들은 의존적 아름다움을 소유한다고 주장한다(Zuckert 2007, 207). 이 견해에서, 스포츠카에 달린 스포일러와 핀 같은 자질은 빠르게 달리기라는 기능을 "환기"하는 한에서 의존적 아름다움을 제공할 수 있다.

16. 데 클레르크Clercq(2013)는 이 유형의 기능적 아름다움이 알맞아 보임과 안 알맞아 보임이 동시에 발생하는 경우 생겨난다고 주장한다. 그게 사실이건 사실이 아니건, 이것은 여전히 우리가 경험하는 바로서의 기능적 아름다움의 한 변별적 형태로 간주된다.

17. 이 견해의 세련된 판본이라면 그러한 진술이 화자의 선호에 대한 진술이라고 하지 않을 것이다. 오히려 그러한 진술은 화자를 표현한다고 할 것이다. 윤리에서 이러한 견해에 대한 일반적 논의로는 Miller(2003)의 3장 참조.

18. 윤리에서는, 이런 종류의 논쟁을 "설명해 버리기" 위한 한 가지 전략은 화자 편에 있는 욕망, 자신의 선호와 혐오를 타인들이 채택하도록 하고 싶은 욕망에 호소하는 것이다. 그렇지만 이 전략은 키비Kivy(1980)가 지적하듯이 심미적인 경우에서는 실패한다. 심미적 선호를 맞추고자 하는 상응하는 동기가 없기 때문이다.

19. 어떤 이들은 여하한 사물이 모든 사람에게 쾌락을 산출하기에 "본성상 알맞다"는 관념을 거부할 것이고, 사물들은 단지 일정한 사회적, 경제적, 문화적 선호들에 말을 건네기

때문에 아름답다고 칭송받는 것이라고 주장할 것이다. 이 견해에 반대하여 흄은 시간의 시험을 견디는 작품들의 존재에 호소한다. 이러한 작품들(예를 들어, 호메로스의 시)은 모든 시대 모든 문화에서 쾌락을 제공했기에, 그것들의 호소력은 특정한 사회적, 경제적, 문화적 선호와 맞물린다는 것을 가지고서 설명할 수 없다.

20. 이 쟁점에 대한 최근의 한 영향력 있는 논의는 Levinson(2002)이다. 레빈슨은 이를 "취미의 진짜 문제"라고 부른다. 그렇지만 Ducasse(1966)를 포함해서 이전의 주석가들에게서도 거의 같은 문제를 발견할 수 있다.

21. 아래 주어진 해결책은 레빈슨Levinson(2002)이 제공한 해결책의 아주 축약된 판본이다. 나는 밀의 시험의 역할을 훨씬 더 강조한다. (흄 스스로는 주목하지 않았던) 이 "문제"에 대한 흄 자신의 대답은 "정감의 섬세함"의 내재적 가치에 달려 있었던 것 같다. "어떤 감관이나 능력이 아주 작은 대상이라 할지라도 정확하게 지각하고 아무것도 빼놓지 않고 주목하여 관찰하는 경우에는, 그 감관이나 능력은 모두 완전하다고 인정된다. (⋯) 위트나 아름다움에 대한 섬세한 취미는 언제나 바람직한 자질이다. (⋯) 이러한 판단에 있어서 모든 인간의 정감이 일치한다. 섬세한 취미가 확인될 수 있는 곳에서는 어디서나 사람들이 틀림없이 그 취미를 인정할 것이다"(Hume [1757] 2006, 351-2; Wieand 2003 참조). [흄의 긴 인용문은 『취미의 기준에 대하여 / 비극에 대하여 외』, 김동훈 옮김, 마티, 2019, 40-41쪽에 나오는 내용이다.]

7장

1. 윤리와 **디자인**이라는 일반적 영역에 대한 개관으로는 Berg Olsen 외(2009) 그리고 Meijers 외(2009)에 실린 관련 논문들 참조. 이 장에서 논의되지 않은 이 영역의 다른 쟁점들로는 **디자인** 문제 해결의 실천과 도덕적 추리 사이의 유비(Whitbeck 1998; Dorst and Royakkers 2006; and van Amerongen 2004 참조), **디자인**에서 심미적 가치와 윤리적 가치의 관계(Saito 2007), 윤리를 가르치거나 개발하기 위한 도구를 생산할 때 **디자이너**의 역할(Lloyd and van de Poel 2008) 등이 있다. 여기서 다루지 않은 또 다른 연구 영역은 윤리에 대한 특정한 철학적 접근법들을 **디자인** 영역에 적용하는 문제이다. 가령 D'Anjou(2010) 참조.

2. 덜 극단적인 사례로는, 제3자로부터 식당 예약권을 구입할 수 있게 해주는 최근 개발된 스마트폰 앱을 생각해보자. 가짜 예약을 통해 식당을 차단하고, 예약권을 이익을 보고 파는 방식으로 시스템이 작동하기 때문에, 사업자가 채울 수 없는 빈자리가 생겨나는 한에서, 많은 이들이 그 앱을 본래부터 비윤리적이라고 본다.

3. 기술결정론에 대한 고전적인 논의로는 Ellul(1980)과 Heilbroner(1967)가 있다. 최근 논의로는 Dusek(2006)와 Wyatt(2009) 참조.

4. 모더니스트는 이런 것들이 궁극적으로 다 표현주의적이거나 심미적인 이유 때문에 욕망되는 것이라고 반대 의견을 내놓을 수 있을 것이다. 그렇지만, 그럴 수도 있겠지만, 그럴 필요는 없다. 낙엽송풍기를 원하는 모든 사람이 가령 표현주의적이거나 심미적인 이유 때문에 그걸 원하는 것이라고 주장하는 것은 동기에 대해 싹쓸이 선험적 주장을 하는

것이다. 어떤 사람이 단지 낙엽을 날려버리기 위해 낙엽송풍기를 원한다는 것은 완전 가능한 일이다!

5. 그렇지만, Leberecht(2008)에서 필립 스탁은 이를 상쾌할 만큼 직설적으로 주장하고 있다.

6. 또한 헤르베르트 마르쿠제를 참조할 수 있는데, 그는 "'거짓' 필요는 개인의 억압에 관심이 있는 특수한 사회적 권력에 의해 개인에게 부과된 필요이다"라고 말한다(Marcuse 1964, 4-5).

7. 프랭크퍼트가 이와 비슷한 것을 포착한다. 거짓 필요에서는 "욕망에 의해 창조된 것 말고는 아무런 필요성도 없다"(Frankfurt 1984, 12).

8. 여기서 다시 우리는 예술과의 흥미로운 대조를 보여줄 수 있다. 즉 단순히 예술작품을 만드는 것은 좋은 삶에 대한 어떤 개념을 추천하는 것이 아니다. **디자이너**들이 어떻게 "좋은 삶"을 그릴 수 있는가에 대한 논의로는 Swierstra and Waelbers(2012)와 Borgmann(1984) 참조.

9. 그렇지만, **디자이너**가 타인들의 필요에 대한 결정을 하기는 해도, 르 코르뷔지에가 말하듯이 "모든 사람이 같은 필요들을 갖는다"(Le Corbusier [1931] 1986, 136)라는 것이 꼭 맞는 것은 아니라는 점에 주목하는 것이 좋겠다. 반대로, 우리가 필요로 하는 것이, 아리스토텔레스가 말하듯이, 좋음이 생겨나게 하거나 나쁨으로부터 벗어날 수 있게 해주는 것과 연결되어 있다고 한다면, 우리는 필요들이 우리가 처한 특수한 상황들에 크게 의존하고 있다고 예상해야 한다.

10. 컴퓨터 윤리에서 도덕적 책임 관련 쟁점들에 대한 일반적인 개괄로는 Noorman(2014) 참조.

11. 플로리디와 샌더스는 도덕적 책임이 도덕적 작인성을 위해 필요하다고 믿지는 않지만 다른 특성들은 필요하다고 실제로 주장한다는 점에 주목하자. 작인들은 환경과 상호작용해야만 하며, 자율적이어야(환경과의 상호작용에 직접 의존하지 않는 방식으로 자신들의 작용을 변경할 수 있어야) 하며, 적응성이 있어야, 즉 환경과의 상호작용에 대한 반응으로 자신들의 작용을 변경할 수 있어야 한다. 플로리디와 샌더스가 제공한 논변을 가지고서는 단지 상호작용적이고, 자율적이고, 적응성 있는 존재자들이 도덕적 작인들이라고 말할 수 있을 뿐이다. 이는 복잡한 컴퓨터 장치는 포함하겠지만 위너와 라투르가 도덕적 작인성을 부여하고 싶었던 과속 방지턱이나 육교 같은 더 평범한 인공물은 분명 포함하지 않을 것이다. 이러한 것들은 단지 도덕적 책임성만 결여하고 있는 것이 아니라 도덕적 작인이 갖는 도덕적으로 핵심적인 다른 질들도 결여하고 있다. 가령 자유롭고도 의도적으로 행위할 수 있는 능력.

12. 몇몇 경우, 이 인공물들이 운동 수행에 기여하는 바는 심지어 — 가령, 공기역학적 자전거 변경이 사이클링 시간에 미치는 영향으로서 — 정량화될 수도 있다.

13. 생산의 측면들이 윤리적 중요성을 가질 때는, **디자인** 대상의 사용만이 아니라 생산과 관련해서도 이점을 지적할 수 있다.

14. 개념국면에서 소환되는 윤리 공리들의 진리를 제쳐둔다고 해도, 특정 **디자인**이 그 공리들을 지지할 것이라는 주장에는 아직 한 가지 문제가 더 있다(Albrechtslund 2007). 예를 들어, 커밍스는 이 미사일 유도 시스템이 더 정확한 미사일 타격을 허용하기에 "정당한

전쟁" 원칙을 지지하며 따라서 인간적 전쟁을 지지한다고 생각한다. 하지만 더 식별적인 공격을 허용하는 기술은 똑같이 손쉽게도 시민 표적을 선별하여 파괴하거나 위협하는 데 사용될 수 있다. 예를 들어 군대는 적 지도자에게 최후통첩을 보내고는 시민 표적에 대한 미사일 발사를 공표할 수 있을 것이다. 그 지도자가 최후통첩을 받아들인다면 미사일은 표적을 변경할 것이다. 이런 식으로 그 시스템은 시민들을 공포에 몰아넣기 위한 전술로 사용될 수 있을 것이다.

15. 이 주제에 대해서는 Spinuzzi(2005), Feng(2000) 참조. 또한 참여 **디자인**을 다룬 『디자인 연구』 특별호(*Design Studies* 28 (3) 2007) 논문들 참조.

16. 이러한 노선으로는 디자인 팀에 "가치 변호사"가 포함되어야 한다는 맨더스-헤이츠와 짐머Manders-Huits and Zimmer(2009)의 제안 참조(또한 Cummings 2006 참조).

• 지은이 __ 글렌 파슨스(Glenn Parsons)
캐나다 토론토의 라이어슨 대학교에서 철학을 가르치고 있다. 특히 미학의 초점을 예술이 아니라 실용적인 영역으로 확장하는 작업을 해왔다. 『기능적 아름다움』(2008)이 그 작업의 결실이다. 『디자인철학』에서 그는 철학 자체의 영역을 확장하는 일에 도전하고 있다.

• 옮긴이 __ 이성민
철학자. 서울대 영어교육학과를 졸업했으며, 서울시립대학교에서 철학박사 과정을 수료했다. 중학교 영어교사로 재직하다가 교직을 접고 오랫동안 철학, 미학, 심리학, 인류학 등을 공부했으며, 관심 분야의 집필과 번역 작업을 해왔다. 저서로는 『사랑과 연합』, 『일상적인 것들의 철학』 등이 있으며, 번역서로는 줄리엣 미첼의 『동기간: 성과 폭력』, 슬라보예 지젝의 『까다로운 주체』를 비롯해 10여 권이 있다.

바리에테 신서 33

디자인철학

초판 1쇄 발행 | 2021년 11월 10일

지은이 글렌 파슨스 | 옮긴이 이성민 | 펴낸이 조기조
펴낸곳 도서출판 b | 등록 2003년 2월 24일(제2006-000054호)
주 소 08772 서울특별시 관악구 난곡로 288 남진빌딩 302호
전화 02-6293-7070(대) | 팩시밀리 02-6293-8080
이메일 bbooks@naver.com | 홈페이지 b-book.co.kr

ISBN 979-11-89898-63-2 03600
값 24,000원